Destination Art 데스티네이션 아트

이호숙 · 이기수 옮김

마로니에북스

서문

우리는 왜 예술작품을 보기 위해 여행을 떠나는가?

무한한 것처럼 보이는 인터넷의 이미지 저장소에 바로 접근할 수 있는 시대이다. 그런데 왜 우리는 여전히 특정 장소에 직접 가서 특정 작품을 보려고 할까? 작품 이미지가 기본적인 정보를 전달할 수 있을지 모르지만 예술작품을 직접 경험하는 것에는 언제나 독특한 무언가가 있을 것이다. 직접적인 체험에서 얻을 수 있는 특별함은 작품 자체의 물리적 성질뿐만 아니라 작품이 설치된 환경으로 인한 것이기도 하다.

이 책은 장소 특정적 예술*을 소개하는 필수 안내서이다. 전 세계에 영구적으로 설치된 작품을 현장에서 보기 위해 떠나는 여행은 해볼 만한 가치가 있다. 이러한 작품들은 대도시의 번화한 중심부에서 도시 교외의 주택가 조용한 모퉁이, 그림 같은 정원에서 멀리 떨어진 해안선에 이르기까지 더없이 다양한 장소에서 발견된다. 이 책은 일본의 나오시마 섬에서 인도의 원형 교차로로, 아이슬란드의 산비탈에서 호주 서부의 염수호로, 그리고 그 사이에 존재하는 거의 모든 곳으로 안내한다. 전체적으로, 이 책은 60여 개 국가와 300개 이상의 도시에 있는 작품들을 소개한다.

'여행에 대한 관념'은 이 책에서 핵심적이다. 어떤 대상을 직접 보기 위해 긴 여정을 떠난다는 관념의 바탕에는 깊은, 종교적 뿌리를 가지고 있다. 세계의 모든 주요 종교는, 신성한 인물의 생애와 관련된 장소를 순례하는 전통이 있다. 순례자들의 목적지에는 대체적으로 유물이나 도상과 같은 힘든 여행의 끝에서 순례자들의 관심의 초점이 되었던 중요한 물건들이 보관되어 있었다.

17세기 중엽에는 유럽의 그랜드 투어(GRAND TOUR)와 함께 새로운 개념의 여행이 생겨났다. 개인이 성장하기 위해서는 고전 세계나 르네상스 시대, 그리고 고대 유적지, 교회, 박물관을 둘러싼 활기찬 문화를 직접 경험해야 한다고 생각하게 된 것이다. 여행과 여행이 주는 즐거움은 오늘날 훨씬 얻기 쉬운 일이다. 그러나 예술을 보러 가는 것은 그 행위 자체가 보상이 된다는 생각이 오래 지속되고, 이렇게 이러한 생각이 사람들이 예술을 보기 위해 여행을 떠나게 되는 동기가 된다는 것은 의심의 여지가 없다.

*장소 특정적 예술(site-specific art)은 작품의 구성요소가 자연적 배경을 보충하거나 특정 장소와 조화를 이루기 위하여 의도적으로 계획되고 배치된 미술 작품을 의미한다(위키백과/ 이동기, 박경신 (2011). 「장소 특정적 미술」에 대한 동일성유지권」. 《원광대학교 법학연구소》).

이 책에서 거리와 공원, 항구, 기차역, 도서관, 성스러운 곳이나 정치적인 장소, 대학 캠퍼스, 숲, 사막, 그리고 다른 어느 곳이든 예술은 그 자체로 목적지이다. 이 작품들은 조각, 소리와 빛의 설치, 실내와 야외 벽화, 대지미술, 분수, 스테인드글라스, 태피스트리, 버스 정류장, 기념관, 심지어 음향 천장이나 놀이터를 포함하는, 다양하고 광범위한 매체로 표현된다. 규모면에서는, 기념비적인 규모의 작품에서부터 절묘하게 축소된 작품에 이르기까지 그 범위가 다양하다.

현대의 성지 순례 정신과 미적 경험이라는 명목으로 수천여 점의 후보군 중에서 505점의 작품을 엄선했다. 이러한 사례들 중에는 독립적으로 존재하는 작품들도 있지만, 조각 공원이나 미리 정해진 예술 산책로(art trail)에 있거나, 다양한 영구 예술작품이 설치되어 있는 다른 유형의 장소에 있는 작품들도 있다. 이런 작품들 중에서, 우리는 주목할 가치가 있는 한 작품을 선택했으며, 이를 통해 독자들이 주변의 다른 작품들을 발견하는 출발점이 되기를 바란다.

예술에 대한 여느 다른 개론들과 마찬가지로, 이 책은 인간의 창의성에 대한 다양한 기록을 제시하는 전반적인 안내서로 안락의자에 편안히 앉아서 전세계를 여행하는 설렘을 선사한다.

하지만 우리의 궁극적인 바람은 이 책이 독자에게 예술을 위한 여정을 시작할 수 있는 영감을 불어넣어 주는 것이다. 여기에서 안내된 여러 목적지들 중 어느 곳이든 한 곳을 직접 방문하는 것이 이 책을 읽는 것보다 훨씬 큰 기쁨과 통찰력을 줄 것으로 확신한다.

차례

관련 정보

이 책은 세계를 오스트랄라시아, 아시아, 유럽, 아프리카, 중동, 북아메리카, 그리고 남아메리카의 일곱 개의 지역으로 나눈다. 이 책에 실린 주요 예술품들은 지리적으로 분류하여 나누었다. 국가 지도를 해당 부문에 배치했고, 이 지도에 개별 작품의 위치를 표시하였다. 지역 및 국가는 각 페이지의 바깥쪽 가장자리에 표시하였고, 도시는 위쪽에 표시하였다.

장소명 약어

아래에 열거된 약어가 주소에 사용된다.

AB	앨버타(Alberta)	**MO**	미주리(Missouri)
ACT	오스트레일리아 수도주(Australian Capital Territory)	**NC**	노스캐롤라이나(North Carolina)
AK	알래스카(Alaska)	**NH**	뉴햄프셔(New Hampshire)
AR	알칸소(Arkansas)	**NJ**	뉴저지(New Jersey)
AZ	애리조나(Arizona)	**NM**	뉴멕시코(New Mexico)
BC	브리티쉬 컬럼비아(British Columbia)	**NSW**	뉴사우스웨일스(New South Wales)
CA	캘리포니아(California)	**NV**	네바다(Nevada)
CO	콜로라도(Colorado)	**NY**	뉴욕(New York)
CT	코네티컷(Connecticut)	**OH**	오하이오(Ohio)
DC	컬럼비아 특별구(District of Columbia)	**ON**	온타리오(Ontario)
FL	플로리다(Florida)	**OR**	오리건(Oregon)
GA	조지아(Georgia)	**PA**	펜실베이니아(Pennsylvania)
HI	하와이(Hawaii)	**QC**	퀘벡(Quebec)
IA	아이오와(Iowa)	**QLD**	퀸즐랜드(Queensland)
IL	일리노이(Illinois)	**TAS**	태즈메이니아(Tasmania)
IN	인디애나(Indiana)	**TX**	텍사스(Texas)
KY	켄터키(Kentucky)	**UT**	유타(Utah)
LA	루이지애나(Louisiana)	**VA**	버지니아(Virginia)
MA	매사추세츠(Massachusetts)	**WA**	워싱턴(미합중국) (Washington(United States)) 웨스턴 오스트레일리아(호주) (Western Australia(Austrlia))
MI	미시간(Michigan)		
MN	미네소타(Minnesota)	**WI**	위스콘신(Wisconsin)

AUSTRALASIA

오스트랄라시아

오스트랄라시아

호주

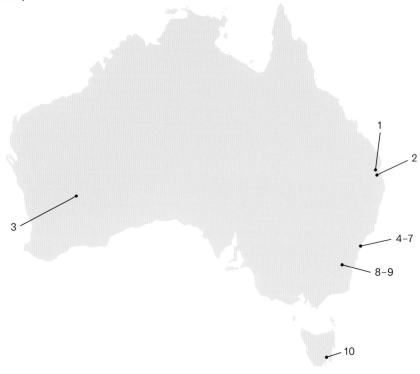

뉴질랜드

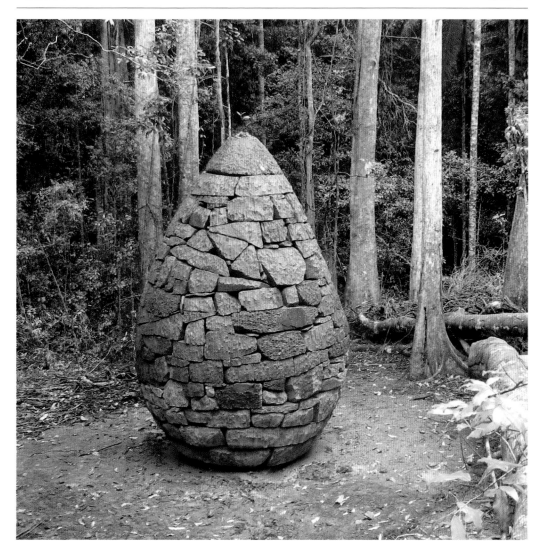

앤디 골드워시 ▎교살자 돌무덤(STRANGLER CAIRN), 2011

Conondale National Park, Kenilworth, QLD 4552

대지미술로 유명한 조각가 앤디 골드워시(Andy Goldsworthy)는, 이 작품을 제작하기 위해 그가 선호하는 몇몇 재료 중 돌과 나무를 사용하였다. 이 작품의 달걀 모양 형태는 손으로 자른 화강암과 변성암 블록으로 구성되어 있으며, 그 꼭대기에서는 열대 우림의 교살자 무화과가 자라고 있다. 시간이 지남에 따라, 무화과의 뿌리는 돌무덤 주변에서 자라나거나, 돌무덤의 '목을 조르게' 된다.

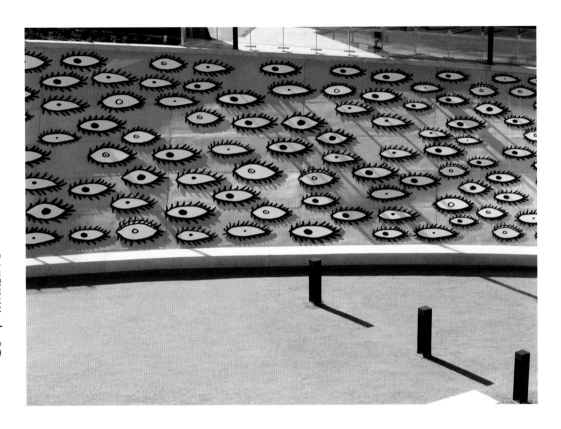

쿠사마 야요이 | 눈들이 소리 내어 외치다(EYES ARE SINGING OUT), 2012

Queen Elizabeth II Courts of Law, 415 George Street, Brisbane, QLD 4000

쿠사마 야요이(Kusama Yayoi)는 물방울무늬를 사용하는 것으로 유명하지만, 이 작품에서는 눈이 테마로 선택되었다. 브리즈번에 있는 엘리자베스 2세 여왕 법원을 마주 보고 있는 에나멜로 처리된 300개 이상의 강철 눈은 한 블록 길이의 콘크리트 벽을 뒤덮고 있으며, 이는 법원의 공개 조사 수용을 상징한다.

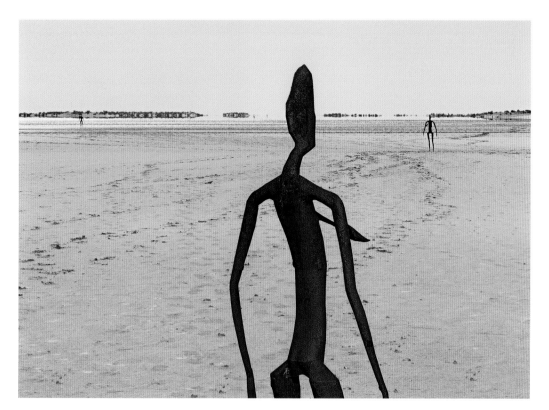

오스트랄라시아 | 호주

안토니 곰리 ∥ 호주 내부(INSIDE AUSTRALIA), 2003

Lake Ballard, near Menzies, WA 6436

51개의 크고 호리호리한 조각상이 멘지스(Menzies)라는 작은 마을 근처 서호주 외딴 지역에 있는 일시적 소금 호수인, 발라드(Ballard) 호수의 7제곱 킬로미터 구역에 설치되어 있다. 안토니 곰리(Antony Gormley)는 지역 주민들의 신체를 디지털 스캔하여 추상화하고 광물이 풍부한 지역 토양에서 만든 합금을 주조하여 이 작품을 만들었다.

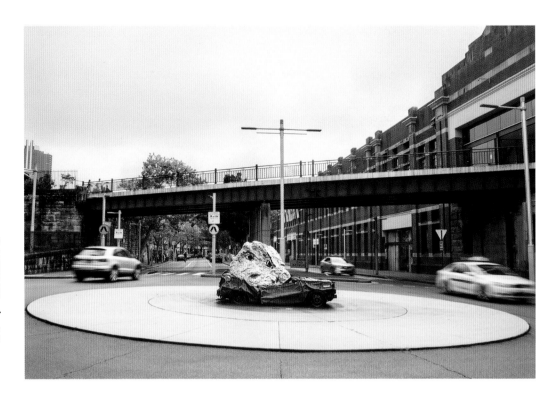

지미 더럼 | 자동차와 돌이 있는 정물(STILL LIFE WITH CAR AND STONE),
2004

Hickson Road at Pottinger Street, Dawes Point, Sydney, NSW 2000

2004년 시드니 비엔날레 기간에 관객들은 1999년산 포드 피에스타의 지붕에 2.2톤의 돌이 떨어지는 광경을 지켜보았다. 이러한 과정에서 나온 결과물인 이 조각은 이제 웰시 베이(Walsh Bay) 원형 교차로 한가운데에 있다. 이 작품은 자연의 장엄함과 무자비함에 대한 논평으로 해석된다.

오스트랄라시아 | 호주

프랭크 스텔라 | 원뿔과 기둥 연작(CONES & PILLARS SERIES), 1985

Grosvenor Place, 225 George Street, The Rocks, Sydney, NSW 2000

상업용 오피스 타워인, 그로스베너 플레이스의 현관 로비에 채색된 부조 세 점이 걸려있다. 이 작품들은 각각 〈나의 주머니로 뛰어들어라(Salto nel mio Sacco!)〉, 〈프란체스키엘로의 거래(L'arte di Franceschiello)〉, 〈영혼 없는 육체(Corpo Senza L'Anima)〉이다. 프랭크 스텔라(Frank Stella)는 이 세 점을 이탈로 칼비노(Italo Calvino)의 이탈리아 민화에 비유한 것으로 직접적이고 단순하지만 여러 층의 의미를 담고 있다.

오스트레일리아 | 호주

제니 홀저 ┃ 내가 머무르다(I STAY), 2014

8 Chifley Square, Sydney, NSW 2000

이 LED 작품은 호주 원주민과 토레스 해협 섬 주민들의 이야기, 노래 가사, 편지, 시 및 기타 텍스트를 보여준다. 현대 에오라(Eora)어를 번역한 제목은 특정 장소에 자신을 위치시킨다는 작가의 생각을 전달하고 있다. 제니 홀저(Jenny Holzer)의 설치작품은 토착 문화의 역사에 필수 요소인 이동과 회복력에 대한 서사의 중요성을 깨닫게 한다.

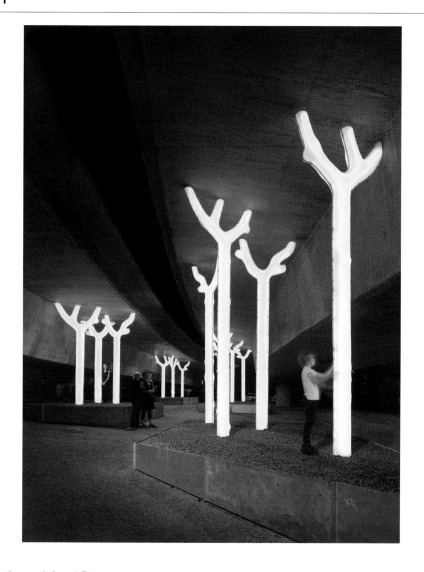

오스트랄라시아 | 호주

워렌 랭글리 | 염원하다(ASPIRE), 2010

Bulwara Road between Allen and Fig Streets, Pyrmont, Sydney, NSW 2009

높은 고속도로 아래로 내부로부터 빛을 발하는 폴리에틸렌 나무 모양의 빛나는 숲이 길을 채우고 있다. 워렌 랭글리(Warren Langley)의 조각들은 이런 식의 설치가 아니었다면 환영받지 못했을 공간을 기분 좋은 공간으로 변형시켰을 뿐만 아니라 성공적으로 조성시킨 성공 사례로 언급된다. 이 지역 주민들은 고속도로를 만들기 위해 그들의 집을 철거하지 않고 도로를 높게 배치하는 형태를 대안으로 제시하여 고속도로 설계자들을 설득했다.

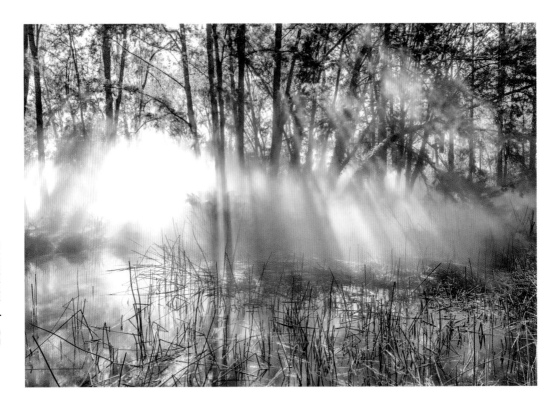

후지코 나카야 | 사막에서 자욱한 안개가 지나간 흔적:
생태권(FOGGY WAKE IN A DESERT: AN ECOSPHERE), 1976

National Gallery of Australia Sculpture Garden, Parkes Place, Parkes, Canberra, ACT 2600

짙게 드리운 안개가 호주 국립 미술관 조각 공원의 한 모퉁이에 있는 습지 연못을 덮고 있는데, 이곳에는 호주 토종 식물과 함께 호주 예술가들과 국제 예술가들의 작품이 전시되어 있다. 후지코 나카야(Fujiko Nakaya)의 안개는 고압의 물을 작은 노즐을 통해 강제로 밀어 넣어 생성한 완전히 인공적인 것이다. 전 세계적으로 안개 조각품을 전시하고 있는 작가는 대기 물리학자와 함께 이 기술을 개발했다.

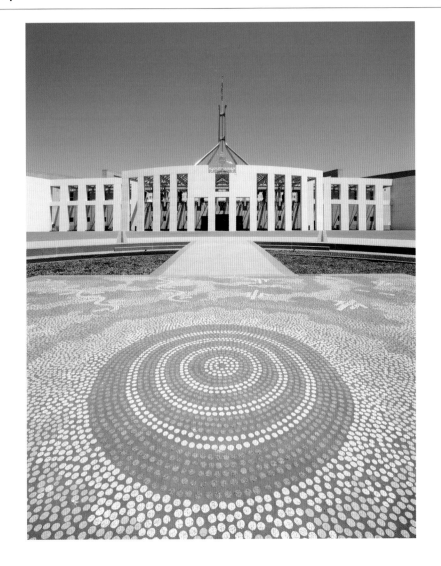

세로 텍스트:

마이클 넬슨 차카마라 | 앞마당 모자이크(FORECOURT MOSAIC), 1986 – 87

Parliament House, Parliament Drive, Canberra, ACT 2600

캔버라 국회의사당 앞마당에 있는 흙색 모자이크는 호주 원주민의 우주론에 경의를 표하는 작품이다. 전통적인 왈피리 모래 그림의 당대 대표주자인 마이클 넬슨 차카마라(Michael Nelson Tjakamarra)는 선조 유대류(포유류의 원시적인 한 무리) 사이의 의식적인 만남을 추상적으로 묘사했다. 수작업으로 자른 9만 개의 각각 다른 화강암 조각으로 구성된, 이 도상의 내용은 신화적인 의미에서 겹겹이 층위를 이루는 만큼 기술적으로도 복잡하다.

빔 델보예 | 배설강 전문가(CLOACA PROFESSIONAL), 2010

Museum of Old and New Art, 655 Main Road, Berriedale, Hobart, TAS 7011

흡사 과학자의 연구실에서 나온 것처럼 보이는, 빔 델보예(Wim Delvoye)의 〈배설강 전문가〉는 음식을 배설물로 바꾼다. 본질적으로 소화 시스템인, 이 기계는 소화기 내과 전문의 및 배관 전문가와 수년간의 협의 끝에 개발되었다. 이 버전은 기발한 신구(新舊) 미술관을 위해 특별히 제작된 것으로 데이비드 월시(David Walsh) 컬렉션의 골동품 및 현대 예술과 함께 전시된다.

마리케 드 구이 | 인어(THE MERMAID), 1999

Gibbs Farm, 2421 Kaipara Coast Highway, Makarau, Kaipara Harbour 0984

뚜렷하게 강조되는 마리케 드 구이(Marijke de Goey)의 파란색 조각은 22개의 강철 큐브로 만들어진 것으로, 엄청나게 큰 조각 공원의 광활한 풍경 속에 있는 인공 호수를 가로질러 뻗어 있다. 깁스 농장은 뉴질랜드 최대 규모의 영구 야외 예술작품의 본고장이며 리처드 세라(Richard Serra), 렌 라이(Len Lye), 아니쉬 카푸어(Anish Kapoor)를 비롯한 예술가들의 기념비적인 설치작품들이 함께 전시된다.

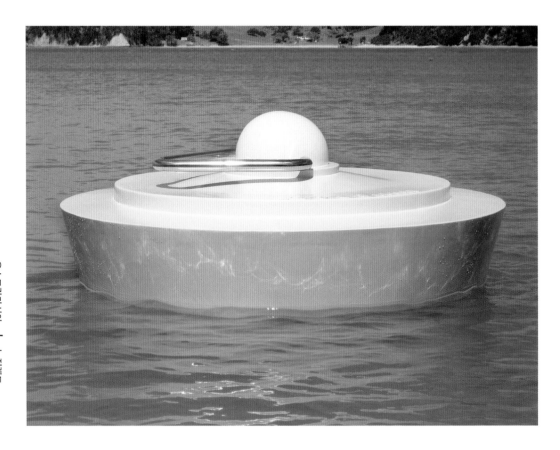

오스트레일리아 | 뉴질랜드

줄리아 오람 | 마개(BUNG), 2007

Connells Bay Sculpture Park, 142 Cowes Bay Road, Waiheke Island 1971

뉴질랜드 와이헤케 섬의 탁 트인 바다에 거대한 욕조 마개가 떠 있다. 코넬스 베이 조각 공원 컬렉션의 일부인, 줄리아 오람(Julia Oram)의 유머러스한 이 작품은 관람자로 하여금 탱크 물에 의존하는 섬에서 물 보존이라는 심각한 주제를 생각하게 한다. 이 작품은 이 공원에서 볼 수 있는 유명한 뉴질랜드 예술가들이 제작한 30점 이상의 장소 특정적 작품 중 하나이다.

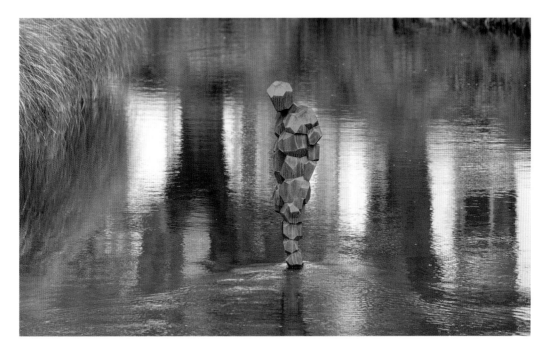

오스트랄라시아 | 뉴질랜드

안토니 곰리 | 머무름(STAY), 2014

Avon River near the Gloucester Street Bridge, Christchurch 8011

곰리는 2011년 크라이스트처치를 심각한 지진이 강타하고 난 몇 년 후 이 주철 작품을 제작했다. 〈머무름〉은 아래를 응시하는 두 개의 동일한 인물상으로 구성되어 있는데, 이것은 내면을 성찰하는 분위기를 공유하는 것으로, 재건하는 동안의 도시 커뮤니티의 분위기와 같았을 것이다. 두 작품 중 한 점은 에이번 강에 있고 다른 한 점은 도시 예술 센터의 북쪽 사각형 안뜰에 있다.

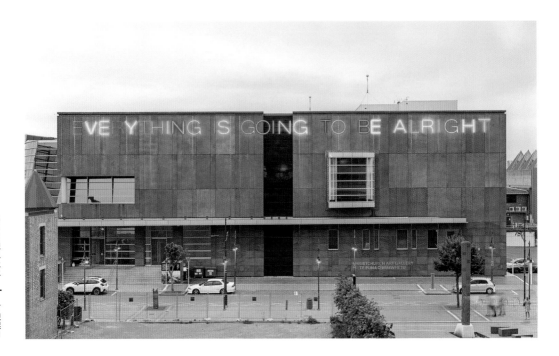

마틴 크리드 | 작품 번호 2314(WORK NO. 2314), 2015

Christchurch Art Gallery, Worcester Boulevard and Montreal Street, Christchurch 8013

마틴 크리드(Martin Creed)의 이 네온 작품은 2011년 지진으로 파괴된 후에 뒤따르는 크라이스트처치의 커다란 슬픔을 내포하고 있다. 이 문장은 위로와 안정을 주는 말을 건네고 있는데, 특히 그 규모 때문에 더 강하게 느껴진다. 하지만 이 문구가 '말만 그럴싸한 염원을 담은 대중적 메시지라는 현실 확인'으로도 읽힐 수 있는 상투적인 표현에 불과하다고 말하는 사람들도 있다.

랠프 호테레 │ 검은 불사조 II(BLACK PHOENIX II), 1991

Hotere Garden Oputae, Flagstaff Lookout, Constitution Street, Port Chalmers, Dunedin 9023

이 조각은 불에 탄 배의 뒷부분으로 만든 작품이다. 이 작품은 1993년 랠프 호테레(Ralph Hotere)의 차머스항 스튜디오가 철거될 때까지 이 건물의 외부에 있었으며, 현재는 뉴질랜드 예술가가 디자인한 인근 조각 공원에 있다. 호테레는 4개의 작품을 이 공원에 기증했는데, 이 공원에는 또한 뉴질랜드 예술가 크리스 부스(Chris Booth), 쇼나 라피라 – 데이비스(Shona Rapira – Davies) 및 러셀 모세스(Russell Moses)의 조각품들이 있다.

ASIA
아시아

남아시아

인도

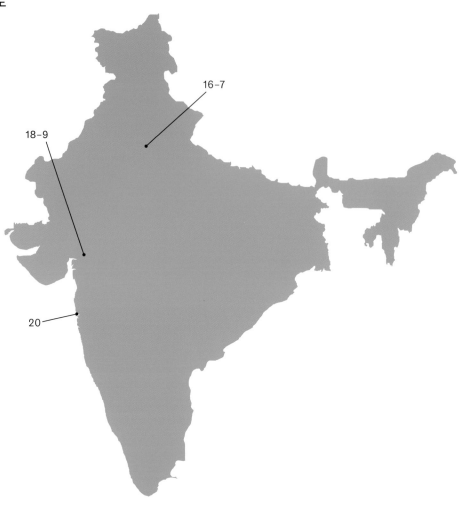

방글라데시

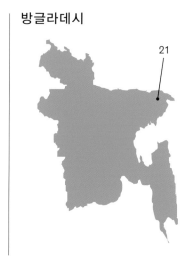

비보르 소가니 | 새싹(SPROUTS), 2008

Roundabout near All India Institute of Medical Sciences, Sri Aurobindo Marg, New Delhi, Delhi 110023

12.2미터 높이로 우뚝 솟아 있는, 높낮이가 다른 강철 전구들이 고속도로를 가로지르는 24,281제곱미터가 넘는 규모의 공원에 무리를 지어 싹을 틔웠다. 비보르 소가니(Vibhor Sogani)는 산업 자재에 식물의 순수한 외형을 부여하였는데, 이는 거침없는 생물학적, 경제적 성장의 힘을 암시한다. 뉴델리 도시 경관을 나타내는 이 작품은 국가의 끊임없는 발전을 기념하고 있다.

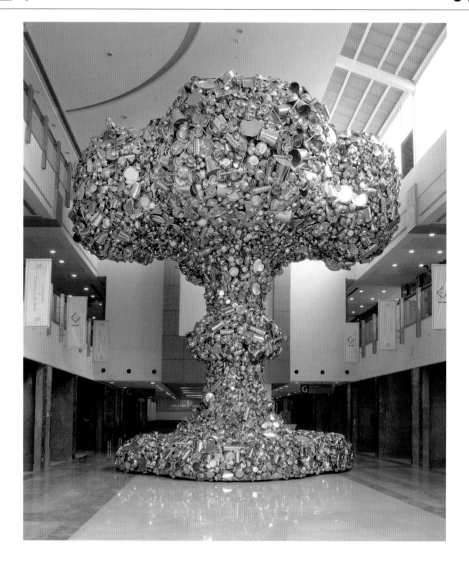

수보드 굽타 | 통제선(LINE OF CONTROL), 2008

DLF South Court Mall, Saket District Centre, District Centre, Sector 6, Pushp Vihar, New Delhi, Delhi 110017

이 거대한 버섯구름은 무게가 26톤이고 1,000개가 넘는 윤이 나는 조리 기구로 이루어져 있다. 키란 나다르 미술관(Kiran Nadar Museum of Art)에 인접한 뉴델리 쇼핑몰에 있는 수보드 굽타(Subodh Gupta)의 이 조각상은 핵무기가 전 세계의 일상생활에 가하는 위협을 상징한다. 이러한 관념은 분쟁 지역 내에 군사적으로 강제된 경계선을 언급하는 이 작품의 제목에 의해 강화된다.

바도다라 ... 018







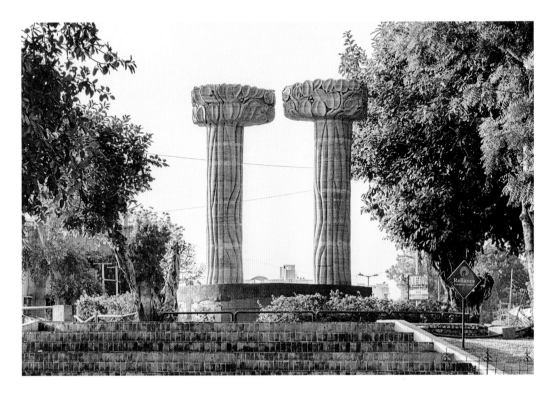

아시아 | 인도

나그지 파텔 | 반얀나무(BANYAN TREE), 1992

Chhani Jakat Naka Cir, Chhani Jakatnaka, Vadodara, Gujarat 390024

이 인상적인 조각품은 반얀나무을 기념하는 것으로, 바도다라(Vadodara)라는 도시는 이 나무의 이름을 따서 지어졌다(이 식물은 현지에서 'vad'로 알려져 있음). 나그지 파텔(Nagji Patel)은 전통적인 인도 건축을 참조하여, 새와 원숭이가 있는 두 개의 반얀을 사암을 써서 묘사했다. 이 조각품은 원래 설치된 곳이 재개발되었고 이후 논란의 여지를 남기며 2015년 이전되었다. 오늘날 이 작품은 탐욕스러운 개발에 직면한 도시의 유산에 대해 말하고 있다.

나그지 파텔 | 주판(ABACUS), 2004

Sama–Savli Road, New Sama, Vadodara, Gujarat 391740

20톤 무게의 이 조각은 간단한 계수 장치(counting device)가 기념비적으로 크게 만들어졌다. 이 도시를 드나드는 운전자들 위로 우뚝 솟은, 이 커다란 석조 구조물은 채색된 대리석 원반들로 연결된 4.5 미터 높이의 두 개의 기둥으로 구성되어 있다. 나그지 파텔은 컴퓨터와 기술의 혁명이 일어난 근원을 나타내기 위해 주판 형태를 선택했다.

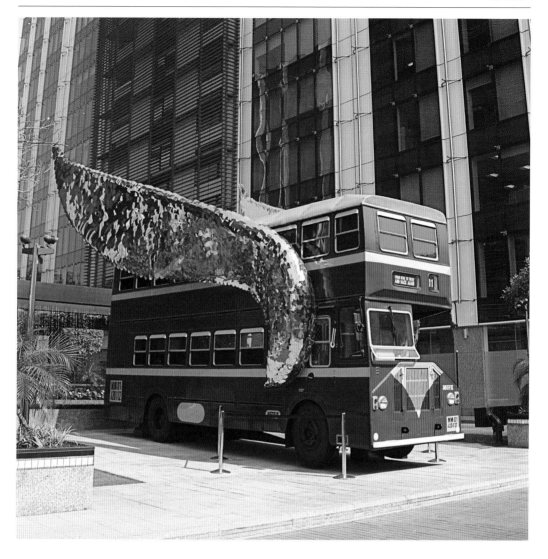

수다르샨 셰티 ▎나는 버스(THE FLYING BUS), 2011

Maker Maxity, Bandra Kurla Complex, Bandra East, Mumbai, Maharashtra 400051

수다르샨 셰티(Sudarshan Shetty)는 뭄바이의 상징적인 이층 버스를 예술작품과 전시 공간으로 탈바꿈 시켰다. 이 11.3미터 길이의 모형(replica)에는 10.4미터 길이의 강철 날개 한 쌍이 장착되어 있다. 영웅처럼 생긴 이 차량은, 1930년대부터 엔진이 달린 이층 버스가 운행되었던 불굴의 인도 도시의 보존과 변화를 시각적인 은유로 제시한다.

파베우 알타메르 | 로케야, 조각 의회 – 파베우 알타메르와 이웃사람
(ROKEYA, A SCULPTURAL CONGRESS – PAWEŁ ALTHAMBER AND THE NEIGHBOURS), 2017

Srihatta–Samdani Art Centre and Sculpture Park, Sylhet

옆으로 기대어 누운 이 거대한 여인은 대나무 틀 위에 야자나무 잎을 엮어서 만든 작품으로 삼다니 아트 센터 및 조각공원에 의뢰된 최초의 조각품이다. 파베우 알타메르(Paweł Althamber)는 이 화려한 작품을 만들기 위해 약물 재활 환자들과 협력하였으며, 이 작품 제목은 뱅골 여성 교육의 개척자인 베굼 로케야(Begum Rokeya) 부인의 이름을 따서 지었다. 이 공원을 위해 제작될 다음 작품에도 이 커뮤니티가 참여할 것이다.

동남아시아

필리핀

말레이시아

싱가포르

인도네시아

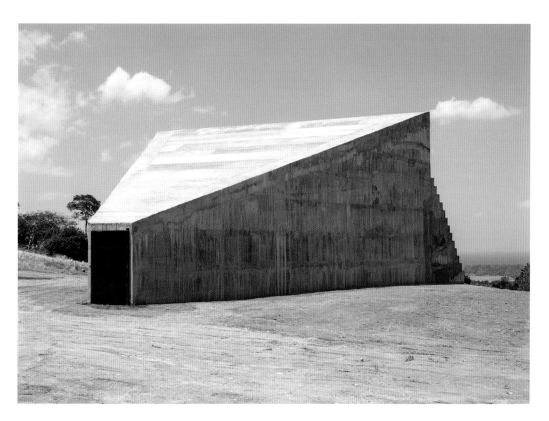

아시아 | 필리핀

낫 바이탈 | 예배당(CHAPEL), 2016

Bagac, Bataan, Philippines

낫 바이탈(Not Vital)의 미니멀한 구조물이 있는 고립된 농장 지역은 1942년 '바탄 죽음의 행진(Bataan Death March)'이 시작되는 지점 근처에 있으며, 이 기간에 많은 필리핀 및 미국 포로 군인이 사망했다. 이러한 역사와 기독교에 대한 언질에도 불구하고, 이 예배당은 기념물이나 교회가 아닌 모든 신앙 이 영적으로 명상할 수 있는 바이탈의 초현실주의 건물 연작 중 하나이다.

말레이시아 | 쿠앙아트작품

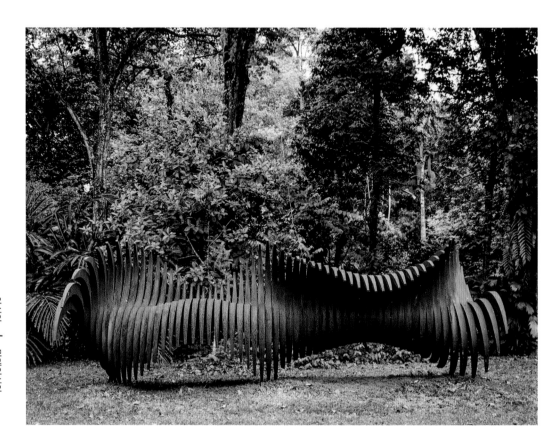

압둘 물타립 무사 | **60개의 회전(SIXTY TURNS)**, 2009

Rimbun Dahan, Km. 27 Jalan Kuang, 48050 Kuang, Selangor

건축을 전공한 압둘 물타립 무사(Abdul Multhalib Musa)는 추상, 기하학, 디자인 및 자연에 관한 수학을 기반으로 한 작품을 만드는 것으로 유명하다. 그의 작품에서 역동적인 구성은 재료의 밀도와 균형을 이루기도 한다. 이 작품은 림번 다한(Rimbun Dahan – 말레이시아 사립 예술 센터)의 공동 설립자 안젤라 히자스(Angela Hijjas)의 60번째 생일(작품 제목은 이에 따른 것이다)을 기념하여 의뢰되었으며 현실과 상상 사이의 상황에 관한 작가의 관심을 반영한다.

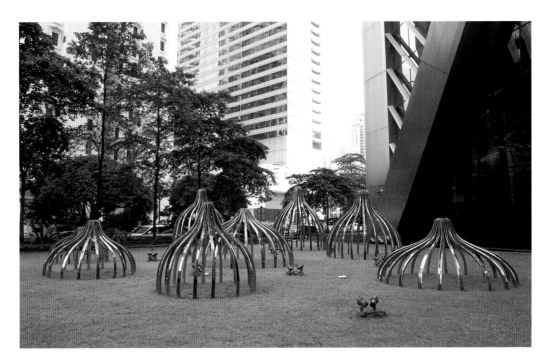

피나리 산피탁 | 가슴 사리탑 토피어리(BREAST STUPA TOPIARY), 2013

Ilham Tower, No. 8, Jalan Binjai, 50450 Kuala Lumpur

관능적이면서 영적인 피나리 산피탁(Pinaree Sanpitak)의 예술은 가슴을 주요 모티브로 반복함으로써 여성의 정체성에 초점을 맞추고 있다. 이 모티브 또한 불교 사리탑(사찰)과 승려의 공물 그릇 모양을 떠올리게 한다. 산피탁은 원래 그녀의 조각품을 실내에 전시할 예정이었으나 잔디, 꽃 그리고 향기와 같은 자연 요소를 작품에 포함하기 위해 야외 전시를 시작했다.

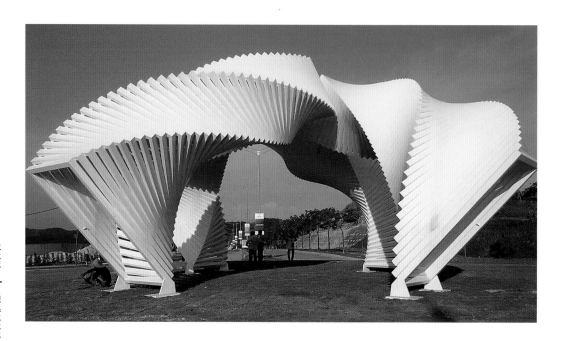

압둘 물타립 무사 | 오름(ASCENSION), 2017

Persiaran Sunsuria and Jalan Sunsuria, Sunsuria City, Sepang, Selangor

이 우뚝 솟은 흰색 조각의 폭포 같은 물결 모양의 형태와 깨끗한 선은 컴퓨터 지원 설계 프로그램을 사용하여 만들어졌다. 이 건축 방법은 물타립 무사 작업의 핵심인데, 이것은 예술과 건축 환경 사이의 복잡한 관계를 탐구하는 것이다. 미래 지향적인 파빌리온을 닮은 〈오름〉은 이 현대적인 마을의 랜드마크이다.

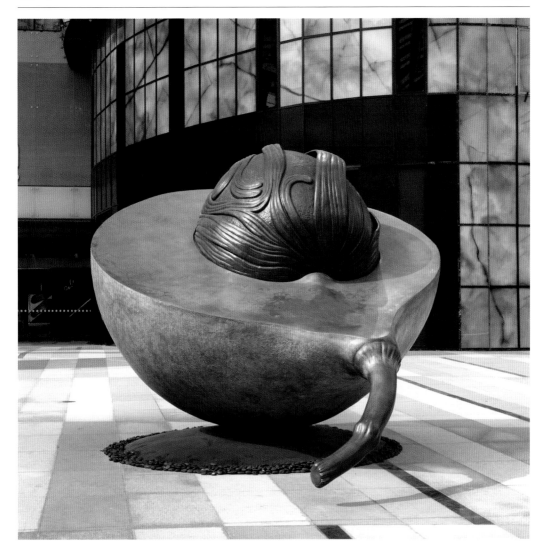

세로쓰기: 아시아 | 싱가포르

쿠마리 나하판 | 육두구 씨와 껍질(NUTMEG AND MACE), 2009

ION Orchard Mall, 2 Orchard Turn, Singapore

오늘날 싱가포르에서 가장 번화한 쇼핑 구역이 있는 이 일대는 19세기 동안 과수원과 육두구 농장이 차지했었다. 한때 매우 귀중한 향신료였던 육두구 씨앗은 그것을 둘러싸고 있는 선홍색 막, 껍질로 두 가지 맛을 지닌 유일한 열대 과일로 유명했다. 쿠마리 나하판(Kumari Nahappan)의 청동 조각은 전통적으로 번영의 상징이었던 육두구의 역사와 위상을 나타낸다.

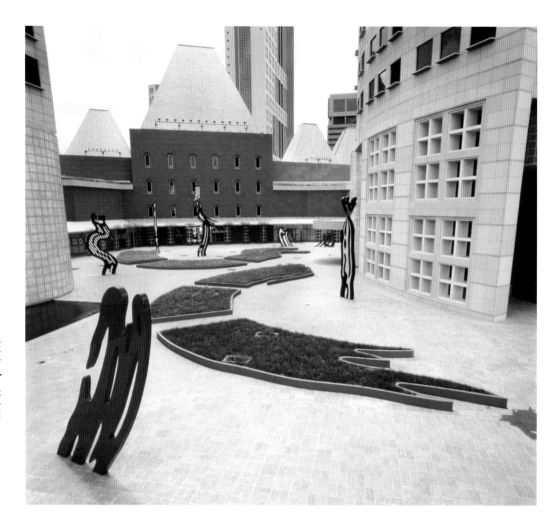

로이 리히텐슈타인 | 싱가포르 붓놀림 **A – F**(SINGAPORE BRUSHSTROKE

A – F), 1996

Roy Lichtenstein Sculpture Plaza, Millenia Walk, 9 Raffles Boulevard, Singapore

붓놀림(Brush Stroke)은 로이 리히텐슈타인(Roy Lichtenstein)의 회화와 조각작품 모두에서 되풀이되는 주제로, 예술의 기본 요소와 추상 표현주의 회화의 몸짓을 지칭하는 것이다. 알루미늄 조각인 〈싱가포르 붓놀림 A – F〉는 중국 서예와 섬나라 싱가포르의 역사에 관련된 자연경관의 해석을 넌지시 암시한다.

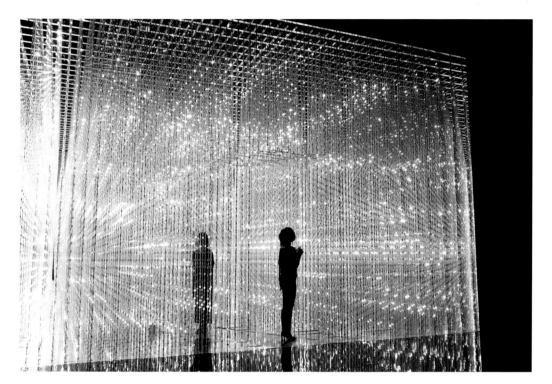

팀랩│크리스털 우주, 미래 세계: 예술이 과학과 만나는 곳(CRYSTAL UNIVERSE, FUTURE WORLD: WHERE ART MEETS SCIENCE), 2016

ArtScience Museum, 6 Bayfront Avenue, Singapore

학제 간 예술 공동 사업체인 팀랩(teamLab)의 몰입형 설치작품은 예술과 과학, 기술이 서로 얽힌 마법 같은 경험 세계를 제공한다. 인간과 자연, 그리고 자신과 세계 사이의 새로운 관계를 탐구하려는 팀랩의 목표를 담은 〈크리스털 우주〉를 포함한 15개의 디지털 환경은 방문객이 작품과 상호 작용할 수 있도록 만든다. 이 환경은 방문자들이 크리스탈에 접촉함에 따라 끊임없이 변형된다.

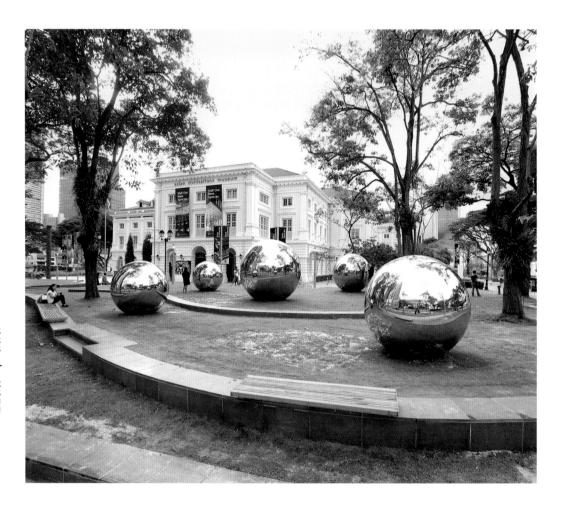

백육권 | 싱가포르에서의 24시간(24 HOURS IN SINGAPORE), 2015

Asian Civilizations Museum, 1 Empress Place, Singapore

〈싱가포르에서의 24시간〉이라는 제목의 5개의 대형 스테인리스 스틸 구체는 싱가포르의 오디오 타임캡슐이다. 방문객들은 일상생활의 풍부한 유산을 입증하는, 2015년에 지역의 농수산물 시장과 커피숍에서 녹음된 운송 차량의 소리와 대화를 들을 수 있다. 이 기념비적인 작품은 이 나라 최초의 장기적인 음향 조각이다.

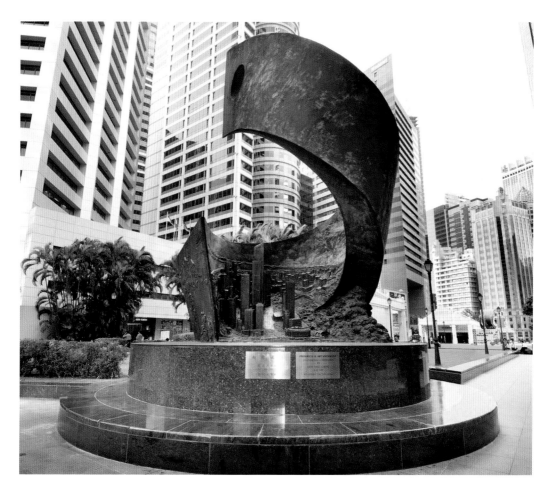

아시아 | 싱가포르

유유 양 | 진보와 전진(PROGRESS AND ADVANCEMENT), 1988

1 Raffles Place, Singapore

추상과 사실주의를 결합한 작품을 선보이는 유유 양(Yuyu Yang)은 이 조각품에서 싱가포르의 역사를
보여준다. 도시 국가의 금융 허브에 위치한, 중앙의 나선형 조각은 오랫동안 이어진 서사가 깊이
새겨진 조각적 부조가 특징이다. 이 이야기는 해상 무역 허브에서 세계에서 가장 번영하는 경제 국
가 중 하나로 변화하는 국가의 변천을 연대기 순으로 기록한 것이다.

네드 칸 | 풍향목(WIND ARBOR), 2011

Marina Bay Sands Hotel, 10 Bayfront Avenue, Singapore

네드 칸(Ned Kahn)의 이 호텔 외관에 설치한 작품은 예술작품과 환경을 고려한 건축요소라는 이중적 역할을 한다. 로비 주변 세로로 16,187 평방미터에 걸쳐 있으며, 햇빛과 열을 차단하는 그늘막 역할을 한다. 바람이 표면을 가로질러 움직일 때, 50만 개에 달하는 개별 구성 요소가 물결을 이루기 시작하며 빛을 반사해 건물 표면에 경쾌함을 더한다.

잉어스 이데 │ **눈사람/눈송이**(SNOWMAN / SNOWFLAKE), 2006

VivoCity, 1 HarbourFront Walk, Singapore

이 길쭉한 눈사람은 싱가포르의 비보시티 쇼핑몰에 우뚝 솟아 있다. 근처 지붕에는 확대된 눈송이 결정체들이 무리 지어 펼쳐져 있는데, 이는 눈이 한 번도 내린 적이 없는 이 열대 기후에 또 다른 낯선 광경이다. 이러한 재치 있는 부조화는 1990년대 초부터 기발한 공공 조각품을 디자인해온 이 독일 예술가 집단 잉어스 이데(Inges Idee)의 전형적인 특징이다.

아시아 | 인도네시아

수나료 | 왓 바투(WOT BATU), 2015

Wot Batu, Jl. Bukit Pakar Timur No. 98, Bandung

주변을 둘러싸고 있는 산에서 영감을 얻은 작품인 〈왓 바투〉는 인도네시아 예술가이자 조각가인 수나료(Sunaryo)의 환상적인 작품이다. 이 공간 안에서, 신중하게 배치된 다양한 크기의 석조 조각은 반둥의 탁 트인 전망을 배경으로 흙, 바람, 불 그리고 물의 요소를 통합한다. 일부 돌에는 절개와 상감이 포함되어 있는데, 이는 미래 세대가 21세기 유산으로 발견할 수 있도록 의도적으로 만든 것 이다.

중국

34
35
36

아시아

대한민국

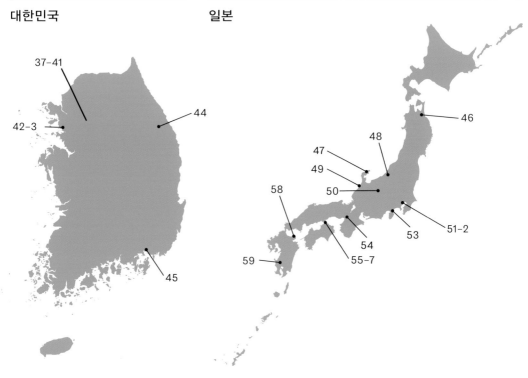

37-41
42-3
44
45

일본

46
47
48
49
50
51-2
53
54
55-7
58
59

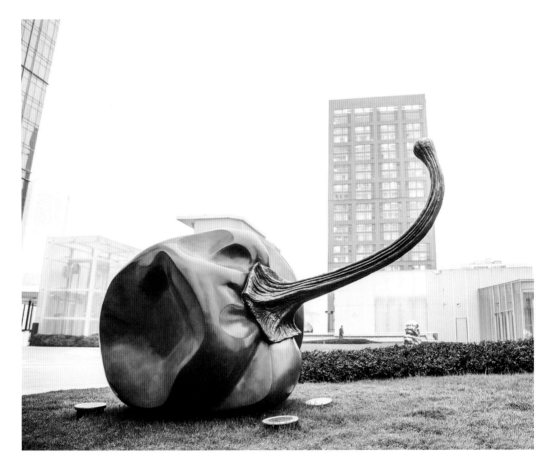

중국 | 아시아

쿠마리 나하판 | 마라(MALA), 2014

Chengdu International Finance Square, No. 1, Section 3, Hongxing Road, Jinjiang, Chengdu, Sichuan

나하판은 맛이 얼얼한 현지의 칠리 페퍼를 중국 쓰촨성 음식에 대한 기념비적인 찬사로 탈바꿈시킨다. 2011년 유네스코 미식 도시의 수도 청두에 위치한 〈마라〉는 대담한 색상과 기념비적인 규모로 제작되었는데, 이는 문화적 정체성을 형성하는 데 있어 그 지역의 요리가 차지하는 중요성을 나타내기 위한 것이다.

아시아 | 중국

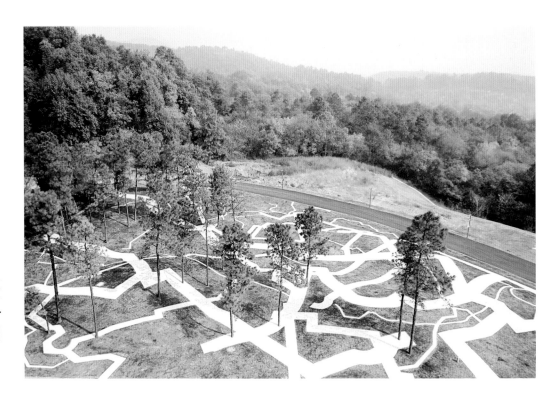

쉬젠 | 이동 들판(MOVEMENT FIELD), 2013

Sifang Art Museum, No. 9 Zhenqi Road, Pukou District, Nanjing, Jiangsu

스티븐 홀(Steven Holl)이 디자인한 시팡 예술 미술관은 예술가와 건축가들이 제작을 의뢰받아 만든 작품들이 있는 복합 단지인 시팡 파크랜드 안에 있다. 이 미술관에는 쉬젠(Xu Zhen)의 미로 같은 정원이 있다. 이 정원의 복잡하게 얽혀 있는 길은 아름답게 보존된 삼림 지역에 경의를 표하는 동시에 기억과 불확실성, 무한한 영적 탐구에 대한 수정을 시작하게 한다.

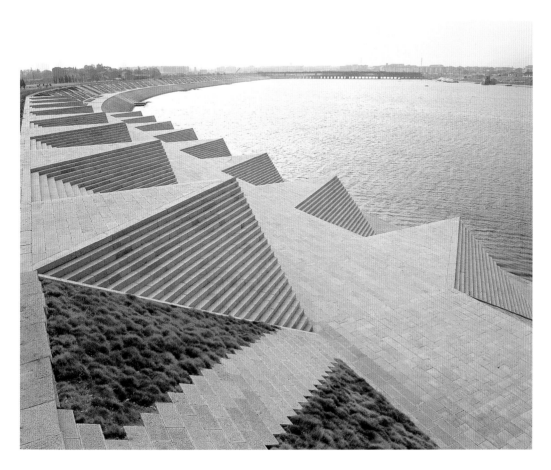

아이사이 | 중국

아이 웨이웨이 | 이우 강둑(YIWU RIVERBANK), 2003

Aiqing Road near Dayanhe Street, Jindong District, Jinhua, Zhejiang

아이 웨이웨이(Ai Weiwei)의 빼어난 화강암 구조물은 길게 이어진 이우 강의 강둑을 변형시켰다. 이 삭막하고, 각진 건축물에는 경사진 테라스, 산책로, 그리고 사색할 수 있는 공간이 있는 공원이 있으며, 동시에 지역을 안정화하고 홍수를 방지하는 기능을 한다. 인근의 아이칭 문화공원에는 아이 웨이웨이의 아버지를 위한 기념비가 있는데, 그는 바로 유명한 중국 시인인 아이칭(Ai Qing)이다.

아시아 | 대한민국

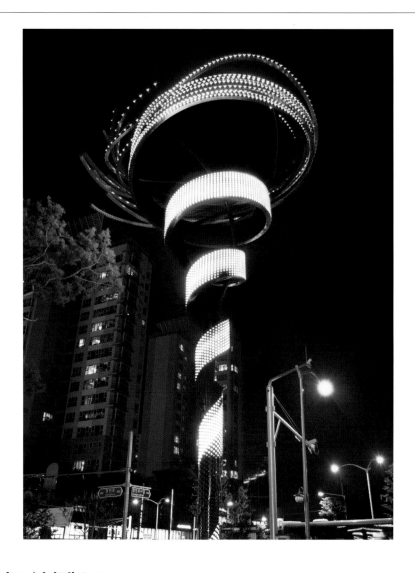

론 아라드 | 볼텍스트(VORTEXT), 2011

D-Cube City, 662 Gyeongin-ro, Guro-gu, Seoul

나선형으로 상승하는 리본 같은 형태는 붉은 강철 기둥에서 펼쳐져 더 얇고 소용돌이치는 가닥으로 흩어진다. 17미터 높이의 이 구조물은 수천 개의 다채로운 색깔의 LED로 애니메이션 영상을 구현하는데, 시(詩)에서부터 별자리 운세에 이르는, 다양한 이미지와 텍스트를 표시한다. 공공 예술의 정적인 특성에 도전하고자 했던 론 아라드(Ron Arad)는, 이 조각을 진화하는 콘텐츠의 매개체로 설계했다.

베르나르 브네 ┃ **37.5 원호**(37.5° ARC), 2010

Ferrum Tower, 19, Eulji-ro 5-gil, Jung-gu, Seoul

38미터 높이의 이 금속 원호는 동국제강 본사에 가볍게 기대어 있다. 코르텐(Cor-Ten) 강철로 만들어진 이 조각은 다양한 용도로 쓰이는 이 금속과 어울리는 익숙한 오렌지-갈색 녹이 보인다. 이 작품은 베르나르 브네(Bernar Venet)의 역동적인 작품의 전형으로, 강철의 물리적 특성과 작가와 재료 사이의 관계를 탐구한다.

아시아 | 대한민국

조셉 마리아 수비라치 | 천국의 기둥(THE PILLARS OF HEAVEN), 1987

Olympic Park, 424, Olympic-ro, Songpa-gu, Seoul

이 조형물은 1988년 하계 올림픽 기간에 서울에서 열린 야외 조각전을 위해 조셉 마리아 수비라치 (Josep M. Subirachs)가 제작한 두 작품 중 하나이다. 현재 이 작품은 서울 올림픽 미술관 풀밭 공원에 있 는데, 이 작품의 거친 콘크리트 기둥은 대립하면서도 상호보완적인 힘을 떠올리게 한다. 콘크리트 기둥 위에 걸쳐 있는 삼각형으로 된 철 조각 부분은 문자 그대로 상징적으로 통합적인 요소이다.

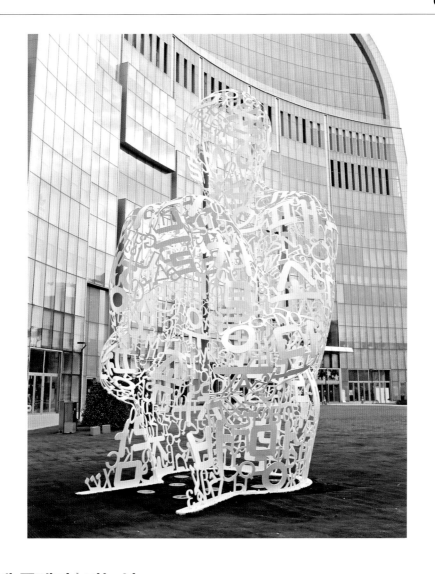

하우메 플렌자 | 가능성(Possibility), 2016

300, Olympic-ro, Songpa-gu, Seoul

12센티미터 두께의 스틸 소재로 제작된 이 작품은 그의 대표 시리즈인 〈구름의 글자들(Cloud of Letters)〉를 모티브로 하여 555미터 높이의 롯데월드타워 준공에 맞춰 주문 제작되었다. 작가는 이 작품을 위해 한글을 주인공으로 히브리어, 라틴어, 힌두어, 알파벳 등 세계 역사와 문화를 발전시킨 언어를 보조 수단으로 활용함으로써 독창성을 더욱 강화했다. 특히 한글의 자음 형태에만 국한하지 않고 구체적인 음절까지 구현하여 관객이 스스로 단어를 찾아낼 수 있도록 구성되었다.

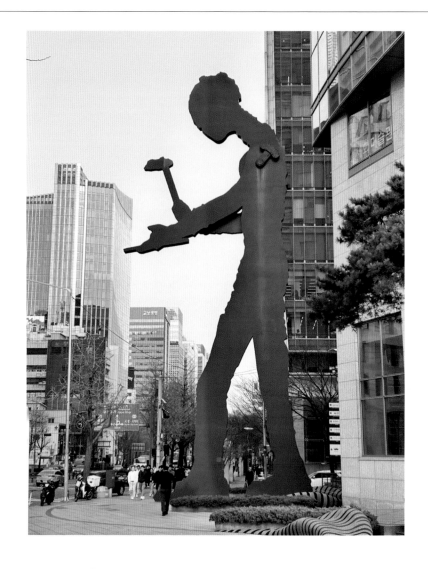

조나단 보롭스키 | 헤머링 맨(Hammering), 2002

68, Saemunan-ro, Jongno-gu, Seoul

높이 22미터, 무게 50톤의 이 거대한 움직이는 작품(Kinetic art)은 고개를 숙이고 오른손으로 망치질을 하고 있다. 직장인이 밀집해 있는 서울 광화문에 24층 높이의 신사옥을 구축할 당시 흥국생명은 이 지역적 특성을 고려하여 조나단 보롭스키(Jonathan Borfsky)에게 초현실적 크기의 작품 제작을 의뢰하였다. 이 작품은 2002년 6월에 설치되어 매일 아침 8시부터 저녁 7시까지 35초마다 한번씩 망치질을 한다.

데미안 허스트 | 골든 레전드(Golden Legend), 2017

186 Yeongjonghaeannam-ro 321, Jung-gu, Incheon

이 작품은 영국의 채스워스(Chatsworth House)에서 매년 열리는 'Beyond Limits' 조각전에 신화와 전설 (Myth & Regend)이라는 제목으로 전시되었던 작품 중 '전설'에 해당하는 작품을 샘플로 하여 2017년 개 관한 파라다이스 시티에 맞춰 〈골든 레전드〉로 주문 제작되었다. 본관 로비의 돔 형태로 솟아오른 천정 아래에 설치되어 있는 이 작품은 방금 착지한 듯 황금색 날개를 높이 쳐들고 있는데 반쪽은 황금색이고 반쪽은 내부의 근육과 골격을 그대로 드러내고 있다.

아시아 | 대한민국

아시아 | 도면편의

아니쉬 카푸어 | C−커브(C-CURVE). 2017

186 Yeongjonghaeannam-ro 321, Jung-gu, Incheon

2017년 개관한 파라다이스 시티의 아트 가든에 설치된 〈C−커브〉는 정밀하게 다듬어져 표면에 반사되는 빛의 흐름과 관객의 움직임에 의해 시시각각 변화한다. 〈C−커브〉의 볼록한 외부 표면은 매혹적인 어안렌즈효과(어안 렌즈를 사용할 때 생기는 왜곡 현상. 어안 렌즈는 중앙부와 주변부의 초점 거리가 다르기 때문에, 주변부가 더 확대되어 찌그러진 모양이 되는 것)를 통해 놀라운 파노라마 반사를 만들어낸다. 조각의 내부 표면은 세상을 거꾸로 뒤집는데, 이는 초점 너머에서 오목한 반사를 볼 때 발생하는 광학 효과이다.

아시아 | 대한민국

알렉산더 리버만 | 워터가든(Water Garden), 2013

260, Oak valley 2-gil, Jijeong-myeon, Wonju,Gangwon-do

〈아치웨이(Archway)〉는 오크밸리 리조트 내 해발 27미터에 위치한 뮤지엄 산으로 들어가는 입구에서 만날 수 있다. 뮤지엄 산을 대표하는 이 선명한 빨강 아치는 파란 하늘, 초록색 숲과 선명한 대조를 이루며 돌 길의 중앙에서 양다리를 물속에서 뻗어 올린 듯한 형태로 서 있다. 안도 다다오(Ando Tadao)의 설계로 2013년 5월 개관한 뮤지엄 산은 그 자체로 산이라는 뜻과 함께 영문 이니셜 SAN으로 공간, 예술, 자연(Space, Art, Nature)을 의미한다. 이 장소 특정적 작품은 물과 자연, 회색의 노출 콘크리트와 조화를 이루며 또 하나의 거대한 예술작품을 형성한다.

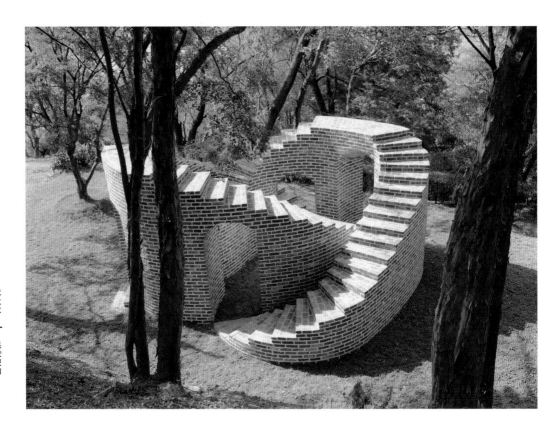

미쉘 드 브로인 | 얽히다(INTERLACE), 2012

Masan Dotseom Marine Park, 58, Dotseom 2-gil, Masanhappo–gu, Changwon

이 두 개의 얽힌 벽돌 계단은 한국에서 조각의 전통이 강한 지역으로 알려진 창원에서 2012년 조각 비엔날레를 위해 제작되었다. 이 작품은 건축적인 특징들을 움직이는 것처럼 보이는 유연한 오브제로 변형시키는 미쉘 드 브로인(Michel de Broin)의 재능을 잘 보여준다. 나선형 계단은 지속적인 움직임을 암시하지만, 최종 목적은 불분명하며, 이는 작품에 실존적 함축을 부여한다.

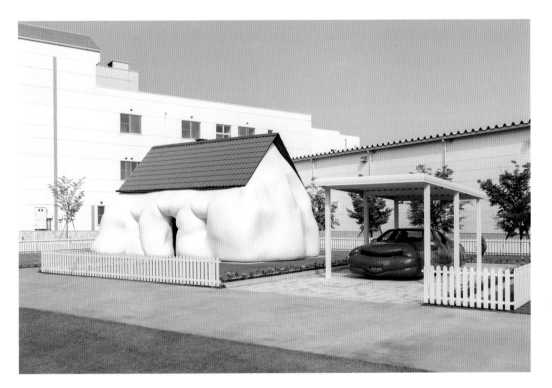

아시아 | 일본

에르빈 부름 | 뚱뚱한 집(FAT HOUSE), 2003

Art Square, Towada Art Center, 10-9 Nishi-Nibancho, Towada, Aomori 034-0082

이 교외 집의 벽은 기름진 살코기처럼 부풀어 오르며 불거져 있는 모습이다. 소비문화에 대한 비판으로 의도된, 에르빈 부름(Erwin Wurm)의 이 조각은 일본 북부에 있는 도와다 아트 센터에서 그의 〈뚱뚱한 차(Fat Car)〉(2003)와 함께 전시되었다. 이 갤러리는 오노 요코(Ono Yoko), 쿠사마 야요이, 론 무익(Ron Mueck) 및 폴 모리슨(Paul Morrison)을 포함한 30명이 넘는 예술가들에게 주문 제작된 작품을 영구 소장하고 있다.

아이시카 | 글튜

아델 압데세메드 | 마 – 모 – 나쿠(MA – MO – NAKU), 2017

Former Ukai station, U–19 Hōryūmachi Ukai, Suzu–shi, Ishikawa 927–1222

지금은 운행되지 않는 노토 선(Noto Line)은 다양한 예술 설치작품들이 있는 장소로 이곳에는 우카이 역에 있는 아델 압데세메드(Adel Abdessemed)의 폐쇄된 열차 한 칸이 있다. 오쿠 – 노토 트리엔날레 (Oku – Noto Triennale) 기간 동안 공개된 이 작품은 밤에 이 열차 내부를 밝히는 돌출된 네온 실린더가 있 는 것이 특징이다. 건널목 종소리는 일정한 간격으로 울린다. 이 작품의 제목은 기차의 도착을 알 리는 데 사용되는 단어 마모나쿠(まもなく(짧게))에서 유래되었다.

제임스 터렐│빛의 집(HOUSE OF LIGHT), 2000

2891 Uenokō, Tōkamachi, Niigata 948–0122

전통 일본식 가옥을 모델로 한 이 건물은 제임스 터렐(James Turrell)의 매혹적인 빛 설치작품으로 가득 채워져 있다. 중앙부는 침실 천장의 구멍으로, 단색화처럼 저녁 하늘을 틀에 넣어 보여준다. 게스트하우스로 빌릴 수 있는 이 건물은, 150점 이상의 작품이 전시되어 있는 에치고 츠마리 아트 필드(Echigo Tsumari Art Field)에 자리 잡고 있다.

레안드로 에를리치 | 수영장(SWIMMING POOL), 1999/2004

21st Century Museum of Contemporary Art, 1–2–1 Hirosaka, Kanazawa, Ishikawa 920–8509

이 수영장을 바라보는 관람객은 반짝이는 표면 아래에서 사람들이 걷는 것을 보고 충격을 받을지도 모른다. 물의 깊이는 10.2센티미터에 불과하고, 두 장의 유리판 사이에 있기 때문에, 지하 내부를 젖지 않고 쉽게 탐험할 수 있다. 레안드로 에를리치(Leandro Erlich)의 환영일 뿐인 이 수영장은 미술관의 장소 특정적 설치작품 컬렉션에 속하는 것으로, 이 컬렉션에는 올라퍼 엘리아슨(Olafur Eliasson), 피필로티 리스트(Pipilotti Rist), 마이클 린(Michael Lin)을 포함한 예술가들이 참여하였다.

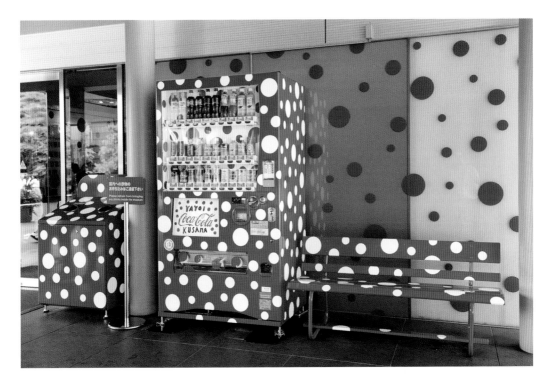

쿠사마 야요이 │ 점 강박(DOTS OBSESSION), 2012

Matsumoto City Museum of Art, 4-2-22 Chuo, Matsumoto, Nagano 390-0811

여러 부분으로 구성된 이 작품은 쿠사마와 코카 – 콜라 회사(Coca – Cola Company)의 협업으로 만들어졌다. 실제로 작동하는 자판기, 재활용 쓰레기통, 그리고 빨간색 바탕에 작가의 트레이드마크인 흰색 물방울무늬로 장식된 벤치가 마쓰모토 시립 미술관을 방문하는 이들을 맞이한다. 실용적인 오브제이자 예술작품인 이 작품은 상호작용을 불러일으키며 예술과 기능을 융합한다.

아시아 | 일본

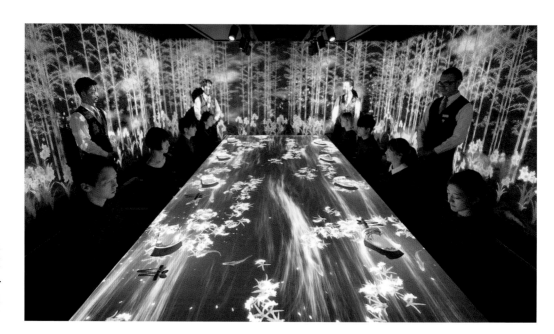

팀랩 | 풀어 펼쳐지고 나서 연결하는 세계(WORLDS UNLEASHED AND THEN CONNECTING), 2015

MoonFlower Sagaya Ginza, Puzzle Ginza, 6th Floor, 2-5-19 Ginza, Chuo, Tokyo 104-0061

팀랩의 몰입형 디지털 설치 예술은 레스토랑 사가야 긴자(Sagaya Ginza)의 음식을 감각적으로 경험하도록 독려한다. 접시가 놓이면 자연경관의 영상이 작동되며 방 전체에 펼쳐진다. 식탁과 음식 위로 펼쳐진 세계는 서로에게 영향을 미치고, 손님의 행동에 반응하고, 결합하면서 같은 영상이 한 번도 나오지 않는다. 이 작품은 시시각각 끊임없이 변화하고 있는 세계를 하나의 연속적인 세계로 창조한다.

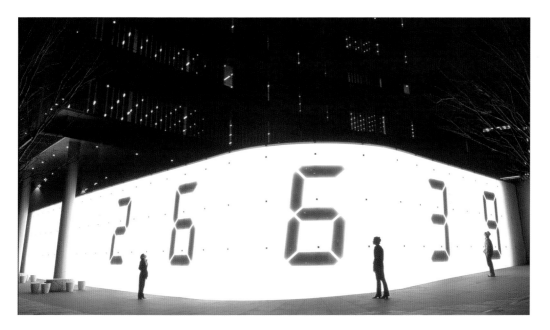

미술 | 아시아

미야지마 타츠오 | 카운터 보이드(COUNTER VOID), 2003

TV Asahi Building, 6-9-1 Roppongi, Minato, Tokyo 106-8001

이 단순한 조명 설치작품은 서로 다른 속도로 시간을 표시하는 6개의 디지털 카운터로 구성된다. 이 카운트다운은 9부터 1까지 작동한다. 미야지마 타츠오(Tatsuo Miyajima)는 0을 사용하지 않는다. 인간 삶의 역동적인 에너지와 영속성을 강조하는 그의 철학과 모순되기 때문이다. 이 작품은 20명 이상의 전세계 예술가와 디자이너 작품이 공공장소에 전시되어 있는 도쿄 롯폰기 힐스 복합단지(Hills complex)내 아사히 TV 본사를 위해 주문 제작되었다.

음금 | 아시아

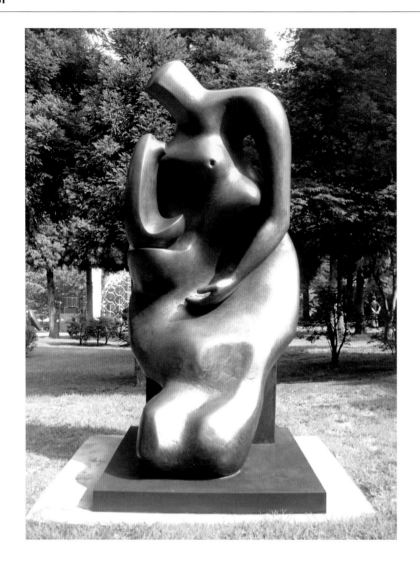

헨리 무어 ‖ 엄마와 아이: 예비 좌석(MOTHER AND CHILD: BLOCK SEAT), 1983–84

Hakone Open–Air Museum, 1121 Ninotaira, Hakone–machi, Ashigarashimo–gun, Kanagawa 250–0407

이 대형 청동 모자상을 포함하여 헨리 무어(Henry Moore)의 작품 11점이 하코네 야외 미술관에 전시
되어 있다. 헨리 무어는 이 대상이 조각의 무한한 가능성을 지닌 보편적 주제라고 생각하여 여러
번 재검토했다. 대규모 피카소 컬렉션이 있는 이 거대한 조각 공원에는 전 세계 예술가들이 제작한
100점 이상의 조각작품이 있다.

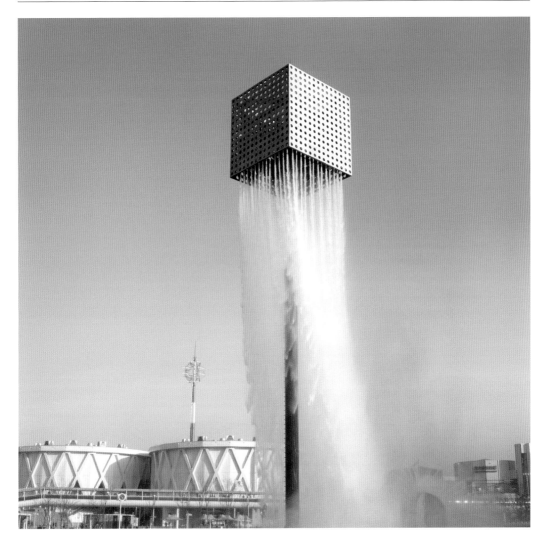

이사무 노구치 | 엑스포 '70 분수(EXPO '70 FOUNTAINS), 1970

Expo'70 Commemorative Park, Suita, Osaka 565-0826

1970년 오사카 세계 엑스포는 환상적인 건축양식을 보여주는 생동감 넘치는 축제의 장이었다. 공중에 떠 있는 정육면체와 물을 분사하며 교차하는 2개의 원반을 포함한 이사무 노구치(Isamu Noguchi)의 9개의 분수는, 소리와 빛을 액체 형태의 공연장 안으로 통합한다. 이 작품은 주요 축제 장소에서 건축가 단게 겐조(Tange Kenzo)가 만든 3개의 인공 호수 위에 설치되었다.

금룬 |

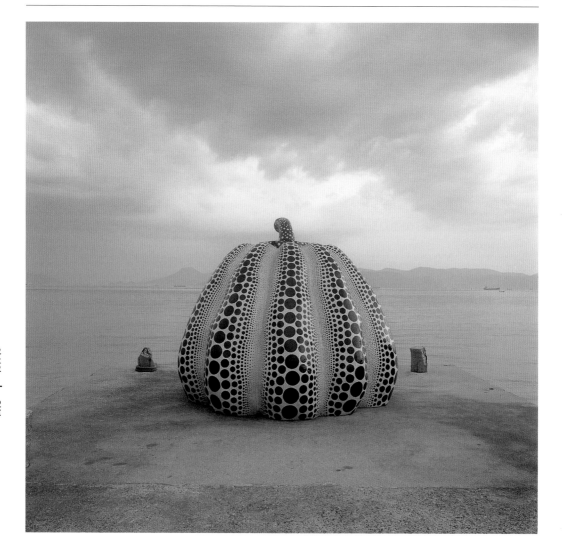

쿠사마 야요이 ‖ 호박(PUMPKIN), 1994

Benesse Art Site Naoshima, Benesse House Museum Outdoor Works, Gotanji, Naoshima, Kagawa 761-3110

나오시마 섬 부두에 있는 쿠사마의 노란색 호박 작품이 예술과 건축의 명소인 베네세 아트 사이트 나오시마를 방문하는 이들을 맞이한다. 예술작품을 즐길 수 있는 많은 아트 사이트 중에는 클로드 모네(Claude Monet)의 〈수련〉과 제임스 터렐, 월터 드 마리아(Walter de Maria)의 설치작품이 있는 지추 미술관(Chichu Art Museum)과 베네세 하우스가 있는데, 두 곳 모두 안도 다다오가 설계했다.

오카야마 | 나오시마

이우환 미술관(LEE UFAN MUSEUM), 2010

Benesse Art Site Naoshima, Lee Ufan Museum, 1390 Azakuraura, Naoshima, Kagawa 761-3110

이우환은 건축가 안도 다다오와 협력하여 그의 예술에 헌정하는 이 미술관을 만들었다. 언덕으로
둘러싸인 계곡에 자리 잡은 반지하 건물은 1970년대부터 현재에 이르는 그의 회화작품들과 조각
작품들이 소장되어 있다. 예술과 건축이 완벽한 조화를 이루는 이 고요한 미술관은 이우환이라는
한국 예술가의 영향력 있는 작품들을 향유할 수 있는 사색의 환경을 제공한다.

아이치 | 글쓴이

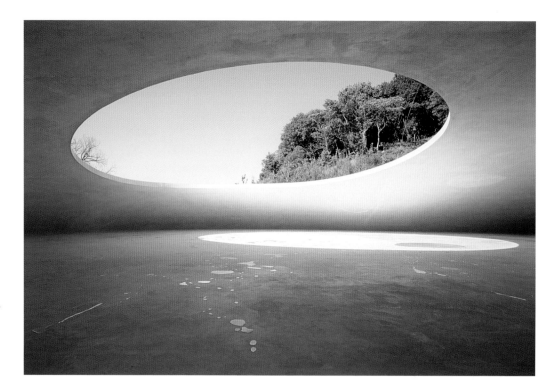

나이토 레이 | 모체(MATRIX), 2010

Benesse Art Site Naoshima, Teshima Art Museum, 607 Karato, Teshima, Tonosho-cho, Shozu-gun, Kagawa
761-4662

나이토 레이(Naito Rei)의 〈모체〉는 테시마 미술관의 유일한 작품으로, 미술관은 이 작품을 소장하기
위해 특별히 설계되었다. 건축가 니시자와 류에(Nishizawa Ryue)와 6년에 걸쳐 협력한 결과인 이 건물
은 물방울 모양의 형태를 닮았다. 지면에서 스며드는 물은 춤을 추듯이 공간을 가로질러 흘러가 콘
크리트 바닥에 작은 웅덩이를 형성하며, 외부의 바람과 소리가 구조물의 개구부를 통해 불어 들어
온다.

아시아 | 일본

미야지마 타츠오 | 백 개의 생명 가옥(HUNDRED LIFE HOUSES), 2014

1140-4 Joubutsu, Kunisaki-machi, Kunisaki-shi, Oita 873-0535

이 설치작품은 2014년 구니사키 예술제(Kunisaki Art Festival)의 장소 특정적 예술 프로젝트에서 시작되었다. 이 예술제는 신도(Shinto)와 불교가 혼합된 전통으로 숭배되는 산악 반도에서 개최되었다. 미야지마는 LED 디지털 카운터를 보관할 작은 콘크리트 보호소를 설계하기 위해 다양한 협력자들을 불러 모았다. 이 카운터는 1988년부터 미야지마의 작품에서 생명을 뚜렷하게 상징하는 것이었다. 참가자들이 카운터의 속도를 설정하기 때문에 결과적으로 각각 다른 차이가 발생하게 된다.

필립 킹 │ 태양 근원(SUN ROOTS), 1999

Kirishima Open-Air Museum, 6340-220 Koba, Yūsui, Aira, Kagoshima 899-6201

산기슭의 삼림 지대에 있는 기리시마 야외 미술관에는 쿠사마 야요이, 츠바키 노보루(Tsubaki Noboru), 안토니 곰리 등이 제작한 20점 이상의 영구 작품이 전시되어 있다. 필립 킹(Phillip King)의 매력적인 붉은 조각은 일본 국기를 떠오르게 하는데, 이것의 추상적인 형태는 신도의 태양 여신 아마테라스 (Amaterasu)에서 영감을 받았다.

EUROPE
유럽

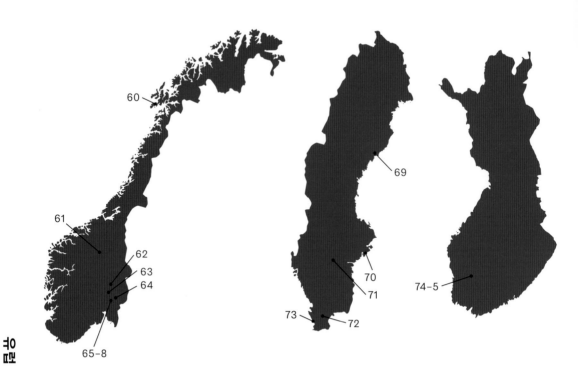

노르웨이

스웨덴

핀란드

덴마크

아이슬란드

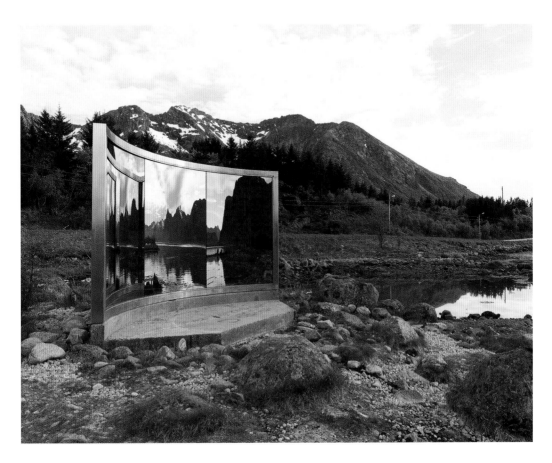

댄 그레이엄 │ 무제(UNTITLED), 1996

Kleppstad, Vågan, Nordland

굉장히 멋진 피요르드 협곡이 곡선을 이루는 댄 그레이엄(Dan Graham)의 대형 조각에 반사되고 왜곡되어 나타난다. 이 작품의 유리는 해안 끝 물가에 설치되었고 작품의 앞면과 뒷면 모두에서 관객이 풍경을 볼 수 있도록 반투명하면서 동시에 반사된다. 1800년대 낭만주의 회화를 암시하는 이 조각은 장엄한 노르웨이 풍경을 바라보는 관객에게 숭고한 시각적 경험을 선사한다.

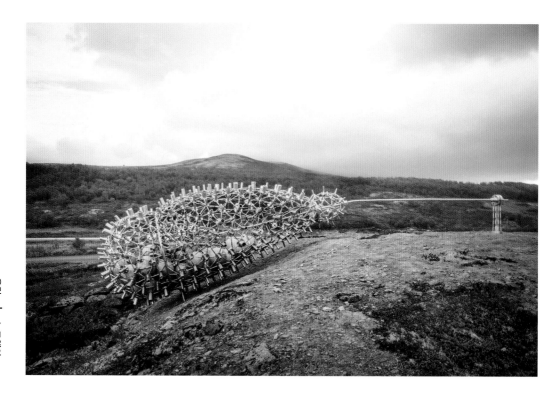

페르 잉게 뷔욜로 ∥ 금속 유전자 은행(MENTAL GENE BANK), 2016

Hjerkinn, Dovre, Oppland

정신(mind)은 페르 잉게 뷔욜로(Per Inge Bjørlo)의 작품에서 자주 등장하는 주제이다. 튜브의 외부 철망 내부에 구체를 포함하는 것을 특징으로 하는 이 스테인리스 스틸 조각은 정신적 공간의 표현이다. 즉 모든 사람은 혼자서만 간직하고 있는 생각이 있다. 이 작품은 스쿨프투르스토프(Skulpturstopp) 프로젝트의 일환으로 제작되었는데 이 프로젝트는 노르웨이 동부 지역의 장소를 선택하도록 작가들을 초청하여 그들의 작품을 전시하도록 한 것이다.

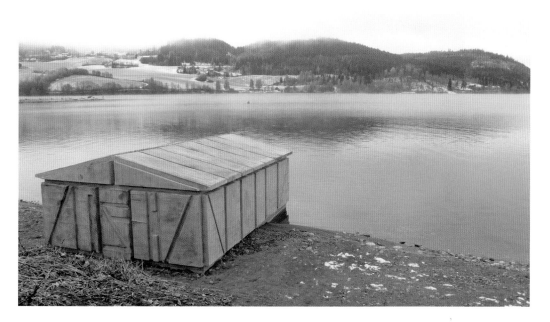

레이첼 화이트리드 | 그란 보트창고(THE GRAN BOATHOUSE), 2010

Røykenvik, Gran, Oppland

외딴 피요르드 끝자락에 목조로 된 오두막 같은 것이 서 있다. 자세히 살펴보면 이것은 전부 콘크리트로 만들어졌다. 게다가 이것은 안팎이 뒤집혀 있다. 이 조각품을 만들기 위해 레이첼 화이트리드(Rachel Whiteread)는 오래된 1960년대 보트 하우스의 내부 공간을 주조했다. 한때 이러한 구조물들이 많이 존재했으며, 이 평화로운 작품은 이 장소의 역사를 간직한다.

유럽 노르웨이

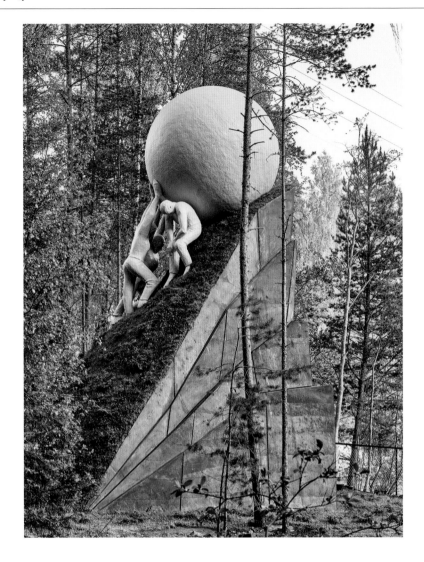

일리야와 에밀리아 카바코브 부부 | 볼(THE BALL), 2017

Kistefos–Museet, Samsmoveien 41, 3520 Jevnaker

그리스 신화의 시지포스는 거대한 바위를 언덕 위로 영원히 밀어 올리는 형벌을 받았다. 일리야와 에밀리아 카바코브(Ilya and Emilia Kabakov)는 고독한 투쟁보다 집단적 노력의 가치를 강조하면서 조력자들이 함께하는 주인공을 묘사하여 고대 이야기를 재해석했다. 이 작품은 스칸디나비아 최대의 조각 공원인 키스테포스 미술관에 설치되어 있다.

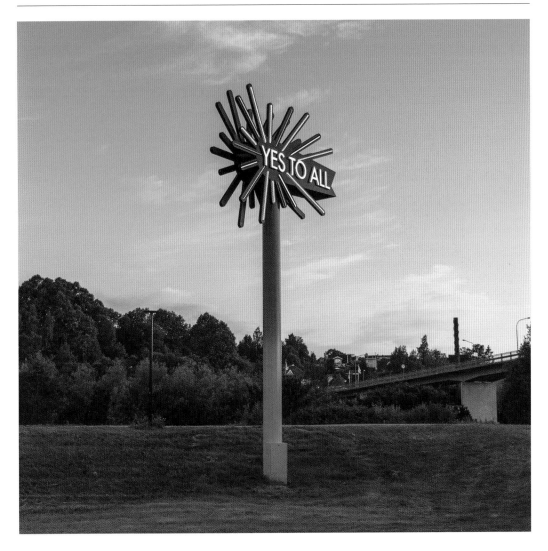

오슬로 | 노르웨이

실비 플뢰리 ▎모든 것이 그렇다(YES TO ALL), 2016

Dampsagveien, near Lillestrøm station, 2004 Lillestrøm

색색의 네온 막대가 상업적으로 보이는 간판의 중앙에서 퍼져나간다. 간판에는 밝은 흰색으로 'Yes to All'이라는 문구가 적혀있다. 고의적으로 모호하게 쓴 실비 플뢰리(Sylvie Fleury)의 메시지는 다양한 해석을 불러온다. 그러나 이 문구는 윈도우(Windows) 운영 시스템에서 자주 보이기 때문에 컴퓨터를 사용하는 사람들에게는 친숙할 수 있다. 문맥에서 벗어난 이 단어들은 새로운 의미를 갖게 된다.

짐 다인 | 납치(THE ABDUCTION), 2006

Peer Gynt Sculpture Park, near Peter Møllers vei and Lørenveien, 0585 Oslo

짐 다인(Jim Dine)의 이 작품은 이 조각 공원에 있는 여러 작가들이 제작한 20점의 작품 중 하나로, 노르웨이 극작가 헨릭 입센(Henrik Ibsen)의 연극 「페르 귄트(Peer Gynt)」(1867)에서 게으르고, 허풍떠는 젊은 남자가 결혼식에서 신부를 납치하고 있는 장면들을 모두 보여준다. 짐 다인은 유인원과 바비 인형을 이 연극에 나오는 등장인물의 대역으로 사용했다.

토마스 사라세노 | 공간적 반향을 위한 해시계(SUNDIAL FOR SPATIAL ECHOES), 2015

Stranden 1, Aker Brygge, 0250 Oslo

서로 연결된 다면체 무리가 동굴 같은 실내 안뜰의 지붕에 매달려 있다. 거미줄에 맺힌 빗방울처럼 보이는, 거울이 붙어 있는 이 형태는 먼 발치 아래에 있는 사람뿐만 아니라 주변 건축물까지 비춘다. 토마스 사라세노(Tomás Saraceno)의 설치작품은 대안적이고, 지속 가능한 생활 모델을 제공하는 유토피아적 공중 커뮤니티인 클라우드 시티(Cloud Cities)를 제안하기 위해 제작되었다.

모니카 본비치니 ▎그녀가 눕다(SHE LIES), 2010

Oslofjord, near Norwegian Opera and Ballet, Bjørvika, Oslo

스테인리스 스틸과 유리로 제작된 모니카 본비치니(Monica Bonvicini)의 물 위에 떠다니는 이 조각은 조수에 따라 축을 회전하며, 거울과 같은 표면에 햇빛이 반사되어, 계속 변화되고 있는 상태를 암시하고 있다. 카스파르 다비드 프리드리히(Caspar David Friedrich)의 작품 〈빙해(Das Eismeer)〉(1823 - 1824)의 난파선을 3 - D로 재현한 본비치니의 조각은, 오슬로를 위해 제작된 것으로, 힘에 대한 상징으로 얼음 덩어리를 등장시킨다.

엘름그린과 드라그셋 ▎딜레마(DILEMMA), 2017

Ekebergparken, Kongsveien 23, 0193 Oslo

불안한 소년 하나가 우뚝 솟은 다이빙 보드의 끝자락에 서 있다. 이 스칸디나비아 작가 엘름그린
과 드라그셋(Elmgreen & Dragset)은 이 조각을 청소년기에서 스스로 책임을 져야 하는 어른의 세계로 진
입한다는 의미의 은유로 묘사한다. 이 장소 특정적인 예술작품은 점차 그 수를 더해가는 에케베르
그 공원 컬렉션에 속해 있는데, 이 공원에는 현대 예술과 동시대 예술작품들이 아름다운 숲속 풍경
안에 전시되어 있다.

유럽 | 스웨덴

미로슬라프 발카 | 콘크리트와 잎(CONCRETE AND LEAVES), 1996

Umedalens Skulpturpark, Umedalen, 903 64 Umea

미로슬라프 발카(Miroslaw Balka)의 전형적인 작품인 이 작품은 작가 자신의 세부적인 사항들에서 나온 것이다. 예를 들어 이 콘크리트 구조물들 중 하나의 형태는 그의 신체 치수를 기반으로 한 것이고, 다른 하나는 어릴적 살았던 집 평면도를 기초로 제작한 것이다. 안토니 곰리, 크리스니타 이글레시아스(Cristina Iglesias), 그리고 루이즈 부르주아(Louise Bourgeois)를 포함한 유명한 작가들의 작품 44점이 이 조각 공원의 영구 컬렉션을 위해 기증되었다.

세로글자: 유럽 | 스웨덴

파블로 피카소 │ 풀밭 위의 점심식사(DEJEUNER SUR L'HERBE), 1962

Moderna Museet, Skeppsholmen, 111 49 Stockholm

현대미술관(Moderna Museet)의 조각 정원에 있는 이 콘크리트 조각작품들은 에두아르 마네(Édouard Manet)
의 유명한 회화작품 〈풀밭 위의 점심 식사(Le déjeuner sur l'herbe)〉(1863)를 재해석한 것이다. 마네의 그림
에서는 남자는 옷을 입고 있고 여자는 나체로 표현되어 있다. 반면 파블로 피카소(Pablo Picasso)의 작
품에서는 모든 인물이 나체이다. 가볍고, 스케치 같은 표현은 콘크리트 슬래브의 무게, 내구성과
대조를 이룬다.

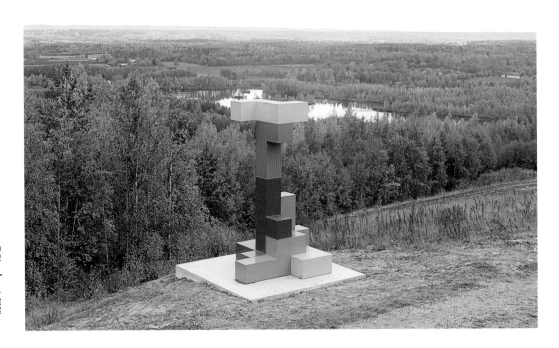

야콥 달그렌 | 테트리스(TETRIS), 2017

Konst på Hög, Kvarntorpshögen, 692 92 Kumla

콘스트 퍼 회그는 언덕 꼭대기에 있는 조각공원으로 이곳의 방문객들은 예술작품을 관람하면서 동시에 풍경 아래의 탁 트인 전망을 즐길 수 있다. 이곳에는 생동감 넘치는 색을 사용하는 것으로 유명한 스웨덴 작가 야콥 달그렌(Jacob Dahlgren)의 스테인레스 스틸 위에 색을 입힌 조각작품인 〈테트리스〉를 비롯하여 30여 점의 작품이 전시되어 있다. 이 작품은 유명한 비디오 게임을 3D로 해석한 것으로 보인다.

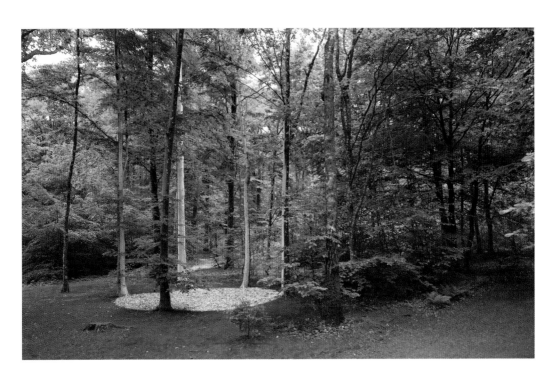

말린 홀버그 │ 당신을 사랑하지 않을 거예요(I WILL STOP LOVING YOU),

2010

Wanås Konst, Hässleholmsvägen, Wanås, 289 90 Knislinge

나무들로 이루어진 원과 그 나무들 사이의 땅이 노랗게 칠해져 있다. 전설에 따르면 17세기 반군 전사들이 한때 이곳에서 처형됐다는 주변 숲의 잔혹한 역사에 영향을 받아 말린 홀버그(Malin Holmberg) 는 평화로운 만남의 장소를 창조했다. 이 작품은 바노스 성(Wanås Castle)의 숲과 그 부지에 위치한 바노스 콘스트 조각공원에 있는 70점 이상의 영구 작품 중 하나다.

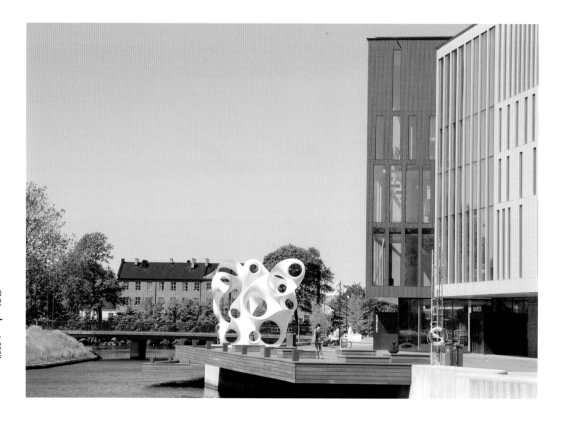

에바 힐드 ┃ **루바토**(RUBATO), 2015

Malmö Live, Dag Hammarskjolds Torg 4, Malmö

말뫼 라이브 콘서트 홀 외부에 위치한, 이 흰색 대형 조각의 소용돌이 형태는 시간 속에서 움직임을 멈춘 듯한 느낌을 자아낸다. 유기적인 곡선과 흐르는 선은 에바 힐드(Eva Hild)의 대표적인 작품 유형인 섬세한 도자기 조각에서 나온 것이다. 물가에 있는 채색된 알루미늄으로 제작된 이 매력적인 작품은 깨지기 쉬워 보인다. 이 작품의 물결치는 듯한 모양과 공간은 내부와 외부 공간의 구분을 모호하게 한다.

유럽 | 핀란드

낸시 홀트 | 위로 밑으로(UP AND UNDER), 1987 – 98

Sasintie 555, 39150 Pinsiö

192미터 길이의 대지 미술 작품은 이전에 채석장이었던 부지에 지상 터널로 구성되어 있다. 낸시 홀트(Nancy Holt)는 반사 웅덩이, 전망대, 구불구불한 터널을 탐험하기 위한 출입구와 구멍들을 이용하여 가능한 모든 유리한 지점에서 방문객이 보고 경험할 수 있는 프로젝트를 구상했다.

아그네스 데네스 | 나무 산 – 살아 있는 타임캡슐 – 11,000 나무, 11,000 사람, 400년(TREE MOUNTAIN – A LIVING TIME CAPSULE – 11,000 TREES, 11,000 PEOPLE, 400 YEARS), 1992 – 96

Pinsionkankaantie 10, 39150 Pinsiö

이 작품은 높이가 거의 38미터에 달하는 거대한 인공 산으로 되어 있다. 11,000 그루의 나무는 전 세계에서 온 11,000 명의 사람들이 각각 따로 심었고, 아그네스 데네스(Agnes Denes)의 지휘로 이 산에 타원형으로 배치되었다. 이 나무들은 미래 세대에게 도움이 될 것이며, 시간이 예술작품에 영향을 주는 생생한 사례가 될 것이다.

올라퍼 엘리아슨 | 당신의 무지개 파노라마(YOUR RAINBOW PANORAMA),

2011

ARoS Aarhus Art Museum, Aros Allé 2, 8000 Aarhus

아로스 오르후스 미술관 건물의 꼭대기에 있는 무지개색 산책로는 건축물과 예술품의 경계를 모호하게 만든다. 지상에서 50미터 높이에 있는 이 거대한 원형 구조물은 오르후스의 전체 경관을 볼수 있도록 되어 있으며, 내부에서 도시를 바라보는 관람객은 채색된 유리를 통해 구역마다 다른 색으로 구분지어 볼 수 있다. 이 크로매틱(chromatic) 설치작품은 특히 밤에 조명이 켜지면 독특한 랜드마크가 된다.

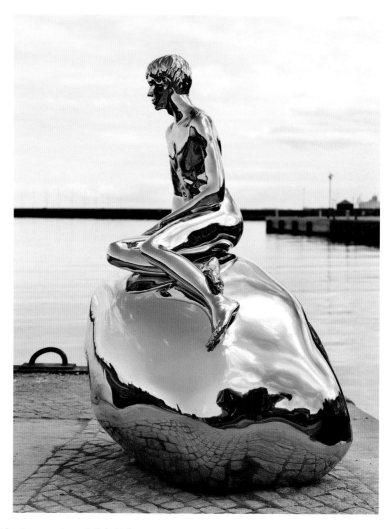

엘름그린과 드라그셋 | 한(HAN), 2012

Pier near Allegade 2, 3000 Helsingør

눈부시게 빛나는 이 조각작품은 헬싱외르 항구의 부둣가에 설치되어 있다. 소년의 포즈는 코펜하겐에 있는 에드바르트 에릭센(Edvard Eriksen)의 〈인어공주(Little Mermaid)〉(1913) 동상을 떠올리게 하지만, 그 유명한 청동 조각과는 달리, 엘름그린과 드라그셋의 조각은 광택이 나는 스테인레스 스틸로 만들어졌다. 거울 같은 표면은 주변을 반사하거나 왜곡하며, 내부의 유압 시스템으로 소년의 눈은 30분마다 잠시 감긴다.

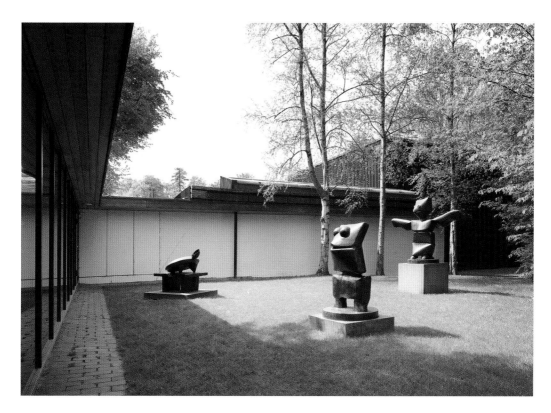

훔레벡 | 덴마크

막스 에른스트 | 커다란 거북이, 커다란 조수(커다란 개구리), 커다란 천재(커다란 조수)[THE LARGE TORTOISE, THE LARGE ASSISTANT (THE LARGE FROG), THE LARGE GENIUS (THE LARGE ASSISTANT)], 모두 1967/76

Louisiana Museum of Modern Art, Gl. Strandvej 13, 3050 Humlebæk

이 세 점의 조각은 막스 에른스트(Max Ernst)의 후기 작품들로 그의 예술에 영향을 끼친 광범위한 영감을 보여주는 전형적인 사례이다. 여기에서 에른스트는 어린 시절이었던 20세기 초에 머물렀던 쾰른(Cologne)에서 익힌 다다이스트적 유머와 1930년대 알베르토 자코메티(Alberto Giacometti)에게서 배운 공예품에 대한 애정, 그리고 1940년대와 50년대에 미국 사막에서 본 의인화된 토템 형상을 결합했다.

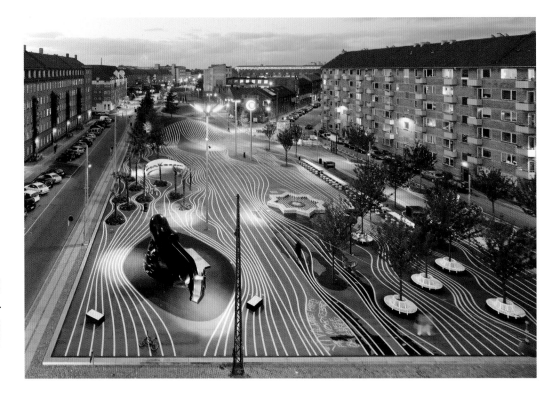

슈퍼플렉스 | 수페르킬렌(SUPERKILEN), 2011

Superkilen Park, Nørrebroruten between Nørrebrogade and Tagensvej, Nørrebro, 2200 Copenhagen

〈수페르킬렌〉은 덴마크의 실험 예술 단체인 슈퍼플렉스(Superflex)가 상상한 광대한 도시공원 프로젝트이다. '극단적인 참여'라는 슈퍼플렉스의 개념에 따라 설계된 이 공원은 코펜하겐 주민들에게 세 개의 뚜렷하고 특별한 목적으로 건립된 대중적인 공간을 제공한다. 즉 전통적인 공원 광장, 카페와 음악을 위한 야외 장소, 그리고 스포츠, 소풍, 애견 산책을 위한 구역이 그것이다.

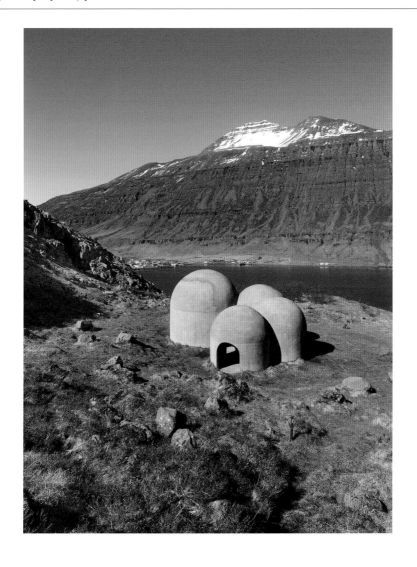

유럽 | 아이슬란드

루카스 퀴네 ┃ 티비쇤거(TVISÖNGUR), 2012

Mountainside above the town of Seyðisfjörður

이 장소 특정적 소리 조각은 30 평방미터의 지역 안에 서로 연결된 5개의 콘크리트 구조물로 구성되어 있는 것이 특징이다. 루카스 퀴네(Lukas Kühne)는 피요르드가 내려다보이는 아이슬란드의 산 중턱에 있는 외딴 장소에 이 작품을 설치했다. 방문객들은 아이슬란드의 전통적인 5음조 하모니 음계 내에서 음색을 증폭시키는 텅 빈 돔 안에서 노래하고 소리를 내며 즐거움을 만끽할 수 있다.

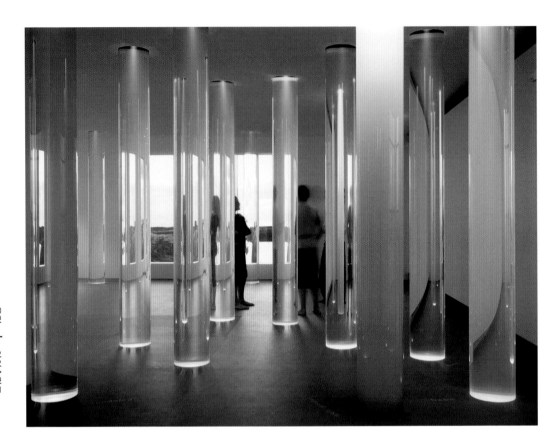

로니 혼 | 물의 도서관(LIBRARY OF WATER), 2007

Bókhlöðustígur 19, Stykkishólmur

로니 혼(Roni Horn)은 이 설치작품을 위해 해안 마을인 스티키스홀뮈르의 언덕에 있는 예전 도서관 건물을 탈바꿈시켰다. 이 작가의 색다른 도서관은 아이슬란드의 여러 빙하 원에서 채취한 물이 담긴 유리 전시장이 있는 것이 특징인데, 마치 도서관에 보관된 것처럼 되어 있다. 이 공간은 지역 사회 모임과 그들의 의견을 반영하는 장소로 사용되기도 한다.

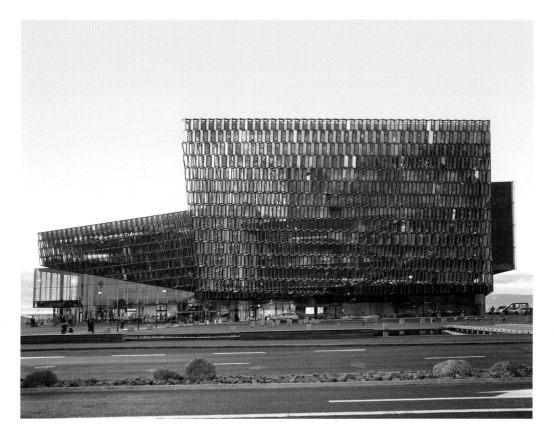

올라퍼 엘리아슨 │ 하르파 레이캬비크 콘서트홀 및 콘퍼런스
센터의 정면(FACADE FOR HARPA REYKJAVÍK CONCERT HALL AND CONFERENCE
CENTRE), 2008 – 11

Harpa Concert Hall and Conference Centre, Austurbakki 2, Reykjavík

아이슬란드의 수정 같은 현무암 기둥이 연상되도록 설계된 이 건물의 남쪽 정면은 '준 벽돌'이라는
모듈식 구성 요소를 사용했는데, 이 다면체는 부분적으로 불규칙하여, 다소 혼란스러운 외관을 자
아낸다. 모듈의 유리는 빛이 닿는 방식에 따라 색상이 변하는 것처럼 보인다. 엘리아슨 스튜디오는
건축 회사인 헤닝 라르센(Henning Larsen)과 협력하여 이 디자인을 창작했다.

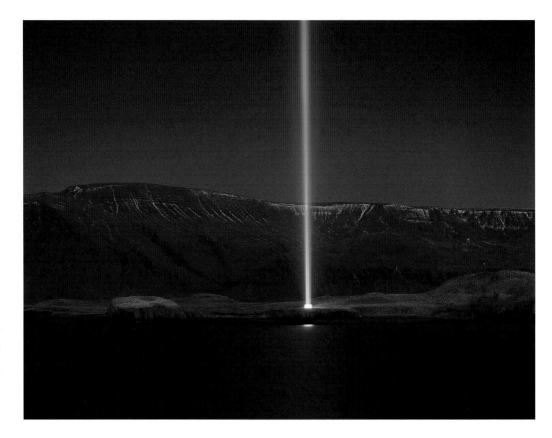

오노 요코 | **평화를 상상하라 타워**(IMAGINE PEACE TOWER), 2007

Viðey Island, Kollafjörður Bay, Reykjavik

〈평화를 상상하라 타워〉는 존 레논(John Lennon)의 미망인 오노가 존 레논에게 바치는 헌사이다. 소원을 비는 우물을 형상화한 이 기념물의 초석에는 24개 언어로 '평화를 상상하라'라는 문구가 새겨져 있다. 이 초석은 하늘에 최대 4킬로미터까지 볼 수 있는 탐조등과 거울 프리즘으로 수직 광선을 투사한다.

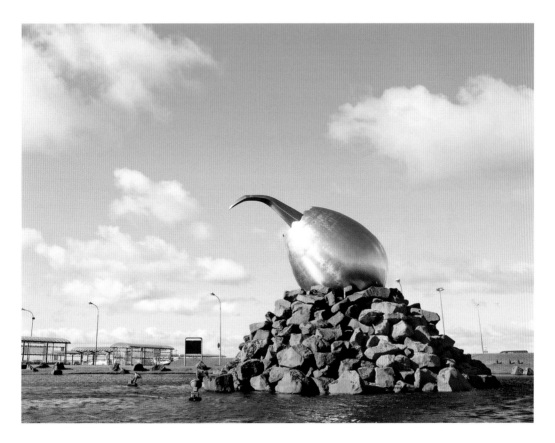

유럽 | 아이슬란드

매그너스 토마슨 ┃ 제트기 둥지(THE JET NEST), 1989 – 90

Keflavík International Airport, Keflavík

레이캬비크 중앙공항에서 의뢰하여 제작된 여러 공공 예술품 중 하나인 이 〈제트기 둥지〉는 아이슬란드 바위 더미 위에 있는 강철 알을 보여준다. 높이 5미터, 무게 6.6톤 이상으로 측정되는 그 자체로 알인 이 조각품은 육중하고 거대하다. 이 작품은 비행기 제트 날개를 드러내 보이며 부화하는 것처럼 보인다.

스코틀랜드

85–6
87
88

잉글랜드

89
90
91
92
93
94
95
96
97–98
99
100–1
102
103
104
106
105
126–27
107–23
124
125
128
129–31
133
132

북아일랜드

134

마틴 크리드 │ 작품 번호 1059, 스카치맨 계단(WORK NO. 1059, THE SCOTSMAN STEPS), 2011

Entry at the Scotsman Hotel or Market Street under the North Bridge, Edinburgh EH1 1SB

에든버러의 올드 타운(Old Town)과 뉴 타운(New Town)을 연결하는 스카치맨 계단은 대중적으로 잘 알려진 폐쇄형 계단이다. 이곳에 공공 예술품 창작을 의뢰받은 마틴 크리드는 104가지 종류의 대리석으로 계단을 다시 포장했다. 그는 이 수많은 독특한 대리석 판을 밟는 경험을 세상을 살아가면서 경험하는 여러 다양한 삶에 비유했다.

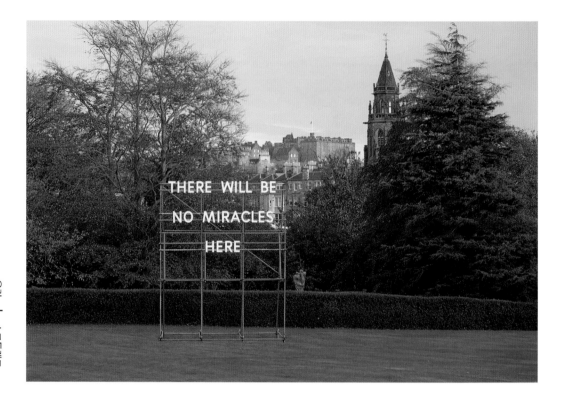

네이선 콜리 | 여기에 기적은 없을 것이다(THERE WILL BE NO MIRACLES HERE), 2006

Scottish National Gallery of Modern Art, 75 Belford Road, Edinburgh EH4 3DR

네이선 콜리(Nathan Coley)는 대중적인 공간에 새로운 의미를 부여하는 일에 관심을 쏟고 있다. 신의 개입을 금지하는 문장을 묘사한 이 가벼운 조각은 거의 6미터 높이의 비계(Scaffold)에 매달려 있다. 스코틀랜드 국립현대미술관(Scottish National Gallery of Modern Art) 내 조경이 잘 된 부지에 자리 잡은 이 작품에서 '여기(here)'가 이 미술관의 경내를 가리키는지, 그 너머에 있는 더 넓은 도시를 가리키는지, 아니면 지구상의 어느 곳을 가리키는지는 모호하다.

짐 램비 ‖ 숲(A FOREST), 2010

Jupiter Artland, Bonnington House Steadings, Wilkieston, Edinburgh EH27 8BY

주피터 아트랜드 조각 공원에 있는 30점이 넘는 야외 예술작품 중 하나인 짐 램비(Jim Lambie)의 설치 작품은 자연과 예술이 융합된 것처럼 보인다. 건물 외벽을 덮고 있는 여러 개의 거울은 주변의 숲을 반사하여 멀리서 보면 풍경 속으로 사라지는 것처럼 보인다. 자연계에서는 볼 수 없는 밝은색으로 채색된 거울 패널의 가장자리를 의도적으로 벗겨내는 것으로, 작가의 기교가 드러난다.

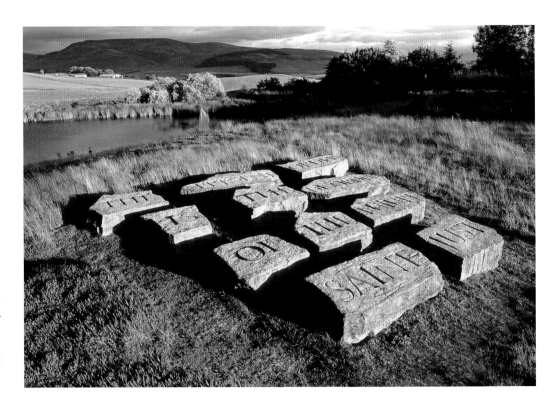

이안 해밀턴 핀레이 ‖ 현재의 질서(THE PRESENT ORDER), 1983

Stonypath, Dunsyre, South Lanarkshire ML11 8NG

시인에서 예술가로 전향, 자칭 전위 예술가로 부르는 이안 해밀턴 핀레이(Ian Hamilton Finlay)는 자연을 경작할 수 있으나 굴복시킬 수는 없다고 믿었다. 이러한 해석은 그의 가장 유명한 작품인 〈작은 스파르타(Little Sparta)〉에 영향을 미쳤다. 이 조각 정원은 그의 아내 수(Sue)와 함께 설계하고 경작하였으며, 돌, 나무, 금속으로 만든 275점이 넘는 그의 작품들이 있는 본거지가 되었다. 이 작품들은 그가 묘사한 대로, 풍경을 지배하기보다는 조화를 이루는 '시적 대상'이다.

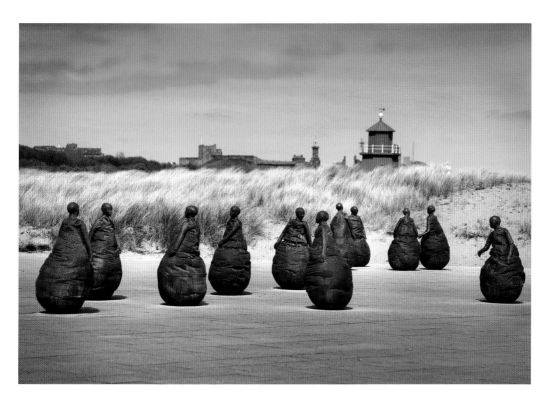

후암 | 드르투후

후안 무뇨스 | 회담 조각(CONVERSATION PIECE), 1999

Littlehaven Beach, South Shields NE33 1LH

22개의 수수께끼 같은 청동 조각상들이 소규모 그룹으로 퍼져 배치되어 있다. 이 설치작품이 즐거운 사교 모임을 그린 18세기 회화에서 영감을 얻었다고 하지만, 둥글고 납작한 이 인물상 들 사이의 관계는 모호하다. 이들의 입은 봉인되어 있고, 서로를 바라보고 있는가 하면 서로 분리된 것처럼 보이는 조각상들도 있다. 후안 무뇨스(Juan Muñoz)는 소외 및 소통 단절의 문제를 다루는 이러한 대화 장면을 담은 작품들을 다수 제작했다.

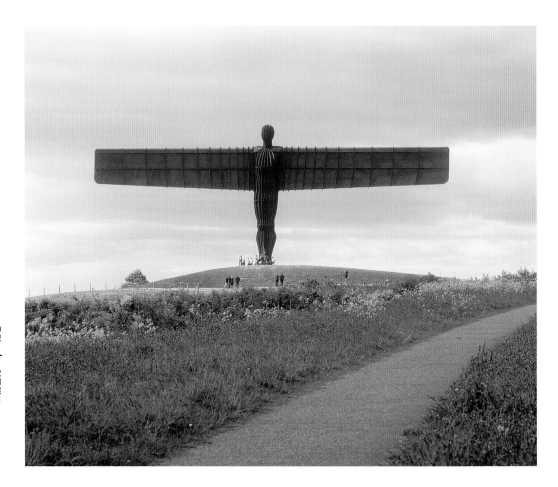

영국 | 게이츠헤드

안토니 곰리 ▎ **북방의 천사**(ANGEL OF THE NORTH), 1998

Durham Road, Low Eighton, Gateshead NE9 7TY

곰리의 이 기념비적인 규모의 천사 조각상이 한때는 탄광이었던 장소에 세워졌다. 너비가 54미터에 달하는 천사의 날개는 약간 앞으로 기울어져 있어 미묘하게 포옹하는 듯한 느낌을 준다. 시대를 초월하여 한때 이 장소에서 일했던 많은 사람들을 기리기 위해 이 조각상의 얼굴에는 이목구비가 없다.

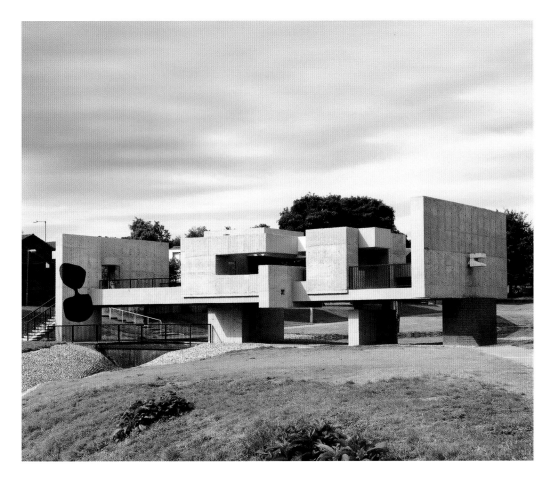

빅터 파스모어 | 아폴로 파빌리온(APOLLO PAVILION), 1969

Oakerside Drive, Peterlee, County Durham R8 1LE

아폴로 스페이스 프로그램(Apollo Space Program)의 이름을 따서 명명된 이 모더니즘 양식의 파빌리온은 1948년에 세워진 영국의 작은 마을인 피털리의 중심이다. 작은 호수를 가로지르는 인상적인 구조의 이 커다란 콘크리트 평면들은 지역 주민들에게 산책로가 되어주기도 한다. 이 파빌리온은 수년 동안 황폐된 채로 방치되었다가 복원되었으며, 2011년에 보호대상 작품으로 지정되었다.

아니쉬 카푸어 ‖ 테메노스(TEMENOS), 2010

Middlehaven Dock, between Transporter Bridge and Riverside Stadium, Middlesbrough TS3 6RS

미들헤이븐 독의 이 장소는 엄청난 규모의 예술작품이 필요했다. 카푸어는 엔지니어 세실 발몬드 (Cecil Balmond)와 협력하여 이 거대하면서도 천상의 것처럼 가볍게 보이는 강철 조각을 제작했는데, 이 작품의 길이는 약 110미터이고, 높이는 50미터다. 이 케이블 그물망은 마치 다리에 설치된 것처럼 팽팽하다.

레오 피츠모리스 | 우리가 이 길을 안다면 EISA는 우리에게 무엇을 가리키는가(WHATUSEISASIGNIFWEKNOWTHEWAY), 2005

Harewood House, Harewood, Leeds LS17 9LG

레오 피츠모리스(Leo Fitzmaurice)의 나무 같은 조각들은 표지판이라고 주장하지만, 자세히 살펴보면 글자가 없다는 것을 알 수 있다. 헤어우드의 영구 컬렉션을 위해 특별히 의뢰된 이 작품은 관람객들의 짐작에 도전하는 것으로 일상에서 흔히 볼 수 있는 물체에 대한 개념을 왜곡한다. 비록 인접한 오솔길이 다른 암시를 준다고 해도, 이 빈 금속 표지판은 모든 방향을 가리키며, 녹음이 우거진 웨스트 가든(West Garden)을 통하는 가능한 많은 경로가 있음을 시사하고 있다.

헨리 무어 | 기대 누운 여성: 팔꿈치(RECLINING WOMAN: ELBOW), 1981

Leeds Art Gallery, The Headrow, Leeds LS1 3AA

무어 특유의 유기적인 추상 스타일로 표현된 이 도발적이고 나른한 여성의 곡선미 넘치는 육체는 감정 없는 얼굴과 결합하여 관능성과 혼합된 금욕주의를 보여준다. 1982년 헨리 무어가 그의 고향인 요크셔(Yorkshire)의 리즈 미술관 외부에 직접 설치한 이 작품은 오늘날 리즈 대학에서 헨리 무어 연구소(Henry Moore Institute)까지 도시 전체로 뻗어있는 예술 산책로에 있는 작품들 중 하나이다.

로저 히온스 │ 점령(SEIZURE), 2008

Yorkshire Sculpture Park, West Bretton, Wakefield WF4 4LG

이 설치작품에서 파란색의 날카로운 크리스탈은 공격과 매력, 고통과 아름다움의 대조적인 감각을 불러일으킨다. 로저 히온스(Roger Hiorns)는 런던의 버려진 임대 아파트를 황산구리로 채워 이 작품을 만들었다. 이 건물이 철거된 후 이 작품은 요크셔 조각 공원(Yorkshire Sculpture Park)의 건축가인 아담 칸(Adam Kahn)이 설계한 건물로 새로운 보금자리를 찾았고 그 내부에 전시되었다.

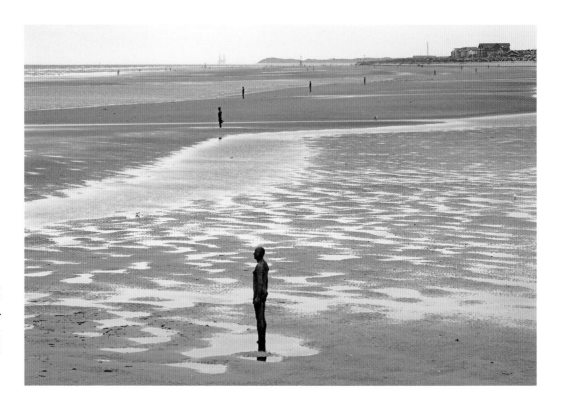

안토니 곰리 ┃ 다른 장소(ANOTHER PLACE), 1997

Crosby Beach, Crosby, Merseyside L23 6XW

실물 크기의 주철로 제작한 100개의 인물상들이 바다까지 거의 1킬로미터 가까이 펼쳐져 있는 해변에 서 있다. 각 조각상은 곰리의 몸을 주조해서 만든 것이다. 똑바로 서서 물을 바라보고 있는 이 인물상들은 편안한 자세에서 긴장된 자세에 이르기까지 다양한 자세를 취하고 있다. 이 설치작품은 많은 예술가들의 작품과 마찬가지로 세상 속에서 개인의 위치와 자연과 관계를 맺는 인류에 대해 이야기한다.

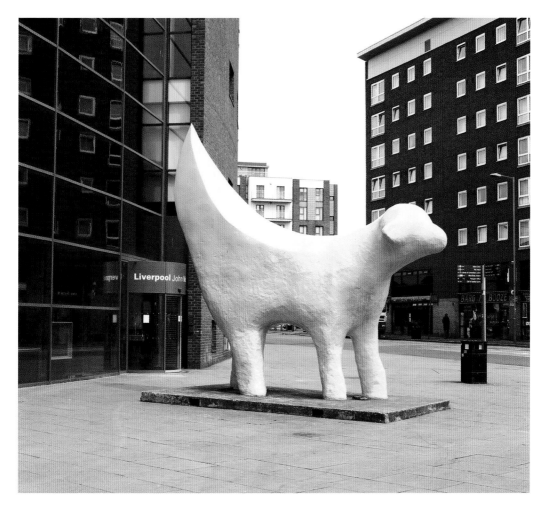

타로 치에조 ▎슈퍼 램바나나(SUPER LAMBANANA), 1998

Avril Robarts Library, 79–81 Tithebarn Street, Liverpool L2 2ER

이 생명체는 어린 양의 머리와 몸을 가졌지만, 꼬리는 바나나로 변형된 것처럼 보인다. 바나나라는 생각은 이 작품이 선명한 노란색이기 때문에 더 강해진다. 타로 치에조(Taro Chiezo)의 조각은 모더니즘 추상의 형식주의와 일본 만화 캐릭터의 귀여움을 겸비한다. 이 도시에서 유명한 아이콘인 이 작품은 수입과 수출이 활발한 주요 항구인 리버풀의 역사적 역할을 시사한다.

유럽 | 잉글랜드

베티 우드만 | 리버풀 분수(LIVERPOOL FOUNTAIN), 2016

George's Dock Ventilation Tower, George's Dockway, Liverpool L3 1DD

이 청동 분수는 고대와 모더니즘에서 영감을 받은 형상들로 장식되어 있다. 그리스, 에트루리아, 그리고 이집트 예술에 대한 목록들이 앙리 마티스(Henri Matisse)와 파블로 피카소에서 파생된 요소들과 혼합되었다. 우드만의 분수는 주변 건축물들 가운데 특히 1920년대 이집트의 고고학적 발견에 영향을 받은 건축가 허버트 제임스 로즈(Herbert James Rowse)가 설계한 1931년 아르데코 구조물과 대화를 나누듯 조화를 이룬다.

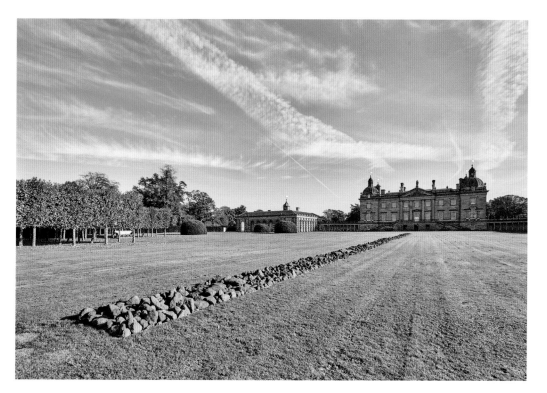

리처드 롱 | 노퍽의 선(A LINE IN NORFOLK), 2016

Houghton Hall, King's Lynn, Norfolk PE31 6UE

리처드 롱(Richard Long)의 녹슨 색의 돌들로 이루어진 현저히 눈에 띄는 이 띠는 호턴 홀의 잘 손질된 잔디 한가운데를 따라 쭉 뻗어있다. 온전히 수작업으로 제작된, 84미터 길이의 이 조각은 지역의 역사적인 건물에서 볼 수 있는 사암을 사용하였다. 호턴 조각 정원(Houghton Sculpture Garden)은 안야 갈라치오(Anya Gallaccio), 잔 왕(Zhan Wang), 레이첼 화이트리드, 그리고 필립 킹 등 동시대 예술가들의 훌륭한 작품들을 포함하며 컬렉션 규모를 확대해가고 있다.

마틴 크리드 | 작품 번호 409(WORK NO. 409), 2005

Ikon Gallery, 1 Oozells Square, Brindleyplace, Birmingham B1 2HS

버밍엄의 이콘 갤러리에서 크리드는 엘리베이터 타는 평범한 일상을 음향의 경험으로 탈바꿈시켰다. 엘리베이터 칸이 오르내릴 때, 스피커를 통해 재생되는 반음계도 마찬가지로 오르내린다. 음계는 남성과 여성의 목소리로 부르는 'ooh'라는 단어로 연주된다. 이 작품의 다른 에디션은 런던 사우스뱅크 센터(London's Southbank Centre)에 영구적으로 설치되어 있다.

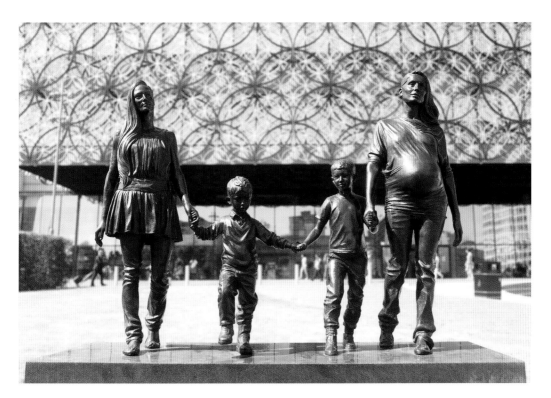

질리언 웨어링 │ 실재 버밍엄 가족(A REAL BIRMINGHAM FAMILY), 2014

Centenary Square, Broad Street, Birmingham B1 2DR

두 자매와 그 자녀들을 묘사한 이 청동 조각상은 현대 가족을 기념한다. 둘 다 미혼모인 이 자매는 21세기의 가족 구성에 대한 개념에 도전하는 주제로 열린 대회에서 선발되었다. 정체성과 사회적 문제를 다루는 작업을 하는 질리언 웨어링(Gillian Wearing)은 여성들의 강한 우정과 서로에 대한 헌신 에 깊은 인상을 받았다.

우드랜드 | 우스터

클레어 우즈 | 시렁 골목(RACK ALLEY), 2012

The Hive, Sawmill Walk, The Butts, Worcester WR1 3PD

그림을 가로질러 수직 및 수평으로 뻗어있는 어둡고 유기적으로 보이는 색 띠는 이 그림이 설치된 빌딩의 건축적인 선들과 맥을 같이한다. 클레어 우즈(Clare Woods)는 우스터의 역사와 건축에서 영감을 얻어, 특별히 도서관 아트리움을 위해 이 추상 작품을 구상했다. 작품에서 나타나는 지역적 영향은 풍경화에 대한 그녀의 오랜 관심과 유기적이고 지질학적인 형태의 기묘함이 융합된 것이다.

영국 | 잉글랜드

릴리안 린 | **빛의 피라미드**(LIGHT PYRAMID), 2012

Campbell Park, Milton Keynes MK9 3FZ

밤이 되면 6미터 높이의 피라미드 조형물은 환한 등대가 되어 캠벨 공원의 꼭대기에서 빛을 낸다. 원형으로 배열된 다섯 개의 강철 삼각형의 구멍 뚫린 표면은 밝은 빛이 내부에서 방출되도록 한다. 이 조형물은 밀턴 케인스(Milton Keynes)를 위한 릴리안 린(Liliane Lijn)의 두 번째 작품으로, 마이클 크레이그 – 마틴(Michael Craig – Martin), 엘리자베스 프링크(Elisabeth Frink), 그리고 빌 우드로(Bill Woodrow)를 포함한 예술가들이 만든 이 도시의 많은 동시대 예술작품 중 하나이다.

큐브릭 | 유럽

클레어 바클레이 ▮ 빛나는 약속(GLOWING PROMISE), 2007

Jesus College, Cambridge CB5 8BL

케임브리지 대학 교정의 눈에 띄지 않는 높은 벽에 설치된 이 불가사의한 조각을 보려면 위를 올려다봐야 한다. 벽면의 돌출된 형태는 이 대학이 있는 도시의 스카이라인을 연상시키며, 그 놀라운 유산에 대해 말한다. 2년 마다 열리는 지저스 칼리지(Jesus College)의 야외 미술 전시회를 위해 의뢰된 클레어 바클레이(Claire Barclay)의 이 작품은 안토니 곰리, 에두아르도 파올로치(Eduardo Paolozzi) 및 코넬리아 파커(Cornelia Parker)를 비롯한 작가들의 작품이 전시된, 이 대학의 예술품 컬렉션에 합류되었다.

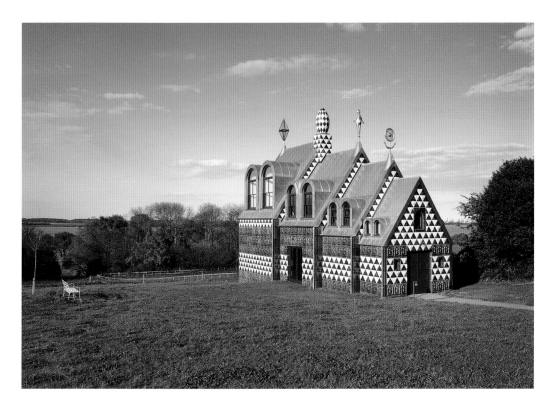

잉글랜드 | 매닝트리

살아있는 건축을 위한 그레이슨 페리와 에프에이티 건축 ‖ 에식스를 위한 집(A HOUSE FOR ESSEX), 2015

Black Boy Lane, Manningtree, Essex CO11 2TP

길가의 예배당을 연상시키는, 신비로운 녹색과 흰색 타일로 덮인 이 집은 페리와 에프에이티건축 (FAT Architecture)이 이들의 고향인 에식스를 기념하여 설계했다. 건물 내부에는 에식스 소설에 등장하는 전형적인 여성 줄리 코프(Julie Cope)의 비극적인 이야기를 전하는 여러 조각과 태피스트리가 있다. 예술과 건축이 혼합된 이 건물은 침실이 2개이고, 4명이 숙박할 수 있다. 휴가와 짧은 휴식을 위해 임대되기도 한다.

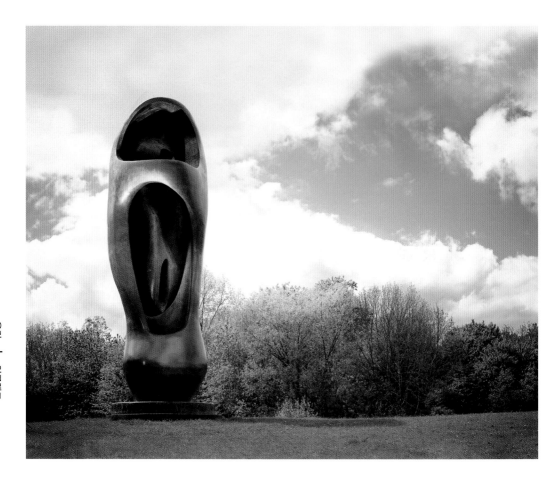

헨리 무어 ∥ 커다란 수직으로 세운 내부/외부 형태(LARGE UPRIGHT INTERNAL/EXTERNAL FORM), 1953–54

Henry Moore Studios&Gardens, Dane Tree House, Perry Green, Hertfordshire SG10 6EE

매년 여름에 개장하는 29만 제곱킬러미터가 넘는 헨리 무어 스튜디오와 가든(Henry Moore Studios & Gardens)의 정원과 전원 지대는 작품이 창작되었던 장소에서 작품을 볼 수 있는 기회를 제공한다. 전시된 작품 외에도, 이 장소에는 무어의 스튜디오, 40년 이상 된 그의 집, 그리고 방문자 센터가 있다.

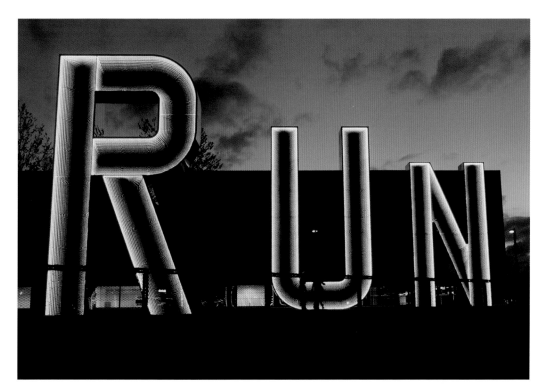

런던 올림픽 파크

모니카 본비치니 ∥ 달리기(RUN), 2012

Copper Box Arena, Queen Elizabeth Olympic Park, Waterden Road, London E9 5JT

모니카 본비치니(Monica Bonvicini)의 9.1미터 높이의 〈달리기〉는 낮에는 주변 환경을 비추는 거울이 되며, 밤에는 거대한 글자 내부에 설치된 LED 조명을 사용하여 환한 빛을 발산한다. 2012년 이 공원의 올림픽 아트프로그램의 일부로서 제작된, 이 조형물은 올림픽 경기뿐만 아니라 공원에서도 활용되고 있다.

영국 런던

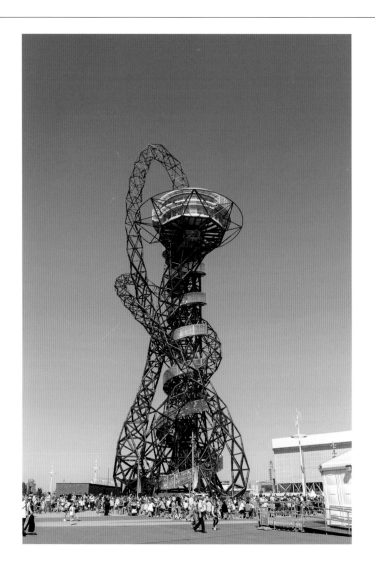

아니쉬 카푸어 | 궤도(ORBIT), 2012

Queen Elizabeth Olympic Park, 3 Thornton Street, Stratford, London E20 2AD

이 구조물은 스릴을 추구하는 사람들에게 미그럼틀과, 파노라마 뷰, 그리고 예술이라는 세 가지 임무를 수행한다. 이 고리 모양의 강철 격자 조형물은 높이가 114.5미터로 영국에서 가장 높은 것으로 알려져 있다. 이 조형물은 2012년 런던 올림픽을 위해 주문 제작된 것으로 세실 발몬드와 협업하여 제작되었다. 이후에 카스텐 휠러(Carsten Höller)가 제작한 터널 슬라이드가 추가되었다.

젬 피너 | 롱플레이어(LONGPLAYER), 2000 – 3000

Trinity Buoy Wharf, 64 Orchard Place, London E14 0JY

런던은 광란의 도시로 보일 수 있지만, 이 음향 설비는 방문객에게 속도를 늦추고 시간의 본질을 생각해보게 한다. 234개의 티베트 싱잉볼이 특징인 〈롱플레이어〉는 천 년 동안 지속되어 온 음악 작품이다. 트리니티 부어 워프의 등대로 온 방문객은 청취 구역에서 알고리즘적으로 생성된 음악 의 한 부분을 들을 수 있으며 가끔 라이브 공연에서 사용되는 싱잉볼을 볼 수 있다.

런던

영국 조각·미술관

리처드 윌슨 | 현실의 조각(SLICE OF REALITY), 2000

Thames Path, Meridian Gardens, Greenwich Peninsula, London SE10 0PH

리처드 윌슨(Richard Wilson)은 런던의 템스 강 기슭에 닻을 내린 모래 준설선을 이용한 조각처럼 건축 공간에 대한 개념을 완전히 뒤집기 위해 연극적 개입을 이용하기도 한다. 선박의 몸체는 원래 길이 의 15%로 축소되었다. 뱃머리와 선미가 없는 이 개방된 구조물은 날씨와 조수에 노출되어 있다.

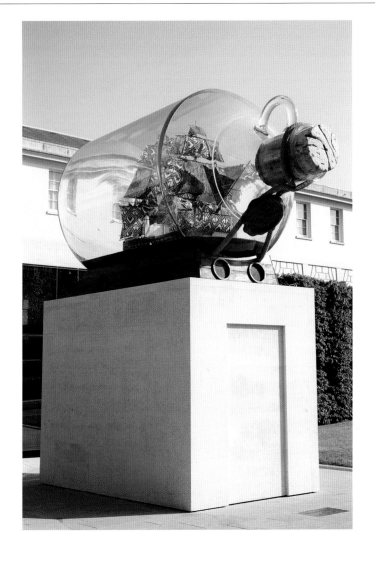

유럽 ┃ 유럽의 랜드마크

잉카 쇼니바레 ┃ 병 속에 있는 넬슨의 함선(NELSON'S SHIP IN A BOTTLE), 2010

National Maritime Museum, Greenwich, London SE10 9NF

잉카 쇼니바레(Yinka Shonibare) 예술의 트레이드마크는 더치 왁스 패브릭(Dutch Wax farbric)을 사용하는 것이다. 이 천은 아프리카 의류와 그들의 정체성에 관련된 전형적인 소재이다. 트라팔가 광장의 네 번째 플린트(Fourth Plinth)를 위해 주문된 이 작품은 트라팔가 해전에서 영국 승리에 사용된 해군 함정의 축소 모형이다. 쇼니바레는 전통적인 하얀 돛 대신 무늬가 있는 천을 사용했다. 이것은 영국 식민지주의, 무역, 다문화 주의 역사의 복잡성을 떠올리게 하는 선택이었다.

영국 | 유럽순례

레이첼 화이트리드 ┃ 생명의 나무(TREE OF LIFE), 2012

Whitechapel Gallery, 77–82 Whitechapel High Street, London E1 7QX

화이트채플 갤러리 외벽에서 금박으로 된 나뭇잎들이 빛을 받아 일렁이며 싹트고 있다. 화이트리드의 설치작품은 건물 타워에 있는 미술 공예 운동 시기에 제작된 생명의 나무 모티브와 주변 건물들에서 자라는 도시의 잡초들에서 영감을 받았다. 건물이 개장되던 때인 1901년에는 건물 정면 장식에 프리즈(Frieze:방이나 건물의 윗부분에 그림이나 조각으로 띠 모양의 장식을 한 것)를 계획했지만, 화이트리드에게 의뢰되고 나서야 그 바람이 이루어졌다.

리처드 세라 │ **세로**

리처드 세라 │ 지레의 받침대(FULCRUM), 1987

Broadgate Circle, outside Liverpool Street station, London EC2M 2QS

리처드 세라는 이 작품에 허용된 지면이 작았기 때문에, 수직 공간까지 활용했다. 16.8미터 높이의 조각 내부에서 보이는 하늘은 5장의 코르텐 강철로 이루어진 프레임에 극적으로 들어가 있다. 이 작품은 조지 시걸(George Segal), 링컨 셀리그만(Lincoln Seligman), 대니 레인(Danny Lane) 등의 작품으로 이어지는 대략 걸어서 45분 정도 걸리는 브로드게이트 예술 산책로(Broadgate Art Trail)의 작품들 중 하나이다.

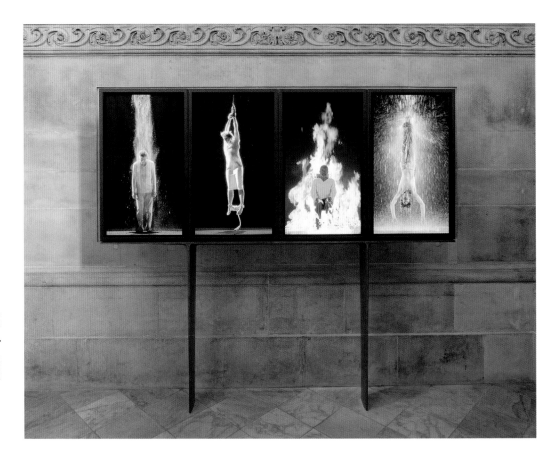

빌 비올라 | 순교자들(흙, 공기, 불, 물)[MARTYRS(EARTH, AIR, FIRE, WATER)], 2014

St. Paul's Cathedral, St. Paul's Churchyard, London EC4M 8AD

이 무성 영상은 네 사람이 네 가지 요소에 시달려 당하는 고통과 고난을 견디는 모습을 보여준다. 빌 비올라(Bill Viola)의 작품은 불굴의 용기와 희생 정신과 같은 인간의 가치에 경의를 표하는 동시에 미디어에서 매일 노출되는 공포를 볼 때 관찰자가 수행하는 수동적 역할도 언급한다. 고대 그리스 어에서 순교자라는 단어의 원래 의미는 '목격자'이다.

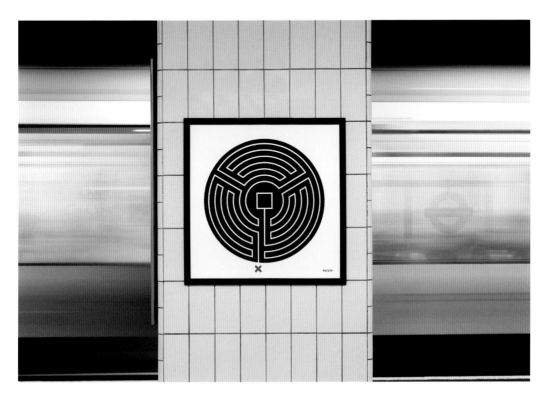

런더 | 잉글랜드

마크 월링거 | 미로 # 98/270 맨션 하우스(LABYRINTH # 98/270 MANSION HOUSE), 2013

Mansion House station, 38 Cannon Street, London EC4N 6JD

런던 지하철(London Underground) 150주년을 기념하여 제작된, 이 예술작품은 여러 부분으로 구성되어 있으며, 여행자들의 영적인 여정을 위한 장소들을 미로 형상으로 제공한다. 런던의 270개 지하철 역에는 독특한 미로 디자인이 전시되어 있는데, 이 원형의 미로는 런던 지하철의 원형 로고 형태를 떠올리게 한다. 마크 월링거(Mark Wallinger)는 에나멜 도료를 사용했는데, 이는 런던 지하철 전체의 표지판에 사용된 것과 같은 재료이다.

영국 | 잉글랜드

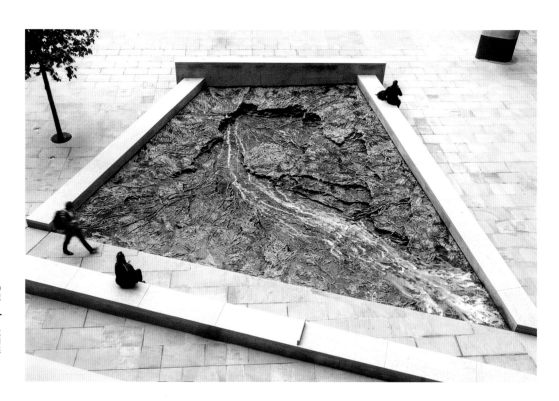

크리스티나 이글레시아스 | 잊혀진 개울(FORGOTTEN STREAMS), 2017

Bloomberg London, 3 Queen Victoria Street, London EC4N 4TQ

청동으로 주조된 인공 수로에서 아주 오래된 고대의 강이 드러나는 것 같다. 습지대처럼 보이는 3 개의 지역을 가로질러 물이 졸졸 흐르는데, 이 지역은 도시 개발자들이 덮어버린 템스강(Thames)의 잃어버린 지류인, 런던 지하에서 흐르는 강을 암시한다. 대중에게 열려있는 광장에 설치된 크리스 티나 이글레시아스의 이 설치작품은 한때 이 곳 근처에서 흐르던 월브룩(Walbrook) 강을 특별히 언급 하고 있다.

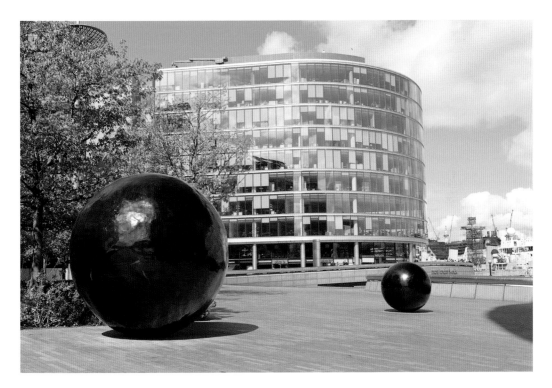

피오나 배너 | 시각적 마침표 그리고 마침표 배달원(FULL STOP OPTICAL AND FULL STOP COURIER), 2003

More London Riverside, London SE1 2RE

시청 근처 강변 광장 주변에 흩어져 있는 이 반짝이는 청동 조각은 추상적인 형태처럼 보인다. 피오나 배너(Fiona Banner)의 텍스트에 대한 집착에서 비롯된 이 조각들은 사실 마침표를 3차원으로 표현한 것이다. 5개의 거대한 형태인 이 조각들은 각각 다른 활자체에서 그 스타일이 정해진 것이다. 런던의 검은색 택시와 같은 페인트로 코팅된 이 작품들의 표면은 주변 건축물을 반사하여 비추고 있다.

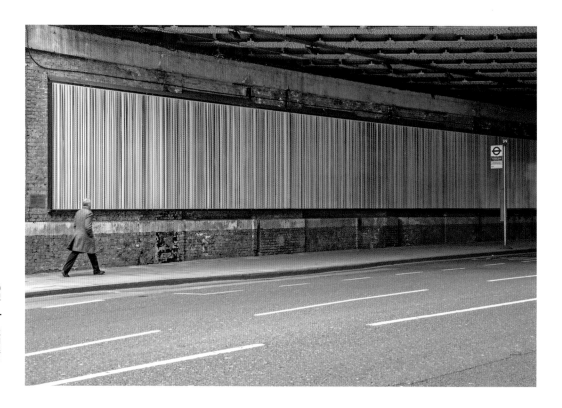

이안 대번포트 | 쏟아져 내리는 선들: 사우스워크 스트리트(POURED LINES: SOUTHWARK STREET), 2006

Southwark and Burrell Streets, London SE1

48미터 길이의 이 작품은 테이트 모던(Tate Modern) 근처에 있는 철도 다리 밑에 설치되어있다. 300가지 이상의 색이 사용된 이 강렬한 벽화는 수백 개의 수직선으로 만들어졌다. 이안 대번포트(Ian Davenport)는 그만의 특징적인 기법을 사용하여 일련의 기울어진 평면 패널을 따라 액상 에나멜 페인트를 조심스럽게 쏟아 부었다. 그의 모든 작품들과 마찬가지로, 이 작품의 마지막 구성은 중력 작용으로 결정되었다.

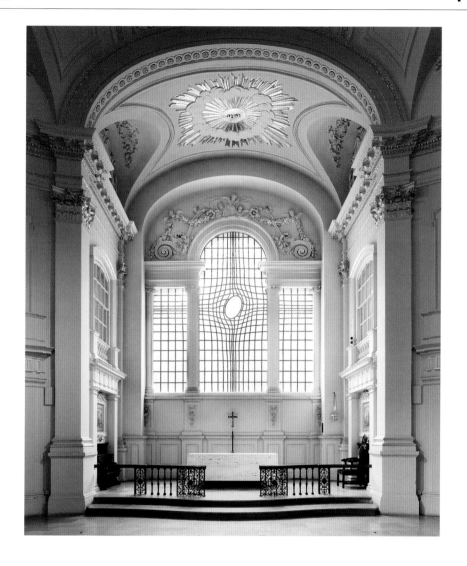

쉬라제 후쉬아리와 핍 호른 | 동쪽 창과 제단(EAST WINDOW AND ALTAR), 2011

St. Martin-in-the-Fields, Trafalgar Square, London WC2N 4JJ

제단 위에 설치된, 이 인상적인 창은 유서 깊은 런던 교회에 있는 기독교 건축과 현대 미술을 융합한 것이다. 휘어진 창틀은 섬세한 문양들이 새겨진 수제 유리를 고정하고 중앙의 타원은 초점을 형성하여, 빛이 성단(Chancel)으로 흘러 들어가게 한다. 쉬라제 후쉬아리(Shirazeh Houshiary)의 창은 제2차 세계 대전 중 폭탄으로 산산이 부서진 스테인드글라스를 대체한 것이다.

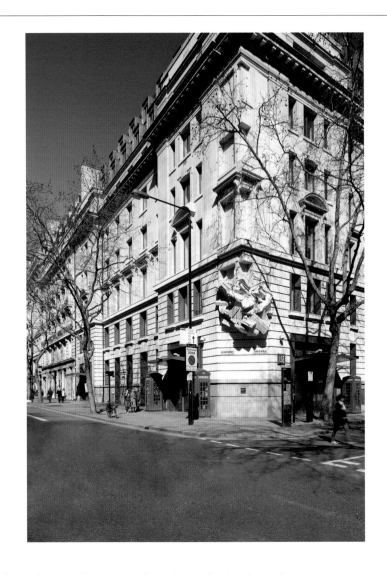

잉글랜드 | 런던

리처드 윌슨 | 사각형 건물을 네모지게 만들다(SQUARE THE BLOCK), 2009

London School of Economics and Political Science, New Academic Building, Kingsway and Sardinia Street, London WC2A 3LJ

리처드 윌슨(Richard Wilson)의 5층 개입은 이 런던경제대학 건물의 남서쪽 모퉁이를 가로막는다. 상부가 기존 입면에 미묘한 왜곡을 가져오는 반면, 하부는 바깥쪽으로 돌출되어 마치 종이처럼 구겨진 것처럼 보인다. 건축학적으로 영감을 받은 이 작가의 모든 작품과 마찬가지로, 이 작품은 부조화, 유머, 그리고 혼란스러움으로 관람객을 놀라게 한다.

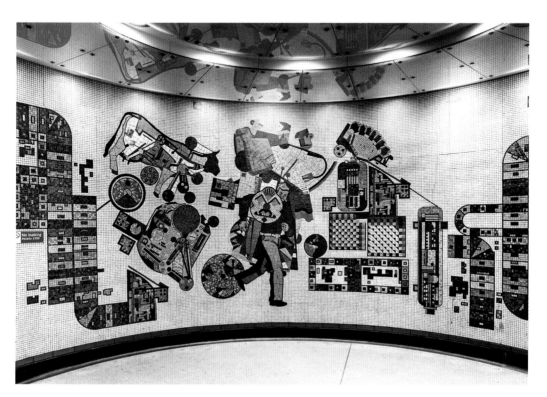

에두아르도 파올로치 ∥ 무제(UNTITLED), 1984

Tottenham Court Road station, Oxford Street, London W1D 2DD

에두아르도 파올로치의 여러 색으로 구성된 유리 모자이크가 토트넘 코트 로드 런던(Tottenham Court Road London) 지하철역 플랫폼과 연결되는 공간에 950 제곱미터 넘게 펼쳐져 있다. 이 작품의 활기찬 구성은 추상적이면서 구상적인 요소를 포함하는 것이 특징으로, 이는 현대 도시 생활의 활력을 담아내기 위한 것이다. 지하철역이 보수 공사를 하는 동안 이 모자이크가 최근 복원되었으며, 이 가운데 몇 부분이 에든버러 예술 학교(Edinburgh School of Art)로 옮겨졌다.

이안 해밀턴 핀레이 ‖ 웨일스의 공주, 다이애나를 위한 첫 번째 추모비

(FIRST MEMORIAL TO DIANA, PRINCESS OF WALES), 1998

Serpentine Gallery, Kensington Gardens, London W2 3XA

서펜타인 갤러리(Serpentine Gallery)는 갤러리 주요 부지 공사의 일환으로 이안 해밀턴 핀레이에게 여러 파트로 구성되는 작품 제작을 의뢰했다. 갤러리 입구 근처에 있는 이 비문, 8개의 벤치, 그리고 나무 명판에는 켄싱턴 가든에서 발견되는 나무의 종류나 시와 같은 흥미로운 정보가 새겨져 있다. 핀레이는 다이애나 왕세자비의 사망을 기억하기 위해 이 원의 중앙에 그녀의 이름을 추가했다.

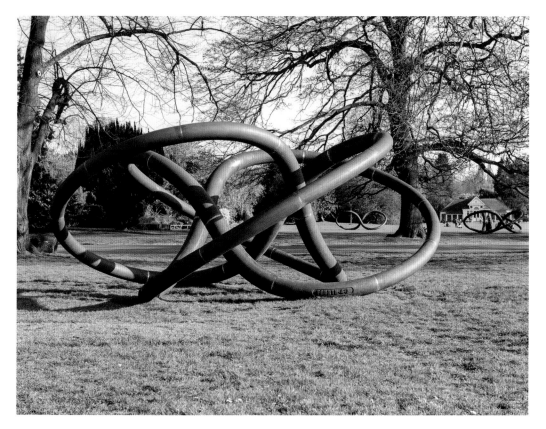

콘래드 쇼크로스 | 세 개의 영원한 현(THREE PERPETUAL CHORDS), 2014

Dulwich Park, London SE21 7ET

덜위치 공원에서 바바라 헵워스(Barbara Hepworth) 조각이 도난당한 후, 콘래드 쇼크로스(Conrad Shawcross)는 도난 방지를 위해 저렴한 주철을 사용하여 대체품으로 이 세 연작을 구상했다. 공기가 잘 통하게 만든 형태들은 헵워스 작품에서 자주 사용하는 구멍을 떠올리게 하며 은근한 존경을 표한다. 음악적 간격(옥타브, 5도, 그리고 4도)을 시각적으로 나타내는 이 흥미로운 형상들은 공원을 찾는 사람들이 그 사이를 거닐게 한다.

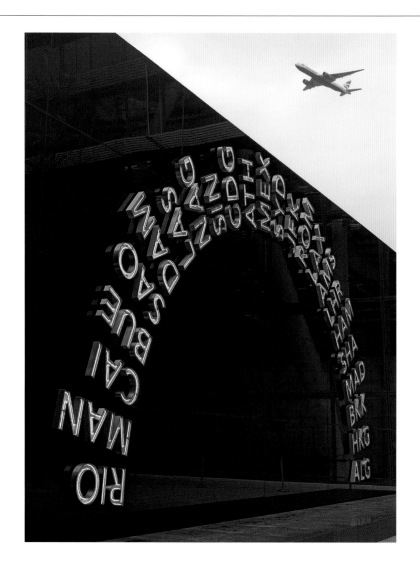

랭글런드와 벨 | 움직이는 세계(밤과 낮) – (북방 조각)

[MOVING WORLD(NIGHT & DAY)–(NORTH SCULPTURE)], 2008

London Heathrow Airport, Terminal 5, Interchange Plaza, London TW6 2GA

파란 네온사인으로 빛나는 활모양의 호가 런던 히드로 공항에서 승객들을 맞이한다. 터미널 5의 인터체인지 플라자 반대편 끝에 있는 대형 유리벽에 설치된 이 반짝이는 글자는 전 세계공항의 고유 항공코드를 나타낸다. 이 작품은 방문객들이 그들의 여정이 지속되기 전까지 벽 바닥의 화강암 주춧돌에 앉아서 끊임없이 변화하는 빛의 패턴에 빠져들게 한다.

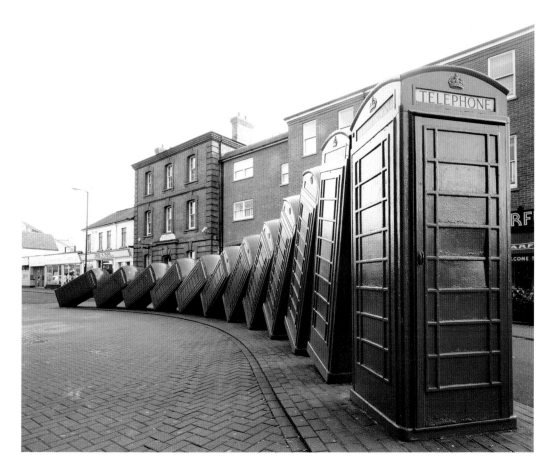

데이비드 마흐 | 엉망진창(OUT OF ORDER), 1989

Old London Road, Kingston upon Thames, Surrey KT2 6QF

데이비드 마흐(David Mach)의 이 설치작품에서, 12개의 전화박스가 마치 도미노처럼 한 줄로 쓰러진 것같이 보인다. 이 작품은 마흐의 특징적인 양식이 잘 나타나는 전형적인 작품으로, 이 양식에서 그는 새로운 형태와 의미를 창조해내기 위해 일상의 물품을 대량으로 사용한다. 그는 다른 작품에서 테디베어, 타이어, 옷걸이, 잡지, 그리고 다량의 성냥개비 등을 재료로 사용하기도 했다.

로라 포드 | 참을성 있는 환자들(PATIENT PATIENTS), 2014

Southmead Hospital, Southmead Road, Westbury–on–Trym, Bristol BS10 5NB

사우스미드 병원 응급실 입구 근처에 상처 입은 원숭이 3마리가 그들의 상처를 치료하고 있다. 이 실물 크기의 청동상은 병원 내의 여러 다른 구역에 설치된 로라 포드(Laura Ford)의 동물 조각 연작에 속한다. 다른 기이한 형상으로는 허리가 아픈 곰, 발에 붕대를 감은 사자, 그리고 코가 멍든 코끼리 등이 있다.

케이티 패터슨과 젤러와 모예 | 구멍(HOLLOW), 2016

Royal Fort Gardens, Bristol BS8 1TH

이 작품은 건축 회사 젤러와 모예(Zeller & Moye)가 공동으로 제작했다. 이 건축적인 작품을 구성하는 나무 조각들은 10,000개의 서로 다른 나무 종에서 가져온 것으로 여기에는 세상에서 가장 오래된 나무와 가장 어린 종들도 몇몇 포함한다. 이 작품은 숲속에 있는 것 같은 감각적 경험을 불러일으키며 방문객들이 자연 경관 안에서 어떻게 살아야 하는지를 곰곰이 생각해보도록 만든다.

영국 남서부 | 남영

데미안 허스트 | '부두' 식당의 내부, 일프렉콤(INTERIOR OF "THE QUAY"
RESTAURANT, ILFRACOMBE), 2004

The Quay Restaurant, 11 the Quay, Ilfracombe, Devon EX34 9EQ

2004년에 문을 연 데미안 허스트(Damien Hirst) 소유의 이 레스토랑에는 허스트의 나비 모양 벽지, 스
팟 페인팅(Spot Paintings), 그리고 자연사 및 약장을 포함하는 원본 작품들이 전시되어 있다. 인근에 있
는 일프렉콤 부두에는 허스트의 19.8미터 높이의 임산부 형상의 청동 조각 〈진실(Verity)〉이 서 있다.
2012년 설치되었을 당시에는 이 작품이 영국에서 가장 높은 조각이었다.

트레이시 에민 ┃ 아기 물건(BABY THINGS), 2008

Sunny Sands Beach, The Stade, Folkestone, Kent CT19 6RB, and other locations throughout the town

마게이트(Margate) 출신인 트레이시 에민(Tracey Emin)은 최근 수십 년간 영국 해안 마을이 직면한 사회 경제적 문제들에 공감했었던 것 같다. 포크스턴 곳곳에 흩어져 있는 버려진 아기 옷 형태의 청동조 각들은 이 도시의 높은 십대 임신율을 가리킨다. 포크스턴 트리엔날레(Folkestone Triennial)의 의뢰를 받 았던 다른 작가들의 영구 설치작품 위치와 함께 이 작품의 위치가 지도에 표시되어 있다.

코넬리아 파커 | 포크스턴 인어(THE FOLKESTONE MERMAID), 2011

Sunny Sands Beach, The Stade, Folkestone, Kent CT19 6AB

에드바르트 에릭센의 코펜하겐의 〈인어공주(Little Mermaid)〉(1913)를 재해석한 이 작품에서 벌거벗은 여성이 포크스턴 항구 저 편을 내다보고 있다. 이상화된 형상을 만들고 싶지 않았던 코넬리아 파커(Cornelia Parker)는 바닷가에 있는 실물 크기로 제작된 이 청동 조각의 모델로 마을에 사는 평범한 두 아이의 엄마를 선택했다. 2011년 포크스턴 트리엔날레를 위해 의뢰된 이 작품은 마을의 상설 조각 산책로(Sculpture Trail)안에 있다.

크리스티앙 볼탕스키 ‖ 속삭임(THE WHISPERS), 2008

The Leas, Folkestone, Kent CT29 2DR

방문객들은 이 벤치에 앉아 바다를 바라보며 제1차 세계 대전 동안 영국 군인들과 주고받은 편지를 읽는 목소리를 들을 수 있다. 이 작품은 군인들이 프랑스와 벨기에의 전장으로 가는 도중에 포크스턴을 통과했던 도시의 역사를 언급한다. 이 작품은 포크스턴 트리엔날레를 위해 의뢰되었으며 현재는 마을 전체에 걸쳐있는 30여 점에 달하는 영구 작품 중 하나이다.

영국 | 치체스터

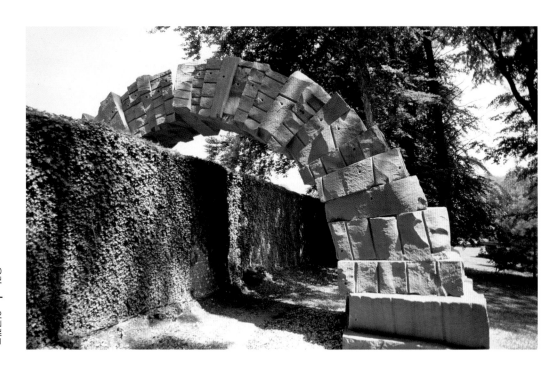

앤디 골드워시 | 사암 아치, 굿우드, 서식스(SANDSTONE ARCH,
GOODWOOD, SUSSEX), 2001

Cass Sculpture Foundation, New Barn Hill, Goodwood, Chichester PO18 0QP

골드워시의 인상적인 사암 아치는 나폴레옹 전쟁 동안 포로가 지은 부싯돌 벽에 걸쳐있는 형태이다. 이 대담한 조각은 예술가들이 정기적으로 새로운 프로젝트를 제작하기 위해 초대되는 조용하고 목가적인 14만 제곱킬로미터 규모의 부지에 있는 전형적인 작품이다. 이 곳에는 데이비드 브룩스(David Brooks), 베르나르 브네, 빌 우드로, 그리고 린 체드윅(Lynn Chadwick)을 비롯한 작가들의 50여 점이 넘는 대규모 조각들이 전시되어 있다.

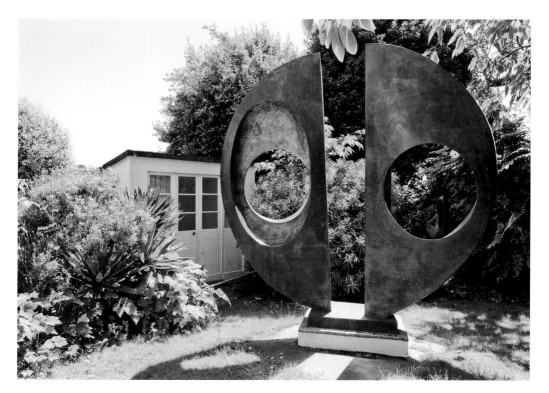

바바라 헵워스의 역국랜드

바바라 헵워스 | 두 개의 형태(분할된 원)[TWO FORMS(DIVIDED CIRCLE)], 1969

Barbara Hepworth Museum and Sculpture Garden, Barnoon Hill, St. Ives TR26 1AD

헵워스는 그녀가 작업하는 재료 안에 본질적인 형체가 있다고 믿었다. 그래서 그녀가 조각할 때 이러한 형체들과 그녀가 창작하고자 하는 형태 사이에서 균형을 이루고자 했다. 이 원칙은 헵워스의 예전 집이자 스튜디오의 일부인 이 정원에서 볼 수 있는 조각들에서 뚜렷이 나타난다. 현재 이 장소는 호평받는 영국 예술가의 작품을 전시하는 미술관이 되었다.

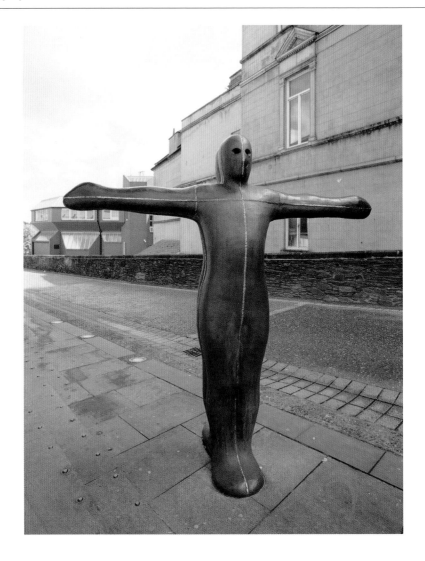

안토니 곰리 │ 데리 성벽을 위한 조각(SCULPTURE FOR DERRY WALLS), 1987

East Wall Bastion, The Millennium Forum Theatre, Newmarket Street, Londonderry BT48 6EB

원래는 세 개의 조각 중 하나였지만 지금은 유일하게 남아 있다. 이 주철 작품은 십자형 자세로 등
을 맞대고 서 있는 두 개의 동일한 인물상으로 구성되어 있다. 그들은 서로 반대 방향을 향하고 있
지만 기독교와 삶의 현장을 공유함으로 인해 통합된 데리의 가톨릭과 개신교 공동체를 대표한다.
눈은 완전히 비어 있어 관람객은 이 상징적인 두 인물상의 눈들을 통과해서 볼 수 있다.

네덜란드, 벨기에, 룩셈부르크

네덜란드

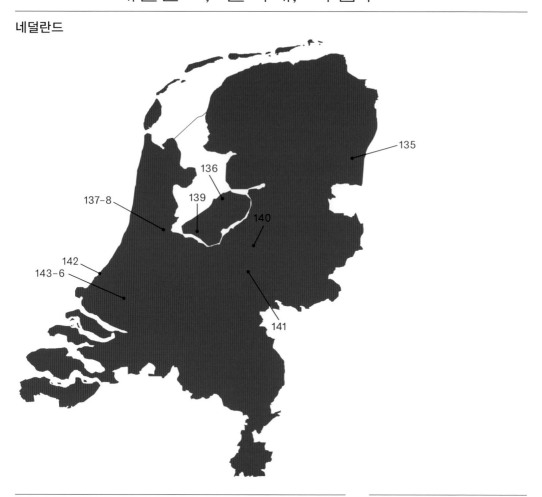

벨기에

룩셈부르크

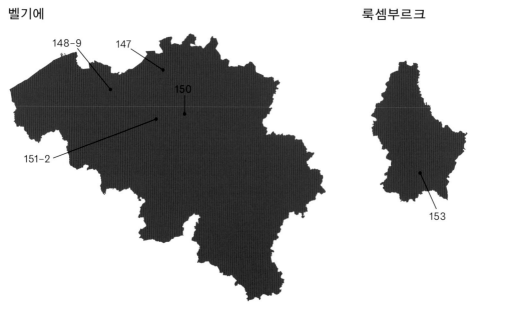

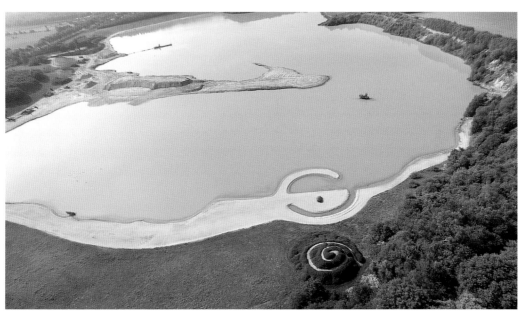

로버트 스미스슨 | 깨진 원/나선형 언덕(BROKEN CIRCLE/SPIRAL HILL), 1971

Emmerhoutstraat 150, 7814 XX Emmen

이 기념비적인 작품은 엠멘의 산업용 모래 채취장 위에 만들어졌다. 이전부터 이미 그 장소에 존재했던 바위가 해안선을 개척하여 형성된 '깨진' 원형 고원의 중앙을 표시하고 있다. 그 옆 모래톱에는 굽은 길로 잘려진 나선형 언덕이 있다. 이것은 로버트 스미스슨(Robert Smithson)이 유럽에서 제작한 유일한 대지미술 작품이다.

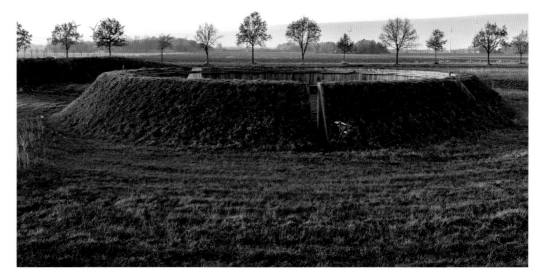

로버트 모리스 | 관측소(OBSERVATORIUM), 1977

Swifterringweg and Houtribweg, Lelystad

로버트 모리스(Robert Morris)는 고대 원천에서 영감을 받은 스톤헨지(Stonehenge)와 같은 이 대지미술 작품을 지점(Solstice)의 기념비로 생각했었다. 이 나무와 흙 구조물은, 두 개의 큰 동심원으로 구성된, 내부 공간으로 이어지는 터널을 통해 입장할 수 있다. 원의 양쪽에 있는 견치석(Stone Wedge)은 하지와 동지에 떠오르는 태양과 일직선을 이루도록 맞춰져 있다.

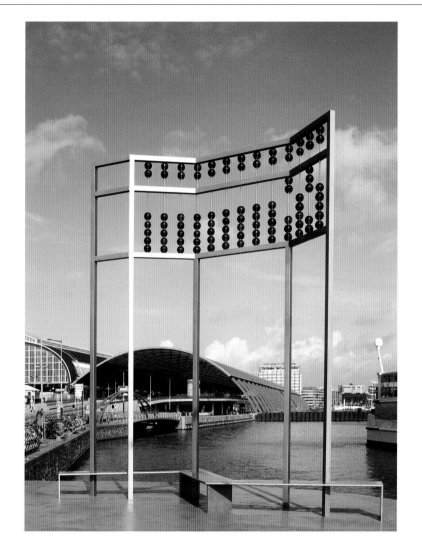

장 – 미셸 오토니엘 | 숫자로 헤아리는 생명, 에이즈 기념비
암스테르담(LIVING BY NUMBERS, AIDSMONUMENT AMSTERDAM), 2016

De Ruijterkade near Central Station, 1011 AB Amsterdam

커다란 주판을 형상화된 한 장 – 미셸 오토니엘(Jean – Michel Othoniel)의 이 기념비는 에이즈 위기에 대한 것으로, 이 기념비에서 핏빛처럼 붉은 주판알은 직접 불어서 만든 유리(hand – blown glass)로 되어 있다. 이 도시 수로의 제방에 있는 이 기념비적인 작품은 바이러스 박멸을 향한 상징적이고 영감을 주는 카운트다운이자 희생자를 집계하는 지표이다.

리처드 라이트 | 무제(NO TITLE), 2013

Rijksmuseum, Museumstraat 1, 1071 XX Amsterdam

47,000개의 검은 별들로 이루어진 리처드 라이트(Richard Wright)의 눈부신 작품은 암스테르담 국립 미술관의 주요 작품 중 하나로 렘브란트 반 레인(Rembrandt van Rijn)의 〈야경(The Night Watch)〉(1642) 근처 두 개의 천장을 장식하고 있다. 이 현대 프레스코화가 만들어낸 현기증 나는 공간적 환각은 이탈리아 르네상스 시대부터 유래한 기술을 바탕으로 수학적으로 계산된 것이다. 그의 벽화 작업은 대개 일시적인 데 반해 이 작품은 드물게 영구 설치된 작품이다.

마리누스 보에젬 | 고딕 성장 프로젝트 '녹색의 대성당'(GOTHIC
GROWTH PROJECT "GREEN CATHEDRAL"), 1978/1987 – 현재

Kathedralenpad, near Tureluurweg, Almere

알메러 시 외곽의 작은 둔덕에 자리 잡은 이 자연 속 '대성당'은 포플러 나무로 만든 살아있는 예술 설치작품이다. 마리누스 보에젬(Marinus Boezem)은 랭스 대성당(Reims Cathedral)의 평면도에 맞춰 포플러 를 심었다. 나무 사이에 놓인 콘크리트 통로는 대성당의 고딕 격천장구조(Rib Vaulting)를 연상시킨다. 인근에는 대성당과 똑같은 모양의 빈 공간(Negative Space)이 참나무와 서어나무 생 울타리가 만든 틀 에 둘러싸여 있다.

마리누스 보에젬 │ 무제 '대성당'(UNTITLED "DE KATHEDRAAL"), 1996 – 99

Kroondomein Het Loo, near Wieselseweg and Elspetergrindweg, Apeldoorn

알메러에 있는 보에젬의 설치작품처럼, 이 40개의 청동 나무 그루터기는 프랑스 랭스 대성당(Reims Cathedral)의 평면도를 반영하여 배치되었다. 고딕 양식에서 교회의 열주를 나타내는 잘려져 있는 각각의 그루터기는 주변 나무들 사이로 반짝이는 빛을 반사할 수 있도록 연마되었다. 자연환경은 마리누스 보에젬 작품의 핵심이며, 이 설치작품은 나무와 인간의 영속적인 관계를 사색하게 하는 공간을 제공한다.

케네스 스넬슨 | 침 탑(NEEDLE TOWER), 1968

Kröller–Müller Museum Sculpture Garden, Houtkampweg 6, 6731 AW Otterlo

높고, 폭이 점점 가늘어지는 이 탑은 알루미늄 튜브와 장력이 유지되는 스테인리스 스틸 케이블로 만든 것이다. 26.5미터 높이로 솟구친 매우 섬세해 보이는 이 조형물은 실제로는 믿을 수 없을 만큼 튼튼하다. 이 탑은 크뢸러 – 뮐러 미술관에 있는데, 이 미술관의 25만 제곱미터에 달하는 거대한 조각 정원에는 160점 이상의 현대 및 동시대 조각작품들이 있다.

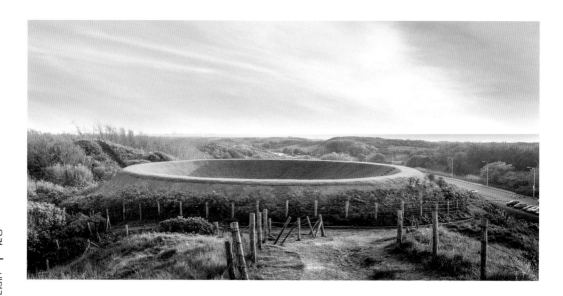

제임스 터렐 | 천상의 아치형 천장(THE CELESTIAL VAULT), 1996

Machiel Vrijenhoeklaan 175, Kijkduin, 2555 NA The Hague

방문객들은 이 거대한 인공 분화구 중앙에 있는 잔디나 1인용 석제 벤치에 누워 독특한 관점을 경험할 수 있다. 터렐은 하늘이 광대한 곡선 돔처럼 보이도록 이 거대한 대지 미술품을 설계했다. 분화구 중앙의 외곽에 있는 또 다른 석제 벤치에서는 바다와 주변 풍경을 바라볼 수 있다.

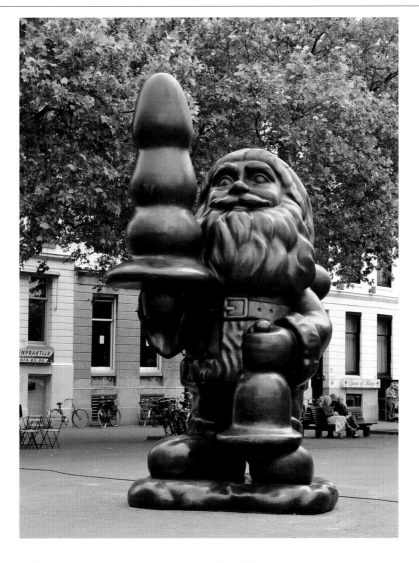

폴 매카시 | 버트 플러그를 든 산타(대형)[SANTA WITH BUTT PLUG (LARGE)], 2002

Eendrachtsplein, 3012 Rotterdam

청동으로 녹을 낸 폴 매카시(Paul McCarthy)의 산타클로스는 섹스 용품을 들고 서 있다. 이 작품이 로테르담의 광범위한 공공 예술 프로젝트의 한 부분으로 의뢰되어 설치되었을 때 대중적인 충격을 야기했다. 예정된 위치였던 오케스트라 건물 앞 설치가 거부되었지만 이후 그는 이 모든 추문을 영광스럽게 받아들였고, 이 작품은 도시의 다른 중심 지역에 영구적으로 설치되었다.

프란츠 웨스트 | 주민들을 위해(DEN ANRAINERN ZULIEBE), 2001

Eendrachtsweg between Westblaak and Witte de Withstraat, 3012 LB Rotterdam

프란츠 웨스트(Franz West)는 알루미늄과 강철로 된 이 조각이 베스터싱겔(Westersingel) 강이 내려다보이는 벤치 역할도 한다는 사실을 참조하여 작품의 제목을 붙였다. 다섯 조각들의 색은 인근 건물 벽면들의 파스텔색 외관을 떠올리게 한다. 로테르담의 다른 공공 예술작품들처럼 현지 주민들은 이 조각들에게 별명을 붙여 주었다. 이 작품은 '소시지'라는 애칭으로 불린다.

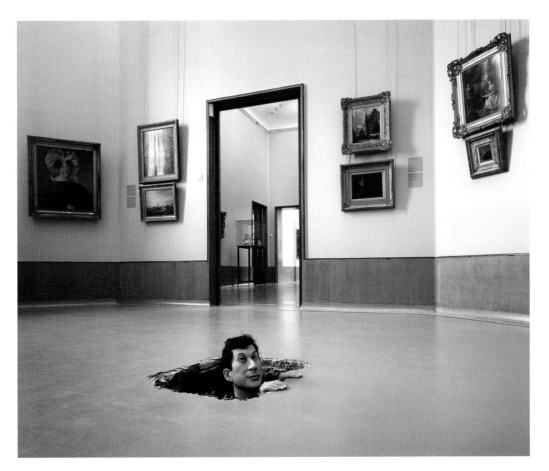

마우리치오 카텔란 | 무제(UNTITLED), 2001

Museum Boijmans Van Beuningen, Museumpark 18-20, 3015 CX Rotterdam

유머러스하고 도발적이기도 한 예술로 유명한 마우리치오 카텔란(Maurizio Cattelan)은 이 미술관을 찾는 방문객의 시선을 벽에 걸린 그림에서 호기심 많은 남자가 나오는 바닥의 갈라진 구멍으로 이동시킨다. 이 인물은 실물 크기의 자소상으로, 이 작품을 둘러싸고 있는 전통적인 작품들과 불경스러운 대조를 이루는 역할을 한다.

네덜란드 | 유럽

제프 월｜분실 수화물 창고(LOST LUGGAGE DEPOT), 2001

Wilhelminakade 88, 3072 AR Rotterdam

발견된 분실물을 원형으로 하여 주조된 이 철 조각은 빌헬미나(Wilhelmina) 부두에 설치되어 있는데, 이 장소는 한때 승객들이 북아메리카로 향하는 대서양 횡단 선박에 탑승했던 곳이다. 제프 월(Jeff Wall)은 이 역사적인 통로를 만든 네덜란드 이민자와 그들이 남긴 것을 기념하기 위해 이 작품을 구상했다. 분실 수화물 창고는 로테르담의 공공 조각 컬렉션에 소장된 많은 작품 중 하나이다.

로렌스 와이너 ┃ 바람과 버드나무(WIND & THE WILLOWS), 1995

Middelheim Museum, Middelheimlaan 61, 2020 Antwerpen

도서관 외벽에 네덜란드어와 영어로 적힌 로렌스 와이너(Lawrence Weiner)의 수수께끼 같은 성명서를 해석하는 것은 관객의 몫이다. 빨간색으로 쓴 그의 텍스트는 현대 및 동시대 작가로 컬렉션을 확장해가고 있는 200점 이상의 미델하임 미술관 소장품 중 하나이다. 1900년부터 현재까지의 조각품들이 있는 이 녹음이 우거진 장소는 세계에서 가장 오래된 야외 미술관 중 하나이다.

유럽 | 벨기에

미카엘 보레만스 | 처녀(DE MAAGD), 2014

Goudenleeuwplein, near St. Nicholas's Church, 9000 Ghent

미카엘 보레만스(Michaël Borremans)는 그의 고향인 헨트에 이 작품 〈처녀〉를 기증했다. 종탑의 옆벽 높은 곳에 전시된 이 그림은 눈에서 레이저 같은 하얀 선이 나오는 소녀의 초상이다. 그녀의 시선은 인근에 있는 시청을 가리킨다. 이 다소 섬뜩한 이미지는 보레만스 작품의 전형으로, 그는 우울하고 수수께끼 같은 그림으로 유명하다.

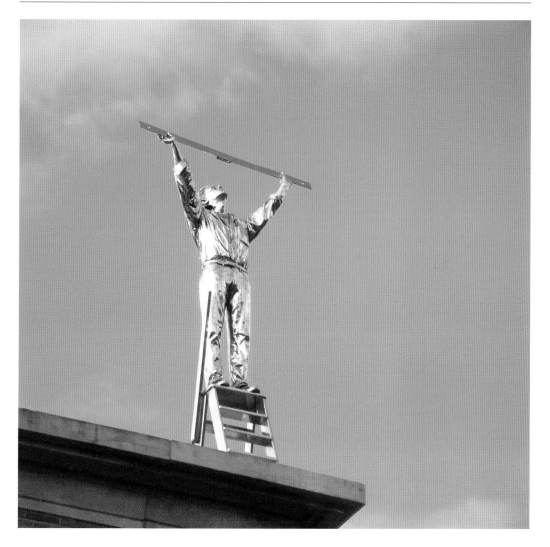

얀 파브르 ┃ 구름을 측정하는 남자(THE MAN WHO MEASURES THE CLOUDS),
1998

S.M.A.K., Jan Hoetplein 1, 9000 Ghent

이 현대 미술관의 지붕 꼭대기에는 얀 파브르(Jan Fabre)의 청동 조각이 있다. 이 청동 조각은 한 남자
가 위태롭게 사다리 위에 서서 하늘의 구름을 측정하려고 하는 모습을 표현한 것이다. 작가의 자화
상인 이 작품은 지식을 탐구하면서 불가능한 것을 시도하려는 생각을 상징한다.

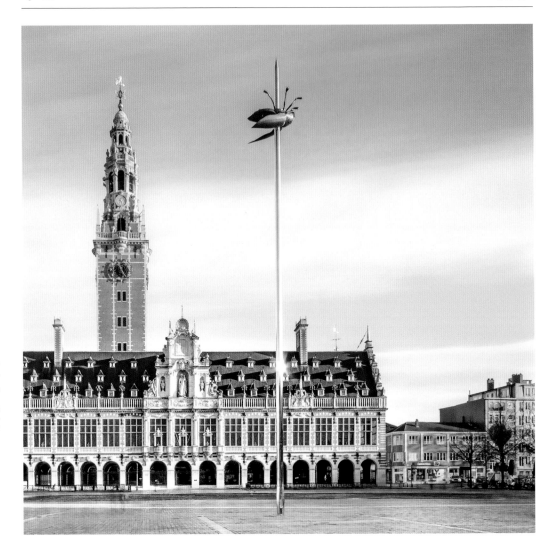

얀 파브르 │ 토템(TOTEM), 2000 – 04

Ladeuzeplein, 3000 Leuven

바늘에 꽂힌 거대한 보석 딱정벌레를 나타내는 이 환상적인 기념물은 루벤에 있는 대학 도서관 앞에 22.9미터 높이로 서 있다. 이 작품은 이 대학의 575주년을 기념하는 것이다. 파브르는 마치 곤충 채집함에 핀으로 고정된 것처럼 딱정벌레를 개념화했다. 이는 이 도서관의 지식과 과학의 보존 그리고 일대의 업적에 경의를 표하는 것이다.

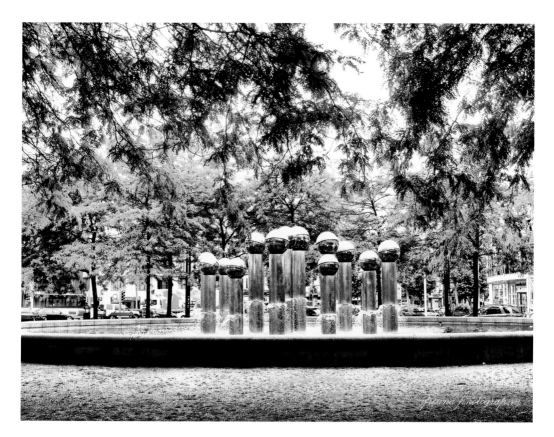

유럽 | 벨기에

폴 뷰리 ∥ 분수(FOUNTAIN), 1995

Boulevard Roi Albert II and Boulevard Baudouin, 1000 Brussels

이 도시의 분수는 21개의 원통형 기둥으로 구성되어 있으며, 각 기둥의 꼭대기에는 물이 흐를 때 불안정하게 진동하는 윤이 나는 강철 구체가 올려져 있다. 이 구체는 흔들리고 떨면서 주변 건물을 반사한다. 이 작품은 벨기에 예술가들이 제작한 많은 움직이는 분수 중 하나이며 브뤼셀에 있는 그의 여러 영구 작품 중 하나이다.

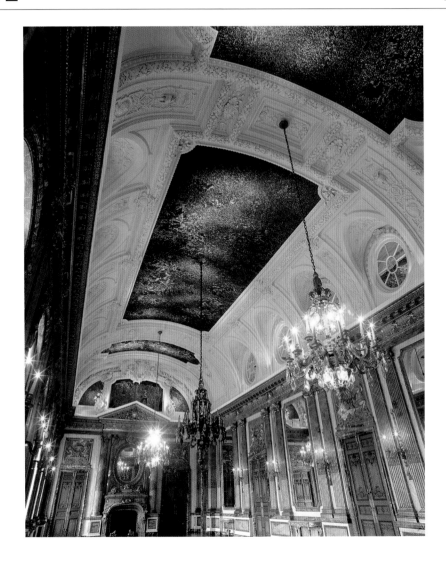

얀 파브르 | 희열의 천국(HEAVEN OF DELIGHT), 2002

Palais Royal, Place des Palais, 1000 Brussels

160만 마리의 보석 딱정벌레의 사체로 덮여 있는 으리으리한 천장은 보는 각도에 따라 색이 변하는 파란색, 녹색 및 금색으로 반짝인다. 파브르는 자주 곤충을 사용하곤 하는데, 여기서 이 곤충들은 벨기에의 식민지 역사를 말한다. 특히 국왕 레오폴드 2세(King Leopold II)의 보석 딱정벌레가 발견되는 콩고에 대한 잔인한 착취를 나타낸다. 이 작품은 19세기 이후 이 궁전에 추가된 최초의 영구 예술작품이다.

마이클 크레이그 - 마틴 | 하나의 세상(ONE WORLD), 2005 - 08

European Investment Bank Headquarters, 98-100 Boulevard Konrad Adenauer, 2950 Luxembourg

일상적인 물건을 묘사하는 것은 마이클 크레이그 - 마틴 예술의 전형적인 특징이다. 그는 유럽 투자 은행(European Investment Bank) 건물의 아트리움에서 볼 수 있는 이 작품을 제작했는데, 이는 일반적으로 가정용 조리대에 사용되는 표면 재료인 코리안(Corian)의 유색 스트립을 오크 바닥에 끼워 넣어서 제작한 것이다. 이 이미지는 하나의 구를 공유하는 세 개의 지구본을 묘사하고 있으며, 이것은 국제 은행 업무에 전념하는 장소에 걸맞은 상호 연결성에 관한 메시지를 나타낸 것이다.

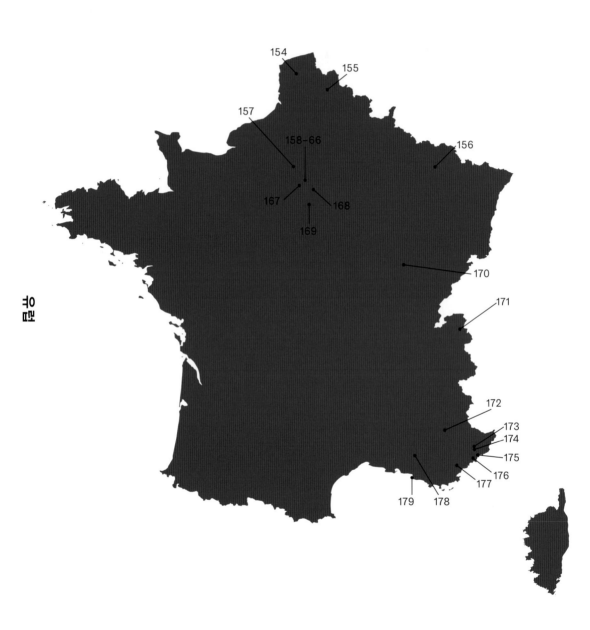

유럽 | 프랑스

앤서니 카로 │ 빛의 예배당(CHAPEL OF LIGHT), 2001/2008

Saint–Jean–Baptiste church, 26 place du Marché aux Chevaux, 59630 Bourbourg

프랑스의 생 – 장 – 밥티스트 교회는 제2차 세계 대전 중에 거의 파괴되었다. 1999년에 앤서니 카로 (Anthony Caro)는 이 교회의 복원에 참여해달라는 요청을 받았다. 그 결과인 이 설치작품은 창조라는 주제에서 끌어낸 것이며 이 건축 양식을 관람자가 더욱 잘 경험할 수 있도록 테라코타, 강철 그리고 목재로 된 기념비적인 조각들을 포함하고 있다.

리처드 디콘 | 허구와 사실 사이(BETWEEN FICTION AND FACT), 1992

Lille Métropole Musée d'art moderne, d'art contemporain et d'art brut, 1 allée du Musée, 59650 Villeneuve d'Ascq

조각 공원을 위해 의뢰된 이 색채 금속 작품은 인근 미술관인 릴 메트로폴 현대 미술관, 동시대 미술 그리고 아르 뷔르(Lille Métropole Musée d'art moderne, d'art contemporain et d'art brut)의 건축 양식에 대한 화답이다. 이 길쭉한 조각은 건축 양식의 수평성을 반복한다. 그리고 이 조각의 물결모양 선이 건물을 둘러싸며 테를 두르고 있는데 이 곡선이 미술관의 엄격한 기하학적 구조를 부드럽게 만드는 것처럼 보인다.

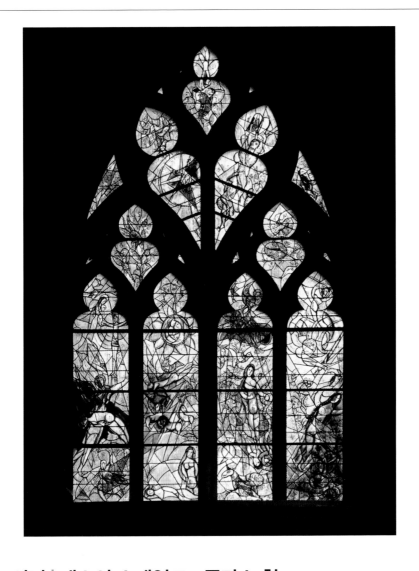

마르크 샤갈 | 메스의 스테인드 – 글라스 창(LES VITRAUX DE METZ),

1958 – 64

Cathédrale Saint–Étienne (Metz Cathedral), 2 place de Chambre, 57000 Metz

유명한 화가 마르크 샤갈(Marc Chagall)도 스테인드 글라스를 디자인했다. 메스 대성당의 보행 통로 (ambulatory)는 성경을 주제로 한 세 개의 창문이 특징이다. 북쪽 애프스(apse)에 있는 두 세트는 야곱의 꿈과 모세의 불타는 떨기나무와 같은 성경에서의 사건을 묘사한다. 북쪽 날개부분(transept)의 서쪽 측면에 있는 세 번째 세트는 아담과 이브의 이야기를 보여준다.

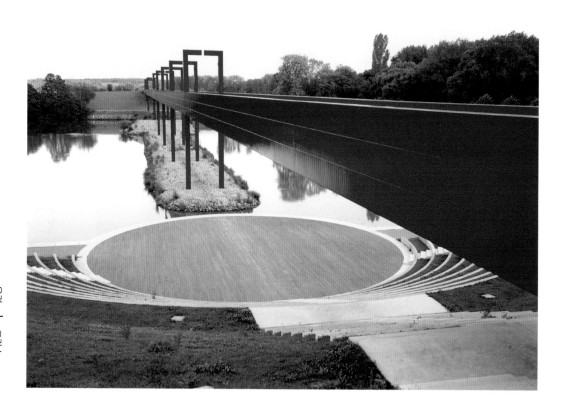

대니 카라반 │ 장 축(AXE MAJEUR), 1980 – 현재

Rue de l'Esplanade de Paris, 95800 Cergy–Pontoise

방대한 범위에서 행해진 대니 카라반(Dani Karavan)의 도시 개입은 파리 근처의 프랑스 마을인 세르지-퐁투아즈를 가로질러 3킬로미터에 걸쳐 진행되어 있다. 섬, 호수, 다리를 포함하는, 이 미완의 장기 프로젝트는 주민들에게 산책, 휴식, 축제의 장소를 제공한다. 이 프로젝트는 최종적으로 12개의 역에 달하는 길이까지 확장될 것이다. 이 강렬한 빨간색 도보 다리는 최신 추가된 것으로 원형 극장에서 우아즈(Oise)강까지 뻗어 있다.

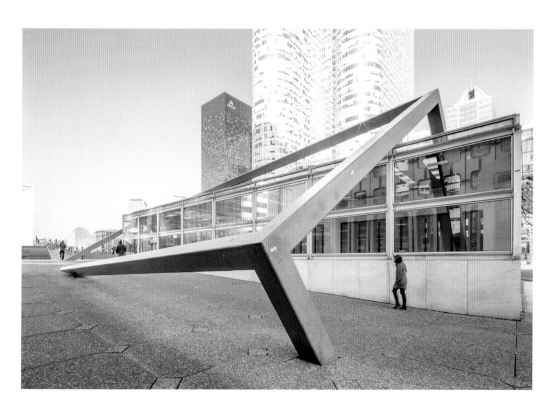

유럽 | 프랑스

프랑수아 모렐레 ‖ 환각 상태(LA DÉFONCE), 1990

Esplanade du Général de Gaulle, La Défense, 92800 Puteaux

파리 라 데팡스 아트 컬렉션(Paris La Défense Art Collection)에 있는 70점 내외의 야외 작품 중 하나인 프랑수아 모렐레(François Morellet)의 미니멀리즘 조각은 주변 환경과 어우러져 재미있는 놀이를 한다. 이 작품의 금속 기둥은 건물 위에 가파른 각도로 비스듬하게 얹혀 있으며 마치 땅에 가라앉는 것처럼 보인다. 이 작품은 작가가 소위 말하는 건축적 해체 작업 중 하나로, 주변 건축물과 상호작용하고 인식을 불안정하게 만드는 작품이다.

엘스워스 켈리 | 스펙트럼 VIII(SPECTRUM VIII), 2014

Fondation Louis Vuitton, 8 avenue du Mahatma Gandhi, 75116 Paris

엘스워스 켈리(Ellsworth Kelly)는 프랭크 게리(Frank Gehry)가 디자인한 루이 비통 재단의 신축 건물 강당에 적합한 작품을 제작해 달라는 의뢰를 받았을 때, 그는 이 선명한 무대 커튼(그의 스펙트럼(Spectrum) 시리즈의 일부분)과 함께, 다른 곳에 톡톡 튀는 색들을 더한 단색화 패널도 만들었다. 이 미술관과 문화센터에는 올라퍼 엘리아슨, 테린 사이먼(Taryn Simon) 그리고 기타 유명한 예술가들의 장소 특정적 작품도 전시되어 있다.

레안드로 에를리치 ‖ 매종 폰드(MAISON FOND), 2015

Gare du Nord, 18 rue de Dunkerque, 75010 Paris

착시 현상을 사용하는 것으로 유명한 예술가인, 레안드로 에를리치의 이 설치작품은 주변 포장도로에 녹아 들어가는 것처럼 보이는 디렉투와르 양식(프랑스의 소위 5집정관 정부(디렉투아르) 시대(1795~99)를 중심으로 한 1793년~1804년경까지의 장식 예술양식)의 형식을 취하고 있다. 이 작품은 부분적으로 기후변화의 위험성에 대한 하나의 비평이며, 관람객의 눈앞에서 이 구조물이 붕괴하고 있다는 환영은 이 문제의 시급함을 강조하는 것이다.

수양포 │ 음앙

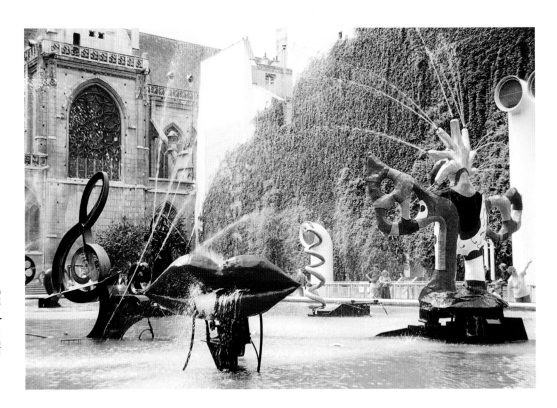

니키 드 생팔과 장 팅겔리 | 스트라빈스키 분수(LA FONTAINE

STRAVINSKY), 1983

Place Igor–Stravinsky, 75004 Paris

이고르 스트라빈스키(Igor Stravinsky)의 「봄의 제전(Rite of Spring)」(1913)이라는 기운을 북돋는 음악작품은 이 분수대와 합작으로 전시된 16점의 조각 작품에 영감을 주었다. 니키 드 생팔(Niki de Saint Phalle)의 활력 넘치는 이 작품은 다양한 동물(불새, 코끼리, 뱀)을 묘사하고 있다. 장 팅겔리(Jean Tinguely)의 장식이 없는 움직이는 기계(Kinetic Machine) 중 하나는 G 조성의 기호를 포함하고 있다. 이 가벼운 분수는 근처의 퐁피두 센터(Centre Pompidou)와 연관된 음악 연구소 위에 있다.

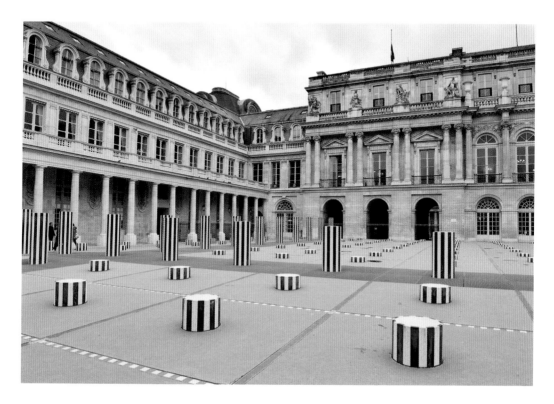

ㅠㄹㅂ | 프랑스

다니엘 뷔랑 ┃ 두 개의 층(LES DEUX PLATEAUX), 1986

Palais Royal, 8 rue de Montpensier, 75001 Paris

17세기에 지어진 옛 왕궁의 내부 안뜰과 지하층을 가로지르며 걸쳐 있는 다니엘 뷔랑(Daniel Buren)의 설치작품은 높이가 다른 260개의 줄무늬 대리석 기둥으로 구성되어 있다. 이 작품에서 기둥 색과 형태가 취하는 미니멀리즘 양식은 바로크 건축 양식으로 된 배경과 대조를 이루고 있다. 또 다른 안뜰에는 벨기에 예술가 폴 뷰리(Pol Bury)의 스테인리스 스틸 분수가 특별히 포함되어 있다.

장 - 미셸 오토니엘 ┃ 밤에 돌아다니는 사람들의 키오스크(LE KIOSQUE
DES NOCTAMBULES), 2000

Place Colette, 75001 Paris

무라노(Murano) 유리로 만든 오토니엘의 반구형 구조물은 콜레뜨 광장(Place Colette)에 있는 지하철역으로 가는 계단을 표시한다. 거품이 이는 것 같은 키오스크는, 하나는 빨간색이고 다른 하나는 파란색인, 두 개의 큐폴라(Cupola)로 구성되어 있는데, 이는 각각 낮과 밤을 의미한다. 오토니엘의 이 설치작품은 대규모의 유리 조각을 제작하는 그의 전형적인 작품으로 이는 역사적인 아르누보(Art Nouveau) 양식의 전형인 파리 지하철역과 현저한 대조를 이룬다.

유럽 | 프랑스

주세페 페노네 | 모음의 나무(L'ARBRE DES VOYELLES), 1999

Tuileries Garden, 75001 Paris

이 청동 조각은 마치 폭풍으로 인해 뿌리가 뽑힌 것 같은 키가 큰 떡갈나무를 묘사한다. 뿌리가 드러난 채 수평으로 누워 있는, 이 벌채된 나무는 튈르리 정원의 무성한 녹지로 둘러싸여 있다. 1667년에 개장한 이 역사적인 장소는 공공 예술의 목적지이기도 하며 루이즈 부르주아, 로렌스 와이너, 장 뒤뷔페(Jean Dubuffet) 그리고 오귀스트 로댕(Auguste Rodin)의 영구 조각품을 포함하고 있다.

오브제 | 파리

이사무 노구치 | 유네스코를 위한 정원, 파리(GARDENS FOR UNESCO, PARIS), 1956 – 58

UNESCO Headquarters, 7 place de Fontenoy, 75007 Paris

추상형식주의는 이 정원에서 선(Zen) 전통과 만나는데, 노구치의 일본 문화 유산과 현대 서양 미술의 개입을 반영하고 있다. 유네스코 파리 본부를 위해 만들어진, 이 정원은 20세기 조경 건축 분야에서 가장 영향력 있는 프로젝트 중 하나이다. 이 고요한 정원은, 3년에 걸쳐 사색의 공간으로 조성되었으며 걸으면서 작품을 감상할 수 있도록 설계되었다.

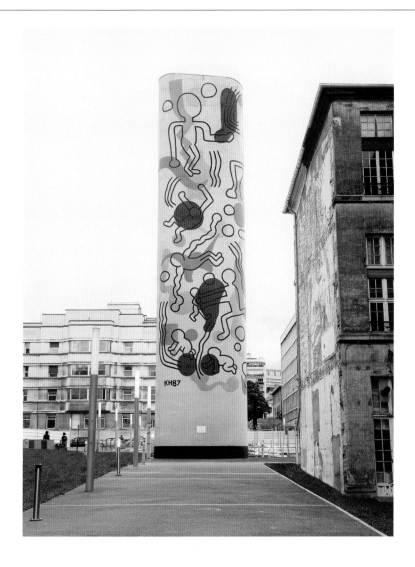

키스 해링 | 무제(UNTITLED), 1987

Necker–Enfants Malades Hospital, 149 rue de Sèvres, 75015 Paris

키스 해링(Keith Haring)은 자신의 일기에 쓴, '지금, 그리고 미래에 이 병원에 있을 아픈 아이들을 즐
겁게 해주기 위해' 계단통 외부에 이 벽화를 제작했다. 그의 대표적 양식인 프리핸드로 제작된, 이
화려한 벽화는 – 지금은 독자적인 구조물인 이 화려한 벽화는 생동감 넘치는 인물들과 기어 다니는
아기들로 가득 채워져 에너지가 물씬 풍긴다. 해링은 친구의 도움으로, 크레인을 사용하여 이 작품
을 3일 만에 완성했다.

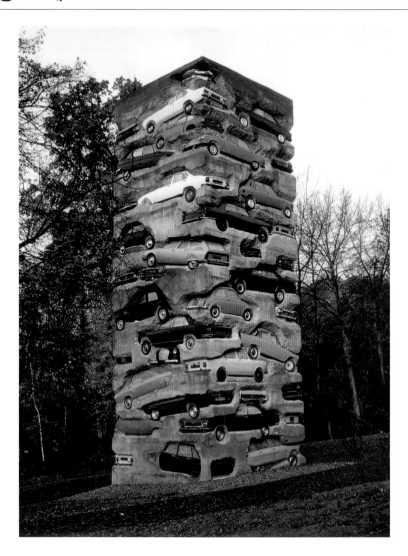

아르망 | 장기 주차(LONG TERM PARKING), 1982

Domaine du Montcel, 1 rue de la Manufacture-des-toiles-de-jouy, 78350 Jouy-en-Josas

이 기념비적인 작품은 현대성에 대한 것으로 60대의 자동차가 콘크리트에 매립되어 있다. 아르망(Arman)은 18미터 높이인, 이 조형물을 완성하는 데에 7년이 걸렸다. 그는 〈축적(Accumulations)〉으로 잘 알려져 있는데, 이 연작은 진부한 물건을 모아 예술의 지위로 끌어올리는 것이다. 그의 작품은 소비문화의 과도함을 비판하여 유토피아적 모더니즘의 단점에 관심을 집중시키게 만들기도 한다.

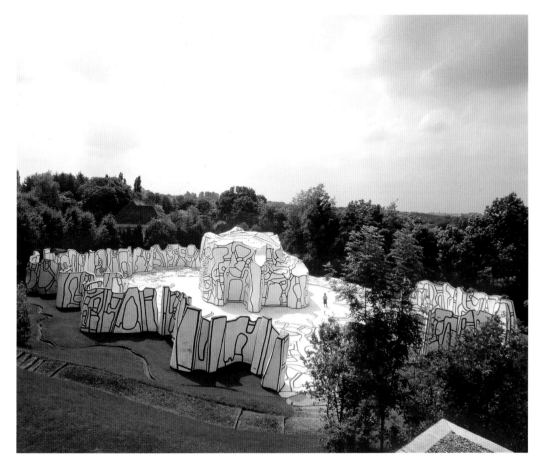

장 뒤뷔페 ‖ 클로저리와 빌라 팔발라(CLOSERIE AND VILLA FALBALA),

1971–73

Fondation Jean Dubuffet, Sentier des Vaux, 94520 Pèrigny-sur-Yerres

장 뒤뷔페의 이 다면적이고 기념비적인 설치작품은 총 1,610제곱미터의 부지에 걸쳐 있다. 가장 바깥쪽 영역은-〈클로저리〉-벽으로 둘러싸인 정원의 공간을 떠올리게 한다. 클로저리의 중심에는 〈빌라 팔발라〉가 있는데, 이것은 〈카비네 로고로지크(Cabinet Logologique)〉를 수용하고 있는 구조물이다. 이 방에서, 방문객들은 벽을 덮고 있는 빨강, 파랑, 그리고 검정의 그래피티 같은 작품을 볼 수 있다.

장 팅겔리 | 사이클롭(LE CYCLOP), 1969 – 94

91490 Milly–la–Forêt

350톤 무게의 이 거대한 조각은 장 팅겔리가 1969년 시작하여 1994년에 완성되어 일반에 공개되었다. 니키 드 생팔 그리고 아르망과 헤수스 라파엘 소토(Jesús Rafael Soto)를 포함한 다른 예술가들은 이 작품의 독특한 물질성과 형식에 기여했다. 예를 들어 드 생팔은 거울 같은 모자이크를 제작했다. 망처럼 연결된 내부 계단을 따라가면 사이클롭스의 머리 내부에 있는 전망대와 극장에 이르게 된다.

알랭 키릴리 ‖ 즉흥 텔렘(IMPROVISATION TELLEM), 2000

Université de Bourgogne, Campus de Dijon, Esplanade Erasme, 21078 Dijon

알랭 키릴리(Alain Kirili)의 작품들은, 이 작품에서처럼 각각 2개의 직사각형 블록으로 7개의 더미로 구성된 쌓기 행위에 의존하는 경우가 많다. 작품에서 사용된 돌과 같은 천연재료는 삶과 예술의 기원을 나타낸다. 이 작품은 명상의 공간을 제공하고 상호 작용으로 이끈다. 관람객은 이 작품을 통해서 이동하고 주위를 돌면서 그리고 작품을 만지면서 이 작품을 체험하게 된다.

빅토르 바사렐리 | 트리딤(TRIDIM), 1973

Flaine Forum, 74300 Flaine

이 기하학적 추상 조각은 넋을 빼놓는 착시를 자아내기 위해 선명한 색상과 모양의 세심한 배열 순서에 의존한다. 이 작품은 빅토르 바사렐리(Victor Vasarely)가 주도적 인물이었던 옵 아트(Op Art) 운동의 전형이다. 바우하우스(Bauhaus)의 건축가 마르셀 브로이어(Marcel Breuer)가 설계한 특별한 목적으로 건립된 스키 리조트인, 플랜에 설치된 이 작품은 파블로 피카소, 장 뒤뷔페 그리고 폴 뷰리의 조각품과 함께 전시되어 있다.

앤디 골드워시 | 예술의 피난처 – 늙은 에스클랑곤(REFUGE D'ART – LE VIEIL ESCLANGON), 2005

Several locations near Digne-les-Bains

〈예술의 피난처〉는 150킬로미터 산책로를 따라 다양한 지점에 나타나는 여러 부분으로 구성된 작품으로, 며칠에 걸쳐 하이킹을 하는 동안에 볼 수 있다. 골드워시는 세 개의 돌무더기 이정표를, 혹은 '파수꾼'을 창작했는데, 이것은 길을 따라 옆으로 나 있는 계곡에서 나타난다. 그리고 다른 조각품은 '피난처(농장, 예배당, 그리고 양 우리와 같은 사용되지 않는 구조물)' 내부에서 찾을 수 있다.

앙리 마티스 | 로자리오 예배당(CHAPELLE DU ROSAIRE), 1948 – 51

466 avenue Henri Matisse, 06140 Vence

프랑스 남부에 있는 '마티스 예배당'이라고도 불리는 이 아름다운 예배당은, 마티스가 말년 동안에 구상하고 설계한 것이다. 이 예배당은 그의 간호사였던 도미니크회 수녀에게 헌정되었다. 마티스는 이 예배당의 모자이크와 도자기에서 사제의 의복에 이르기까지 모든 면을 디자인했다. 가장 눈에 띄는 것은 화려한 스테인드 글라스 창문이다.

조르주 브라크 | 물고기(LES POISSONS), 1963

Fondation Marguerite et Aimè Maeght, 623 chemin des Gardettes, 06570 Saint-Paul de Vence

조르주 브라크(Georges Braque)의 이 파티오 수영장을 위해 특별히 설계된 수중 모자이크는 프랑스 리비에라(Riviera)의 메그 재단(Maeght Foundation)에 있는 여러 영구 예술작품 중 하나이다. 마거리트(Marguerite)와 에메 메그(Aimé Maeght) 부부가 설립하여 1964년에 출범한 이 재단은 유럽에서 가장 큰 20세기 미술 컬렉션 중 하나를 소유하고 있다. 다른 장소 특정적 작품으로는 알베르토 자코메티의 안뜰, 마르크 샤갈의 벽화 모자이크, 도자기로 채워진 호안 미로(Joan Miró)의 미로가 있다.

제르멘 리시에 ┃ 씨앗(LE GRAIN), 1955

Musée Picasso, Place Mariejol, 06600 Antibes

어둡게 변색된 이 청동 조각은, 앙티브의 피카소 미술관(Picasso Museum)에 있는 제르멘 리시에(Germaine Richier)의 여러 조각 중 하나로 지중해가 내려다보이는 테라스에 위치하고 있다. 리시에는 알베르토 자코메티와 피카소를 따라 조각의 구상 전통을 이어갔다. 긴장감으로 가득찬 이 작품은 실존주의와 결부된 그녀의 전후 작업을 대표한다.

파블로 피카소の 강렬한

세로글씨: 유럽 | 프랑스

파블로 피카소 | 전쟁과 평화(WAR AND PEACE), 1952 – 54

Musée National Picasso La Guerre et la Paix, Place de la Libération, 06220 Vallauris

레프 톨스토이(Lev Tolstoy)의 『전쟁과 평화(War and Peace)』(1867)는 이 발로리스 예배당에 있는 피카소의 강렬한 벽화에 영감을 주었다. 이 설치 작품은 두 가지 알레고리적 구성을 포함하는 것이 특징이다. 전쟁(War) 부분에는 무장한 인물들이 있는데, 피 묻은 검과 해골 자루를 든 모습이다. 평화(Peace) 부분에는 춤, 놀이, 그리고 휴식하는 모습을 표현했다. 이 예배당은 세계 평화에 대한 피카소의 열망을 보여주는 증거이다.

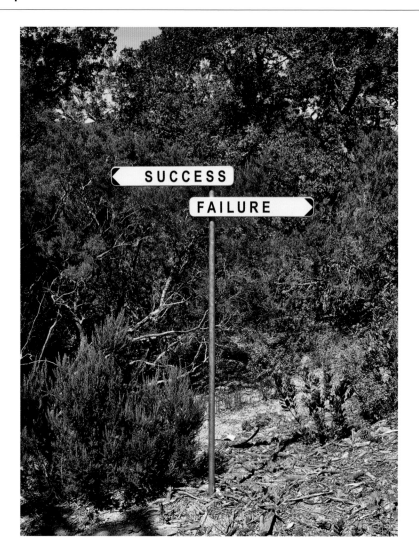

지아니 모티 ▎성공 실패(SUCCESS FAILURE), 2014

Domaine du Muy, 83 chemin des Leonards, 83490 Le Muy

이 유머러스한 이정표는 도멘 뒤 뮈이 조각 공원 방문자들에게 성공과 실패의 두 가지 길 사이에서 선택하도록 한다. 이것은 프랑스의 본 오 밸리(Bonne Eau Valley)의 0.81제곱킬로미터 부지에 있는 신진 작가와 기성 작가들이 제작한 34점의 조각 중 하나이다. 이 산책로는 언덕 높이로 예술 작품들이 놓인 거칠고 지저분한 풍경을 따라 구불구불 나 있다.

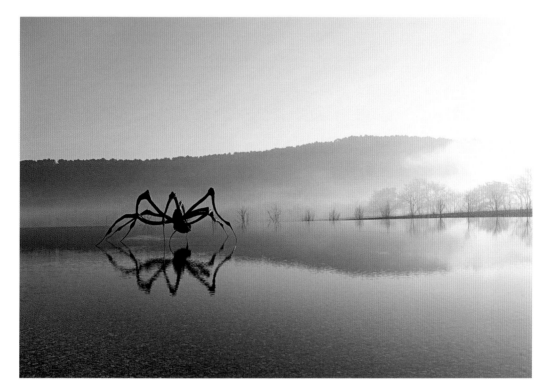

루앙 | 프랑스

루이즈 부르주아┃웅크리고 있는 거미(CROUCHING SPIDER), 2003

Château La Coste, 2750 route de la Cride, 13610 Le Puy–Sainte–Réparade

부르주아의 어미 거미가 샤토 라 코스테의 구불구불한 프로방스(Provençal) 풍경 속 물웅덩이 위에 균형을 잡으며 서 있다. 세계 각국의 예술가들이 만든 30점이 넘는 야외 예술작품이 2.02제곱킬로미터에 걸쳐 흩어져 있는 이 부지는 자랑할 만한 포도원, 고급 레스토랑, 그리고 채소 정원을 갖추고 있다. 이 산책로에는 알렉산더 칼더(Alexander Calder), 히로시 스기모토(Hiroshi Sugimoto), 타츠오 미야지마(Tatsuo Miyajma), 그리고 아이 웨이웨이의 주요 작품들이 있다.

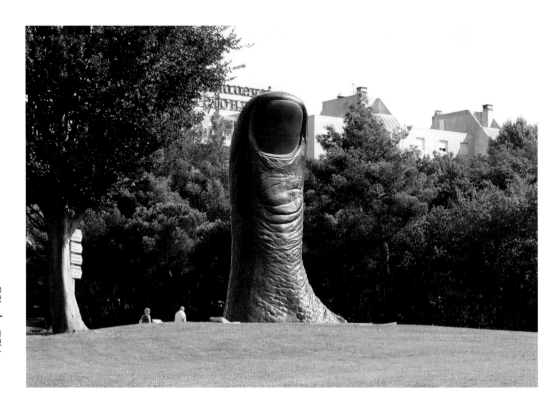

세자르 ‖ 엄지손가락(LE POUCE), 1988

Rond-Point Pierre Guerre, 13008 Marseille

이 엄청나게 큰 엄지손가락 레플리카(그림이나 조각에서 원작자가 손수 만든 사본)는, 작가가 다양한 규모로 제작한 많은 엄지손가락 복제품 중 하나로, 마르세유 현대 미술관 근처에 있는 피에르 게르 원형 교차로에 있다. 높이가 약 6미터이고 금동으로 만들어진 이 작품을 보고 거대한 히치하이커가 탈 것을 찾고 있는 것이라 생각할지도 모른다.

안도라, 스페인, 카나리아 제도, 포르투갈

안도라

스페인

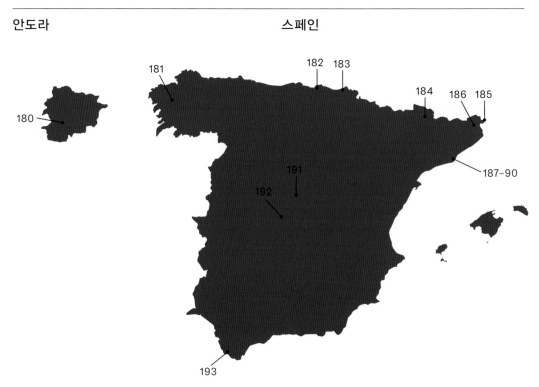

카나리아 제도

포르투갈

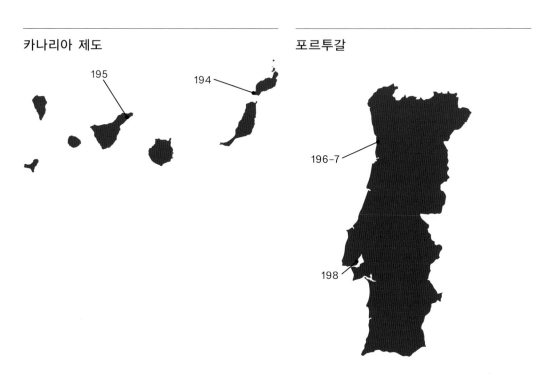

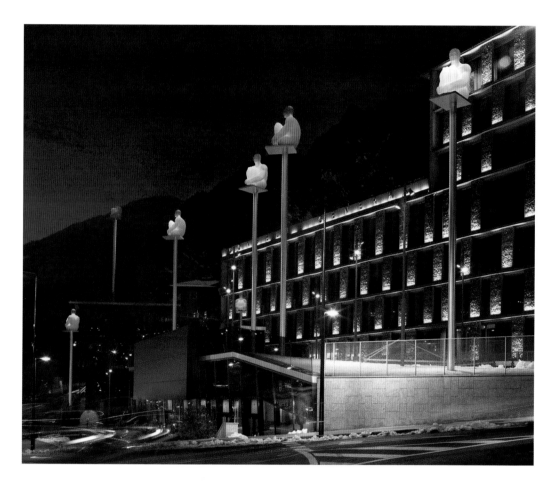

하우메 플렌자 ┃ 7명의 시인(7 POETS), 2014

Plaça Lídia Armengol Vila, Avinguda Prat de la Creu and Carrer Doctor Vilanove, AD500 Andorra la Vella

높은 기둥 위에 놓인 7개의 반투명 인물상이 리디아 아르멘골 광장의 혼잡한 교통을 내려 보며 차분하게 앉아 있다. 이 시인들은 조용히 아래 세상을 관조하며 도시의 소란 속에서 고요한 분위기를 자아낸다. 각 시인은 안도라를 구성하는 7개의 교구를 하나하나 대표한다. 밤에는 다양한 색의 조명이 이 인물상들을 밝혀 주어, 마치 형형색색의 가로등처럼 밤하늘을 비춘다.

스페인 | 유럽

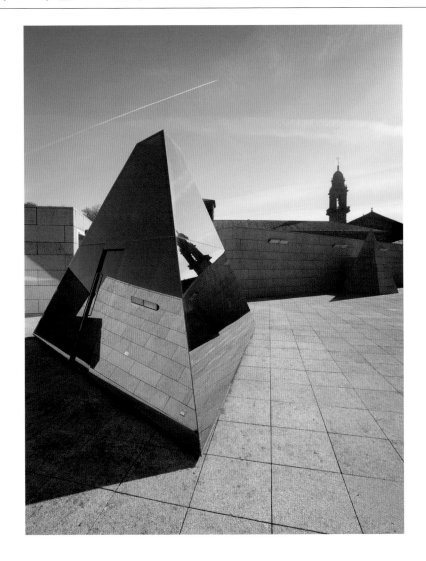

댄 그레이엄 | 삼각형 파빌리온(TRIANGULAR PAVILION), 1997

Centro Galego de Arte Contemporánea, rúa Valle Inclán 2, 15703 Santiago de Compostela

1980년대부터, 그레이엄은 그의 파빌리온으로 유명해졌다. 이 파빌리온은 흔히 양방향 거울의 기술을 사용한 건축 조각으로, 투명성과 반사성을 동시에 만들어 낸다. 갈라시아 현대 미술 센터(Centro Galego de Arte Contemporánea)의 옥상 테라스에서 관람객은 댄 그레이엄(Dan Graham)의 삼각형 파빌리온의 반짝이는 표면에서 반사된 광선과 주변 테라스 및 스카이라인의 전망을 경험할 수 있다.

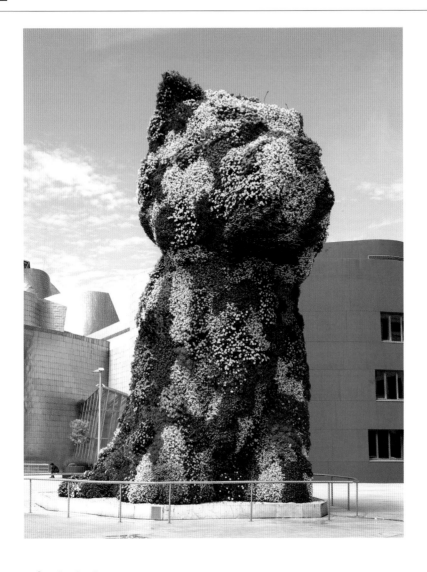

스페인 | 유럽

제프 쿤스 | 강아지(PUPPY), 1992

Guggenheim Museum Bilbao, Avenida Abandoibarra 2, 48009 Bilbao

제프 쿤스(Jeff Koons)의 〈강아지〉가 빌바오 구겐하임 미술관 옥외에서 경비를 서고 있는 모습이다. 화초로 덮인 이 조각품은 18세기 유럽 정원의 디자인을 떠올리게 하는 동시에, 쿤스의 많은 작품과 마찬가지로 현대 광고의 대담함과 낙관주의를 언급한다. 프랭크 게리가 설계한 이 건물은, 장소 특정적 작품으로 유명한데, 리처드 세라의 〈뱀(Snake)〉(1994 – 97)과 제니 홀저의 〈빌바오를 위한 설치 작품(Installation for Bilbao)〉(1997)도 소장되어 있다.

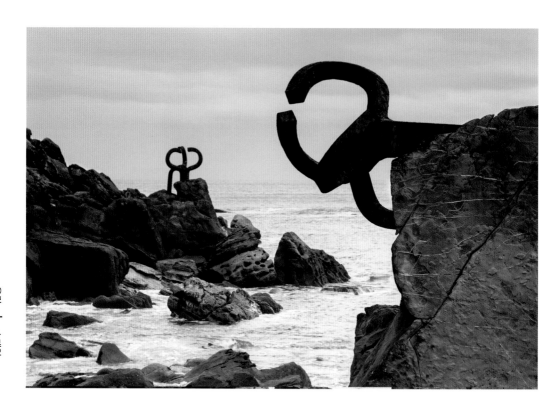

에두아르도 칠리다 | 바람의 빗(EL PEINE DEL VIENTO), 1977

Paseo de Eduardo Chillida, Bay of La Concha, 20008 San Sebastian

각각의 무게가 약 10톤인 3개의 강철 조각이 산 세바스티안(San Sebastián)의 라 콘차 만(La Concha Bay)에 있는 암석에 박혀 있다. 이 건축과 조각의 앙상블은 에두아르도 칠리다(Eduardo Chillida)가 설계하고 건축가 루이스 페냐 간체기(Luis Peña Ganchegui)가 설치했다. 이 조각의 제목은 빗 모양으로 꼬여있는 이 작품의 형태와 이 지역에서 통용되는 바람을 나타내는 것이다.

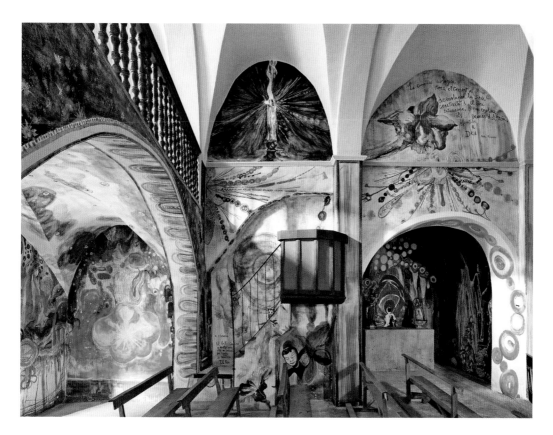

산티 모아 | 성 빅토르 벽화(ST. VICTOR MURALS), 2015 – 17

Església de Sant Víctor de Saurí, 25567 Saurí

성 빅토르의 칙칙한 석조 외관을 보면 스페인 피레네산맥에 있는 가톨릭교회 내부가 생생한 색들로 채색되어 있을 것이라고 생각하지 못하게 한다. 2015년부터 산티 모아(Santi Moix)는 1,100년 된 이 로마네스크 양식의 건축물의 내부 벽과 아치형 천장에 그의 생기 넘치는 프레스코화를 그리기 시작했다. 추상적인 요소와 형상적인 요소가 번갈아 나오는 동식물에 대한 야수파적 해석이 환상적인 에덴동산을 연상시키는 마술을 부린다.

스페인 │ 유럽

대니 카라반 │ 통로, 발터 벤야민에 대한 경의(PASSAGES, HOMAGE TO
WALTER BENJAMIN), 1990 – 94

Walter Benjamin Memorial, Passeig de la Sardana 11, 17497 Portbou

1,2차 세계 대전 사이에 활동했던 저명한 독일 지식인인 발터 벤야민(Walter Benjamin)은 1940년 스페인 포르트보우에서 자살하여 그 지역 묘지에 묻혔다. 이스라엘 조각가인 대니 카라반이 그 묘지에 이 기념비를 만들었다. 이 기념비는 아찔한 낭떠러지를 통해 유리 벽으로 이어지는 계단식 철제 통로가 특징이다. 투명한 패널에 쓰인 비문에는 벤야민의 말이 인용되어 있다.

살바도르 달리 ┃ 메이 웨스트의 방(MAE WEST ROOM), 1974

Teatro–Museo Dalí, Plaça Gala i Salvador Dalí 5, 17600 Figueres

달리 극장 – 미술관(Dalí Theatre – Museum)에 있는 이 조각 설치작품은 예술가의 유명한 콜라주를 3D로 변환한 것이다. 이 콜라주는 〈초현실주의 아파트로 사용될 수도 있는 메이 웨스트의 얼굴(Mae West's Face Which Be Used as a Surrealist Apartment)〉(1934 – 1935)이라는 작품이다. 특정 각도에서 보면, 살바도르 달 리(Salvador Dalí)의 개별 작품들이 함께 결합한 것이 미국 여배우의 얼굴을 닮았다. 출입구는 그녀의 길고 풍성한 머릿결이고, 소파는 그녀의 입술이고 벽에 걸린 그림은 그녀의 눈이다.

유럽 | 스페인

비벌리 페퍼 ∥ 떨어진 하늘(CEL CAIGUT), 1992

Parc de l'Estació del Nord, Carrer Nàpols 70, 08018 Barcelona

비벌리 페퍼(Beverly Pepper)는 지역 건축가들과 협력하여 〈태양과 그늘(Sol i Ombra)〉이라는 제목을 붙인 거대한 대지 미술을 창작했는데, 〈떨어진 하늘〉은 그 일부이다. 양지 바른 곳에 세라믹 타일로 덮인 이 작품은 공원을 사색적 조경이 조성된 환경으로 탈바꿈시킨다. 움푹 들어간 세라믹 나선 형태는 휴식을 취할 수 있는 그늘진 장소를 제공한다. 모든 식물은 예술성을 향상시키기 위해 신중하게 선택되었다.

파블로 피카소 | 새겨진 벽(ENGRAVED WALLS), 1960 – 61

Col·legi d'Arquitectes de Catalunya, Plaça Nova 5, 08002 Barcelona

카탈로니아 건축 대학(Architect's College of Catalonia)의 정면에 있는 피카소의 프리즈(Frieze)는 바르셀로나
에 있는 유일한 옥외 작품이다. 대중적인 카탈루냐의 테마들은 거인, 춤추는 아이, 전통적인 산트
메디르 축제(Sant Medir festival)를 묘사한 만화 같은 디자인에 영감을 주었다. 피카소는 종이에 그림을
그렸고, 이 그림은 이후 확대되어 궁극적으로 칼 네스자르(Carl Nesjar)에 의해 콘크리트에 새겨졌다.
두 개의 추가된 프리즈는 건물 내부에 있다.

211

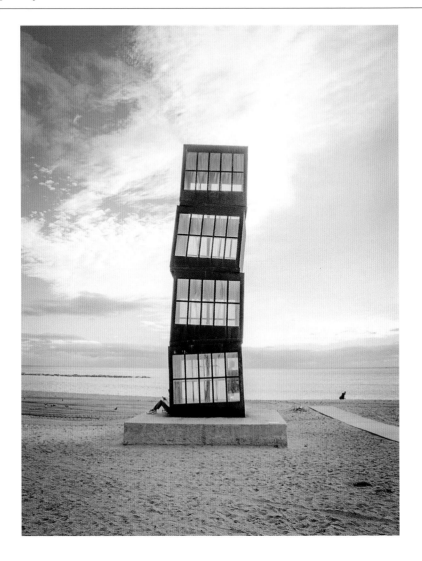

스페인 | 유럽

레베카 호른 ║ 상처받은 별(L'ESTEL FERIT), 1992

Playa de la Barceloneta, 08003 Barcelona

구부러진 등대처럼 쌓인 4개의 철제 큐브가 바르셀로나의 바르셀로네타 해변에 설치되었다. 현지
에서 '큐브(The Cubes)'로 알려진, 레베카 호른(Rebecca Horn)의 타워는 이 지역 바다의 과거에 찬사를 보
내고 있다. 이 조각의 커다란 창문을 통해 보면 돛대같이 생긴 구조물과 밤에 이 조각을 비추는 조
명 장치의 부분이 보인다. 이 조각품은 1992년 바르셀로나 올림픽을 계기로 선보인 8개의 장소 특
정적 설치작품 중 하나이다.

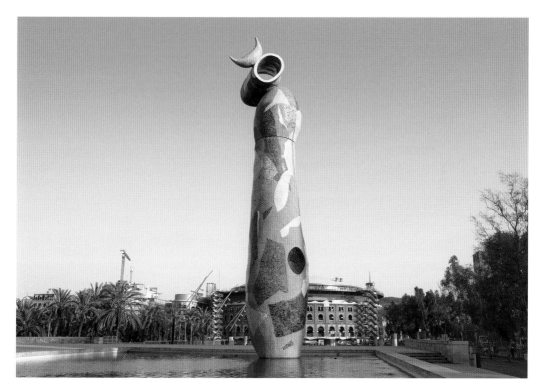

세로 글씨: 유럽 | 스페인

호안 미로 | 여자와 새(WOMAN AND BIRD), 1983

Parc de Joan Miró, Carrer d'Aragó 2, 08015 Barcelona

22미터 높이의 이 콘크리트 조각은 도축장 위에 적절하게 지어진 바르셀로나 최초의 포스트 – 프 랑코(Post – Franco) 시대의 도시 공원에 있는 가장 중요한 작품이다. 미로와 자주 협업한 공동 작업자 인 조안 가르디 아르티가스(Joan Gardy Artigas)가 세라믹 타일로 뒤덮은, 이 몹시 여윈 여성 인물상의 측 면 아래에는 뚜렷한 구멍이 있다. 미로는 1940년대부터 쭉 그의 작품에서 종종 여성과 새를 짝지 었는데, 이것은 근본적 개념에 기반한 도상학을 만들어 냈다.

유럽 | 스페인

에두아르도 칠리다 | 좌초된 인어(LA SIRENA VARADA), 1972

Museo de Escultura al Aire Libre de la Castellana, Paseo de la Castellana 40, 28046 Madrid

마드리드의 엔리케 데 라 마타 고로스티자가(Enrique de La Mata Gorostizaga) 다리 아래에 있는 이 야외 미술관에 설치된 17점 중 하나인 에두아르도 칠리다의 거대한 6.8톤 조각은 중력의 법칙에 도전하며 4개의 두꺼운 강철 케이블에 매달려 있다. 이 야외 미술관은 현대미술이 일상적인 삶에 더 가까이 다가갈 수 있는 방법을 구상한 스페인 예술가 유세비오 셈페레(Eusebio Sempere)의 생각이 구현된 것이다.

214

크리스티나 이글레시아스 | 세 개의 물(TRES AGUAS), 2014

Universidad de Castilla–La Mancha, Campus Tecnológico de la Antigua Fábrica de Armas, Entrada Puerta de Obreros, Edificio 38, Avenida de Carlos III s/n, 45701 Toledo

크리스티나 이글레시아스의 조각적 개입은 이 도시의 세 공간 워터 타워(사진), 시의회 광장, 그리고 산타클라라 수녀원(The Convent of Santa Clara)을 가로 지른다. 이글레시아스는 물을 통합적인 재료이자 은유적 요소로 사용하여 톨레도와 톨레도의 강인 타구스(Tagus)의 관계를 언급하면서, 이 지역을 형성한 세 종교인 기독교, 유대교, 그리고 이슬람교를 넌지시 말하고 있다.

마리나 아브라모비치 | 인간 둥지(HUMAN NESTS), 2001

Fundación NMAC, Dehesa de Montenmedio, Carretera A-48 (N-340) Km. 42.5, 11150 Vejer de la Frontera

버려진 채석장의 벽을 파서 만든 몇 개의 구멍은 들어가 앉을 수 있을 만큼 크다. 줄사다리로 접근할 수 있는 이 틈새는 사색을 위한 공간을 제공한다. 마리나 아브라모비치(Marina Abramović)의 이 장소-특정적 개입은 광대한 장소에 있는 많은 작품 중 하나로, 이곳에서 예술가들은 지역 환경에 민감하게 반응하게 된다. 규모를 확장해 가고 있는 이 컬렉션에는 알렉산드라 미르(Aleksandra Mir), 마우리치오 카텔란, 그리고 산티아고 시에라(Santiago Sierra)의 작품 등이 포함되어 있다.

제이슨 디케리스 테일러 ┃ 루비콘 횡단(CROSSING THE RUBICON), 2017

Museo Atlantico, Calle Lanzarote 1, 35580 Playa Blanca, Lanzarote, Canary Islands

대서양 미술관(Museo Atlántico)은 유럽 최초의 수중 조각 공원이다. 란사로테(Lanzarote) 근처에 있는 이 공원에는 제이슨 디케리스 테일러(Jason Decaires Taylor)의 점점 더 증가하는 콘크리트 인물상 주형과 건축 작품이 있다. 그의 인물상은 많은 분위기를 표현한다. 예를 들어 셀카를 찍는 디지털 지식층(Digerati)은 유럽의 난민 위기를 나타내는 침몰한 뗏목과 나란히 놓여 있다. 그레나다(Grenada)의 수중 작품과 마찬가지로, 테일러의 조각에도 생태학적 목적이 있는데, 이 조각들은 인공 암초를 만든다.

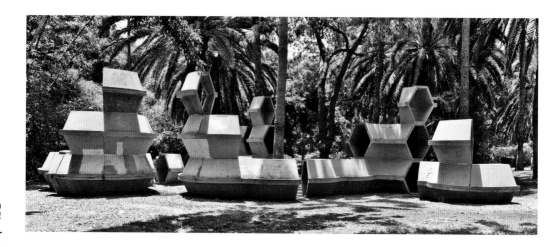

에두아르도 파올로치 | 가우디에 대한 경의(HOMAGE TO GAUDÍ), 1973

Parque Garcia Sanabria, 38004 Santa Cruz, Tenerife, Canary Islands

눈에 띄는 육각형 모듈의 배열은 스페인 건축가 안토니 가우디(Antoni Gaudí)와 그의 육각형 타일 디자인에 바치는 찬사이다. 이 설치 미술품은 1973 – 1974년에 거리에서 열린 테네리페의 첫 번째 국제 조각 전시회를 위해 제작되었다. 호안 미로와 헨리 무어를 비롯한 스페인과 전 세계에서 온 다른 예술가들이 이 중요한 전시회에 참여했다. 오늘날 남아 있는 이 작품들은 활기찬 조각 산책길을 형성하고 있다.

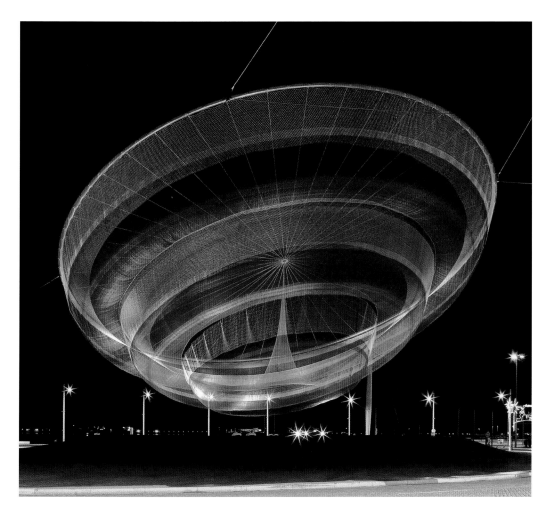

유럽 | 포르투갈

자넷 에힐만 | 그녀가 달라지다(SHE CHANGES), 2005

Praca da Cidade do Salvador, Matosinhos, 4450-208 Porto

자넷 에힐만(Janet Echelman)의 특유의 방식으로, 이 부드럽고 바람이 잘 통하는 조각은 바람에 잔물결을 일으킨다. 자외선에 강하고, 변색 되지 않는 섬유로 만들어진 이 그물은 3개의 강철 기둥 사이에 매달려 있는데 이 기둥은 흰색과 빨간색으로 칠해져 지역 등대와 굴뚝을 연상시킨다. 이 그물의 형태는 이 해안 지역의 낚시의 역사를 말하고 있다.

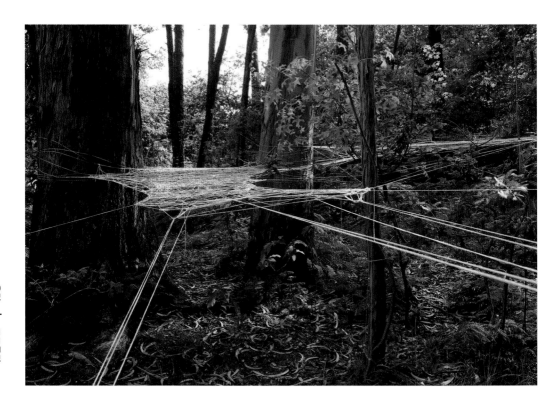

페르난다 고메스 | 무제(UNTITLED), 2008–09

Parque de Serralves, Rua D. João de Castro 210, 4150–417 Porto

세랄베스 미술관 공원에 있는 10여 점의 작품 중 하나인 이 작품은 얼핏보면 거대한 거미줄처럼 보인다. 페르난다 고메스(Fernanda Gomes)의 나일론 그물은 방문객에게 기대어 휴식을 취할 수 있는 장소와 그렇지 않으면 지나쳐버릴 수 있는 숲의 광경, 소리 및 냄새를 흡수할 수 있는 장소를 제공한다. 면적이 0.18제곱킬로미터인 이 공원은 리처드 세라, 댄 그레이엄 등의 조각이 있는 것이 특징이다.

후이 샤페즈 | 납탄의 시간(HORAS DE CHUMBO), 1998

Alameda dos Oceanos and Largo Bartolomeu Dias, Parque das Naçoes, 1990-221 Lisbon

해안가의 길쭉한 군함용 확성기나 쌍안경처럼 보이는, 이 검은 강철 원뿔은 바다를 가리키고 있다. 후이 샤페즈(Rui Chafes)의 많은 대형 강철 조각과 마찬가지로, 이 무거운 금속의 형체는 가볍고 통풍 이 잘되는 것처럼 보인다. 장난기 가득한 탐사와 참여를 유도하는 이 원뿔은 기어서 들어갈 수 있 을 정도로 충분히 커서 방문객의 목소리를 증폭시키는 동시에 지역 풍경을 멀리서 볼 수 있게 해 준다.

독일과 오스트리아

독일

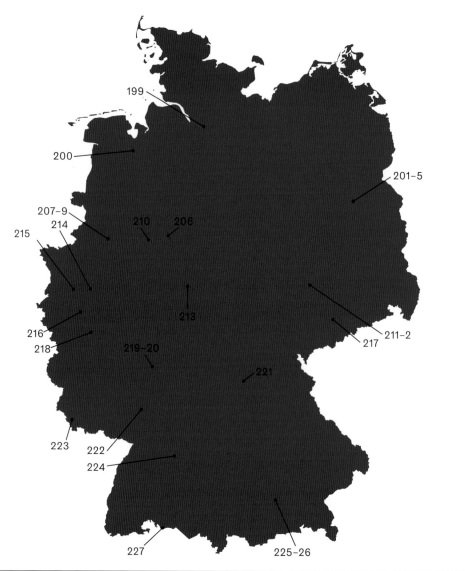

199
200
201-5
207-9
214
215
210 206
213
211-2
216
218
217
219-20
221
223
222
224
227
225-26

오스트리아

228
229
230-2
233
234

스테판 발켄홀 | 부표 위의 사람(FIGURE ON BUOY), 1993

Elbe River near Övelgönne, 22763 Hamburg

스테판 발켄홀(Stephan Balkenhol)의 〈부표 위의 사람〉은 함부르크에 떠다니는 네 개의 조형물 중 하나로 모두 떡갈나무의 둥치를 깎아 만들었다. 이 인물상들은 단순하면서도 금욕적으로 보인다. 그들은 무표정한 얼굴에 평범한 옷, 똑같은 흰색 셔츠에 어두운 색 바지를 입고 있으며, 그 밖에 구체적으로 신원을 확인할 만한 특징은 없다. 부표는 3월부터 10월까지 알스터 호수, 엘베강 남부, 엘베강, 그리고 세라안 같은 도시 주변의 여러 수역에 떠 있다.

토마스 슈테 | 진흙 속의 남자 – 구하는 자(MANN IM MATSCH – DER SUCHENDE), 2009

Landessparkasse zu Oldenburg, Berliner Platz 1, 26123 Oldenburg

부분적으로 물에 잠겨서 점괘 막대를 들고 있는, 5.5미터 높이의 이 청동 인물상은 하나의 수수께끼 같은 암호이다. 토마스 슈테(Thomas Schutte)는 1982년에 처음 이 인물을 표정이 풍부한 노인으로 표현하고 1989년에 수채화로 아이디어를 발전시켰다. 슈테의 모호하기 짝이 없는 '구하는 자(Seeker)'는 결국 주문을 의뢰받아 기념비적인 크기로 제작되었고 그의 출생지인 올덴부르크의 저축은행 외부에 설치되었다.

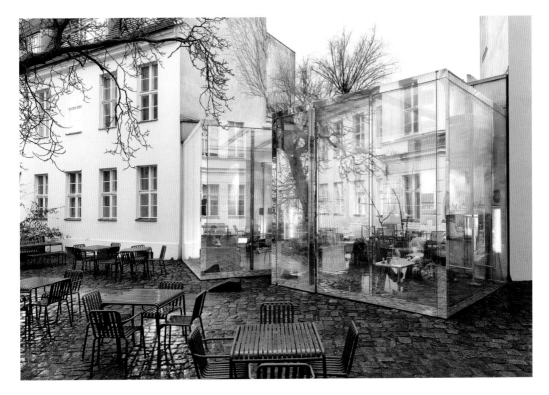

댄 그레이엄 | 카페 브라보, 쿤스트 베르케, 베를린(CAFE BRAVO, FOR

KUNST – WERKE, BERLIN), 1999

KW Institute for Contemporary Art, Auguststrasse 69, 10117 Berlin

이 카페는 외관 자체가 미니멀한 조형물이다. 한쪽 면에서만 보이는 두 개의 정육면체는 거울 유리로 덮여 비스듬하게 놓여 있는데, 특정 각도에서 주변 환경을 반사하고 또 다른 각도에서 는 내부를 투명하게 보여준다. 건축가 요하네 날바흐(Johanne Nalbach)가 설계한 댄 그래이엄의 브라 보 카페는 KW 현대미술관의 유일한 영구 작품으로 현대 미술 작품의 제작, 전시 및 보급을 촉진 하고 있다.

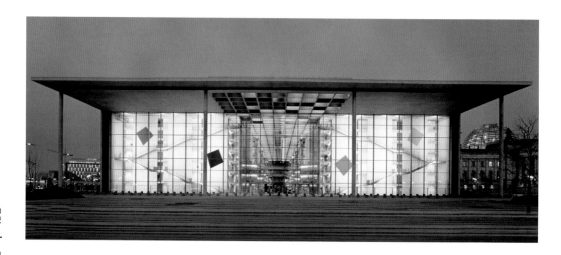

엘즈워스 켈리 | 베를린 패널(BERLIN PANELS), 2000

Paul Löbe Haus, Konrad-Adenauer-Strasse 1, 10557 Berlin

엘즈워스 켈리는 독일 의회의 의뢰로 베를린 의사당(Bundestag)의 일부인 폴 뢰베 건물 창문에 이 작품을 제작했다. 이 설치작품은 알루미늄으로 제작된 네 개의 다이아몬드 모양 패널로 구성되었다. 이는 작가만의 독자적인 유화 작품을 재해석한 것으로 건물의 현대적인 외관에 색감과 기하학적인 재미를 더해주고 있다.

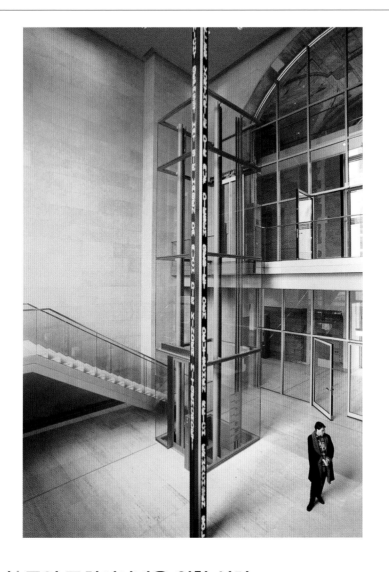

우럽 | 독일

제니 홀저 | 독일 국회의사당을 위한 설치(INSTALLATION FOR REICHSTAG),
1999

Reichstag Building, Platz der Republik 1, 11011 Berlin

바닥에서 천장으로 우뚝 솟은 LED 기둥의 모니터 화면에서 단어가 위아래로 움직이는 이 작품은 1871년부터 1999년까지 독일 의회 의원들이 말한 연설을 다시 보여준다. 기둥의 네 면에는 각각 같은 주제에 대해 서로 다른 연설이 표시된다. 홀저는 그녀의 독자적인 기법인 텍스트를 사용하여 독일 의회 회의 장소인 국회의사당 건물이 대표하는 다양한 관점을 강조하고 있다.

건축 | 유럽

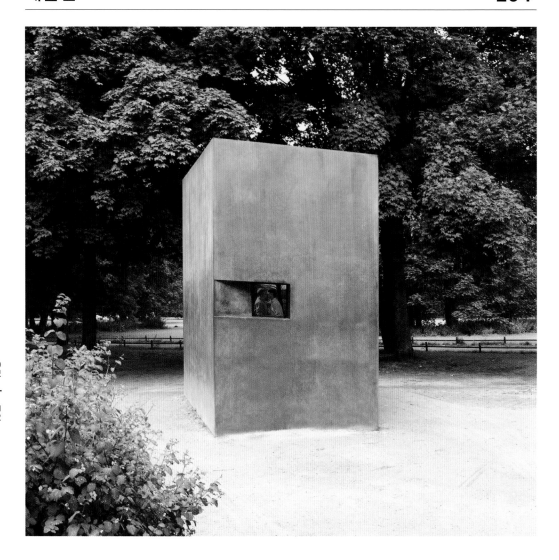

엘름그린과 드라그셋 | 나치 정권의 동성애 피해자 기념관(MEMORIAL
FOR THE HOMOSEXUAL VICTIMS OF THE NAZI REGIME), 2008

Tiergarten, Ebertstrasse and Hannah-Arendt-Strasse, 10117 Berlin

엘름그린과 드라그셋은 성적 지향으로 인해 나치에 희생된 사람들을 기념하는 독일 국가 기념물 디자인 대회에서 우승했다. 이 기념물은 콘크리트 육면체에 작은 창문이 있어 그 창문을 통해 두 남자가 키스하는 장면이 무한 반복되는 영상을 볼 수 있다. 이 영상은 다른 예술가들이 참여할 수 있도록 2년마다 교체된다.

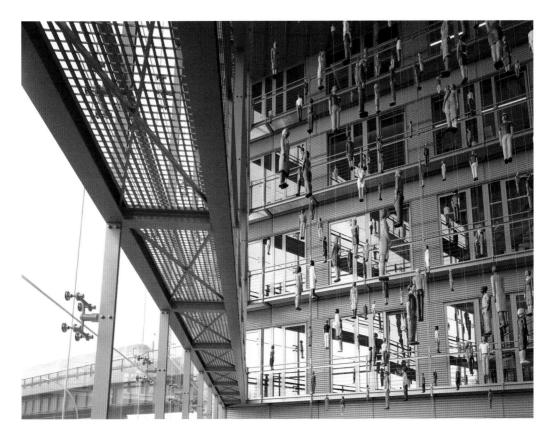

잉어스 이데 ‖ 사람들(PEOPLE), 2000

Berliner Verkehrsbetriebe (BVG), Tempelhofer Ufer 31, 10963 Berlin

밝은 색상의 옷을 입은 250개의 인물 조각이 회사 건물의 현관 천정에 매달려 있다. 밀폐된 공간에 높이 떠 있는 것처럼 보이는 남녀노소의 인물들은 직선으로 곧게 뻗은 특성을 지닌 현대 건축과 대조를 이룬다. 독일작가 그룹 잉어스 이데가 제작한 익명의 군중은 이 건물을 지나가는 고가 열차를 타는 승객들과 통근자들을 암시한다.

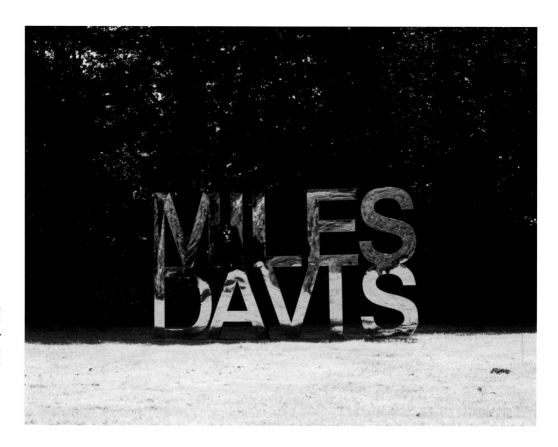

조지 콘도 | 마일즈 데이비스(MILES DAVIS), 2002

Schlosspark Wendlinghausen, Am Schloss 4, 32694 Dörentrup

녹색 공간에 예술작품을 설치하도록 장려하는 프로젝트인 베스트팔렌 지구 동쪽 경관 덕분에 이 지역의 공원과 정원은 공공 예술이 풍부하다. 조지 콘도(George Condo)의 조각은 재즈의 전설 마일즈 데이비스의 이름을 쓴 텍스트의 광택나는 표면에 주변 환경을 반사시킨다. 이 작품은 유명한 재즈 음악가들을 언급하는 그의 조각 연작 중 일부이다.

브루스 나우먼 │ 우울의 광장(SQUARE DEPRESSION), 1977/2007

University of Münster—Institute for Theoretical Physics, Wilhelm-Klemm-Strasse 9, 48149 Munster

이 조형물은 역피라미드 모양의 거대한 콘크리트 구조물로 뮌스터의 공공 예술을 주도하는 조각 프로젝트(Skulptur Projekte)를 통해 1977년에 설계되고 2007년에 실현된 작품이다. 제목에 포함된 단어 인 '우울'은 이 프로젝트의 공간 배치와 고립감, 그리고 작품 위를 걸을 때 경험되는 혼돈을 통해 전 달된다.

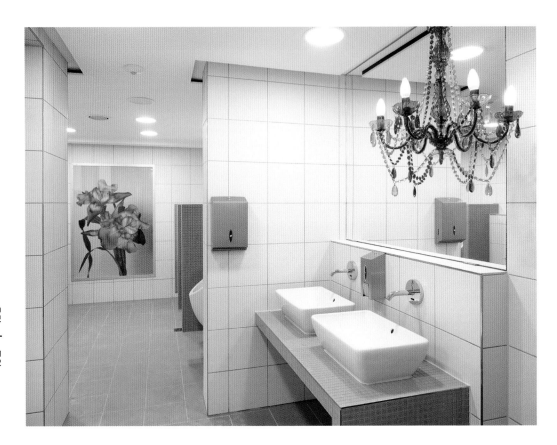

한스 – 피터 펠드만 ▎ 대성당 광장 공중화장실(WC – ANLAGE AM DOMPLATZ), 2007

Domplatz, 48143 Münster

한스 – 피터 펠드만(Hans – Peter Feldmann)은 뮌스터 시의 조각 프로젝트의 의뢰를 받아 공중화장실을 설계했다. 화장실은 밝은 녹색 모자이크 벽으로 칸막이를 만들고, 꽃 그림과 플라스틱 샹들리에로 장식되어 명랑한 분위기의 작품으로 유명하다. 이 장소는 공공 장소나 개인 공간, 그리고 도시의 자원에 대한 논평이다.

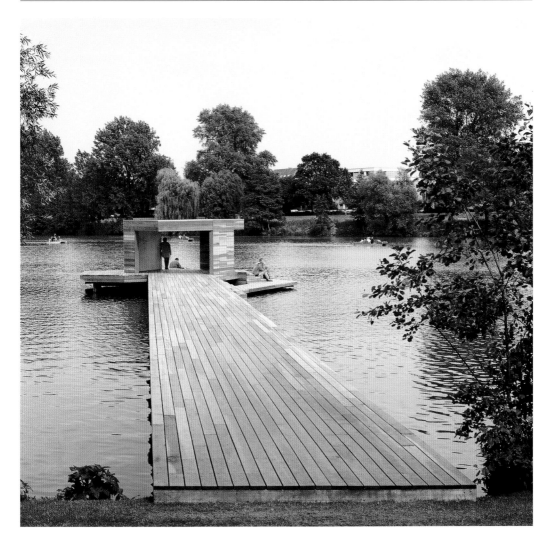

호르헤 파르도 ‖ 부두(PIER), 1997

Aasee, south of Annette–Allee, 48149 Münster

이 부두는 길이 40미터로 독일 주민들 사이에서 여가 활동 장소로 인기 있는 애세 호수에 위치해 있다. 부두는 캘리포니아 붉은 삼나무로 만들어졌으며 관측대와 부속 건물이 있다. 호르헤 파르도 (Jorge Pardo)의 전형적인 작품인 이 부두는 예술과 기능적인 디자인 사이의 경계를 흩트려 놓는다. 이 작품은 뮌스터시의 조각 프로젝트의 의뢰로 설치되었다.

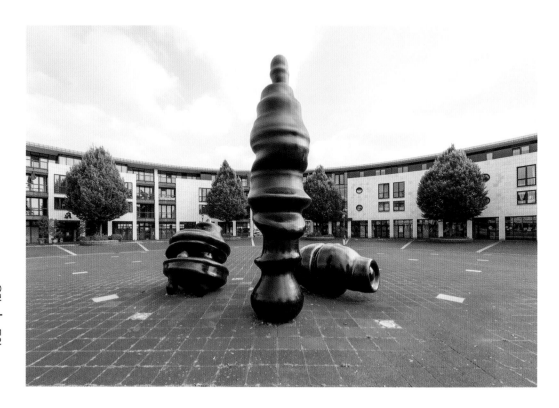

토니 크랙 ┃ 빈터에서(AUF DER LICHTUNG), 1997

Reichowplatz, 33689 Bielefeld

토니 크랙(Tony Cragg)은 기하학의 정서적, 유기적 특성들에 특히 관심을 가지고 있다. 크랙의 조각에서 볼 수 있는 것처럼 자연적으로 발생하는 형태는 근원적인 기하학적 특성이 있는데, 이 세 청동 작품 또한 볼륨과 보이드(조각 그림 맞추기에서 다른 그림의 둥근 모서리 조각이 딱 들어맞는 공간)에서 조개껍데기나 씨앗 꼬투리를 연상시킨다. 이 작품의 제목은 가로수가 늘어선 도심 부지와 숲의 초원을 비교하여 떠올리게 한다.

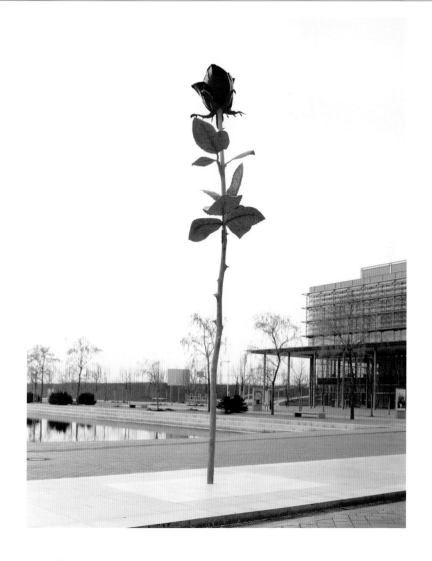

이사 겐즈켄 │ 장미(ROSE), 1993/1997

Glass Hall, Leipziger Messe, Messe–Allee 1, 04356 Leipzig

독일의 가장 큰 산업 도시 중 하나인 라이프치히 메세를 방문하면 머리 위로 높이 솟아 있는 거대한 한 줄기 장미를 볼 수 있다. 스테인리스 스틸 재질의 위태로워 보이는 이 장미는 세계에서 가장 큰 유리 홀 바깥에 위치하고 있으며 사랑, 고통 그리고 시간의 흐름을 상징하는 하나의 상징물로서 있다.

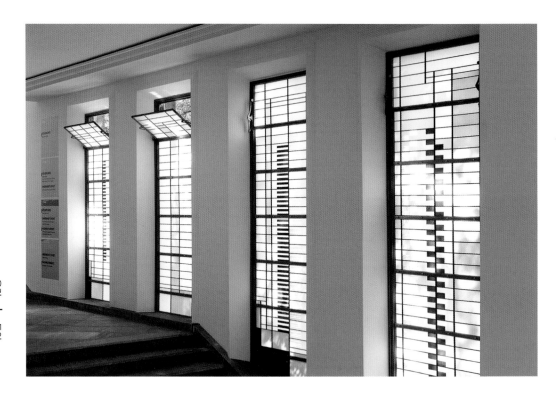

조세프 알버스 │ 창문(WINDOW), 1926 – 27

Grassi Museum of Applied Arts, Johannisplatz 5–11, 04103 Leipzig

1926년 조세프 알버스(Josef Albers)는 그라시 미술관 중앙 계단에 당시에는 가장 큰 평면 유리 작품인 18개의 대형 유리 창문을 설계했다. 이 유리 작품 안에서 볼 수 있는 색과 빛, 그리고 직선 구성의 상호 작용은 다른 매체에서도 사용하는 알버스 작품의 특징이다. 현재의 이 창문은 제2차 세계 대전 중에 파괴된 원본을 2011년에 재구성한 작품이다.

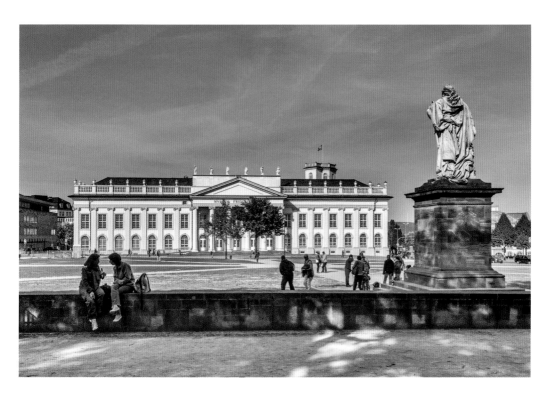

월터 드 마리아 │ 지면에서 수직 1킬로미터(VERTICAL EARTH KILOMETER), 1977

Friedrichsplatz, 34117 Kassel

이 작품에서 볼 수 있는 부분은 지면에 수평으로 있는 5센티미터 정도의 황동 원으로, 카셀의 프리드리히 광장에 있는 네 개 보도의 교차점을 표시하고 있다. 이 원은 지면 아래로 박힌 1킬로미터 길이의 황동 막대의 끝부분으로 뉴욕에 설치된 월터 드 마리아의 〈부서진 킬로미터(The Broken Kilometer)〉(1979)에서 사용된 막대와 유사하다.

237

유럽 | 독일

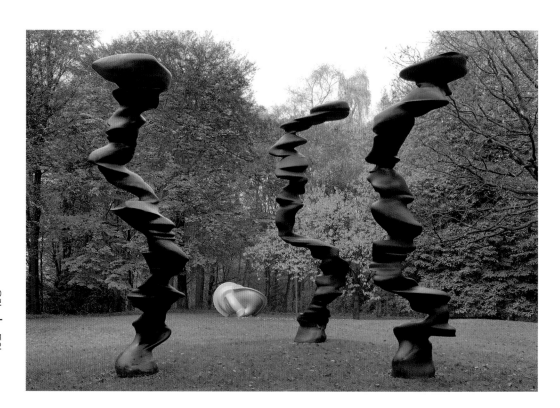

토니 크랙 │ 관점(POINTS OF VIEW), 2007

Skulpturenpark Waldfrieden, Hirschstrasse 12, 42285 Wuppertal

부퍼탈에 사는 영국 작가 토니 크랙은 많은 유명 작가들의 작품이 있는 이 숲에 조각 공원을 만들었다. 크랙은 자연적으로 발생하는 기하학과 유기적인 형태에서 영감을 얻으며, 이 작품에서도 이러한 영향을 찾아볼 수 있다. 세 개의 좁은 기둥은 바람으로 인한 침식으로 형성된 것처럼 보인다.

마이클 헤이저 | 창문과 성냥갑(WINDOWS AND MATCHDROPS), 1969

Kunsthalle Düsseldorf, Grabbeplatz 4, 40213 Dusseldorf

쿤스트할레 뒤셀도르프 입구 바깥에는 두 개의 작은 '창문'과 성냥 모양으로 움푹 팬 보도 블럭이 있다. 마이클 헤이저(Michael Heizer)는 작품 전반에 걸쳐 다양한 스케일로 형태를 반복해오곤 했는데, 이 작품의 모양은 더 이상 볼 수 없는 그의 대규모 작품 〈소멸(Disspastate)〉(1968년)에서 유래했을 것으로 보인다. 이 작품에서 그는 성냥을 떨어뜨릴 때 생기는 무작위적인 패턴을 이끌어 내었다.

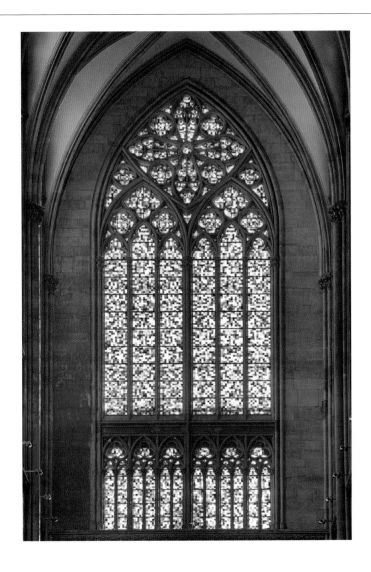

게르하르트 리히터 | 쾰른 대성당의 창문(KÖLNER DOMFENSTER), 2007

Cologne Cathedral, Domkloster 4, 50667 Cologne

이 스테인드글라스 창문은 쾰른 대성당의 남쪽 트랜셉트(십자형 교회의 좌우 날개부분)를 위해 의뢰되었으며, 72개의 뚜렷한 색으로 만들어진 11,500개의 유리로 구성되어 있다. 이 작품을 만들기 위해 리히터는 중세 복원 전문가들과 상의했고 중세시대로부터 이어져 온 유리 제작기법을 사용했다. 사각형 모양의 유리는 각각 컴퓨터에서 생성된 색상 시퀀스에 따라 창문에 배열되었다.

랜덤 인터내셔널 | 새떼 연구 / IX(SWARM STUDY / IX), 2016

Chemnitz Central Railway station, Bahnhofstrasse 1, 09224 Chemnitz

기차역의 정면을 차지하고 있는 것은 시시각각 변화하는 화면 모듈로 무리 지어 날아가는 새 떼의 우아한 움직임을 영상으로 표현하고 있는 LED 벽면이다. 이 설치작품은 자체 조직 시스템의 지능을 탐구하기 위한 감지 환경 프로그램을 만들어내는 아트 그룹 랜덤 인터내셔널(Random International)의 작품으로 그들의 〈새떼 연구〉 중 하나이다. 관객들은 이 건축물을 하나의 유기적인 현상으로 경험할 수 있게 된다.

한스 아르프 | 움직이며 춤추는 보석(BEWEGTES TANZGESCHMEIDE), 1960/1970

Arp Museum Bahnhof Rolandseck, Hans–Arp–Allee 1, 53424 Remagen

한스 아르프(Hans Arp)는 유기적이고 생체적인 형태의 작품으로 알려져 있다. 이 거대한 추상 조각은 슈웰렌플라스티켄(Schwellenplastiken)이라고 불리는 작가의 작품군에 속하며, 양식적인 면에서 유기적이기보다는 건축적이다. 이 거대한 청동 조각은 13점의 조각작품들이 있는 라인강의 14킬로미터에 걸친 산책로의 시작을 의미한다.

로즈마리 트록켈 | 프랑크푸르트의 천사(FRANKFURTER ENGEL), 1994

Klaus–Mann–Platz, 60547 Frankfurt am Main

오른쪽 날개가 잘리고 머리가 목에서 거의 잘려 나간 이 천사 조각은 고통과 부상에도 불구하고 회복하는 힘을 상징하며 나치 독일에서 박해받고 살해된 동성애자들을 기념하는 상징물이다. 좌대 위에 독일어로 쓰여진 짧은 문구는 고통을 겪은 남성과 여성들을 추모하고 있다.

백남준 | 프리 벨 맨(PRE – BELL – MAN), 1990

Museum for Communication Frankfurt, Schaumainkai 53, 60596 Frankfurt am Main

백남준의 말을 탄 로봇 기사가 프랑크푸르트 커뮤니케이션 뮤지엄 밖에서 경비를 서고 있다. 이 청동 말은 작가가 중고품 가게에서 산 장식품을 바탕으로 제작한 것으로, 이 조각상은 오래된 TV 세트, 베이클라이트(Bakelite) 라디오 및 박물관의 전시물품들을 나타내는 다양한 골동품 장비들로 구성되었다. 백남준은 그의 빈티지 기계 로봇 작품으로 유명하다. 이 작품은 심지어 밤에 불이 켜진다.

헤르만 드 브리스 | 초원(THE MEADOW), 1986

Near Eschenau, 97478 Knetzgau

헤르만 드 브리스(Herman de Vries)는 1986년 에스케나우에서 남쪽으로 약 0.5킬로미터 떨어진 이 땅을 구입하여 불규칙하고 경작되지 않은 상태로 유지하였다. 그 상태로 이 토지는 바이에른 시골의 농업 개발에 대한 비평이 되며, 주변의 상업화된 토지와 이를 방어하는 숲이 점점 줄어드는 현실을 상기시킨다.

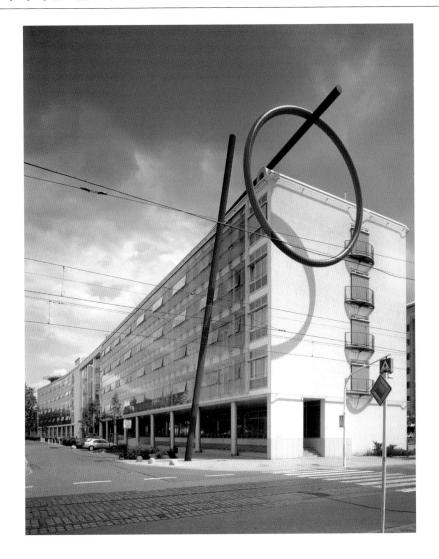

카타세 카즈오 | 존재의 고리(RING DES SEYNS), 1999

Klinikum Ludwigshafen, Bremserstrasse 79, 67063 Ludwigshafen am Rhein

일본의 개념 미술가인 카타세 카즈오(Katase Kazuo)의 이 기념비적인 조형물은 균형감과 긴장감을 모
두 보여준다. 높이 25미터의 코르텐강철 관이 루드비히샤펜(Ludwigshafen) 병원 외벽에 기대어 있고,
직경 10미터의 빨간색 고리가 옥상 위에 놓여 있는 다른 관에 걸려 있다. 조형물은 건물 안에서도
이어지는데, 바깥이 어두워질 때 빛을 내는 네온 고리가 삶의 순환을 암시한다.

리처드 세라 | 관점(VIEWPOINT), 2006

Roundabout at Saarlouiser Strasse and Merziger Strasse, 66763 Dillingen

9미터 높이의 두 개의 곡선형 강판으로 이루어진 이 엄청난 조형물은, 딜린거 휘테(Dillinger Hütte) 본사 근처 로터리에 세워져 있는데, 이 회사는 리처드 세라의 가장 유명한 작품들을 제작한 곳이다. 딜링엔시에 주는 선물인 이 조형물은 도시와 제철소, 그리고 세라 본인과의 긴밀한 관계를 잘 나타내고 있다.

막스 빌 | 서 있는 세 개의 모형(BILDSÄULEN – DREIERGRUPPE), 1989

Mercedes–Benz Museum, Mercedesstrasse 100, 70372 Stuttgart

이 알록달록한 조각타워의 기본 계획은 1909년부터 독일 자동차 제조사 메르세데스의 로고였던 메르세데스 삼각별에서 유래했다. 세 개의 가느다란 강철 기둥은 엄격한 수학 규칙에 따라 색을 입혔다. 이 작품은 막스 빌(Max Bill)이 개발한 다양한 분야의 학문이 서로의 연구 성과와 연구 기법을 공유하는 학제적(Interdisciplinary) 접근을 대표하는데, 그는 회화, 조각, 건축을 합성하는 추상 작품들을 보여주었다.

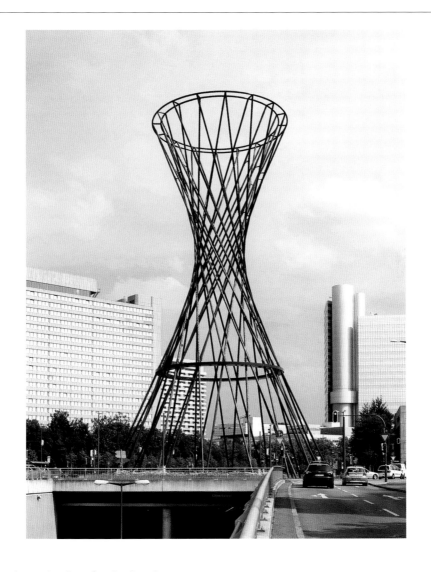

리타 맥브라이드 | 메이 웨스트(MAE WEST), 2011

Effnerplatz, 81679 Munich

이 거대한 조형물은 1930년대 관능적인 여배우 메이 웨스트의 모래시계와 모습이 유사하다. 운전자들 위로 높이 솟은 52미터 높이의 구조물은 미적 특성과 조형물의 다양성(Versatility)을 고려하여 선택된 재료인 탄소 섬유로 만들어졌다. 실제로 미니멀리즘, 산업디자인, 건축의 요소들을 융합한 리타 맥브라이드(Rita Mcbride)의 이 야심작을 강철로 구현하는 것은 사실상 어려웠을 것이다.

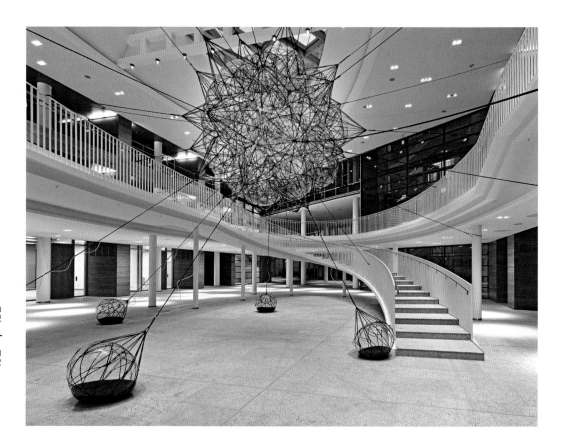

토마스 사라세노 | 비상정원(M32)[FLYING GARDEN (M32)], 2007

European Patent Office, Bob-van-Benthem-Platz 1, 80469 Munich

투명한 풍선 구름이 검은 줄의 그물로 고정되어 있다. 중앙 계단에 위치한 이 실험적인 조형물은 부상 주택(Floating Housing)에 대한 제안이다. 이 작품은 대안적이고 지속가능한 삶의 방식을 제시하는 작가의 에어포트시티(Air‑Port‑City) 프로젝트의 일환이다. 유토피아 건축가 답게 토마스 사라세노는 인구가 과다한 지구에서 살기 위한 혁신적인 접근법을 개발하고 있다.

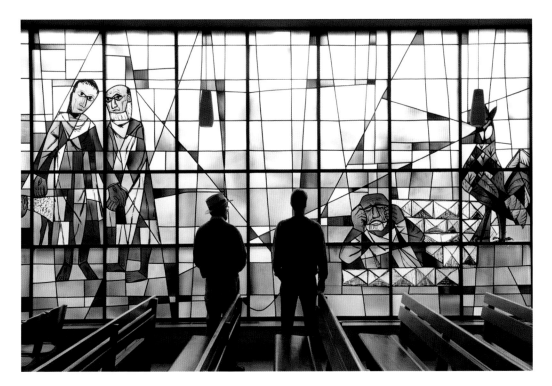

오토 딕스 | 그리스도와 베드로(CHRISTUS UND PETRUS), 1959

Petruskirche in Kattenhorn, Oberhaldenstrasse 1, 78337 Öhningen

오토 딕스(Otto Dix)는 그의 집 근처에 있는 작은 개신교 교회를 위해 두 개의 스테인드글라스 창문을 만들었다. 창문은 그의 그림에서도 살펴볼 수 있는 각진 표현주의 스타일로 화려하게 만들어졌다. 제단 뒤에는, 예수가 물고기로 묘사되어 있고 그 벽면을 따라 '성 베드로의 부인(Denial of Peter)'의 이야기와 울고 있는 수탉이 묘사되어 있다. 근교에 있는 딕스의 옛집과 작업실은 현재 미술관으로, 독창적인 가구와 예술작품이 전시되어 있다.

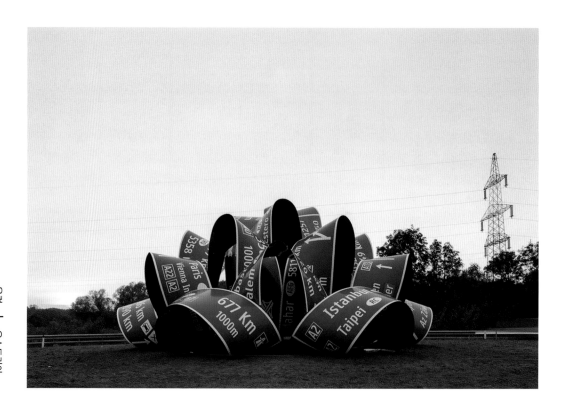

지티쉬 칼라트 | 여기 다음 여기 다음 여기(HERE AFTER HERE AFTER

HERE), 2012 – 15

Roundabout off Donauufer Autobahn, 2000 Stockerau

이 고리 모양의 강철 조형물은 비엔나 근처 우회도로에 설치하기 위해 의뢰되었다. 지티쉬 칼라트
(Jitish Kallat)는 우리 시대의 상징물(유럽 도로 표지판 색과 글꼴을 모방한 모양)을 통해 영원성과 기하학에 대한 신
화적인 도형(Diagram)이 연상되도록 이 작품을 설계했다. 틀어져 있는 표지판들은 멀리 있는 세계의
수도들까지의 실제 거리를 알려준다.

브리지트 코반츠 | 샘(FOUNTAIN), 2015–17

Glanzstoff Austria Factory, Herzogenburger Strasse 69, 3100 St. Pölten

한 때 직물 공장이었던 이 탑의 꼭대기에서는 휘어진 빛줄기가 아래 바닥을 향해 활모양을 그리며 뻗어나간다. 번잡한 글란츠토프 공장은 2008년 화재로 문을 닫을 때까지 장크트푈텐에서 유명한 곳이었다. 빛을 도구로 삼은 브리지트 코반츠(Brigitte Kowanz)는 산업화 이후의 낙관적인 미래를 암시하며 공간에 활력을 불어넣었다.

유럽 | 오스트리아

레이첼 화이트리드 | 홀로코스트 기념관(HOLOCAUST MEMORIAL), 2000

Judenplatz, 1010 Vienna

'제목이 없는 장서들'로 알려진 이 기념관은 비엔나에 있는 시민광장의 한 부분을 차지하고 있다. 홀로코스트에서 사망한 65,000명의 오스트리아 유대인에게 헌정된 이 건물의 외부는 '성경의 사람들'인 유대인을 나타내며 엄청난 수의 희생자를 강조하기 위해 장서용 책장에 줄지어 꽂혀 있는 수천권의 제목 없는 책들을 주조하여 외관을 만들었다.

프란츠 웨스트 | 4마리 유충(여우원숭이 머리)[4 LARVAE (LEMUR HEADS)], 2001

Stubenbrucke, 1030 Vienna

인터뷰에서 프란츠 웨스트는 숙취로 깨어날 때의 독특한 느낌을 설명하기 위해 침대에서 여우원숭이를 보는 사람들을 지칭하는 표현을 설명한 적이 있다. 이 여우원숭이들의 머리는 슈투벤브뤼케(Stubenbrucke) 강의 기둥을 장식하며, 이들과 아래의 빈(Wien) 강과의 연결은 자유롭게 흐르는 창의성과 연관되도록 유도한다.

오스트리아 | 유럽편

도널드 저드 │ 무대 세트(STAGE SET), 1991

Stadtpark, 1030 Vienna

6개의 직사각형 모양의 유색 패브릭이 회색 강철 프레임 안에 장착되어 있다. 다양한 높이로 매달린 이 패널은 주변의 나무와 식물과 대조를 이루면서 정연한 시민공원(Stadtpark)에 시각적인 리듬을 더해준다. 이 작품의 간소함은 도널드 저드(Donald Judd)의 전형적인 특징으로, 그는 그들 자신의 외적인 것에 대해서는 어떤 것도 언급하지 않는 대상들을 창조했다.

마리나 아브라모비치 ‖ 모차르트의 정신(SPIRIT OF MOZART), 2004

Schwarzstrasse and Staatsbrücke, 5020 Salzburg

잘츠부르크의 현대 미술 산책로에는 잘츠부르크의 문화적, 역사적 정체성을 시각적으로 해석해주는 작품들이 설치되어 있다. 마리나 아브라모비치를 포함하여 13인의 저명한 예술가들이 이 작품들을 제작했다. 그녀의 〈모차르트의 정신〉은 방문객들이 앉아서 특정 유명한 작곡가의 정신에 따라 평온한 사색에 잠기도록 설계된 설치작품이다(작곡가는 높은 의자에 있다).

플로리안 휘트너 | 은신처(거북이)[UNTERSCHLUPF (SCHILDKRÖTE)], 2015

Near Blaa Alm, Lichtersberg 73, 8992 Altaussee

선사시대 동굴 회화처럼 보이는 이 작품은 실제로 1941년 반(反)파시스트 지하 단체 포스터의 일부로 '지지자들이여, 무기를 들라!'라는 문구가 적혀 있다. 이 작품은 클레그와 구트만(Clegg & Guttmann), 루이스 네벨슨(Eva Grubinger), 기타 다른 작가들이 제작한 정치 참여적인 작품들이 있는 산을 따라 걸으면 만나게 되는 오세르란드에 있다.

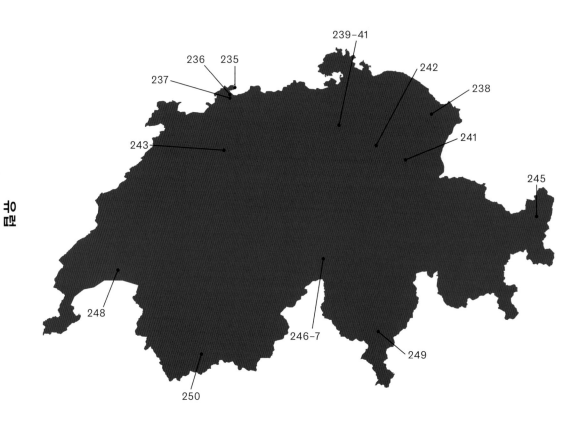

239–41
236 235
237
242
238
243
241
245
유럽
248
246–7
249
250

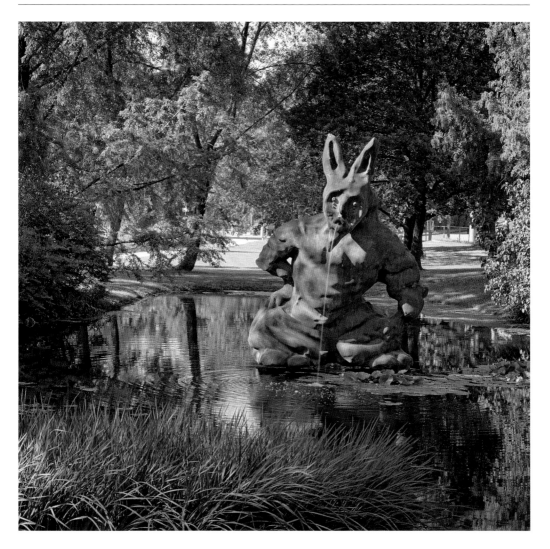

세로쓰기 | 유럽 | 스위스

토마스 슈테 | 산토끼(HASE), 2013

Fondation Beyeler, Baselstrasse 101, 4125 Riehen/Basel

토마스 슈테의 기괴하게 의인화된 산토끼가 몸을 구기고 쪼그려 앉은 형태는 원래 그가 점토(Modeling Clay)로 모델링 작업을 했던 시기에 생겨났다. 연못에 설치된 이 조각은 작가의 딸이 부활절을 축하하기 위해 만든 작은 형상을 기반으로 한 것인데, 이 형상은 수년 동안 쉬테의 책상에 있었다. 초기 점토 버전은 결국 확대되어 청동으로 주조되었으며, 이 작품은 현재 바이엘러 재단(Beyeler Foundation)의 정원에 영구 설치되어 있다.

일리야 카바코프 | 잃어버린 장갑 기념비(DENKMAL FÜR EINEN VERLORENEN HANDSCHUH), 1998

Rheinpromenade, opposite Kunstmuseum Basel | Gegenwart, 4052 Basel

바젤의 라인강 근처 작은 땅 위에 빨간 장갑이 기둥 위에 달린 9개의 금속판으로 둘러싸여 있다. 잃어버린 장갑과 개인의 만남을 설명하는 이야기가 각 금속판에 새겨져 있다. 이러한 감성을 자극하는 설명은 하나의 평범한 무생물, 무해한 물건이 어떤 기억을 촉발시킬 수 있다면 정서적인 가치를 얻을 수 있다는 증거를 제시한다.

풍경 | 스위스

로버트 고버 | 무제(UNTITLED), 1995 – 97

Schaulager, Ruchfeldstrasse 19, 4142 Münchenstein

여러 부분으로 구성된 이 설치작품의 중앙에는 콘크리트로 만든 커다란 성모 마리아상이 있다. 조각상은 복부에서 파이프가 튀어나온 모습이다. 마리아상을 중심으로 양 옆에 두 개의 가방이 열려 있는데, 이 여행 가방을 통해 아래의 동굴을 볼 수 있다. 그녀의 뒤에는, 물이 나무 계단을 따라 바닥 배수구로 흘러간다. 로버트 고버(Robert Gober)의 작품에서 공통적으로 언급되는 물과 배수구는 청결과 순결을 향해 가는 것을 암시한다.

유럽 | 스위스

피필로티 리스트와 건축가 카를로스 마르티네즈 | 씨티 라운지

(STADTLOUNGE), 2005

Raiffeisenplatz, 9000 St. Gallen

피필로티 리스트와 건축가 카를로스 마르티네즈(Carlos Martinez Architekten)의 이 공동 작업물은 장크트 갈렌(St. Gallen)의 금융 구역에 활기를 주며 방문객들이 야외에서 더 오랜 시간 머무를 수 있도록 부추긴다. 전체가 빨간색인 〈씨티 라운지〉는 공공거실로 만들었는데 피크닉을 위한 붙박이 테이블과 의자, 휴식을 위한 소파, 야외 회의를 주최할 수 있을 만큼 크고 긴 테이블과 벤치들이 있다.

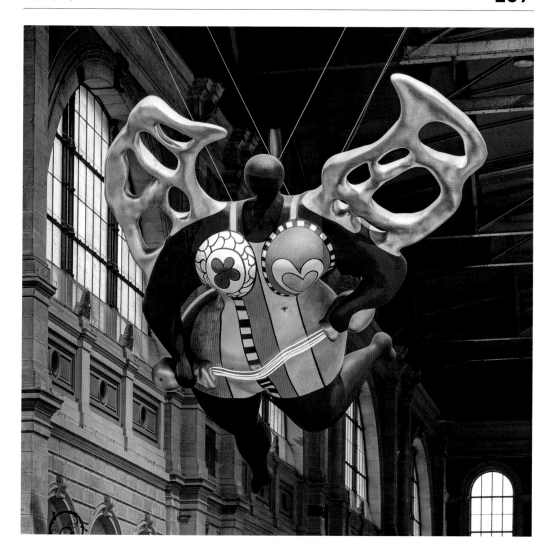

니키 드 생팔 | 수호천사(L'ANGE PROTECTEUR), 1997

Zurich Central Station, Bahnhofplatz, 8001 Zurich

풍만하고, 밝게 채색된 천사가 취리히의 중앙 기차역 천장에 우아하게 매달려 있다. 통근자들의 시선을 위로 향하게 만드는 이 화려한 조각품의 밝게 빛나는 에너지가 너무나 압도적이어서 이 조각이 그들을 수호해 주는지 여부는 뒷전이 되고 만다. 이 형상은 이탈리아에 있는 니키 드 생팔의 타로 정원(Tarot Garden) 안 예배당 꼭대기에 서 있는 것과 같으며 타로 카드 한 벌 중 절제 카드를 나타낸 것이다.

막스 빌 | 파빌리온 조각(PAVILLON SKULPTUR), 1983

Bahnhofstrasse and Pelikanstrasse, 8001 Zurich

이 화강암 조각은 제목에서 알 수 있듯이 실제로 파빌리온이자 조각품이다. 수직과 수평으로 배열된 동일한 판들로 구성되어 있는 이 조각은 미적 매력을 넘어서 실용적으로 사용되는데, 사람들이 편평한 판석에 앉을 수 있다. 빌은 다재다능했으며, 다른 분야 중에서도 특히 예술과 건축에 관심이 있었다.

유럽 | 스위스

장 팅겔리 | 유레카(HEUREKA), 1964

Zürichhorn, 8008 Zurich

이 움직이는 조각(Kinetic Sculpture)은 장 팅겔리를 처음으로 대중에게 널리 알린 주문제작품이다. 원래 이 작품은 스위스 로잔(Lausanne)의 엑스포 64(Expo 64)에서 전시되었으나, 1967년 취리히 호른으로 이전되었다. 작품의 제목은 '알아냈다(I have found [it])'의 고대 그리스어로 문제 해결과 학습의 개념을 암시한다. 이 작품의 괴상한 형태, 풍화된 표면, 그리고 달그락거리는 매커니즘은 점점 더 익명화되고, 광택이 있으며, 그리고 소음이 없는 기술에 대한 반격이다.

실비 플뢰리 | 버섯(MUSHROOMS), 2013

Enea Baummuseum, Buechstrasse 12, 8645 Rapperswil–Jona

이 유리 섬유 버섯은 금속 자동차 페인트로 코팅되어 있다. 이 버섯들의 인공 색상과 특대형 비율은『이상한 나라의 앨리스(Alice's Adventures in Wonderland)』(1865)에 나오는 환상적인 곰팡이 또는 주술사가 사용하는 향정신성 식물을 연상시킨다. 플뢰리의 작품이 있는 에네아 나무 박물관(Enea Tree Museum)은 스위스 조경 건축가 엔조 에네아(Enzo Enea)가 설계했으며, 자랑할 만한 현대 예술가들의 조각품과 함께 25종 이상의 나무가 심어져 있다.

로만 시그너 | 부츠(분수 조각)[BOOT (FOUNTAIN SCULPTURE)], 2004

Kunstmuseum Solothurn, Werkhofstrasse 30, 4500 Solothurn

이 특이한 분수는 물웅덩이 위 금속 프레임에 매달려 있는 오래된 부츠로 구성되었다. 발뒤꿈치에서 뿜어져 나오는 물줄기 마다, 신발을 앞으로 나아가게 하여 시계추처럼 흔들리게 한다. 졸로투른 미술관(Kunstmuseum Solothurn) 앞에 전시된, 로만 시그너(Roman Signer)의 분수는 작가의 역동적인 '액션 조각'의 전형이다.

안야 갈라치오 | 은총을 입은(BLESSED), 1999

Atelier Amden, 8873 Amden

아틀리에 암덴은, 자연 기반 예술의 조성과 전시에 맞춰진, 유기 재료를 선호하는 안야 갈라치오에게는 자연스러운 목적지였다. 그곳에 있는 동안, 그녀는 사과나무와 관련된 여러 작품을 창작했는데, 여기에는 그녀가 심은 7그루의 나무를 한 줄로 늘어놓은 작품인 〈은총을 입은〉이 포함되어 있다. 나중에 이 나무들은 몇몇 단기 프로젝트에 영감을 주었는데, 이 프로젝트에는 그녀가 이 나무들에 금박을 입힌 사과를 매달아 놓은 것이 포함된다.

낫 바이탈 | 무대(STAGE), 2011

Not dal mot, Via Veglia Vers Scuol, 7554 Sent

스위스 알프스의 한 공터에, 땅에서부터 높이 떨어진 연단으로 이어지는 철제 계단이 있다. 이 해체된 무대에는 강당, 무대 뒤 구역, 그리고 관객이 없지만, 그림 같은 배경을 뒤로한 채 연극적인 분위기를 유지한다. 이 조각이 있는 공원에는 바이탈의 여러 작품들이 있으며, 이 작품 〈무대〉와 마찬가지로, 모든 작품들은 주변 풍경이라는 무대 장치 조건에서 공연하고 있다.

다니엘 뷔랑 | 무제(UNTITLED), 1987

Hotel Furkablick, Furka Pass

옛 19세기 호텔의 채색된 덧문들은 다니엘 뷔랑 작품의 특징으로, 그의 작품에는 1960년대부터 균일한 줄무늬가 사용되었다. 1980년대 후반 건축 회사 OMA가 복원하기 전에, 이 호텔은 갤러리스트인 마크 호스테틀러(Marc Hostettler)가 구매했다. 이후 그는 다니엘 뷔랑을 비롯한 작가들을 초대하여 공연하게 하고 이 건물의 풍경에 개입하게 했다. 뷔랑은 태양 노출로 인해 색이 바래지 않도록 고안된 안료로 덧문들을 칠했다.

유럽 | 스위스

제니 홀저 | 무제(UNTITLED), 1991

Hiking trail above Hotel Furkablick, Furka Pass

"당신의 가장 오래된 두려움이 최악의 두려움이다(Your oldest fears are the worst ones)."라고 읽히는 좁은 푸르카 패스(Furka Pass) 옆의 돌에 새겨진 문구는, 이 예술가가 그림 같은 알프스 풍경에 조심스럽게 삽입한 홀저의 〈트루이즘(Truisms)〉(1977 – 79)의 여러 텍스트 중 하나이다. 상투적 표현에 기반하면서 마케팅 전문 용어를 비판할 의도로 홀저의 〈트루이즘〉은 정기적으로 공공 영역에서 광고판과 전광판에 등장하고, 이 작품에서처럼 돌에 새겨지기도 했다.

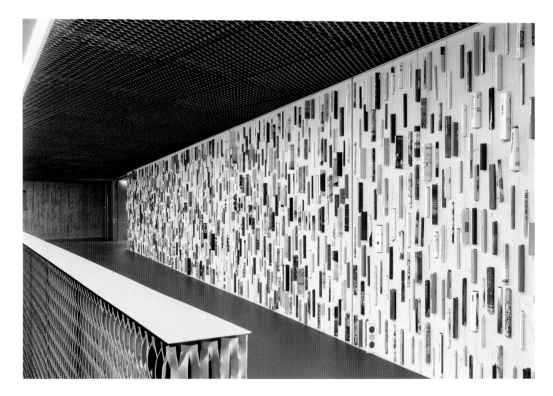

소피 부비에 아우스랜더 | 세계를 만드는 방법들(WAYS OF WORLDMAKING), 2016

Gymnase de Renens, Avenue du Silo 1, 1020 Renens

스위스 고등학교를 위해, 소피 부비에 아우스랜더(Sophie Bouvier Ausländer)는 1,300권의 미술 서적으로 채워진 긴 벽이 있는 개방형 도서관을 만들었다. 컴퓨터와 스마트폰의 세계에서, 이 도서관은 디지털적인 관점에서 원주민 학생들이 물리적인 책에 관심을 갖도록 이끈다. 그녀가 선택한 책들은 색상과 크기에 따라 배열되어 있으며, 각 권은 맞춤 제작된 수납공간에 보관되어 있다.

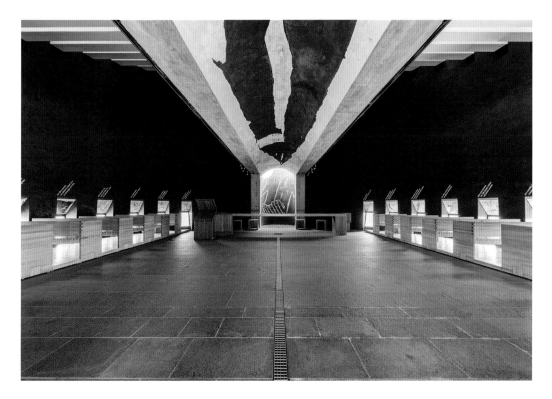

엔초 쿠키 ∣ 도화(LA DISEGNA), 1994

Santa Maria degli Angeli Chapel, Alpe Foppa, Monte Tamaro, 6802 Rivera

엔초 쿠키(Enzo Cucchi)의 그림은 건축가 마리오 보타(Mario Botta)가 설계한 이 혁신적인 예배당의 두 구역을 장식한다. 보행자 다리 위의 아치형 천장에는 이 세상의 한계를 상징하는 것일지도 모르는, 길쭉한 사이프러스 나무가 있다. 짙은 파란색으로 칠해진 애프스(Apse)는 봉헌, 환영, 그리고 연회의 느낌을 불러일으키는 한 쌍의 컵 모양으로 오므린 손들이 특징을 이룬다.

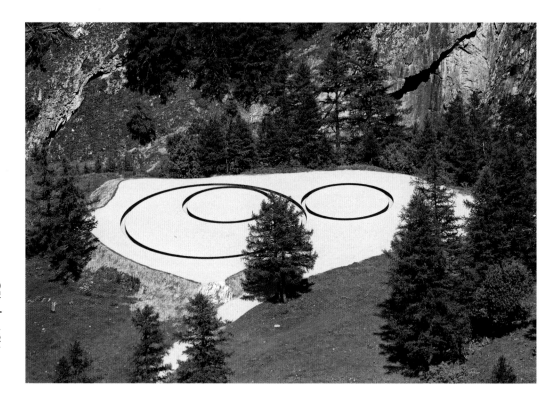

스위스 | 유럽

마이클 헤이저 | 접하고 있는 원형 음각 선(TANGENTIAL CIRCULAR
NEGATIVE LINE), 1968 – 2012

Mauvoisin, Bagnes

1960년대 동안 마이클 헤이저는 그의 오토바이로 네바다 사막에 일시적인 원형 그림을 그렸다. 40여 년이 지난 후, 그는 광활하고 거의 균일한 사막 지형보다 더 다양한 풍경을 자랑하는 스위스 알프스에서 이 작품의 영구 버전을 만들었다. 원래 모래 위의 바퀴 자국이었던 원이 여기에서는 자갈 위에 도랑 모양의 강철 홈으로 만들어져 있다.

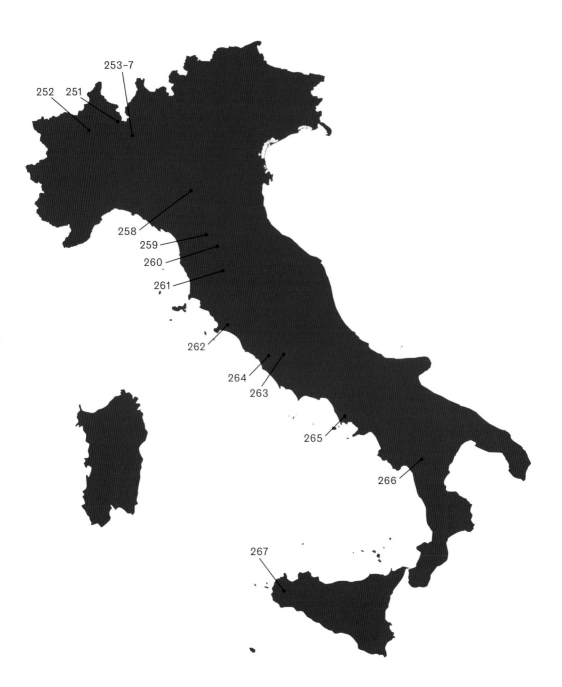

253-7

252 251

258
259
260
261

262

264
263

265

266

267

세로

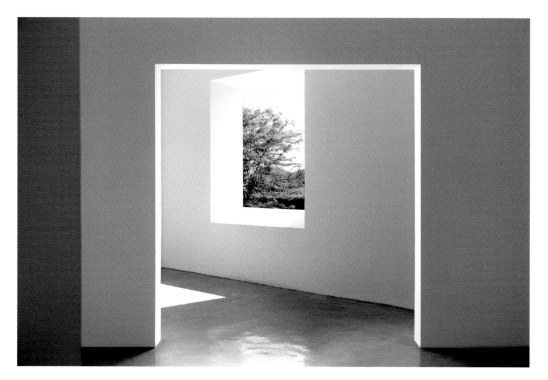

로버트 어윈 | 바레세 포털 룸(VARESE PORTAL ROOM), 1973 – 76

Villa Panza, Piazza Litta 1, 21100 Varese

미술품 수집가 주세페 판자 디 비우모(Giuseppe Panza di Biumo)는 '빛과 공간 미술운동(Light and Space movement)'의 초창기 애호가였다. 지금은 소장품을 전시하는 미술관인 그의 예전 사유지에는 로버트 어윈(Robert Irwin)의 작품을 포함하여 여러 장소 – 특정적 설치 미술품들이 있다. 단순한 흰색 방에 미묘하게 개입하는 어윈의 작품은 자연광과 이 건물의 건축양식을 이용하여 관객들의 공간에 대한 인식을 변화시킨다.

이탈리아 | 유럽

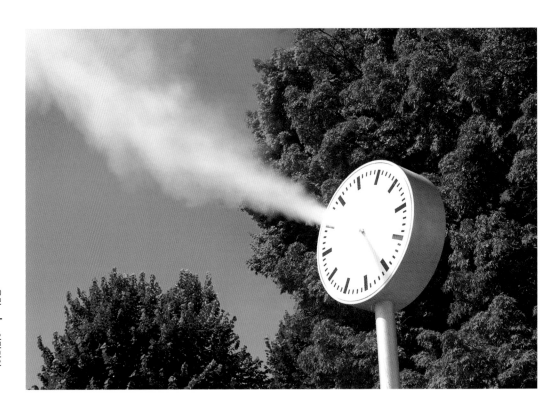

로만 시그너 | 시계(HORLOGE), 2012

Lanificio Zegna, Via Roma 99, 13835 Trivero

이 시계에는 바늘이 없다. 대신, 시간은 15분마다 시계의 표면에서 분사되는 증기로 표시된다. 덧없는 시간의 본질에 대한 로만 시그너의 단순하지만 강력한 명상은 확장 중인 폰다지오네 제냐 (Fondazione Zegna)의 현대 예술작품 컬렉션의 일부이다. 〈시계〉는 트리베로 산맥에 자리한, 이탈리아 명품 남성복 브랜드, 제냐(Zegna)의 양모공장에 전시되었다.

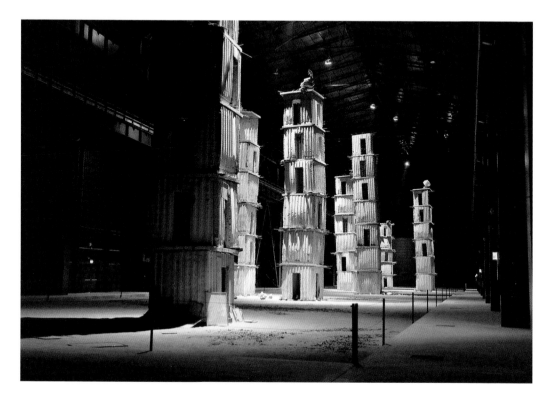

안젤름 키퍼 | 일곱 개의 천국의 궁전(THE SEVEN HEAVENLY PALACES), 2004 – 15

Pirelli HangarBicocca, Via Chiese 2, 20126 Milan

이 설치작품은 2004년 밀라노 현대 미술 공간을 위해 안젤름 키퍼(Anselm Kiefer)가 고안한 작품으로, 원래 선적 컨테이너의 탑인 '궁전(Palaces)'을 특징으로 삼았다. 2015년에는 이 작품에 5개의 대형 그림이 더해져서 공개되었다. 이 작품은 하늘과 땅, 그리고 인류 역사의 잔재와 같은 키퍼의 작품에 스며 있는 다양한 주제들을 입체적으로 경험할 수 있는 몰입감을 선사한다.

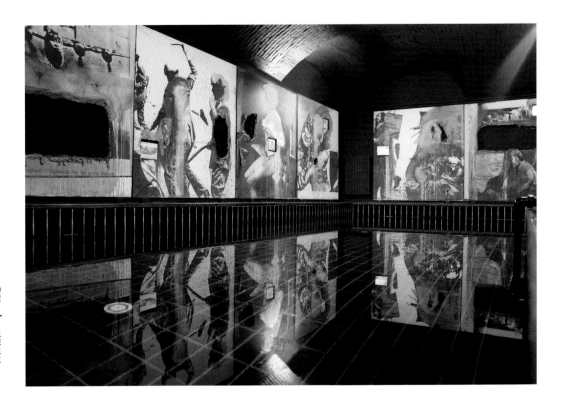

볼프 포스텔 | 귀먹은 사람의 별장, 비둘기장(QUINTA DEL SORDO, DAS
HAUS DES TAUBEN), 1974

Fondazione Mudima, Via Alessandro Tadino 26, 20124 Milan

프란시스코 고야(Francisco Goya)의 검은 그림에서 영감을 받은, 볼프 포스텔(Wolf Vostell)의 설치작품은 검은 타일의 수영장을 베트남 전쟁의 장면을 묘사한 14개의 패널과 서로 다른 주파수로 설정된 일련의 모니터로 둘러싸고 있다. 원래 카셀 도큐멘다 6(Kassel Documenta 6)에서 선보였던, 이 작품은 1989년 밀라노로 이전되었으며, 이곳에서 지하층 문과 위층의 유리 맨홀을 통해서 볼 수가 있다.

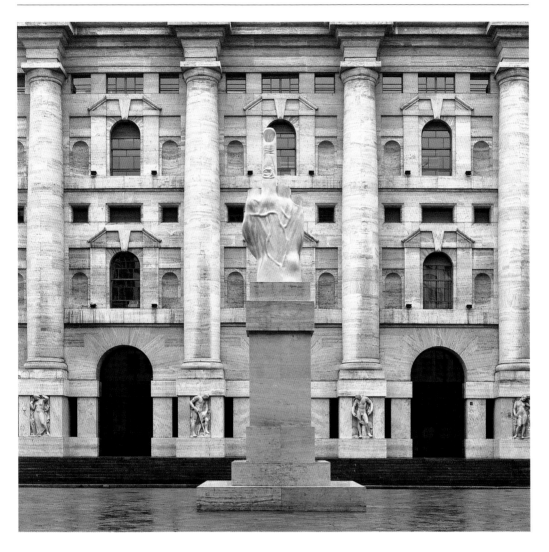

마우리치오 카텔란 | **사.랑.**(L.O.V.E.), 2010

Piazza Affari, 20123 Milan

카텔란의 거대한 가운뎃손가락은 이탈리아 증권 거래소(파시스트 – 시대 건물에 위치한) 앞에서 정확한 메시지를 보낸다. 이 조각품에 새겨진, 작품의 제목은, "자유, 증오, 복수, 영원(Freedom, Hate, Vengeance, Eternity)"의 약자(이탈리아어에서 번역한)이다. 이 손의 다른 손가락들은 잘려져 있는데, 이는 절단된 파시스트에 경의를 표하고 있음을 암시한다.

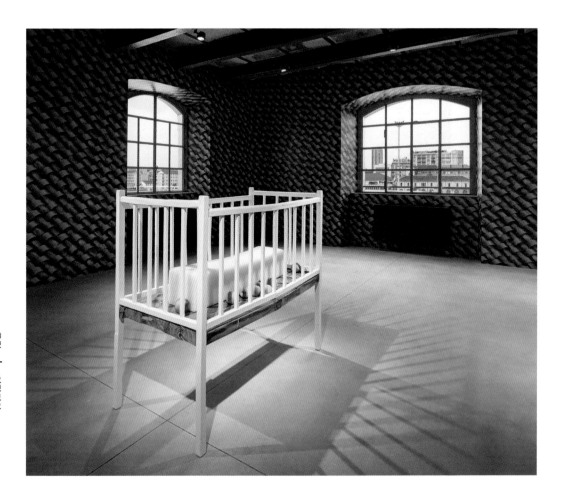

로버트 고버 ┃ 무제(UNTITLED), 2014 – 15
팔과 다리 벽지(ARMS AND LEGS WALLPAPER), 1995 – 2015

Fondazione Prada, Largo Isarco 2, 20139 Milan

프라다 재단(Fondazione Prada)에 있는 고버의 설치작품은 '귀신이 나오는 집(Haunted House)'이라는 별명이
붙은 예전 증류주 공장의 구석진 곳에 자리 잡고 있다. 방문객이 4개 층을 올라가면 여러 방에 걸
쳐 전시된 일련의 친근하고 기이한 조각들을 경험하게 되는데, 여기에는 작품 〈무제〉와 〈팔과 다
리 벽지〉가 포함되어 있다. 게다가 이 '귀신이 나오는 집'에는 루이즈 부르주아의 작품 두 점도 전
시되어 있다.

댄 플래빈 ｜ 무제(UNTITLED), 1997

Santa Maria Annunciata in Chiesa Rossa, Via Neera 24, 20141 Milan

산타 마리아 안눈치아타(Santa Maria Annunciata)의 신부는 1930년대 교회 복원 프로젝트의 일환으로 댄 플래빈(Dan Flavin)에게 이 교회를 위한 장소–특정적 작품 제작을 요청했다. 그 결과로 나온 플래빈 의 빛 설치작품은 교회 공간을 변화하는 색조로 가득 채우면서 본당의 신도석 사이로 이어지는 길 을 안내하고 밤, 새벽, 그리고 낮 사이에 완만한 색 전환을 자아낸다.

제이슨 도지 | 영구적으로 열린 창문(A PERMANENTLY OPEN WINDOW), 2013

Via Fratelli Cervi 61, 42124 Reggio Emilia

제이슨 도지(Jason Dodge)는 예전 전력 발전소에, 예술작품의 존재를 인지하는 사람에게만 보이는 세 부분으로 구성된 절묘한 개입을 창조했다. 탑 꼭대기에 영구적으로 열려있는 창문, 두 개의 이중 나무 문, 내부 조각품. 이 세 폭 제단화(Triptych)에 의해 형성된 보이지 않는 네트워크는 한때 타워를 통과해서 흘렀던 고압 케이블을 대체하고 있다.

다니엘 뷔랑 | 4개의 방이 있는 폭발한 오두막(LA CABANE ÉCLATÉE AUX

4 SALLES), 2005

Collezione Gori, Fattoria di Celle, Via Montalese 7, 51100 Santomato di Pistoia

이탈리아 수집가 줄리아노 고리(Giuliano Gori)는 주변 경관과 조화를 이루는 70여 점의 장소 특정적 작품 컬렉션이 될 작품들을 전시하기 위해 첼레농장(Celle Farm)을 세웠다. 뷔랑의 거울로 덮인 구조물은 보는 사람의 지각과 함께 작동하여, 그 가장자리가 흐려지고 주변 배경으로 사라진다. 문 크기의 트인 부분은 시각적 트릭을 드러내 보이며 다양한 색상의 인테리어를 엿볼 수 있게 해준다.

미켈란젤로 피스톨레토 | 180도 돌변(DIETROFRONT), 1981 – 84

Piazzale di Porta Romana, 50125 Florence

이 시선을 사로잡는 조각에서, 한 여인상이 다른 여인상의 머리 위에서 위태롭게 균형을 이루고 있다. 작품이 설치된 포르타 로마나 게이트(Porta Romana Gate) 앞 로터리에서, 한 여인상은 로마를 향하여 있고 다른 여인상은 역사적 중심지를 등지고 있다. 미켈란젤로 피스톨레토(Michelangelo Pistoletto)는 관람객에게 현대성의 뿌리, 세상을 변화시킨 도시가 르네상스 피렌체에 있음을 상기시킨다.

페데리카 마랑고니 | 무지개 사고(RAINBOW CRASH), 2002

Parco Sculture del Chianti, Loc. La Fornace 48/49, 53010 Pievasciata

페데리카 마랑고니(Federica Marangoni)는 키안티 조각 공원에 있는 이 작품에 유색의 무라노 유리와 네온을 사용했다. 그녀의 무지개는 강렬하지만 깨져있고, 그 색은 박살나서 유리 파편의 형태로 땅에 흩어졌다. 자연의 취약함은 토스카나(Tuscan)의 삼림 환경에 자리를 잡은 이곳의 여러 작품들에서 되풀이되는 주제이다.

니키 드 생팔 | 타로 정원(IL GIARDINO DEI TAROCCHI), 1979 – 98

Il Giardino dei Tarocchi, Località Garavicchio, 58011 Pescia Fiorentina

토스카나에 있는 이 마법의 장소는 기념비적인 조각작품들의 정원으로, 콘크리트와 모자이크로 만들어졌으며 타로 카드 한 벌의 22장 메이저 아르카나(Major Arcana) 카드를 묘사하고 있다. 니키 드 생팔은 1978년 〈타로 정원〉에 대한 작업을 시작하면서, 이 공간을 일종의 원더랜드로 구상했다. 이 정원은 1998년 5월에 일반에 공개되었으며, 작가는 2002년 그녀가 사망할 때까지 이 작품에 대한 작업을 계속 이어나갔다.

아르날도 포모도로 | 티볼리 아치(ARCO PER TIVOLI), 2007

Piazza Garibaldi, 00019 Tivoli

기하학적인 청동의 복잡한 그물망으로 둘러싸인 이 아치형 구조물의 두 개의 베이스는 인접한 두 개의 웅덩이에 고정되어 있다. 이 베이스가 만나기 위해 위로 올라오면, 아치는 그물망을 벗고 매끈한 강철을 드러낸다. 아르날도 포모도로(Arnaldo Pomodoro)의 조각은 혼돈 속 질서의 출현을 암시할 뿐만 아니라 혼란으로의 복귀를 경고하는 듯하다. 이 작품은 티볼리의 가리발디 광장에 도시의 역사적 중심지로 가는 관문으로 서 있다.

이탈리아 | 유럽

아르날도 포모도로 | 구체 내의 구체(SFERA CON SFERA), 1989–90

Cortile della Pigna, Vatican Museums, 00120 Vatican City

파열된 청동 구체는 포모도로의 특징적인 대표 형태이다. 바티칸을 위한 그의 작품은 〈구체 내의 구체〉 조각 연작의 첫 번째 작품이 되었다. 이 작품의 균열로 인하여 내부의 또 다른 작은 구체가 드러난다. 여기에서 두 개의 구체는 인간과 종교의 관계를 상징한다. 솔방울 안뜰(Pinecone Courtyard) 에 있는 이 작품은, 인근에 있는 성 베드로 대성전(St. Peter's Basilica)의 돔 모양을 반영한다.

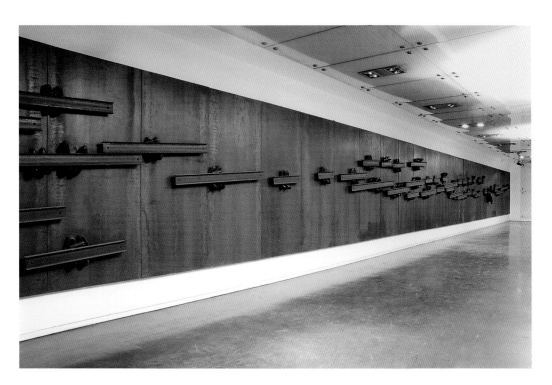

야니스 쿠넬리스 | 무제(UNTITLED), 2001

Dante metro station, Piazza Dante, 80135 Naples

야니스 쿠넬리스(Jannis Kounellis)는 역동적인 설치작품을 만들기 위해 산업용 재료를 사용하곤 했는데, 이는 아르테 포베라(Arte Povera)와 연관된 예술가들 사이에서는 잘 알려진 기술이었다. 나폴리 단테 광장의 지하철역에 있는 그의 작품은 여행을 삶에 대한 은유로 묘사한다. 기차선로와 유사한 수평 보(Beam)가 금속판에 붙어 있으며 모자, 코트, 신발, 그리고 장난감 기차는 고정 장치 역할을 하는 동시에 또한 사람들이 있음을 암시한다.

이탈리아 | 유럽

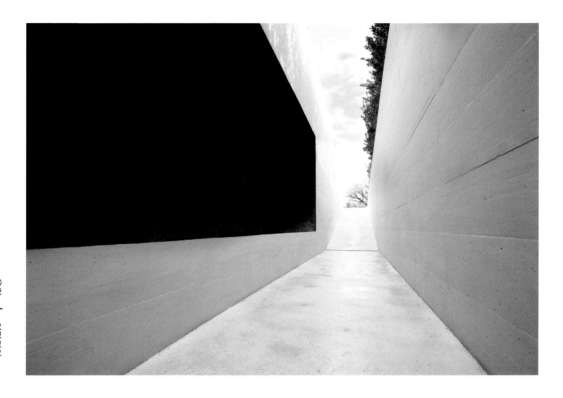

아니쉬 카푸어 | 토양 영화관(EARTH CINEMA), 1995

Terme Lucane, Contrada Calda, 85043 Latronico

폴리노 국립공원(Pollino National Park)에 있는 이 작품을 통해 방문객은 지표면 아래 공간을 탐험하고 경험할 수 있다. 이 설치작품은 작은 언덕을 절단하여 통과하고 있는 45미터 길이의 통로이다. 이 지하 통로 내부에서 방문객들은 위에 있는 초목의 그림자가 보이는 영화 스크린 같은 기능을 하는 텅 빈 공간을 마주하게 된다.

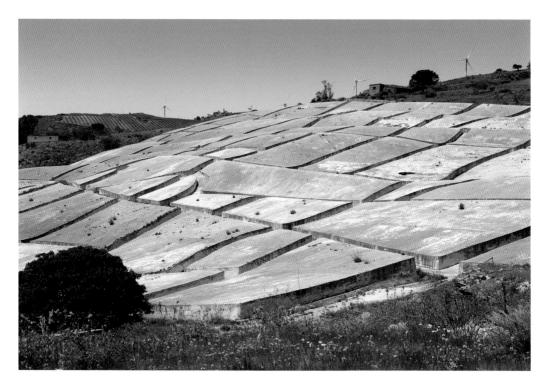

이탈리아 | 유럽

알베르토 부리 | 지벨리나의 거대한 균열(GRANDE CRETTO GIBELLINA),

1985 – 2015

Ruderi di Gibellina, Gibellina, Sicily

1968년 지진으로 지벨리나 마을이 파괴된 지 몇 년 후, 부리는 시칠리아 도시와 그 주민들을 위한 기념물 제작을 요청받았다. 알베르토 부리(Alberto Burri)는 그의 트레이드마크인 금이 간 흰색 콘크리트로 이 폐허를 덮기 시작했는데, 거리의 구획만은 보존했다. 이 장대한 프로젝트는 부리가 죽은 지 20년 만에 완성되었다.

러시아, 에스토니아, 리투아니아, 폴란드, 체코, 루마니아

러시아

268-9

에스토니아

270

리투아니아

271

폴란드

273

272

체코

274 275

루마니아

276

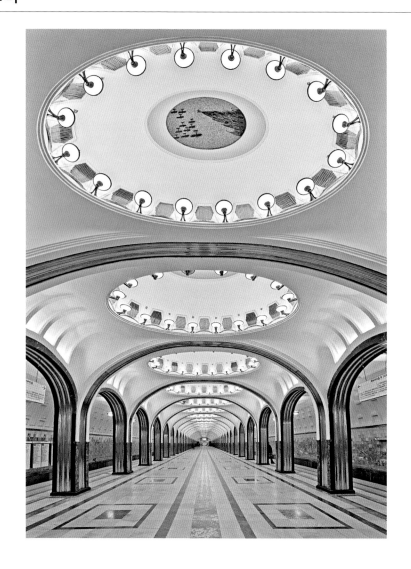

알렉산드르 데이네카 │ 소비에트 땅에서의 24시간(24 HOURS IN THE LANDS OF THE SOVIETS), 1938

Mayakovskaya metro station, Triumfalnaya Square, 125047 Moscow

모스크바는 스탈린 통치기에 건설된 호화로운 지하철 역들로 유명하다. 그중 가장 유명한 곳이 마야코프스카야 역이다. 플랫폼을 따라, 스테인레스 스틸 아치가 교차하며 천장에 반구형으로 움푹 들어간 34개의 벽면을 만드는데, 이 반구형 천정은 각각 하늘 경관을 담은 복잡한 모자이크 삽화로 장식되어 있다.

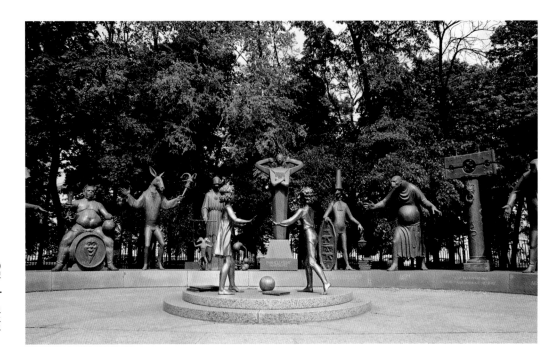

러시아 | 모스크바

미하일 체미아킨 | 어린이는 어른이 저지르는 악행의 희생자이다

(CHILDREN ARE THE VICTIMS OF ADULT VICES), 2001

Bolotnaya Square, 119072 Moscow

마약 중독, 매춘, 알콜 중독 등 어른이 저지르는 악행을 상징하는 사악한 동물 무리들이 눈을 가린 두 명의 어린이들을 위협하는 형상이다. 이 야수들 가운데에 팔이 네 개인 조각상이 있는데 이 조각상은 (이런 모습을 외면하는) 무관심을 상징한다. 크렘린 궁과 가까운 모스크바 공원에 있는 미하일 체미아킨(Mihail Chemiakin)의 이 15점의 조각상은 미래 세대의 안전한 삶을 위해서 싸워야 한다고 호소하고 있다.

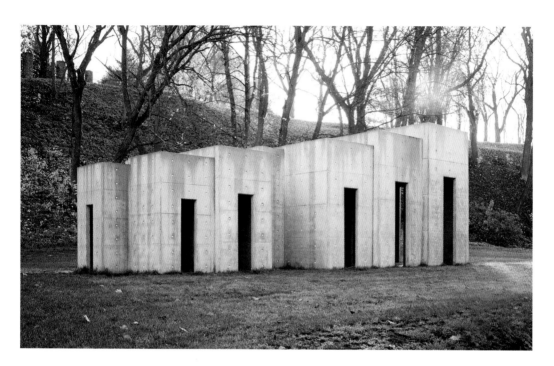

유럽 | 에스토니아

루카스 퀴네 | 반음계(CROMATICO), 2011

Tallinn Song Festival Grounds, Narva maantee 95, 10127 Tallinn

이 계단식 콘크리트 조각은 탈린의 축제 현장에 있다. 19세기 이래로 이 도시는 국가적 전통인 이 음악 축제에 참가하기 위해 수만 명의 아마추어 합창단이 모여든다. 루카스 퀴네는 음계를 경험적 이고 건축적으로 실현하는 〈반음계〉를 만들었으며, 12개의 울림방(Echoing Chambers)은 각각 서로 다른 음정의 소리를 만들어 낸다.

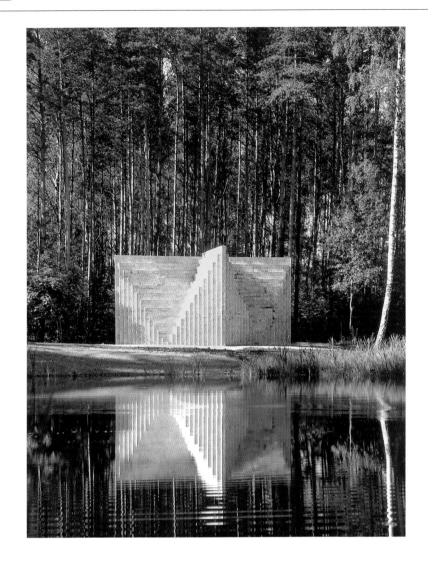

솔 르윗│이중 음각 피라미드(DOUBLE NEGATIVE PYRAMID), 1999

Europos Parkas, Joneikiskiu k., 15148 Vilnius

0.55평방킬로미터인 이 조각 공원의 언덕과 숲, 초원에는 설립자인 긴타라스 카로사스(Gintaras Karosas)의 작품을 포함하여 100점 이상의 전세계 현대 예술작품들이 있다. 특히 주목할 만한 대규모 작품은 높이 5.6미터, 폭 12미터의 콘크리트 블록으로 만들어진 솔 르윗(Sol Lewitt)의 피라미드이다. 이 조각작품의 강렬한 시각적 존재감은 물 위에 반사되는 피라미드로 인해 한층 더 증폭된다.

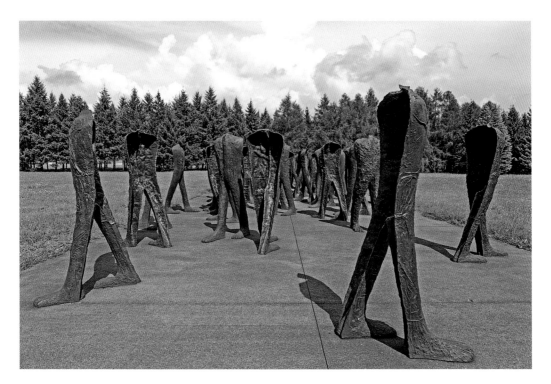

유럽 | 폴란드

막달레나 아바카노비치 | 알아볼 수 없는 것(NIEROZPOZNANI), 2001-02

Park Cytadela, Aleja Armii Poznań and Szelągowska, 60 101 Poznań

19세기 프로이센 요새가 있던 거대한 산비탈 공원에는 막달레나 아바카노비치(Magdalena Abakanowicz) 가 무쇠로 만든 112인의 인물상이 전시되어 있다. 움푹 패어 있는 녹슬고 머리가 없는 몸은, 성큼 성큼 걷는 유령 같은 토르소 무리를 형성하며 인간 조건에 대한 명상을 유도한다. 아바카노비치의 더 적은 규모의 신비로운 인물상들은 포즈난 제국 성 내부 정원에 전시되어 있다.

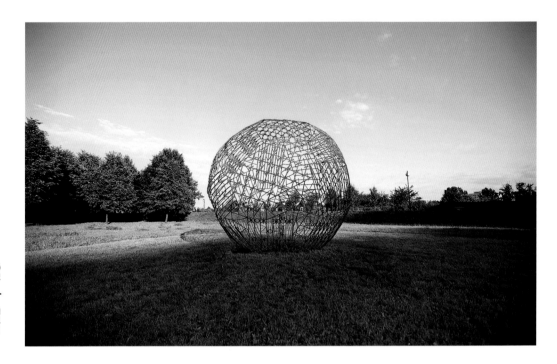

모니카 소노브스카 | 쇠창살(GRATING), 2009

Bródno Sculpture Park, Kondratowicza and Chodecka, 03-337 Warsaw

철근으로 만든 이 구형(球形) 조각은, 바르샤바 브로드노 구역의 지역 아파트와 상가의 격자무늬 창문에서 영감을 받았다. 또한 이 주택가에는 브로드노 조각 공원이 있는데, 예전에는 지역 공원이었으나 현재는 동시대 예술작품이 일상 생활에 녹아들 수 있도록 하기 위해 야외 갤러리로 되어 있다.

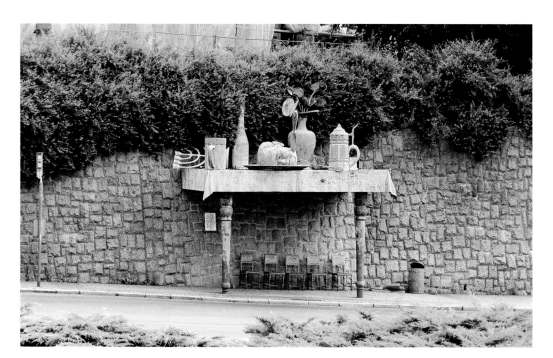

데이비드 체르니 | 거인들의 잔치(HOSTINA OBRŮ), 2005

Sokolská u zdi Bus Stop, Náměsti Dr. E. Beneše and Sokolska, 460 01 Liberec

리베레츠에 있는 데이비드 체르니(David Černý)의 버스 정류장은 제2차 세계대전 당시 이 도시가 나치와 연계되었다는 신랄한 비판의 의미를 담고 있다. 체코와 독일의 대형 맥주잔과 넘어진 촛대 그리고 파리지옥풀(Venus Flytrap)이 꽂힌 꽃병 등 상징성을 갖는 다양한 아이템들이 청동 테이블 위에 놓여 있다. 나치 당원이었던 전 체코 정치인 콘라드 헨라인(Konrad Henlein)의 머리가 주요리처럼 보인다.

유럽 | 체코

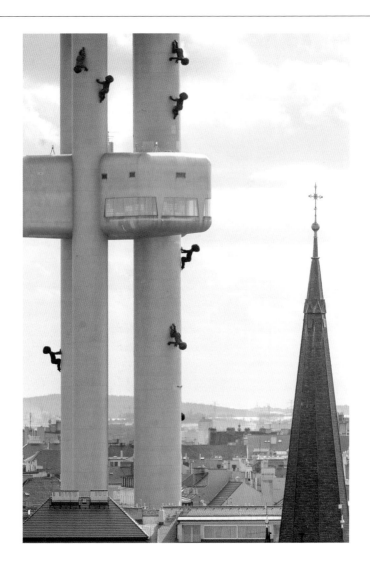

데이비드 체르니 | 타워 베이비(TOWER BABIES), 1995/2000

Žižkov Television Tower, Mahlerovy sady 1, 130 00 Prague 3

공산주의 시대의 구조물인 프라하 지즈코프 텔레비전 타워에 조각작품을 설치하여 변화를 만들어
보자는 요청에 따라 체르니는 마치 탑의 측면을 기어다니는 것처럼 보이는 10개의 유리 섬유로 된
거대한 아기를 만들었다. 원래 이 작업은 단기 프로젝트로 기획되었으나 지역 주민들의 호응에 힘
입어 영구 설치되었다.

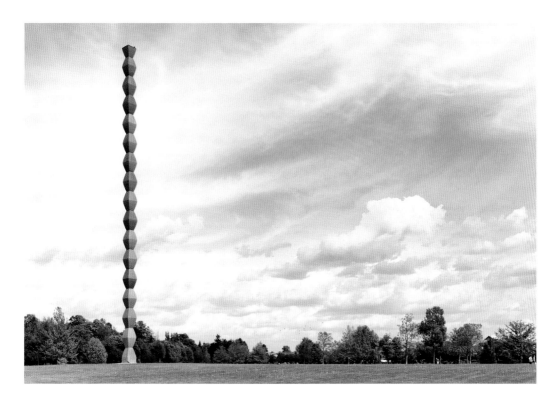

콘스탄틴 브랑쿠시 | 끝없는 기둥(ENDLESS COLUMN), 1938

Endless Column Park, Calea Eroilor 94, Târgu Jiu

끝부분이 잘린 피라미드의 바닥과 꼭대기가 서로 연결되도록 구성된 콘스탄틴 브랑쿠시(Constantin Brancusi)의 유명한 이 기둥은 무한대를 상징하며 조각이 수직으로 확장될 수 있는 잠재적 가능성을 드러낸다. 이 기둥과 주변에 있는, 〈침묵의 테이블(Table of Silence)〉과 〈키스 게이트(The Kiss Gate)〉와 같은 조각들은 브랑쿠시의 〈조각 앙상블(Sculptural Ensemble)〉(1937 – 38)과 함께 제1차 세계대전에 참전한 루마니아 영웅들을 기념하고 있다.

알바니아, 그리스, 튀르키예

알바니아

그리스

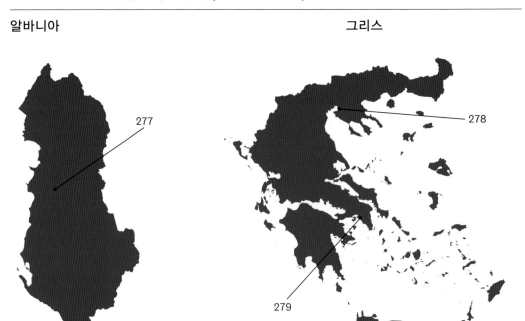

277

278

279

튀르키예

280

알바니안 유토피아 – 티라나(ALBANIAN UTOPIA – TIRANA), 2000

Various locations throughout Tirana

예술가 에디 라마(Edi Rama)는 2000년 티라나의 시장으로 당선된 후 이 도시의 허물어져 가는 회색 건물을 밝은 색과 화려한 문양으로 칠하는 프로젝트를 시작했다. 라마는 아름다움이 인간의 삶을 더욱 풍성하게 만들고 시민으로서의 책임감을 되살릴 수 있다고 믿었다. 이 계획이 지속되면서, 전 세계 예술가들이 이 도시 전체의 건물 외곽을 둘러싸는 구상을 실현시키고 있다.

조지 종골로풀로스 | 우산(UMBRELLA), 1997

Nea Paralia, Leoforos Megalou Alexandrou, Thessaloniki 54641

조지 종골로풀로스(George Zongolopoulos) 특유의 우산 구름이 테살로니키 해안가에 있는 목재 데크 위로 높이 솟아 있다. 찌르는 듯한 대각선 기둥에 붙어있는 투명한 캐노피는 날씨에 따라 색이 변한다. 이 도시가 유럽 문화의 수도로 지정된 해에 설치된 이 조각은 이 지역의 유명한 랜드마크가 되었다.

크리사 | 클리타임네스트라(CLYTEMNESTRA), 1992

Megaron Concert Hall, Vasilissis Sofias and Petrou Kokkali, Athens 11521

이 추상 조각은 1968년 아울리스에서 상연된 에우리피데스(Euripides)의 그리스 비극 「이피게니아 (Iphigenia)」의 장면에서 영감을 받았다. 이 비극에서 이렌느 파파스는 클리타임네스트라 역을 연기했다. 파파스의 강력한 연기에 감명을 받은 크리사(Chryssa)는 그녀가 맡은 배역의 이름을 붙여 강철로 만든 추상 형태를 구상하였다. 라이트 아트(Light Art)의 선구자인 크리사는 밤에는 여러 색의 네온 빛이 비추도록 이 작품을 디자인했다.

일한 코만 | 지중해(AKDENIZ), 1978 – 80

Yapı Kültür Kultur Sanat, İstiklal Caddesi No. 161, 34433 Beyoğlu, Istanbul

이스탄불의 가장 유명한 거리 중 하나인 이스티클랄 거리를 지나는 사람들은 새롭게 단장한 야피 크레디 문화 예술 센터의 다층 유리 벽을 통해 보이는 계단에 두 팔을 벌리고 위엄 있게 서 있는 일 한 코만(Ilhan Koman)의 조각작품을 볼 수 있다. 이곳은 이 건물이 있었던 레벤트 구역에서 2014년에 있었던 시위 도중 파손되어 이전한 이 조각의 새로운 보금자리이다.

AFRICA

아프리카

아프리카

모로코

281

니제르

282

카메룬

283

르완다

284

짐바브웨

285

남아프리카공화국

287-8

286

290

289

291-3

312

이미지 오른쪽 세로: 모로코 | 아프리카

이토 바라다 | 탕헤르 시네마(CINÉMATHÈQUE DE TANGER), 2006

Place du 9 Avril 1947, Grand Socco, Tangier

이토 바라다(Yto Barrada)는 모로코의 풍부한 영화 제작 역사를 보여주고 지역 사회를 위한 사회 문화 센터를 제공하기 위해 유서 깊은 시네마 리프(Cinema Rif)의 본거지였던 카스바에 있는 아르데코 건물에 독립 영화관을 설립했다. 아랍어 및 마그레브 영화 아카이브와 기타 다른 아카이브의 정기 프로그램은 '모로코에 세계 영화를 알리고, 전 세계에 모로코 영화를 홍보하는 것'을 목표로 한다.

아프리카 | 니제르

낫 바이탈 | 석양을 바라보는 집(HOUSE TO WATCH THE SUNSET), 2005

Aladab, near Agadez

바이탈은 투아레그족의 유목민 생활방식에 오랫동안 매료되어 1999년에 니제르로 갔다. 작가가 아가데즈에 만든 학교, 모스크 그리고 몇몇 집이 있는 구조물 집합체 중 하나인 이 탑은 사막에서 석양을 감상할 수 있도록 설계되었으며, 각 층에서 태양을 따라 이동하는 계단이 있다.

조세프 – 프란시스 수메네 | 새로운 자유(LA NOUVELLE LIBERTÉ), 1996

Rond–Point Deido, Douala

카메룬의 예술 단체인 두알라아트의 의뢰로 제작된 빛나는 태양왕의 얼굴을 한 이 춤추는 인물상은 처음에는 엘리트들의 비난을 받았지만 지금은 두알라의 가장 오래된 구역 중 하나인 데이도의 도시 구조 속으로 통합되었다. 10미터의 이 조각은 조제프 – 프란시스 수메네(Joseph – Francis Sumégné)의 구상 양식(Figurative Style)과 소비자 폐기물에서 가치와 기능을 추출하여 재조합 하는 방식으로 제작된 전형적인 작품이다.

알오에이 | 동아프리카 검은 코뿔소(EASTERN AFRICAN BLACK RHINO), 2017

Volcanoes National Park Headquarters, Kinigi

보존을 중시하는 벨기에의 거리 예술가 알오에이(ROA)는 도시의 건물 전면에 동물들을 엄청 크게 그리는 것으로 유명하다. 이 주제는 그가 르완다를 방문한 2017년에도 지속되었고, 특히 키갈리 (Kigali)에 15미터 크기의 오카피(Okapi) 벽화를 남겼다. 또한 알오에이는 산악지대에 있는 무산제 지역에 가서 이 코뿔소 그림과 함께 태양새, 산고릴라를 그린 3점의 매력적인 패널화를 제작했다.

세로 측면 글씨:

L. 바르타 | 무제 모자이크(UNTITLED MOSAIC), 1956

National Gallery of Zimbabwe, 20 Julius Nyerere Way, Harare

1955년 건립된 하라레의 이 미술관은 로데시아의 영국 식민지 프로젝트였다. 건물 입구 외벽의 화려한 모자이크는 감독이었던 그녀의 남편 세실리아 맥윈(Cecilia McEwen)이 만든 것으로 추정된다(그녀는 친족을 등용했다는 비난을 피하기 위해 이 작품에 'L. 바르타'라고 서명했다). 1981년 혁명 이후, 이 미술관은 동시대 아프리카 미술을 선도하는 장소로 인정받고 있다.

남아프리카공화국 | 아프리카

제레미 로즈 ┃ 만델라 감방(MANDELA CELL), 2014

Nirox Foundation Sculpture Park, R540 near R374, Krugersdorp

이 콘크리트 구조물은 넬슨 만델라(Nelson Mandela)가 1964년부터 1982년까지 투옥되었던 로벤 섬의 감방 크기를 보여준다. 이 제레미 로즈(Jeremy Rose)의 조각이 있는 0.15평방킬로미터 공원의 아름답게 꾸며진 정원은 그 자체로 광대한 자연보호 구역 안에 위치하고 있다. 리처드 롱, 캐롤라인 비터먼(Caroline Bitterman), 프리양카 추다리(Priyanka Choudahry)와 같은 예술가들이 제작한 이 공원의 모든 조각들은 레지던시 작품들이다.

세로 우측 여백: 아프리카 | 남아프리카공화국

윌리엄 켄트리지와 게르하르트 마르크스 | 불을 나르는 자(FIRE WALKER), 2009

Foot of the Queen Elizabeth Bridge, Newtown, Johannesburg

퀸 엘리자베스 다리 하단에 11미터의 높이로 서 있는 이 조각은, 2010년 FIFA 월드컵을 기념하기 위해 요하네스버그시(市)의 의뢰로 제작되었다. 윌리엄 켄트리지(William Kentridge)와 게르하르트 마르크스(Gerhard Marx)는 이 도시에서 친숙한 인물인 〈불을 나르는 자〉를 영원히 남길 수 있는 기회를 잡았는데, 노점상인 이 여인은 뜨거운 음식을 담은 화로를 머리에 이고 균형을 잡으면서 걸어가는 모습으로 나타난다.

게르하르트 마르크스와 마야 마르크스 | 종이 비둘기(PAPER PIGEONS),

2009

Main Reef and Albertina Sisulu Roads, Ferreirasdorp, Johannesburg

1870년대에 중국 이민자들이 금을 발견하기 위한 꿈을 안고 남아프리카에 도착하기 시작했다. 3점이 하나의 세트로 구성된 3미터에 달하는 도색된 강철 비둘기 조각상은 이 도시의 발전에 기여한 중국 이민자들의 공헌을 기념하는 작품이다. 비둘기 형태는 중국의 종이 접기 기술에 어느 정도 기반을 두고 있다. 조각 위 횃대는 실제 비둘기들이 걸쳐 앉아 쉴 수 있도록 제작되었다.

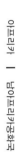

마르코 시안파넬리 │ 석방(RELEASE), 2012

Nelson Mandela Capture Site, R103 near Howick

이 공공 조형물은 아파르트헤이트 시절인(아파르트헤이트는 과거 남아프리카 공화국의 백인 정권에 의하여 1948년에 법률로 공식화된 인종분리 즉, 남아프리카 공화국 백인정권의 유색인종에 대한 차별 정책을 말한다) 1962년에 넬슨 만델라가 당국에 체포되었던 시골길에 설치되어 있다. 이 작품은 레이저 커팅된 50개의 강철기둥을 땅에 심어 넣는 제레미 로즈가 창안한 제작방식으로 구성된다. 높이가 35미터에 달하는 이 아나몰픽(Anamolphic) 조각은 가까이에서 보면 형상이 왜곡되어 보이지만, 이 수직 기둥들이 결합하여 존경받는 정치지도자의 얼굴 형상이 평면 이미지로 나타난다.

안드리스 보타 | 워릭의 삼각형 코끼리(WARWICK TRIANGLE ELEPHANTS),
2014

N3 near North Old Dutch Road, Warwick Junction, Durban

안드리스 보타(Andries Botha)의 작은 코끼리 무리가 2010년 2월 예기치 않은 혹평을 얻게 되었다. 아프리카 민족회의당 소속의 한 의원이 그 조각상이 반대당인 이카타 자유당의 로고와 너무 똑같다며 항의를 한 것이다. 당시 설치되었던 코끼리 조각들은 철수하였지만, 법적 분쟁이 종료된 후 원래 계획된 장소에 네 마리가 한 세트인 새로운 코끼리 무리가 설치되어 2015년에 공개되었다.

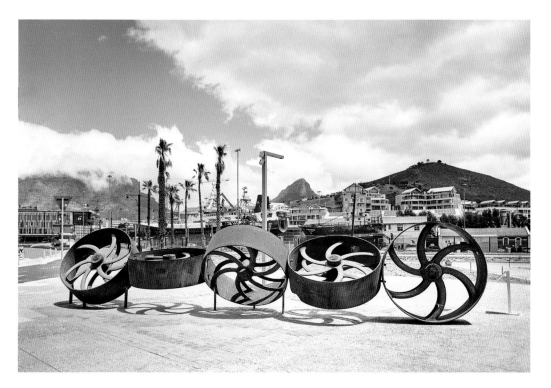

미셸 매티슨 ┃ 비스듬히 놓인 덩어리(ANGULAR MASS), 2018

V&A Waterfront, Silo District, South Arm Road, Cape Town

과거 곡식 저장고였던 자리에 자이트 아프리카 현대 미술관을 짓는 동안 미셸 매티슨(Michele Mathison)
은 그곳에서 사용하던 쓸모없는 기계를 이용하여 작품을 만들어 달라는 요청을 받았다. 그의 작품
은 원래 곡물 엘리베이터에 동력을 공급했던 다섯개의 주철 플라이휠(속도 조절 바퀴)을 보여주는 것이
다. 비록 정지상태이긴 하지만 자연스럽게 풍화된 부품들의 성향은 계속 움직이는 것 같은 모습을
떠올리게 한다.

브렛 머레이 | 아프리카(AFRICA), 2000

St. George's Mall and Waterkant Street, Cape Town

이 도색된 청동 조각은 제례 의식에 사용되는 거대한 나이지리아의 선조상(先祖像)에 바트 심슨의 머리가 장식된 것이 특징이다. 이 작품은 아파르트헤이트(백인 우월주의 인종 분리 정책) 이후 남아프리카 공화국의 문화적 패러다임이 수렴되는 것에 대한 풍자적인 논평을 보여준다. 시 당국은 처음에는 이 작품이 사람들이 지나다니는 번화가에 설치되는 것을 반대했지만, 이후 나이지리아 지식인들이 전문가 추천서를 제출하자 결국 수용했다.

자크 코에처 ▎ 오픈 하우스(OPEN HOUSE), 2015

Dorp and Long Streets, Cape Town

남아프리카의 민주 통치 20주년을 기념하여 자크 코에처(Jacques Coetzer)는 거리에서 쉽게 접근할 수 있는 발코니가 있는 독립형 외벽을 세우자는 제안을 하여 주(州) 조각 위원회의 승인을 얻었다. 이 작품은 'open' 간판을 통해 선언하듯이 자유로운 대화와 사회적 참여를 촉구한다. 외관의 형태는 빅토리아 시대 즈음의 건물들을 참조하고 있지만 금속 크래딩(외장재)은 가난한 지역에서 흔하게 볼 수 있는 건축 자재(資材)를 보여주고 있다.

MIDDLE EAST

중동

중동

레바논

294-5
296

이스라엘

297
298-9
230-2
303

이집트

304

사우디아라비아

305-6

카타르

307
308-11

아랍에미리트

312
313

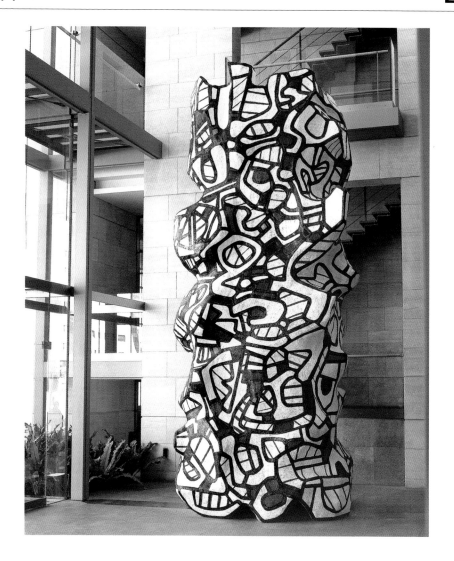

중동 | 레바논

장 뒤뷔페 ▎레이스 탑(TOUR DENTELLIERE), 2001(1974년형)

Bank Audi Palladium Building, Omar Daouk Street, Bab Idriss, Beirut

이 조각은 브뤼셀의 지하철 환기 장치를 가리기 위한 여러 구상 중 하나였다. 그 구상이 실현되지는 못했지만, 이 작품은 베이루트의 아우디 은행 본점 현관 홀에 제자리를 찾았다. 내부는 비어 있고 외관에 복잡한 문양이 그려진 6미터 높이의 이 작품은 제목처럼 무게감과 섬세함을 동시에 떠올리게 한다.

중동 ｜ 레바논

살루아 라우다 슈케어 ｜ 포엠 – 벤치(POEM – BENCH), 1969/1998

Amir Amin Square, Beirut Central District, Beirut

기하학에 집착하는 것으로 유명한 레바논의 추상 예술가 살루아 라우다 슈케어(Saloua Raouda Choucair)
는 17개의 돌조각들을 퍼즐조각처럼 맞춰서 반달모양의 벤치를 만들었다. 베이루트 내전 이후 재
건을 맡은 회사가 아미르 아민 광장에 설치된 그 벤치를 구입하여 두 개로 나누어 설치하였다. 이
작품은 예술작품이자 실용성 있는 야외 벤치로 세워져 있다.

아르망 | 평화를 향한 희망(HOPE FOR PEACE), 1995

Near the Ministry of National Defense, Yarze

아르망의 이 기념비적인 조각은 레바논의 15년 내전의 종식을 경축하고 평화를 향한 지속적인 소망을 기념하고 있다. 유사한 오브제들을 모아서 덩어리로 만드는 그의 대표적인 축적방식을 사용하여 아르망은 약 80대의 군용 차량이 박혀 있는 콘크리트 기둥을 만들었다. 이 작품을 공개했을 당시 그가 설명했듯이, 이 구조물은 차량들을 '영원히 정지된 상태로 침묵하게' 만든다.

종동 ｜ 이스라엘

일란 아버부흐 ❘ 분리된 세계(DIVIDED WORLD), 2000

Lavon Industrial Park, Shoham Street, Lavon

일란 아버부흐(Ilan Averbuch)의 기념비적인 조각에서, 반으로 나뉜 두개의 석조 아치는 합쳐지거나 붕괴되기 바로 직전 그 순간, 공간 안에서 얼어버린 것처럼 보인다. 이 작품은 갈릴리 지역 아래의 정경들을 화면 속으로 끌어넣으면서 미묘한 균형감을 만들어낸다. 이 조형물은 산업혁신과 문화체험을 육성하기 위한 프로젝트로 라본 산업단지에서 볼 수 있다.

중동 | 이스라엘

야코프 아감 | 불과 물의 샘(FIRE AND WATER FOUNTAIN), 1986

Dizengoff Square, Tel Aviv

이 조형물은 키네틱 아트(Kinetic Art)에 기여한 세계적으로 유명한 이스라엘 작가가 제작한 작품으로 새롭게 단장된 디젠고프 광장에 설치된 텔 아비브와 야코프 아감(Yaacov Agam) 예술의 아이콘이다. 바퀴 표면의 화려한 기하학적 모양들은 조각이 회전하거나 보는 사람의 위치가 바뀌면서 변하는 것처럼 보이고, 동시에 불과 물이 분출하면서 장관을 연출한다.

메나세 카디시만 | 상승(UPRISE), 1967 – 74

Habima Square, Sderot Tarsat 2, Tel Aviv

대각선으로 기울어진 15.2미터 높이의 이 코르텐 강철 조각은 세 개의 원이 중력에 저항하고 있다는 느낌을 준다. 작품의 상승 궤도와, 균형과 붕괴 사이의 내재된 긴장감은 텔 아비브 출신인 메나세 카디시만(Menashe Kadishma)이 이 작품을 만들었던 기간 동안 우려되었던 이스라엘의 인플레이션과 경제 전반의 불안정을 암시하고 있다.

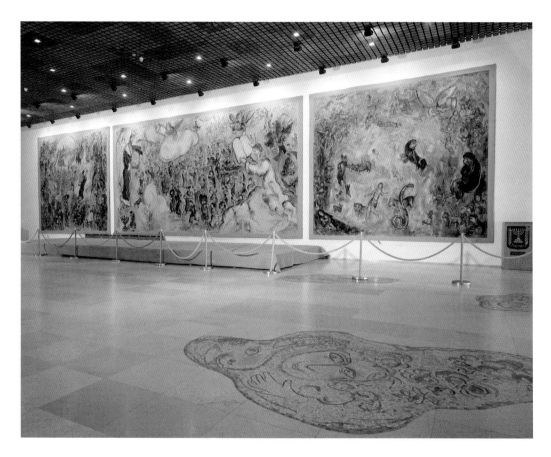

마르크 샤갈 | 샤갈 홀 태피스트리(THE CHAGALL HALL TAPESTRIES), 1965 – 68

Chagall State Hall, Knesset, Jerusalem

샤갈은 국회의사당에서 열린 국가 규모의 의식과 행사를 개최하기 위해 로비에 역동적인 태피스트리 3부작을 제작했다. 그는 처음에 회화작품으로 3점을 그렸는데, 이 작품들은 성서 이야기를 묘사하고, 현대 유대인의 역사를 주제로 하였으며, 러시아에서 지내던 작가의 어린 시절을 형상화했다. 그 후 직공(織工)들은 100가지 이상의 색상과 색조의 실로 샤갈의 이 회화작품들을 태피스트리 형태로 제작했다. 샤갈이 만든 13개의 모자이크도 홀을 장식하고 있다.

미카 울먼 | 춘추분(EQUINOX), 2005 – 09

Billy Rose Art Garden, Israel Museum, Derech Ruppin 11, Jerusalem

바닥의 창문은 지하실을 드러내 보인다. 태양은 보는 사람의 그림자를 공간에 투영하고, 춘분과 추분 1년에 두 번, 햇빛이 비치지 않는 회랑으로 가는 '문'이 나타난다. 미카 울먼(Micha Ullman)의 작품은 이사무 노구치가 디자인한 빌리 로즈 예술 정원의 일부로, 이곳에는 세계적인 예술가들이 제작한 폭넓은 작품들의 컬렉션이 전시되어 있다.

니키 드 생팔 │ 골렘(GOLEM), 1972

Rabinovich Park, Ya'akov Tahon and Chile Streets, Kiryat HaYovel, Jerusalem

히브리 전통문화에 따르면 골렘은 생명이 있다고 믿는 꾸며진 존재이다. 회화와 조각 분야에서 화려하고 생동감 넘치게 처리하는 방식으로 유명한 니키 드 생팔은 세 개로 나눠지는 선홍색 혀 아래로 미끄러져 내려오는 아이들에 의해 생명을 갖게 되는 골렘 형상의 미끄럼틀을 만들었다.

중동 | 이스라엘

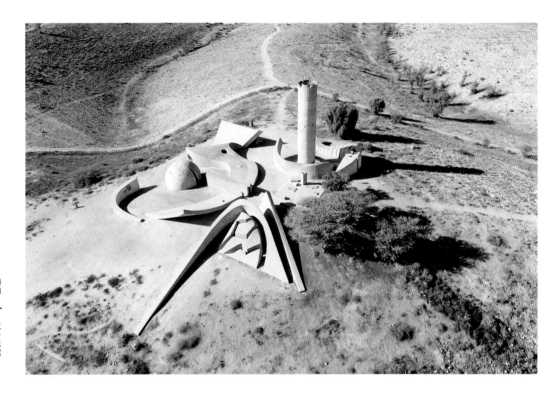

다니 카라반 | 네게브 기념물(NEGEV MONUMENT), 1963 – 68

Ma'ale HaHativa Street, Ramot, Beersheba

〈네게브 기념물〉이 콘크리트로 만들어졌다고 하는 것은 완전히 맞는 말은 아닐 것이다. 다니 카라반(Dani Karavan)은 이 환경 조각의 구성요소로 햇빛, 나무, 바람 등을 열거했고, 이 곳에 오르거나 탐험하도록 설계되었다. 충격으로 쑥대밭이 된 감시탑 같은 형태로 전시 상태를 보여주는 이 작품은 1948년 제1차 아랍 – 이스라엘 전쟁 중에 사망한 팔마흐 네게브 여단의 병사들을 기리고 있다.

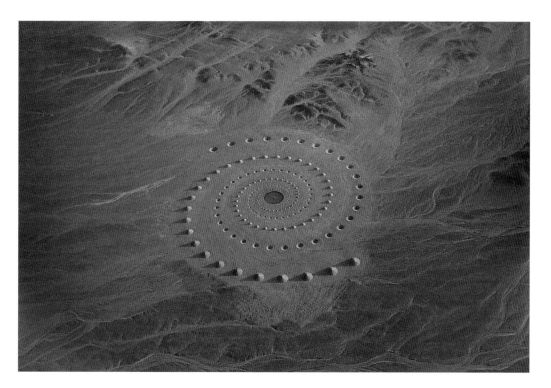

D.A.ST. 아트팀 | 사막의 숨(DESERT BREATH), 1997

Near El Gouna

광활한 사막 풍경을 바라보면 무한을 경험하는 듯한 느낌이 들 수 있다. 0.1평방킬로미터의 이 대지미술 작품에서, 서로 맞물린 나선형들은 설명하기 어려운 그 느낌을 표현한다. 예술가들은 일련의 볼록하고 오목한 모래 원뿔로 나선형을 만들었다. 원래 중앙에 있던 물웅덩이는 증발하여 사라지고, 시간의 흐름을 보여주는 것처럼 원뿔들은 무너져 내려 있다.

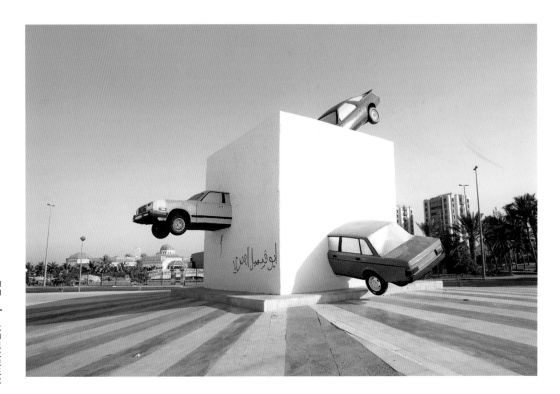

훌리오 라푸엔테 | 랜드마크(LANDMARK), 1986

Corniche Road, Ash Shati, Northern Corniche, Jeddah

1970년대에 건축가이자 조각가인 훌리오 라푸엔테(Julio Lafuente)는 빠르게 발전하고 있는 도시인 제다의 랜드마크들을 만드는 프로젝트에 참여하기 시작했다. 그중 하나는 콘크리트 큐브에 정면충돌한 다섯 대의 자동차를 묘사하고 있는 이 조형물이다. 매우 인상적인 이 작품은 이 지역의 랜드마크이자 안전에 대한 경각심을 전달하고 있다.

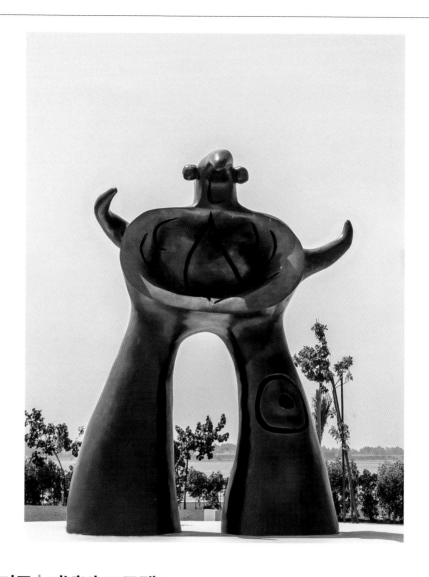

호안 미로 | 기념비 프로젝트(PROJECT FOR A MONUMENT), 1981

Jeddah Sculpture Museum, Corniche Road, Al-Hamra'a, Jeddah

주요 예술가들에게 공공 예술작품을 의뢰하는 것은 1970년대와 80년대 제다의 도시개발 계획의 일부였다. 바람과 염분에 노출되어 손상된 예술품들은 2013년에 복원되었고, 그 작품들을 위해 만들어진 야외 미술관에 전시되어 있다. 전시된 작품 중에서 미로가 87세에 제작한 이 청동 조각도 볼수 있다.

리처드 세라 ┃ 동부 – 서부/서부 – 동부(EAST – WEST/WEST – EAST), 2014

Brouq Nature Reserve

이 거대한 강철판들은 카타르 서부 해안에 있는 외딴 제크리트 사막에 세워져 있다. 브루크 자연보호 구역에 위치한 이 거대한 설치물은 세라가 만든 가장 큰 공공 예술작품이다. 1킬로미터의 통로를 차지하고 있으며, 높이가 14미터 이상인 각 단일구조의 판은 고원을 둘러싸면서 주의 깊게 일직선으로 나란히 정렬되어 있다.

중동 | 사우디아라비아

사미 모하메드 | 관통(PENETRATION), 2010

Mathaf: Arab Museum of Modern Art, Education City, Doha

이 역동적인 청동 조각에서 한 근육질의 인물이 단단한 벽을 뚫고 들어가고 있다. 억압과 고통의 문제를 다룬 그의 작품은 고난에 직면했을 때 인내를 촉구하도록 이 작품을 구상했다. 자유를 위해 싸우는 한 익명의 남자를 묘사함으로써 이 쿠웨이트 예술가는 어떤 특정한 맥락이 아니라 인간 조건 그 자체에 대해 본능적으로 말하고 있다.

중동 ｜ 사우디아라비아

살루아 라우다 슈케어 | 벤치(BENCH), 1969 – 71

Museum of Islamic Art Park, Doha

점점 확장되고 있는 이슬람 미술관 조각공원의 편안한 환경 속에 자리잡은 이 곡선의 석재 벤치는 만(灣)을 가로질러 멀리 보이는 카타르에서 가장 높은 공공 조형물인 리처드 세라의 작품 〈7〉(2011)을 바라보며 쉴 수 있도록 되어 있다. 살루아 라우다 슈케어의 〈벤치〉는 거대한 퍼즐 조각처럼 서로 끼워 맞춰진 17개의 미세한 석회암 블록으로 이루어져 있다. 파삭거리는 흰색 돌에는 다양한 복족류(腹足類)를 포함한 흥미로운 화석들이 들어 있다.

사라 루카스 | 퍼시벌(PERCEVAL), 2006

Aspire Park, Doha

사라 루카스(Sarah Lucas)의 첫번째 공공 예술작품은 실물 크기의 샤이어 말이 두 개의 큰 호박을 실은 수레를 끌고 있는 것으로 카타르에서 가장 큰 공원에 있다. 루카스는 새롭고 특이한 맥락에서 일상의 사물들을 표현하는 것으로 알려져 있다. 이 청동 조각도 예외가 아니며, 1940년대와 50년대 영국에서 유행했던 조잡한 도자기 장식품을 확대한 복제품이다.

중동 | 사우디아라비아

우르스 피셔 ┃ 무제(램프/곰)[UNTITLED (LAMP/BEAR)], 2005 – 06

Hamad International Airport, Duty Free Plaza, Doha

우르스 피셔(Urs Fischer)의 기발한 대형 테디베어와 탁상 램프 조형물은 도하의 하마드 국제공항을 찾는 여행객들에게 호기심과 기쁨의 순간을 제공한다. 작품에 대한 해석은 비꼬는 것부터 시적(詩的)인 것까지 다양하다. 면세점에서 판매되고 있는 작고 유용한 도구들이나 장난감에 대해 못마땅해하는 것을 보여주는 작품이라고 생각하는 사람들이 있는 반면, 그것이 어린 시절의 추억을 여행에 대한 은유로 완전히 바꾸어 놓는다고 생각하는 사람들도 있다.

하우메 플렌자 | 세계의 목소리(WORLD VOICES), 2009 – 10

Burj Khalifa Residential Lobby, 1 Sheikh Mohammed bin Rashid Boulevard, Dubai

유명한 마천루인 버즈 칼리파는 전 세계인들의 마음을 매혹시키고 있다. 국제 커뮤니케이션을 기념하는 이 로비의 설치작품은 수영장 바닥에서 막대기가 갈대처럼 솟아 있다. 막대에는 196개의 심벌즈가 매달려 있는데, 이들은 전세계 모든 국가를 대표한다. 떨어지는 물방울이 심벌즈를 때리면서 여러가지 음색을 만들어내는데, 이는 세계인의 다양한 목소리를 상징한다.

주세페 페노네 | 발아(GERMINATION), 2017

Louvre Abu Dhabi, Saadiyat Cultural District, Abu Dhabi

나뭇가지에 거울이 달린 청동나무는 장 누벨(Jean Nouvel)이 디자인한 루브르 아부다비에 있는 주세페 페노네(Giuseppe Penone) 설치작품의 중심 요소로 이 미술관의 화려한 지붕에서 세어 나오는 빛의 춤 (파동)을 반사하고 있다. 다른 요소들로는 셰이크 자예드(Sheikh Zayed)의 지문을 나타내는 문양이 있는 타일 벽과 세계 각국에서 모은 진흙으로 만든 꽃병이 있다. 이 작품은 인간, 자연, 그리고 예술의 관계에 대한 페노네의 관심을 담고 있다.

NORTH AMERICA

북아메리카

캐나다

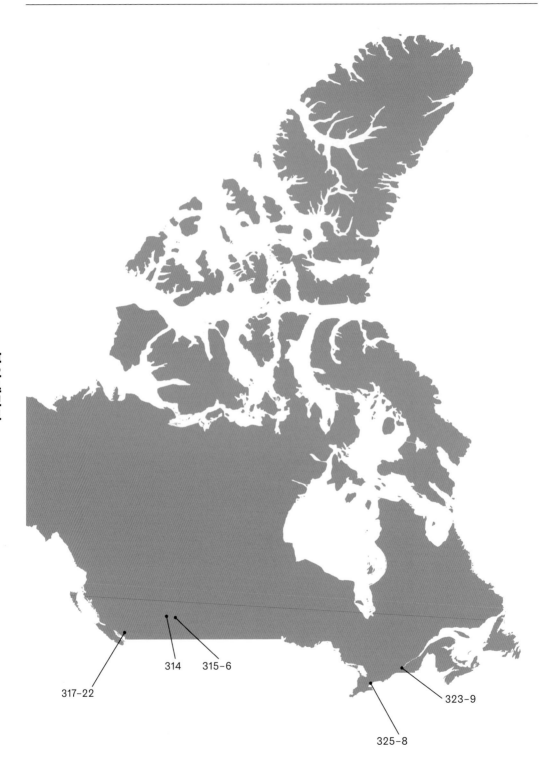

317-22

314 315-6

325-8

323-9

자넷 카디프 | 숲속의 산책(FOREST WALK), 1991

Walter Phillips Gallery, Banff Centre for Arts and Creativity, 107 Tunnel Mountain Drive, Banff, AB T1L 1H5

방문객들은 헤드폰을 통해 예술가가 말하는 지시에 따라 숲 속으로 안내된다. 들으면서 걷는 것은 자넷 카디프(Janet Cardiff) 작업의 중심 요소로, 소리가 물리적 세계를 인식하는 데 영향을 미칠 수 있는 방법에 대한 그녀의 관심을 반영한다. 음향 효과와 함께 완성되는 〈숲 속의 산책〉은 그녀의 첫 번째 청각 산책이었으며, 그녀의 다음 작업에 등장하는 모든 것에 비해 초보적이지만 매력적인 프로토타입(원형)이었다.

줄리안 오피 | 산책(PROMENADE), 2012

Fourth Street SE and Dermot Baldwin Way SE, Calgary, AB T2G 0G1

이스트 빌리지의 가장자리에 있는 6명의 생동감 넘치는 인물들이 4면을 LED로 둘러싼 타워 주위를 걷고 있다. 줄리안 오피(Julian Opie)의 대표적인 축약된 스타일로 제시되는 얼굴 없는 등장인물들은 예술가가 잘 알고 있는 주변 인물들을 기반으로 한다. 제레미, 제니퍼, 로드, 티나, 베리티 및 크리스는 모두 지나가는 보행자들이 반복적으로 움직이는 끊임없는 흐름 속에서 서로 다른 속도로 걷고 있다.

북아메리카 | 캐나다

하우메 플렌자 | 원더랜드(WONDERLAND), 2008 – 12

The Bow, 500 Centre Street S, Calgary, AB T2G 0E3

하우메 플렌자(Jaume Plensa)의 투명성에 대한 반복적인 관심을 전형적으로 보여주고 있는 이 12미터 높이의 두상 조형물은 안나라는 12세의 스페인 소녀를 모델로 한다. 스테인리스 강철로 된 구조물에는 내부로 들어가는 문크기의 출입구 두 개가 있어서 방문객들이 안으로 들어가 작품을 탐색하고 그 안에서 그물처럼 생긴 표면을 통해 도시를 볼 수 있다.

더글라스 커플랜드 | 디지털 범고래(DIGITAL ORCA), 2009

Vancouver Convention Centre West Building, 1055 Canada Place, Vancouver, BC V6C 0C3

범고래는 캐나다 서해안 지역에서 흔하게 볼 수 있는 친숙한 동물이다. 한 눈에 봤을 때 여러 화소로 나누어 처리된 이 표현은 마치 디지털 영역에서 직접 전송된 것처럼 보인다. 더글라스 커플랜드(Douglas Coupland)의 조각은 콜하버의 성장하는 디지털 경제의 미래를 암시하는 동시에 포경 기지이자 광구(鑛口)로서의 역사에 대해 말하고 있다.

다이아나 테이터 | 빛의 예술(LIGHT ART), 2005

Shaw Tower, 1067 West Cordova Street, Vancouver, BC V6C 3T5

색광으로 채워진 수직으로 길게 뻗은 축은 밴쿠버 야간 스카이 라인의 두드러진 특징이다. 쇼 타워의 바닥에서 꼭대기까지 148.4미터에 달하는 높이를 쭉 뻗어 올라가는 다이아나 테이터(Diana Thater)의 LED 설치작품은 땅에서 하늘로의 이행을 상징하기 위해 녹색에서 파란색으로 색이 바뀐다. 인공으로 만든 안개구름이 기둥의 밑부분을 감싸고 있어, 평평한 거리에서 올려 볼 때 천상(天上)의 분위기를 만들어내고 있다.

리암 길릭 | 빌딩 꼭대기에 누워… 구름은 내가 길위에 누웠을 때보다 더 가까워 보이지 않았다…(LYING ON TOP OF A BUILDING … THE CLOUDS LOOKED NO NEARER THAN WHEN I WAS LYING ON THE STREET…), 2010

Fairmont Pacific Rim Hotel, 1038 Canada Place, Vancouver, BC V6C 0B9

48층의 호텔 및 레지던스 타워를 텍스트 라인이 둘러싸고 있다. 빛나는 강철 글자들은 리암 길릭 (Liam Gillick)이 선호하는 헬베티카 볼드 폰트(Helvetica Bold Font)로 제작되었다. 거리에서도 또렷하게 읽을 수 있는 시적인 텍스트(작품의 제목이기도 한)는 이 호화로운 건물의 꼭대기에서 보는 전망이 건물 아래의 거리에서 보는 것보다 더 좋은 지점은 아니라는 것을 말해주고 있다. 이 설치작품은 순수 예술과 건축 디자인이 마주치는 지점에 대한 작가의 관심을 보여주는 전형적인 작품이다.

세로쓰기: 북아메리카 | 캐나다

스탠 더글러스 | 애보트 그리고 코르도바, 1971. 8. 7(ABBOTT & CORDOVA, 7 AUGUST 1971), 2009

Woodward's Atrium, 128 West Cordova Street, Vancouver, BC V6B 0G6

스탠 더글러스(Stan Douglas)의 첫 공공 예술작품은 그것이 전시된 장소의 역사를 탐구한다. 더글러스는 시위장면들을 보여주는 것으로 잘 알려져 있는데 이 작품은 1971년 히피들과 밴쿠버 경찰 사이의 대치 상황이었던 가스타운 폭동을 다시 떠올리게 한다. 유리 패널에 인화된 거대한 사진은 도시 내에서 문화적, 역사적 중요성을 지닌 부지 재개발을 핵심적으로 담아냈다.

캐나다 | 북아메리카

로드니 그레이엄 | 밀레니얼 타임 머신: 이동식 카메라 옵스큐라로 변형된 랜도 마차(MILLENNIAL TIME MACHINE: A LANDAU CARRIAGE CONVERTED TO A MOBILE CAMERA OBSCURA), 2003

University of British Columbia, Main Mall and Memorial Road, Vancouver, BC V6T 1Z2

로드니 그레이엄(Rodney Graham)은 한 때 이 작품을 '관객들이 앞을 보면서, 뒤를 볼 수도 있는 일종의 타임머신'이라고 설명했다. 그는 19세기 마차를 카메라 옵스큐라로 변형시킴으로서 이 효과를 만들어냈다. 마차에 앉아 정면을 보는 동안 관객들은 그들의 뒤에 서 있는 세쿼이아 나무의 위 아래가 뒤집힌 카메라 이미지를 볼 수 있다.

북아메리카 | 캐나다

켄 럼 | 이스트 밴쿠버의 기념물(MONUMENT FOR EAST VANCOUVER), 2010

Clark Drive and East Sixth Avenue, Vancouver, BC V5T 1E6

밴쿠버 동부에서 나고 자랐던 켄 럼(Ken Lum)은 이 도시 노동자 계급에 대한 자부심을 표현하는 그래피티 상징인 이스트 밴 크로스에 익숙하다. 〈이스트 밴쿠버의 기념물〉은 지하에 있는 성상이 더 이목을 끌게 만들어 주고 있다. 밤에는 서쪽을 향하여 LED 빛을 반짝이는 룸의 17.4미터 높이의 십자가는 이 도시에서 점차 커져가는 경제적 차이를 상기시킨다.

미쉘 드 브로인 │ 혁명(REVOLUTIONS), 2003

Near Papineau station, 1425 rue Cartier, Montreal, QC H2K 4C8

미쉘 드 브로인은 몬트리올의 도시 풍경에서 볼 수 있는 두드러진 특징인 나선형 계단을 탈 수 없는 롤러코스터로 개조하여 보통은 기능성과 연관되는 건축 요소에 순환적이고 불가능한 서사를 부여했다. 또한 작품의 모양은 렘니스케이트(영원의 상징)을 가리키며, '올라가는 것은 반드시 내려와야 한다'는 철학적 격언을 시적(詩的)으로 해석해 준다.

바위에리카 | 캐나다

버크민스터 풀러 | 바이오스피어(BIOSPHERE), 1967

Parc Jean–Drapeau, 1 circuit Gilles–Villeneuve, Montreal, QC H3C 1A9

이 획기적인 독립 구조는 몬트리올에서 열렸던 엑스포 67 세계 박람회 주빈국인 미국관을 위해 설계되었다. '적은 것으로 더 많이 하는' 원리에 기초하여, 버크민스터 풀러(Buckminster Fuller)의 지오데식 돔(되도록 같은 길이의 직선 부재를 써서 외력에 저항할 수 있도록 분할한 트러스 구조의 돔)은 외부 표면적 대비 최대한의 내부 면적을 이용할 수 있도록 내부 공간을 제공한다. 1995년 이후부터 이 돔은 장 드라포 공원 환경 박물관에 소장되어 있으며, 이곳에는 15점의 공공 조각들이 전시되어 있는데 이 중 많은 작품들이 엑스포 67을 위해 만들어진 작품들이다.

캐나다 | 북아메리카

헨리 무어 | 큰 2개의 형태(LARGE TWO FORMS), 1969

Grange Park, 26 Grange Road W, Toronto, ON M5T 1C3

헨리 무어의 8.8톤 무게의 청동 조각은 미술관이 헨리 무어 조각 센터를 개관한 바로 그 해인 1974
년 온타리오 아트 갤러리 외부에 설치되었다. 오늘날 이 센터는 광범위한 그의 작품 컬렉션 중에서
가장 자랑할 만한 한 작품을 선보이고 있다. 현재 이 조각은 최근 복원된 인근 공원의 녹지공간에
서 감상할 수 있다.

프랭크 스텔라 | 벽화, 웨일즈 극장의 공주(MURAL, PRINCESS OF WALES THEATRE), 1994

Princess of Wales Theatre, 300 King Street W, Toronto, ON M5V 1J2

프린세스 오브 웨일즈 극장에 있는 스텔라의 작품들은 20세기에 주문 제작된 가장 큰 벽화에 속한다. 행인들은 빌딩의 북쪽 벽면에서 벽화를 감상할 수 있다. 극장 입장권을 가진 사람들은 로비를 장식한 레이저 프린트 벽화와 발코니의 앞, 2층 특별석 및 복도의 끝을 덮는 60개의 양각(陽刻) 부조들을 볼 수 있다.

아니쉬 카푸어 │ 산(MOUNTAIN), 1995

Simcoe Park, 240 Front Street W, Toronto, ON M5V 3K2

이 금속으로 된 산맥은 워터젯으로 절단한 171겹의 알루미늄으로 만들어졌다. 이 산맥은 도시 환경 속에서 사색적인 공간을 찾아 험준한 봉우리 사이를 미끄러져 들어오는 관객들 위로 웅장하게 솟아 있다. 카푸어의 첫 번째 공공 조각품 중 하나인 이 작품은 이후에 등장하는 그의 야심 찬 거울 형태의 작품들로의 이행을 보여준다.

리처드 디콘 | 눈 사이에(BETWEEN THE EYES), 1990

Yonge Street and Queens Quay, Toronto, ON M5E 1R4

이 강철 조각의 우아하게 휜 형태는 두개의 둥근 부분으로 합쳐진다. 하나는 다소 공기가 빠진 듯 바닥에 직접 앉아서 온타리오 호수를 마주보는 것처럼 보이고, 다른 하나는 부풀어 오른 것처럼 보인다. 도시 방향인 북쪽을 향하고 있는 이 작품은 화강암 주춧돌에 의해 지지되고 있다. 이 기념비적인 작품은 주의를 요하기도 하지만 동시에 즐길 수 있도록 했다. 리처드 디콘(Richard Deacon)은 관람객이 작품과 상호작용하고 작품 속에 걸어 들어가 앉을 수 있도록 구상했다.

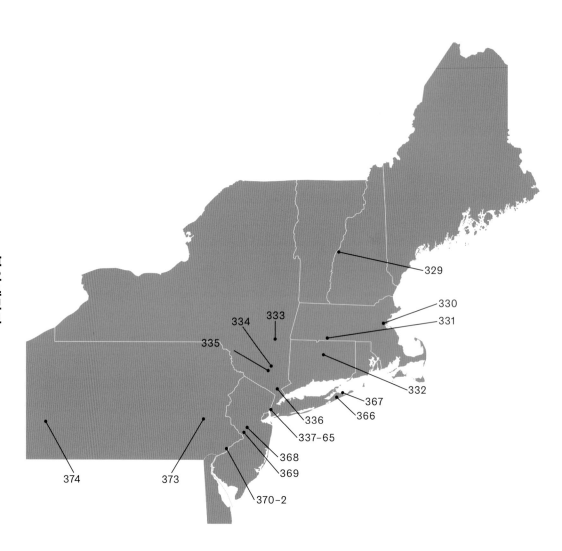

북아메리카

329

330

331

333

334

335

332

336

337-65

367

366

368

369

374

373

370-2

뉴햄프셔 | 미국

엘스워스 켈리 | 다트머스 패널(DARTMOUTH PANELS), 2012

Spaulding Auditorium, Hopkins Center for the Arts, Dartmouth College, 12 Lebanon Street, Hanover, NH 03755

각각 단일 색으로 채워진 다섯개의 알루미늄 판으로 구성된 이 작품은 선명한 색과 순수한 형태, 그리고 이러한 요소들을 둘러싼 환경과의 만남에 대한 켈리의 오랜 관심을 반영한다. 둥근 지붕선 에서 일정 거리를 두고 설치되어 있는 직선 형태들은 시각적 경험의 구성 요소인 컬러 스펙트럼을 참고하고 있다.

솔 르윗 | 정사각형 안 색 막대기들(MIT)[BARS OF COLOR WITHIN

SQUARES (MIT)], 2007

Green Center for Physics, Massachusetts Institute of Technology, 77 Massachusetts Avenue, Cambridge, MA 02139

르윗은 MIT의 그린 물리학 센터에 있는 U자형 에이트리움의 바닥 전체를 덮기 위해 대담하고 기하학적인 문양의 이 생동감 넘치는 작품을 구상했다. 약 511평방미터에 달하는 규모의 유색 에폭시 수지로 붙인 유리 조각들로 만든 이 15개의 대형 정사각형은 어둠속에서도 빛나는 아주 선명한 색을 발현하고 있다.

북아메리카 | 미국

솔 르윗 | 벽화 #1259: 루피 두피(스프링필드)[WALL DRAWING #1259:
LOOPY DOOPY (SPRINGFIELD)], 2008

US Federal Courthouse, 300 State Street, Springfield, MA 01105

91.4미터 길이의 이 벽화는 르윗이 그린 연필 드로잉에 기반을 두고 있다. 인상적인 흑백 디자인은 모든 예술가들이 벽화 드로잉을 제작하는 것처럼 작품 제작 및 설치에 대한 상세한 지시에 따라 조수들이 작업을 수행했다. 스프링필드의 연방 법원 3층 법정의 바깥 곡선 라인 벽에 설치된 이 작품은 길에서도 건물 외장 유리를 통해서 볼 수 있다.

칼 안드레 | 스톤 필드 조각(STONE FIELD SCULPTURE), 1977

Gold and Main Streets, Hartford, CT 06103

이 미니멀리즘 작품에서 36개의 빙하 바위가 위에서 아래로 8줄로 배열되며 삼각형의 마당을 덮고 있다. 칼 안드레(Carl Andre)는 이 지역에서 나오는 454킬로그램에서 10톤에 이르는 무게의 바위들을 사용했다. 그는 스톤헨지에서 묘비에 이르기까지 여러 범위에서 영감을 이끌어냈다고 전해지는데, 이 설치작품은 돌의 영원한 본질과 삶의 덧없음에 대한 성찰을 유도하고 있다.

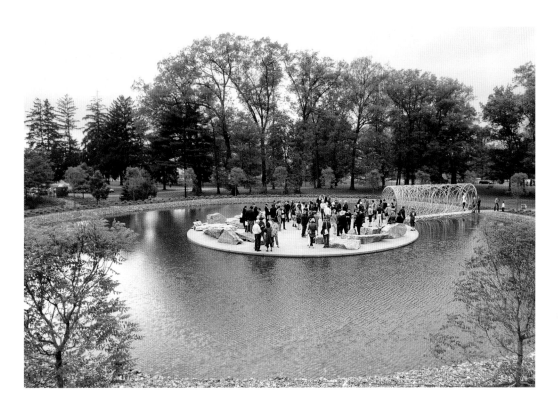

올라퍼 엘리아슨 | 현실 의회(THE PARLIAMENT OF REALITY), 2006-09

Bard College, 60 Manor Avenue, near Richard B. Fisher Center for the Performing Arts, Annandale-on-Hudson, NY 12504

이 설치작품은 나무로 둘러 쌓인 연못과 앉을 수 있는 바위들이 있는 둥근 섬으로 만들어져 있으며, 바드 칼리지 캠퍼스에서 학생들이 아이디어를 서로 교환할 수 있는 모임 공간으로 사용된다. 덴마크계 아이슬란드인(人)인 엘리아슨은 세계에서 가장 오래된 국가 입법부 중 하나인 아이슬란드 의회로부터 영감을 받았다. 돌 표면에 새겨진 문양은 항해도를 떠올리게 하는데, 이것은 생각의 항해를 상징한다.

로버트 어윈 ｜ 정원 설계, 디아: 비콘, 리지오 갤러리(GARDEN DESIGN,
DIA:BEACON, RIGGIO GALLERIES), 2003

Dia:Beacon, 3 Beekman Street, Beacon, NY 12508

어윈은 건물, 기능 및 조경을 긴밀하게 결합시키는 디아비콘의 기본 계획을 구상하기 위하여 건축
회사 오픈오피스와 협력했다. 주차장은 과수원의 역할도 하고, 미술관 입구는 서어나무로 테를 둘
렀다. 벚나무가 줄지어 있는 서쪽 정원은 1960 – 70년대(어윈의 작품도 포함)에 초점을 맞춰 수집한 미술
관의 소장품을 감상한 후 휴식을 취할 수 있는 장소로 제공된다.

데이비드 스미스 ｜ 앉은 프린터(THE SITTING PRINTER), 1934 – 55

Storm King Art Center, 1 Museum Road, New Windsor, NY 12553

숨막히게 아름다운 풍경 속에 자리 잡고 있는 스톰 킹 아트센터는 70명 이상의 예술가들이 특정 장소에 설치하기 위해 제작된 인상적인 작품 컬렉션을 소장하고 있다. 심지어 공원 부지도 큐레이터의 시각을 염두에 두고 조성되었다. 오래된 의자와 인쇄기의 활자 상자 같은 청동 주조 부품으로 조립된 초기 조각작품인 앉아있는 프린터를 포함하여 상당 수의 데이비드 스미스(David Smit) 작품들을 이곳에서 볼 수 있다.

앙리 마티스 | 장미 창문(THE ROSE WINDOW), 1956(마르크 샤갈에 의해 추가된 창문)

Union Church of Pocantico Hills, 555 Bedford Road, Pocantico Hills, NY 10591

존 D 록펠러(John D. Rockefeller) 2세의 첫번째 부인인 애비(Abby)가 1948년에 사망했을 때 그의 아들인 넬슨(Nelson)은 앙리 마티스에게 자신의 어머니를 기리며 유니온 교회에 장미 창문을 설계해줄 것을 의뢰했다. 1960년 록펠러 사망 이후 그의 자녀들은 아버지를 추모하며 마르크 샤갈에게 교회의 맞은편 끝에 창문을 만들어 줄 것을 부탁했다. 그는 교회에 8개의 창문을 추가로 설계했다.

키스 해링 | 크랙은 형편없다(CRACK IS WACK), 1986

Crack Is Wack Playground, between East 127th Street, Second Avenue, and Harlem River Drive, New York, NY 10035

작업실의 조수가 크랙(강력한 코카인의 일종인 마약)에 중독된 이후, 해링은 근처 고속도로에서 아주 잘 보이는 곳에 불법으로 이 양면 벽화를 그렸다. 그는 체포되었고 벽화는 훼손되어 그 위에 덧칠되었다. 결국 해링은 100달러의 벌금만 내고 다시 칠할 수 있도록 허가 받았다. 이 작품은 마약과의 전쟁의 강력한 상징이 되었다.

사라 제 | 풍경을 위한 청사진(BLUEPRINT FOR A LANDSCAPE), 2017

96th Street station at Second Avenue, New York, NY 10128

이 몰입감 넘치는 설치작품은 뉴욕 지하철역의 내부를 장식하고 있다. 수천 개의 도자기 타일에 인쇄된 사라 제(Sarah Sze)의 역동적인 청백색 디자인은 러시아의 구성주의와 이탈리아의 미래주의로부터 일본의 인쇄술에 이르기까지 다양하게 영향을 받은 여러 요소들을 통합했다. 소용돌이 치는 종이와 북적이는 공사장을 포함하는 각양각색 이미지의 조각들이 보는 이들을 에워싸고 있어 공간안에서 강력한 운동감을 불러 일으킨다.

마르크 샤갈 | 음악의 승리(THE TRIUMPH OF MUSIC), 1966

Metropolitan Opera House, 30 Lincoln Center Plaza, New York, NY 10023

1966년, 메트로폴리탄 오페라 하우스는 링컨 센터의 개관을 위해 샤갈의 그림 2점을 의뢰했다. 이 그림들은 로비에 걸게 되지만 플라자의 외부에서도 볼 수 있었다. 발레 무용수, 떠다니는 음악가 및 도시의 스카이라인에 있는 건물들을 포함하는 형상들은 러시아 민속과 샤갈의 하시디즘(Hasidic) 뿌리에 깊은 영향을 받은 스타일로 링컨 센터에서 상연되는 다양한 공연 예술을 포괄한다.

앨리스 에이콕 | 동쪽 강가 부근(EAST RIVER ROUNDABOUT), 1995/2014

John Finley Walk at East Sixtieth Street, New York, NY 10022

이스트 강 해안가에 있는 폐기물 처리장이었던 뼈대만 남은 강철 지붕에 부착된 나선형으로 휘어진 알루미늄 구조물은 미국의 배우이자 무용가인 프레드 아스테어(Fred Astaire)의 무중력 춤에서 영감을 받았다. 앨리스 에이콕(Alice Aycock)의 놀라운 구상은 버려진 장소를 주변의 역동적인 도시 환경과 대비되는 매력적인 공공 광장으로 탈바꿈시켰다.

세로 방향 텍스트:

북아메리카 | 뉴욕

루이스 네벨슨 | 선한 목자의 예배당(THE CHAPEL OF THE GOOD SHEPHERD), 1977

Saint Peter's Church, 619 Lexington Avenue, New York, NY 10022

기도와 명상을 위해 사용되는 이 고요한 예배당은 정신없이 바쁘게 돌아가는 뉴욕 도시 생활에서 벗어날 수 있는 장소를 제공한다. 루이스 네벨슨은 맨해튼 미드타운 중심부에 위치한 5면으로 된 성전 안에 있는 모든 조각과 가구를 설계했다. 여기에는 각각 다른 기독교의 주제를 표현하는 여섯 점의 목조 추상 작품이 포함되어 있다.

마이클 헤이저 | 공중에 뜬 바위 덩어리(LEVITATED MASS), 1982

590 Madison Avenue, New York, NY 10022

이 조각 분수 안에서, 11톤 무게의 암석이 스테인리스 스틸로 된 분지 안으로 흐르는 물 위에 떠 있는 것처럼 보인다. 표면에 있는 암호 코드는 이곳의 주소를 가리킨다. 대지미술의 선구자인 마이클 헤이저는 무중력으로 보이거나 중력을 완전히 거스르는 것처럼 보이는 엄청나게 큰 규모의 석조 작품들을 제작한 것으로 잘 알려져 있다. 동일 제목의 훨씬 더 큰 작품이 로스앤젤레스 라크마 (LACMA)에 설치되어 있다.

북아메리카 | 미국

짐 다인 | 거리를 바라보며(LOOKING TOWARD THE AVENUE), 1989

Calyon Building, 1301 Sixth Avenue, New York, NY 10019

맨해튼 미드타운의 중심부에 여성의 아름다움과 사랑을 보여주는 고대 그리스 조각 밀로의 비너스를 세 개로 변형한 짐 다인의 청동조각이 서 있다. 이 조각들은 회사의 고층건물들이 있는 풍경과 시각적으로 뚜렷한 대조를 이루고 있다. 조각상들은 미드타운의 랜드마크들을 향하고 있는데, 가장 큰 작품은 MoMA와 세인트 패트릭 대성당을 향해 있고, 나머지 두 작품은 록펠러 센터 쪽을 향해 있다.

솔 르윗 | 벽화: 회색 띠로 분리된, 네 개의 색과 네 방향으로 그어진 선들의 띠(WALL DRAWING: BANDS OF LINES IN FOUR COLORS AND FOUR DIRECTIONS, SEPARATED BY GRAY BANDS), 1985

Pedestrian arcade between West Fifty–First and West Fifty–Second Streets, AXA Equitable Center, 787 Seventh Avenue, New York, NY 10019

가로, 세로, 대각선 줄무늬의 직사각형 구획들이 2개의 벽면과 6층 중간 블록 통로에 걸쳐 있다. 르윗의 벽화는 주변 맨해튼 미드타운 지역의 격자무늬 형태의 기하학적 구조와 직선적인 특징을 반영한다. 이 벽화는 AXA 에퀴터블 센터가 의뢰했고, 1986년에 공개되었다.

맥스 네이가우스 | 타임 스퀘어(TIMES SQUARE), 1977

Pedestrian island, Broadway between West Forty–Fifth and West Forty–Sixth Streets, New York, NY 10036

맥스 네이가우스(Max Neuhaus)의 음향설치작품은 뉴욕에서 가장 번화한 지역 중 한 곳 밑에 숨겨져 있다. 보행자들에게는 보이지 않는 이 작품은 지하철 쇠격자에서 나오는 전자 장비로 만든 저음을 연속적으로 만들어낸다. 이 소리의 의도적인 규칙성은 도시의 많은 소음 속에서도 들을 수 있다. 네이가우스는 유럽의 몇몇 장소에 영구적인 음향 설치작품이 있지만 미국에는 디아 비콘(Dia: Beacon)에만 있다.

로마어메르가 | 미로

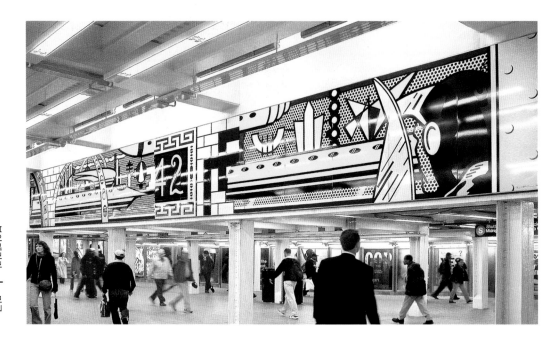

로이 리히텐슈타인 | 타임 스퀘어 벽화(TIMES SQUARE MURAL), 1990(1994
년에 제작되어 2002에 설치됨)

Times Square station, Times Square, New York, NY 10018

타임 스퀘어 지하철 역에 있는 리히텐슈타인의 세라믹과 에나멜 그리고 강철을 재료로 하여 제작
한 벽화에는 만화책 언어로 전달되는 인기있는 이미지가 포함되어 있다. 지하철 정거장(42번가)을 가
리키는 숫자인 42를 포함, 이 도상에 장착된 뉴욕시의 기념비적인 건축물들과 이 지하철 자체에 대
한 언급들이 전통적인 세라믹 타일 방식으로 그려져 있다.

바바라 헵워스 | 단일 형태(SINGLE FORM), 1961 – 64

United Nations Headquarters, 405 East Forty–Second Street, New York, NY 10017

UN 광장에 있는, 이 고요하고 단순한 청동 조각은 이 작품에서 원형의 빈 공간을 떠올리게 하는 둥근 못 안에 자리잡고 있다. 전 UN 사무총장이자 헵워스의 친구인 다그 함마르셸드(Dag Hammarskjöld) 는 이 작품의 목조 작품을 가지고 있었다. 1961년 비행기 사고로 함마르셸드가 사망한 후, 그를 기리기 위해 6.4미터 높이의 이 조각이 주문 제작되었다.

뉴욕 | 퍼블릭아트

요셉 보이스 | 7000 그루의 오크나무(7000 OAKS), 1982

West Twenty–Second Street between Tenth and Eleventh Avenues, New York, NY 10011

다양한 종의 나무 25그루가 각각 현무암 기둥과 짝을 이루어 웨스트 22번가의 한 구역을 따라 설치되어 있다. 이 설치는 1982년 독일 카셀에서 시작된 요셉 보이스(Joseph Beuys)의 친환경 프로젝트의 연장선으로, 도시 전역에 7천 그루의 나무와 현무암을 짝을 지워 심었다. 나무와 돌이 쌍을 이루고 있는 기념비적인 설치작품들은 뉴욕시의 맥락에서는 도시 재생을 가리킨다.

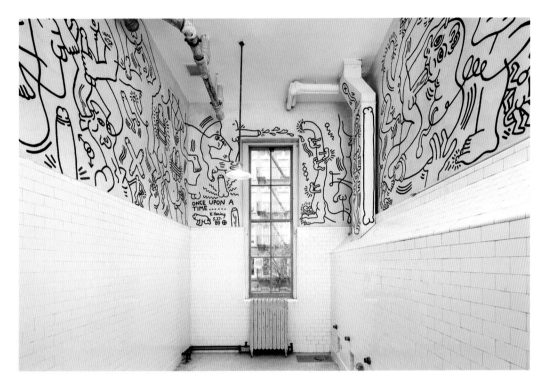

키스 해링 | 옛날 옛적에⋯(ONCE UPON A TIME⋯), 1989

The Center, 208 West Thirteenth Street, New York, NY 10011

해링의 대표적인 스타일로 실행된 이 도발적인 벽화는 뉴욕의 레즈비언, 게이, 양성애자 및 트랜스
젠더 커뮤니티 센터(더 센터, The Center)의 남자 화장실을 위해 제작되었다. 만화처럼 그린 음경들의 난
잡함과 뒤틀린 신체들을 검은 선으로 그린 에로틱한 드로잉들은 하얀 타일을 뒤덮으며, 동성의 성
적 만남과 동성애의 권리를 기념하고 있다. 이 벽화는 해링이 에이즈 관련 합병증으로 사망하기 전
에 제작한 마지막 주요 벽화였다.

제니 홀저 | 당신은 나에게 사랑을 주었다(YOU HAVE GIVEN ME LOVE), 2016

New York City AIDS Memorial, 200–218 West Twelfth Street, New York, NY 10011

이 기념관이 있는 자리는 침울한 역사가 있는 곳이다. 미국 최초의 에이즈 병동이 길 건너에 있었다. 홀저는 이 기념관의 콘크리트 바닥에 희망과 초월의 메시지로 선정된 뉴욕 출신의 시인 월트 휘트먼(Walt Whitman)의 시 '나의 노래(Song of Myself)'의 싯구를 새겼다. 그 위로 이 기념관의 설계자인 스튜디오 ai 아키텍트(Studio ai Architects)가 만든 바람이 잘 통하는 금속 덮개가 높게 세워져 있다.

조지 시걸 | 게이 해방(GAY LIBERATION), 1980

Christopher Park, between Christopher, Grove, and West Fourth Streets, New York, NY 10014

한 남성 커플이 대화를 나누며 서 있고, 두 여성은 근처 벤치에 앉아 있고. 시걸만의 독특한 방식으로 주조된 이 청동 조각작품은 1969년 그리니치 빌리지 근처에서 발생한 스톤월 폭동을 기념하며, 근대 동성애자의 권리를 위한 운동의 이정표로 간주되고 있다. 조지 시걸의 사실주의 조각은 평화적 수용을 촉구하고 있다.

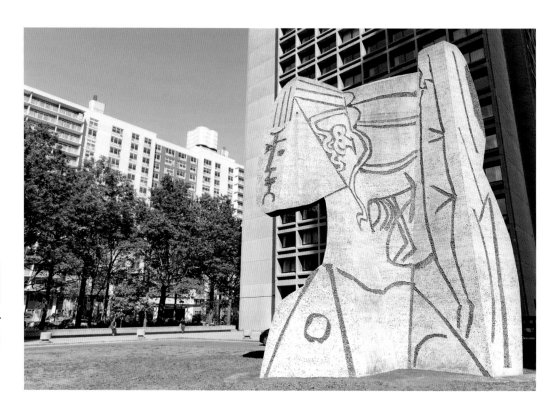

파블로 피카소 | 실벳(SYLVETTE), 1968(1954년 원작, 사후 제작)

Silver Towers, 100–110 Bleecker Street, New York, NY 10012

이 거대한 60톤 무게의 조각작품은 1954년 피카소의 모델이 되어준 발로리스 태생의 젊은 여성인 실벳 데이비드(현재는 리디아 콜벳(Lydia Corbett))의 금속 재질의 작은 흉상을 기반으로 하고 있다. 피카소의 조수인 칼 네스자르가 이 콘크리트 흉상을 작가 사후에 제작했다. 〈실벳〉은 뉴욕에 있는 피카소의 유일한 야외 작품이다.

월터 드 마리아 | 뉴욕 대지의 방(THE NEW YORK EARTH ROOM), 1977

141 Wooster Street, New York, NY 10012

방문객들은, 투명 아크릴 판 뒤에 고정된 140톤의 어둡고 톡 쏘는듯한 냄새가 나는 흙으로 만들어진, 월터 드 마리아의 잘 다듬어진 대지미술(Earthwork)이 소장된 다락방으로 계단을 타고 올라갈 때 축축한 흙냄새에 둘러싸이게 된다. 이 흙은 1977년 이곳에 있었던 흙과 같은 것으로, 정기적으로 물을 주고 훑어주고 있다.

미술관 | 미로

월터 드 마리아 | 끊어진 킬로미터(THE BROKEN KILOMETER), 1979

393 West Broadway, New York, NY 10012

500개의 단단한 황동 막대가 소호 빌딩의 1층을 가로질러 5개의 평행한 줄로 길게 뻗어 있다. 막대들의 간격은 균등해 보이지만, 앞에서 뒤로 연속되는 공간마다 막대 사이의 거리는 0.5센티미터씩 늘어나도록 배치되는데, 이는 무한하지만 유한한 단위를 반복적으로 사용하고 있음을 암시한다. 같은 계열의 작품으로 독일의 카셀에 있는 〈지면에서 수직 1킬로미터〉는 유사한 막대기를 땅에 박아서 만들었다.

북아메리카 | 미국

저드 재단 | **101 스프링 스트리트**(101 SPRING STREET)

101 Spring Street, New York, NY 10012

1870년에 지어진 이 철조 건물은 1968년에 도널드 저드의 집이자 스튜디오이자 전시공간이 되었다. 저드는 5층 건물 전체의 건축 요소들을 대부분 보존했다. 〈101 스프링 스트리트〉는 저드가 영구 설치의 개념을 처음으로 발전시킨 장소로, 예술작품의 배치가 작품 자체 만큼이나 작품을 이해하는 데에 결정적인 역할을 한다는 그의 신념으로 추진되었다.

스펜서 핀치 | 9월 아침의 그 하늘 색을 기억하려 애쓰면서(TRYING

TO REMEMBER THE COLOR OF THE SKY ON THAT SEPTEMBER MORNING), 2014

National September 11 Memorial & Museum, 180 Greenwich Street, New York, NY 10007

세계 무역 센터를 공격한 9월 11일의 아침 하늘은 아름다운 푸른색이었다. 국립 911 기념관 및 미술관의 의뢰로 주문 제작된 스펜서 핀치(Spencer Finch)의 모자이크는 수채화로 채색한 2,983개 사각형으로 되어 있는데, 이들은 각각 2001년과 1993년 공격의 희생자를 추모하기 위한 것으로 갖가지 푸른색으로 그려져 있다. 베르길리우스(Vergilius)의 인용문은 희생자들이 잊혀지지 않을 것임을 강조한다.

마크 디 수베로 | 삶의 환희(JOIE DE VIVRE), 1997

Zuccotti Park, Cedar Street and Broadway, New York, NY 10006

주코티 공원의 남동쪽 모퉁이에 있는 선명한 붉은 색 대각선 형태의 비컨(Beacon: 위치, 방향을 확인하는 장치)은 마크 디 수베로(Mark di Suvero)의 작품으로 홀랜드 터널 입구에서 2006년에 이 자리로 옮겨졌다. 이 작품의 I - 빔은 도시 환경에서 흔하게 볼 수 있는 시공 작업을 참조한 반면 열린 선과 외견상의 무중력성은 주위에 즐비한 건축물 사이에서 해독제 역할을 한다.

장 뒤뷔페 | 네 그루 나무(GROUPE DE QUATRE ARBRES), 1971-72

28 Liberty Street, New York, NY 10005

뉴욕 증권 거래소에서 한 블록 반 떨어진 뉴욕시의 좁은 거리와 높은 건물들로 만들어진 협곡에서, 드뷔페가 인위적으로 만든 흑백의 나무들은 광장에 늘어선 진짜 나무들과 익살스러운 조화를 만들어내면서 서로 소통하고 있다. 이 조각은 작가가 '기념비적인 회화들(Peintures Monumentées)'라고 부르는 그래픽 스타일의 3D 페인팅이 포함된 작품의 일부이다.

루이스 네벨슨 | 그림자와 깃발들(SHADOWS AND FLAGS), 1978

Louise Nevelson Plaza, between William Street, Liberty Street, and Maiden Lane, New York, NY 10038

이 광장에서 가장 눈에 띄는 7점의 검은 강철 조각은 네벨슨의 작품으로 그중 하나는 높이가 12.2 미터에 달한다. 높은 대 위에 매달려 부유하는 작은 작품들은 이 작품의 제목에 나오는 깃발을 떠올리게 한다. 네벨슨의 원래 구상에는 캘러리 배나무와 특수 제작된 벤치도 있었지만 새로 심은 나무들과 현대적인 유리 좌석으로 대체되었다.

뉴욕의 미술관　|　미술

이사무 노구치 | 노구치 미술관(THE NOGUCHI MUSEUM), 1985년 개관

9-01 Thirty-Third Road, Long Island City, NY 11106

이사무 노구치는 자신의 모더니즘 조각들을 영구적으로 전시하기 위해 이 미술관을 설계했다. 일본계 미국인 작가인 그의 60년 경력에서 나온 대표 작품들이 1920년대 옛 산업용 건물 2개 층에 걸쳐 전시되어 있고, 또한 작가가 건물 외부에 설계한 평온한 조각 공원에도 전시되어 있다. 이 미술관은 그 자체로 노구치의 가장 위대한 업적들 중 하나로 인정받고 있다.

제임스 터렐 ┃ 만남(MEETING), 1986

MoMA PS1, 22–25 Jackson Avenue, Long Island City, NY 11101

MoMA PS1에 있는 벽면이 하얀 방의 천정에 직사각형 형태로 커다란 구멍이 나 있다. 방문객들은 벤치에 앉아서 탁 트인 하늘을 바라본다. 이 방의 은은한 인공 조명은 주황색 빛을 발하는데, 특히 해가 질 때 하늘의 색이 더욱 두드러지게 보인다. 터렐은 자신만의 이 독특한 작품들을 '하늘공간 (Skyspaces)'라고 부르는데, 이 작품은 그 중 초기작품이다.

빌 브랜드 | 매스트랜시스코프(MASSTRANSISCOPE), 1980/2008

DeKalb Avenue station, DeKalb and Flatbush Avenues, Brooklyn, NY 11217

이 작품의 단순하고 다채로운 애니메이션은 브루클린에서 맨해튼으로 가는 B선과 Q선의 지하철 승객들에게 기발함과 경이로운 순간을 선사한다. 빌 브랜드(Bill Brand)가 손으로 그린 228개의 판들은 버려진 머틀 애비뉴 역을 이미지를 회전시켜 애니메이션을 만드는 19세기 장치인 조에트로프(Zoetrope) 형식으로 바꾸었다. 〈매스트랜시스코프〉에서는 이미지들은 정지된 상태이고, 열차가 움직여서 애니메이션을 만든다.

주디 시카고 | 디너 파티(THE DINNER PARTY), 1979

Brooklyn Museum, 200 Eastern Parkway, Brooklyn, NY 11238

이 페미니즘 예술 설치작품은 서양 문명사에서 여성의 역할을 기념하고 있다. 주목할 만한 역사적이고 신화적인 여성 39인이 평등과 여성성을 상징하는 정삼각형 모양의 연회 테이블에 자리를 잡고 있다. 그림이 있는 접시들과 수가 놓인 테이블보들은 각각의 여성들과 그들의 업적을 나타내기 위해 장식되어 있다. 또한 바닥과 수직 판 위에 이름이 새겨진 999명 이상의 여성들에게도 경의를 표하고 있다.

소피 칼 | 여기 그린우드 묘지 방문객의 비밀이 있다(HERE LIE THE
SECRETS OF THE VISITORS OF GREEN-WOOD CEMETERY), 2017-42

Green-Wood Cemetery, 500 Twenty-Fifth Street, Brooklyn, NY 11232

브루클린의 그린우드 묘지에 자리 잡은 이 대리석 오벨리스크는 방문객들이 자신의 가장 어두운 비밀을 밝힐 수 있는 기회의 공간을 제공한다. 오벨리스크의 맨 아래부분에 작은 틈새를 두어 그곳에 무언가를 넣어둘 수 있도록 되어 있다. 소피 칼(Sophie Calle)은 정기적으로 그 내용물을 꺼내겠다고 약속했고, 화형식을 거행하여 그 고백들을 파기하고 있다. 인간의 연약함에 대한 매혹을 탐구하는 작가의 25년 프로젝트는 2042년까지 계속될 것이다.

오른쪽 세로: 뮤럴

오딜리 도널드 오디타 | 만화경(KALEIDOSCOPE), 2011–12

20th Avenue station at Eighty–Sixth Street, Brooklyn, NY 11214

D라인의 브루클린 20번가 지하철역에 설치된 오딜리 도널드 오디타(Odili Donald Odita) 작품의 색채 배열은 벤슨허스트 인근을 다채롭고 활기에 넘치도록 만들고 있다. 오디타는 역 승강장 도처에 설치되어 있는 유리를 이어 붙여서 만든 40개의 판을 설계했다. 오디타의 작품의 특징인 대각선의 가느다란 띠 모양과 지그재그 형태의 색은 시각적으로 작품 주변에까지 그 에너지를 전달한다.

댄 플래빈 아트 인스티튜트(THE DAN FLAVIN ART INSTITUTE), 1983

23 Corwith Avenue, Bridgehampton, NY 11932

1908년 2층으로 지어진 소방서로, 나중에 침례교회로 개조되었다. 현재는 형광등 튜브 조각으로 유명한 플래빈의 20여년(1963-1981년) 간 제작한 작품들중 최고 작품들을 소장하고 있으며, 이 작품들은 작가가 직접 기획 설치하였다. 개별 작품들에서 발산되는 빛은 복도를 통해 구석진 곳을 향하도록 끌어당기며, 빛의 변화에 몰입되는 경험을 만들어낸다.

포마 | 뮤지엄

폴록–크래스너 하우스와 스터디센터 | 개장(OPEND), 1988

830 Springs–Fireplace Road, East Hampton, NY 11937

예술가이자 부부였던 잭슨 폴록(Jackson Pollock)과 리 크래스너(Lee Krasner)의 예전 집과 스튜디오는 방문 객들이 그 시간에서 멈춰있는 그들의 개인적이고 예술적인 환경을 볼 수 있게 해준다. 폴록의 작업 실이었던 헛간 바닥은 마치 그 자체로 그의 그림인 것처럼 흩뿌려져 있는 물감으로 뒤덮여 있다.

샤지아 시칸데르 | 5중 효과(QUINTUPLET – EFFECT), 2016

Julis Romo Rabinowitz Building, Princeton University, 20 Washington Road, Princeton, NJ 08540

이 회화 작품은 캔버스 대신 9개의 대형 패널을 쌓아 올린 유리 패널을 사용했다. 샤지아 시칸데르 (Shahzia Sikande)는 프린스턴 대학에 있는 이란의 고대 역사 샤나마 삽화의 사본에서 영감을 받아, 이 장편 서사를 자신만의 복합적인 해석으로 풀어냈다. 프린스턴의 역사적인 캠퍼스에는 피카소, 루이스 네벨슨, 조지 리키(George Rickey), 아이 웨이웨이 및 알렉산더 칼더 등의 작품을 포함한 풍부한 근현대 미술품을 소장하고 있다.

마리솔 | 청동(GENERAL BRONZE), 1997

Grounds for Sculpture, 80 Sculptors Way, Hamilton, NJ 08619

베네수엘라 독재자 후안 고메스 장군을 모티브로 한 마리솔(Marisol)의 조각은 그녀가 반기념물이라고 부르는 정치인들을 공공 장소에 동상으로 만들어 이들의 공적을 기리도록 하는 관습을 풍자한다. 이 작품은 뉴저지에 있는 현대 조각 공원인 '조각의 땅'에 전시되어 있는데, 여기에는 특정 장소에 맞게 주문 제작된 몇몇 작품을 포함하여 미국과 전세계 예술가들의 작품 300여 점이 있다.

마르셀 뒤샹 │ 기정사실: 1. 폭포, 2. 빛나는 가스…(ÉTANT DONNÉS: 1° LA CHUTE D'EAU, 2° LE GAZD'ÉCLAIRAGE…), 1946 – 66

Philadelphia Museum of Art, 2600 Benjamin Franklin Parkway, Philadelphia, PA 19130

필라델피아 미술관에서 관객들은 한 때 재스퍼 존스(Jasper Johns)가 '미술관에서 가장 이상한 작품'이라고 했던 뒤샹의 마지막 주요 작품을 보기 위해 문에 뚫린 구멍으로 훔쳐보아야 한다. 오브제, 조각, 사진의 이 아쌍블라주는 목가적인 동시에 충격적이다. 뒤샹의 여인이었던 두 여성이 실물 크기 모델이 되어 주었다.

록시 페인 | 공생(SYMBIOSIS), 2011

Iroquois Park, North Twenty–Fourth Street and Pennsylvania Avenue, Philadelphia, PA 19130

이 울퉁불퉁하고 비틀린 금속 재질의 나무들은 공업용 강철 파이프를 사용하여 손으로 조립하여 만들었다. 자연과 인공의 구별을 흐리게 하는 이 가늘고 긴 조각은 공업용 파이프라인과 나무 같은 구조물을 동시에 떠올리게 한다. 죽어 있는 작은 나무가 더 크고 손상된 나무를 떠받치고 있는 형태를 보여줌으로써 록시 페인(Roxy Paine)은 자신의 작품에서 일관되게 탐구했던 주제인 유기체에서 나온 형태와 인공 형태 사이의 생태학적 긴장을 제시한다.

백남준 | 비디오 정자(VIDEO ARBOR), 1990

One Franklin Town Apartments, 1 Franklin Town Boulevard, Philadelphia, PA 19103

필라델피아 아파트 블록 밖에 설치된 84개의 컬러 비디오 모니터는 다양한 이미지와 색상의 현란한 배열을 보여준다. 밤에 비디오를 켜면 화면은 몸부림치는 기하학적 모양들과 뒤섞인 그 지역 장면들을 보여준다. 또한 백남준은 자연과 기술의 조화를 만들어 내기 위해 등나무 덩굴을 심었다.

북아메리카 | 미국

키스 해링 | 무제(개 위에서 균형 잡고 있는 사람)[UNTITLED(FIGURE
BALANCING ON DOG)], 1989

Kutztown Park, 440 East Main Street, Kutztown, PA 19530

이 생동감 넘치는 붉은색 조각은 짖고 있는 개의 등에 타고 앉아 팔을 휘젓고 있는 사람을 묘사하고 있다. 해링의 트레이드마크인 만화 스타일의 단순하고 굵은 선으로 표현된 이 활기 넘치는 작품은 1992년 자신의 고향에 기증되었다. 그의 작품 안에서 춤과 움직임이 중심 역할을 하고 있는 이 조각은 자연 그대로의 어린이 놀이터 같은 분위기를 포착하고 있다.

스콧 버튼 | 6명을 위한 의자(CHAIRS FOR SIX), 1985

BNY Mellon Center, Grant Street and Fifth Avenue, Pittsburgh, PA 15219

스콧 버튼(Scott Burton)은 이 공공 예술작품에서 전형적으로 보여주는 것처럼, 그의 조각에 기능적이고 사회적인 관점을 불어넣곤 했다. 화강암으로 만든 이 6개의 의자는 친구든 낯선 사람이든 모두가 둘러 앉아 대화를 나눌 수 있도록 서로 마주보게 배치되어 있다. 버튼은 한때 자신을 '점심 예술가'라고 불렀는데, 왜냐하면 그가 노동자들이 점심시간에 유용하게 사용하는 다양한 의자 조각들을 만들었기 때문이다.

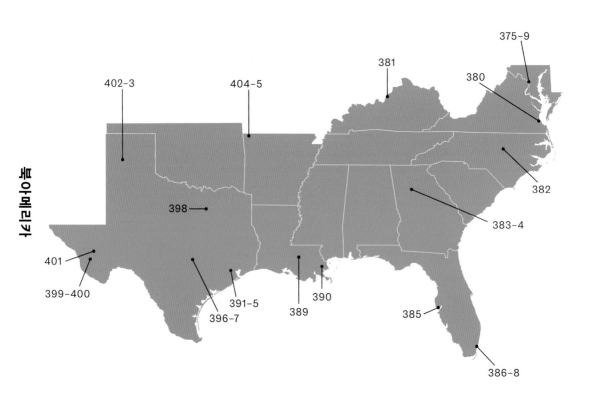

미국 남부

375-9

381

380

402-3

404-5

382

383-4

398

401

399-400

391-5

389

390

396-7

385

386-8

북아메리카

알렉산더 칼더 | 산과 구름(MOUNTAINS AND CLOUDS), 1976/1986

Hart Senate Office Building, 120 Constitution Avenue NE, Washington, DC 20002

〈산과 구름〉은 칼더의 마지막 작품이자 분리된 모빌과 '스테빌(고정된 조각)'을 결합시킨 유일한 작품이다. 위로 솟구치는 형상의 이 작품은 하트 상원(上院) 오피스 빌딩 9층 에이트리움의 흰색 대리석 벽과 대비되도록 검은색으로 고르게 칠해져 있다. 이 모빌은 2016년 구조 안정성 검토 후 재제작을 위해 철수되었다.

루카스 사마라스 | 의자 변형 넘버 20B(CHAIR TRANSFORMATION NUMBER 20B), 1996

National Gallery of Art Sculpture Garden, Seventh Street and Constitution Avenue NW, Washington, DC 20408

이 추상 조각은 의자를 쌓아 올린 위태로운 탑을 시사한다. 어떤 시점에서 보면 똑바로 서 있는 것처럼 보이고, 다른 시점에서 보면 뒤로 기대어 있거나 앞으로 넘어지는 것처럼 보인다. 국립 미술관의 넓고 잘 정리된 조각 정원에 전시된 루카스 사마라스(Lucas Samaras)의 이 아찔한 구조물은 루이스 부르주아, 로이 리히텐슈타인, 토니 스미스(Tony Smith) 등의 주요 작품 16점과 함께 전시되어 있다.

자연애여가 | 미국

비벌리 페퍼 ▎ 권위를 가지고(EX CATHEDRA), 1967

Hirshhorn Museum and Sculpture Garden, Independence Avenue SW and Seventh Street SW, Washington, DC 20560

이 거대한 기하학적 조각의 대단히 유혹적이고 윤기나는 표면은 작품 주변의 모든 것을 비춘다. 페퍼의 대담한 시각적 표현은 1880년대부터 오늘날까지 60점이 넘는 허쉬혼 미술관의 조각 정원 및 광장에 전시된 작품들 중 하나이다. 오귀스트 로댕과 한스 아르프의 작품이 지미 더럼(Jimmie Durham), 쿠사마 야요이 및 다른 많은 작가들의 작품과 함께 특별 전시되어 있다.

조엘 사피로 | 손실과 재생(LOSS AND REGENERATION), 1993

United States Holocaust Memorial Museum, 100 Raoul Wallenberg Place SW, Washington, DC 20024

미국 홀로코스트 기념 미술관에 있는 조엘 사피로(Joel Shapiro)의 설치작품에는 가족의 안전과 안보의 파괴를 표현하는 뒤집힌 집과 같은 형태의 작품이 있다. 작품 근처에 있는 추상 형태의 검정색 나무는 잠재적인 회복을 가리킨다. 솔 르윗, 리처드 세라, 엘스워스 켈리 등의 영구 설치작품이 사피로의 작품과 함께 추모에 동참하고 있다. 그들은 홀로코스트의 지속적인 영향을 함께 다루고 미술관의 추모 기능을 강조한다.

낸시 홀트 | 어두운 별 공원(DARK STAR PARK), 1979 – 84

Dark Star Park, 1655 North Fort Myer Drive, Arlington, VA 22209

이 도시 공원의 큰 구(球)들은 떨어져서 소멸된 별들을 나타낸다. 금속 자국들이 땅 바닥 위에 조심 스럽게 놓여 있는데, 이 구의 그림자들은 매년 8월 1일 오전 9시 30분에 삽입된 판들과 완벽하게 일치한다. 이 날짜는 1860년, 윌리엄 로스(William Henry Ross)가 이 작품이 있는 장소인 알링턴 인근, 나중에 로슬린이 될, 이 땅을 구입한 것을 기념하고 있다.

리처드 헌트 │ 꿈을 꾸며(BUILD A DREAM), 2011

Thirty–First Street and Jefferson Avenue, Newport News, VA 23607

이 조각은 작품이 설치된 뉴포트 뉴스 지역 인근에 낙관적인 활력을 더해준다. 제목에서 시사하는 것처럼, 리처드 헌트(Richard Hunt)의 조각은 그의 대담한 스테인레스 스틸 형상들이 그들 자신을 위해 훨씬 더 크고 더 나은 미래를 꿈꾸도록 지역사회에 영감을 불어 넣어줄 것이라는 희망과 열망을 만들어 내고자 한다. 헌트는 보통 지역의 주제나 역사에 대한 주제를 담은 공공 예술작품으로 잘 알려져 있다.

토니 스미스 | 그레이스호퍼(GRACEHOPER), 1962

Overlook at Louisville Waterfront Park, Louisville, KY 40202

이 기념비적인 검은색 강철 조각작품은 거대한 기하학적 부분들을 서로 짜 맞춰서 구성된다. 제목은 제임스 조이스(James Joyce)의 소설『피네간의 평야(Finnegans Wake)』(1939)에서 가져온 것으로, 그 책에서 그레이스호퍼는 진보와 변화를 대표하는 곤충이다. 비록 이 조각이 벌레 같은 모습을 하고 있지만, 토니 스미스에게는 상상력의 기폭제로, 보는 사람에 따라 다른 연상작용을 불러 일으키고 있다.

바버라 크루거와 스미스 – 밀러 + 호킨슨 건축가들 | 이것을 그려라
(PICTURE THIS), 1996

Ann and Jim Goodnight Museum Park, North Carolina Museum of Art, 2110 Blue Ridge Road, Raleigh, NC 27607

도발적인 사회 평론가인 바버라 크루거(Barbara Kruger)는 텍스트를 사용하여 작업하는 것으로 잘 알려져 있다. '스미스 – 밀러 + 호킨슨 건축가들(Smith - Miller + Hawkinson Architects)'과의 협업으로 제작한 'PICTURE THIS'라는 문구의 철자를 하나하나 써넣은 24.4미터 높이의 글자 형태들은 그 자체로 창조 행위임을 떠올리게 한다. 많은 글자들이 문화계 인물들의 인용구들과 북 캐롤라이나의 역사와 관련된 서술들로 장식되어 있다.

이사무 노구치 | 나무로 만든 놀이기구들(PLAYSCAPES), 1975 – 76

Piedmont Park, Twelfth Street Gate, Atlanta, GA 30309

이 도시 놀이터의 다채로운 기구들은 예술과 놀이의 구분을 모호하게 한다. 피드먼트 공원을 위해 노구치가 구상한 나무로 만든 놀이기구들은 창의적인 놀이를 장려하여 어린이들이 움직이고, 생각하고, 세상을 탐험하도록 하기 위한 것이다. 노구치는 위대한 예술은 갤러리에서 만이 아닌 밖에서도 살아있는 경험의 한 부분으로 모두에게 이용될 수 있어야만 한다고 믿었다.

로이 리히텐슈타인 | 집 III(HOUSE III), 1997(2002년 제작)

High Museum of Art, 1280 Peachtree Street NE, Atlanta, GA 30309

착시현상으로 설계된 이 장난스러운 조각은 리히텐슈타인의 원근법 탐구에 대한 관심을 반영한다. 언뜻 보기에 이 알루미늄 구조물은 이상하게도 균형이 잡혀 있는 것처럼 보인다. 알아볼 수 있는 집의 형태는 특정한 각도에서만 볼 수 있다. 리히텐슈타인의 마지막 작품 중 하나였던 이 조각은 1990년대에 실내 공간을 위해 제작되었던 대규모 회화 작품들에서 영감을 받았다.

세인트 피터스버그 | 미로

제임스 로젠퀴스트 | 치유됩니다: 모든 어린이 병원을 위해(IT HEALS
UP: FOR ALL CHILDREN'S HOSPITAL), 2002

Children's Research Institute at the Johns Hopkins All Children's Hospital, University of South Florida, 601 Fourth Street S, St. Petersburg, FL 33701

어린이 병원을 위해 제작된 제임스 로젠퀴스트(James Rosenquist)의 이 조각은 거대한 반창고가 붙어있는 모습을 하고 있다. 로젠퀴스트는 인체의 지구력과 병원에서 근무하는 직원들의 전문성에 경의를 표하는 긍정적인 내용을 담은 작품을 만들고자 했다. 간판처럼 기능하는 이 작품은 이곳이 도움과 치유의 장소임을 아이들에게 전달하고 있다.

마이애미 | 로드

우르스 피셔 | 버스 정류장(BUS STOP), 2017

Paradise Plaza, 151 Northeast Forty-First Street, Miami, FL 33137

마이애미 디자인 구역의 한 쇼핑 플라자 중심에 우르스 피셔는 이 도시 전역에서 쉽게 찾아볼 수 있을 것처럼 설계된 버스 정류장의 벤치에 해골을 늘어놓았다. 이 해골의 죽음 같은 정적은 이마로 흘러내려서 바닥에 고이는 물의 움직임과 균형을 이루는데, 이는 삶을 표현하려고 한 것이다.

세로쓰기 | 마이애미

존 발데사리 | 재미(2부)[FUN (PART 2)], 2003/2014

City View Garage, 3800 Northeast First Avenue, Miami, FL 33137

이 구멍 뚫린 금속 벽화〈재미(2부)〉는 같은 건물의 다른 면에서 보이는 〈재미(1부)〉(2003/2014)와 한 쌍으로 한가롭게 휴식하는 장면을 묘사하고 있다. 2부에 있는 구식 수영복과 헤어 스타일을 하고 있는 여성과 같은 복고풍의 장면들은 마이애미의 실제 모습과 상상의 역사 그리고 현재에 대해 장난스럽게 고개를 끄덕이게 하면서 이 건물의 현대적인 건축양식과 대조를 보이고 있다.

<div style="writing-mode: vertical">홍콩·미국 | 미국</div>

우고 론디노네 ∥ 마이애미 산(MIAMI MOUNTAIN), 2016

Collins Park, Twenty–First Street and Collins Avenue, Miami Beach, FL 33140

공중에 솟아 있는 12.8미터 높이의 이 화려한 기둥은 5개의 거석(巨石)을 쌓아서 만들었다. 우고 론디노네(Ugo Rondinone)는 북아메리카 배드랜드의 지질학적 바위 대형에서 영감을 받았지만 그의 형광색 페인트는 완전히 현대적이다. 이 조각은 배스 미술관(BASS Museum) 영구 소장 컬렉션을 위해 동시대 공공 조각을 구입하는 10년짜리 프로그램이 착수되면서 콜린스 파크에 설치되었다.

북아메리카 | 미국

나리 워드 ▎ 미시시피에서 흘러나온 쓰레기들(MSSSSPP RUNOFF), 2014

LSU Sculpture Park, College of Art & Design, Louisiana State University, 102 Design Building, Baton Rouge, LA 70803

나리 워드(Nari Ward)는 루이지애나 머시너리 캐터필러 '폐기장'에서 찾아낸 오브제들을 사용하여, 일 반적으로 바톤 루지의 미시시피 강둑을 장식하는 벤치, 쓰레기통, 가로등 기둥 유형의 조각 복제품 을 만들었다. 루이지애너 주립대학교의 트레이드마크인 금을 지칭하는 노란색 벤치는 관객이 세찬 강물을 두려워하지 않고 벤치에 앉아서 주변을 관조할 수 있는 공간을 제공한다.

르네 마그리트 | 알렉산더의 노동(THE LABORS OF ALEXANDER), 1967

Sydney and Walda Besthoff Sculpture Garden, New Orleans Museum of Art, 1 Collins Diboll Circle, City Park, New Orleans, LA 70124

이 초현실적인 조각에서 도끼가 최근에 베어진 나무의 뿌리 아래에 끼어 있다. 1950년에 그린 르네 마그리트(René Magritte)의 회화 작품을 바탕으로 제작한 이 작품은 그의 작품에서 나타나는 전형적인 패러독스를 보여주고 있다. 이 청동조각은 로버트 인디애나(Robert Indian), 루이스 부르주아, 바바라 헵워스 그리고 기타 다른 작가들이 제작한 조각작품을 60점 이상 소장하고 있는 아름답게 조경된 뉴올리언스 미술관의 조각 정원에 전시되어 있다.

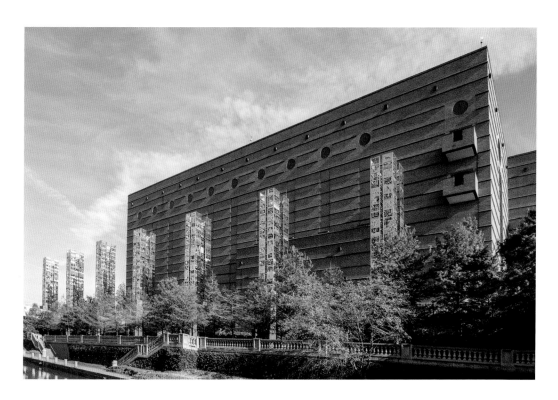

토마 | 가리메아누

멜 친 | 7개의 불가사의(THE SEVEN WONDERS), 1998

Sesquicentennial Park, 400 Texas Avenue, Houston, TX 77002

휴스턴에서 태어난 멜 친(Mel Chin)은 세스퀴센테니얼 파크에서 이 작품을 만드는데 많은 도움을 받았다. 1986년(도시의 150주년인 해)에 태어난 그 지역 아이들은 휴스턴의 농업, 에너지, 제조, 의학, 자선, 기술, 교통의 역사를 그린 1,050개의 삽화를 기증했다. 이 삽화들은 21.3미터 높이의 스테인리스 스틸 기둥에 레이저로 새겨졌으며, 불 켜진 등불처럼 빛이 난다.

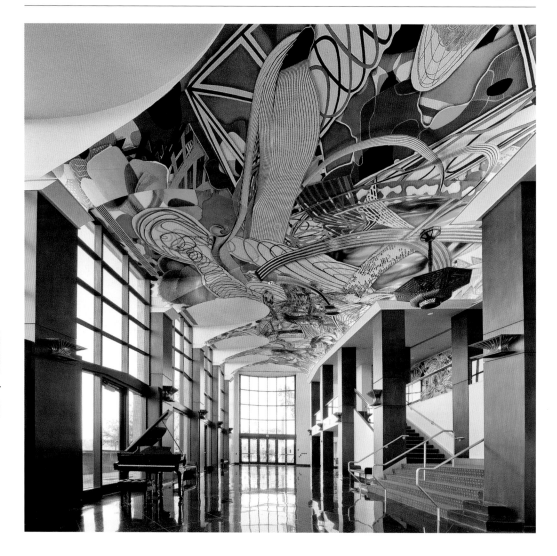

프랭크 스텔라 | 유포니아(EUPHONIA), 1997

Moores Opera House, University of Houston, 120 School of Music Building, Houston, TX 77004

실크스크린과 채색으로 형상화된 이 화려한 콜라쥬는 휴스턴 대학교 무어스 오페라 하우스 로비의 아치형 천장을 덮고 있다. 메자닌(mezzanine, 건물 1층과 2층 사이에 있는 라운지) 층에서 구불거리는 추상 형태의 생동감 넘치는 작품 세 점과 강당 내부에서도 자체적으로 기념비적인 색과 형태를 보여주는 또 다른 작품을 찾아볼 수 있다.

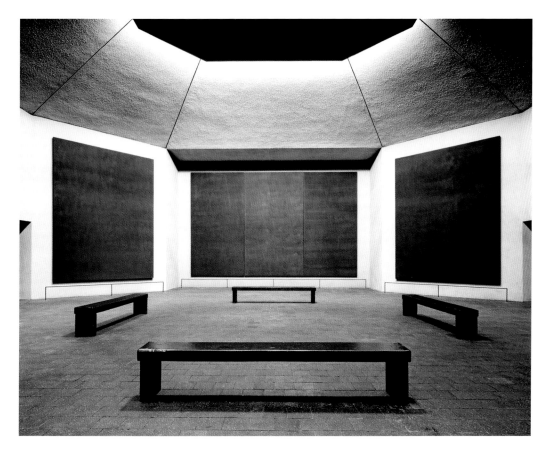

북아메리카 | 미국

마크 로스코 | 로스코 교회당(ROTHKO CHAPEL), 1971

Rothko Chapel, 3900 Yupon Street, Houston, TX 77006

마크 로스코(Mark Rothko)는 건축가 필립 존슨(Philip Johnson), 하워드 반스톤(Howard Barnstone)과 협업하여 자신의 회화 작품을 위한 전용공간을 만들었다. 예배당을 위해 특별 제작된 14점의 캔버스 작품은 내부에 있는 8개 벽면에 전시되어 있는데, 친밀하면서도 강한 감정을 이끌어내는 효과를 불러일으키고 있다. 이 예배당은 현대 미술의 보편적인 추상 언어를 사용하여 모든 신앙과 대화하는 영적인 중심지이다.

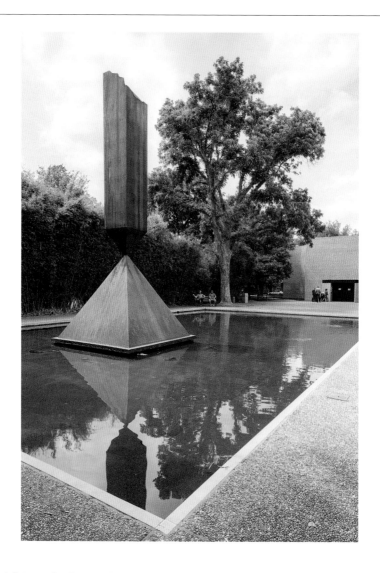

바넷 뉴먼 | 부서진 오벨리스크(BROKEN OBELISK), 1971

Rothko Chapel, 3900 Yupon Street, Houston, TX 77006

이 유명한 조각에서 두 개의 이집트 형상인 오벨리스크와 피라미드는 만날 수 없는 지점에서 만난다. 이 작품은 4개의 에디션 중 하나로 반사되는 연못 안에 설치된 바넷 뉴먼(Barnett Newman)의 유일한 오벨리스크이다. 존(John)과 도미니크 드 메닐(Dominique de Menil)은 인접한 곳에 로스코 예배당을 세우고 예배당과 뉴먼의 조각작품을 마틴 루터 킹 주니어(Luther King Jr.)에게 바쳤다.

댄 플래빈 | 무제(UNTITLED), 1996

Richmond Hall, 1500 Richmond Avenue, Houston, TX 77006

리치몬드 홀에 작품 설치를 의뢰받은 플래빈은 기성품 형광관과 식료품점 창고였던 건축구조를 결합하여 놀라운 색과 빛의 놀이를 만들어냈다. 이 건물로부터 형태와 규모를 바로 가져온 이 작품은 건축학적 뼈대로 관심을 끌어당기면서 이 건축물의 내부와 외부 공간들을 활성화시키고 있다.

슈퍼플렉스 | 잃어버린 돈(LOST MONEY), 2009

Betty and Edward Marcus Sculpture Garden at Laguna Gloria, The Contemporary Austin, 3809 West Thirty–Fifth Street, Austin, TX 78703

5센트, 10센트 그리고 25센트 동전이 라구나 글로리아(Laguna Gloria)의 안뜰과 테라스에 흩어져 장식용 분수 주위에 반짝이는 카펫을 형성하고 있다. 그러나 이 동전들은 쓸모가 없다. 2008년 전세계 금융 붕괴를 말하는 이 동전들은 모두 바닥에 달라붙어 있어 사용할 수 없기 때문이다. 슈퍼플렉스의 설치작품은 이 도시 부지의 삼림, 목초지, 그리고 정원에 자리잡고 있는 많은 동시대 예술 소장품들과 함께 전시되어 있다.

엘스워스 켈리 │ 오스틴(AUSTIN), 2015

Blanton Museum of Art, 200 East Martin Luther King Jr. Boulevard, Austin, TX 78701

석재(石材) 이글루와 로마네스크양식의 교회를 모두 닮은 켈리의 평화로운 예배당은 그의 마지막 작품으로 가장 기념비적인 작품이다. 이중으로 된 통 모양의 단순한 건물은 1986년에 마음속으로 구상했지만 2015년에야 실현되었다. 내부에는 십자가의 길을 가리키는 14개의 흑백 대리석 판이 있다. 켈리는 이 예배당을 기쁨과 사색의 장소로 계획했다.

윌렘 드 쿠닝 | 앉아 있는 여인(SEATED WOMAN), 1969/1980

Nasher Sculpture Center, 2001 Flora Street, Dallas, TX 75201

이 큰 조각은 윌렘 드 쿠닝(Willem de Kooning)이 유럽에서 휴가를 보내는 동안 만든 작은 점토 버전에 기초하고 있다. 헨리 무어의 제안으로 확대하여 제작된 이 작품은 드 쿠닝의 작품에서 볼 수 있는 생동감 있는 몸짓을 유지하고 있다. 나서 조각 센터 마당에 전시되어 있는 이 작품은 레이먼드와 팻시 나서(Raymond and Patsy Nasher)에 소장되어 있는 300점의 근·현대 걸작 중에 하나이다.

저드 재단 | 라 만사나 드 치나티/블록(LA MANSANA DE CHINATI/THE BLOCK)

Judd Foundation, 104 South Highland Avenue, Marfa, TX 79843

도널드 저드는 1946년에 서부 텍사스 주의 사막 풍경을 처음 접했고, 1970년대 초에 그 지역으로 다시 돌아왔다. 그는 1973년에 그곳으로 이사하여, 8채의 건물과 3개의 목장을 가로지르는 영구 설치 개념을 계속 발전시켰다. 그가 이 블록에서 구입하여 개조한 건물들에 자신의 작품과 가구를 설치한 작품들을 보존하고 있다.

로버트 어윈 | 무제(새벽에서 황혼까지)[UNTITLED (DAWN TO DUSK)], 2016

Chinati Foundation, 1 Cavalry Row, Marfa, TX 79843

예전 군사 기지 자리에 도널드 저드가 설립한 차이나티 재단은 댄 플래빈과 존 챔벌린(John Chamberlain)을 포함한 엄선된 작가 그룹에게 의뢰하여 이 장소에 맞게 제작한 작품들을 영구 전시하고 있다. 로버트 어윈은 버려진 병원과 인접한 안마당을 예술과 건축, 자연이 능수능란하게 융합되는 빛과 공간을 경험할 수 있도록 실내 요소들과 야외 정원을 결합하는 총체적인 예술작품으로 변형시켰다.

엘름그린과 드라그셋 │ 프라다 마파(PRADA MARFA), 2005

US Route 90 near Valentine, TX 79854

이 척박한 텍사스 풍경 안에서 프라다 부티끄는 초현실적인 광경이다. 자세히 들여다보면 이것은 매장이 아니라 프라다의 2005년 가을 구두와 핸드백 컬렉션을 영구히 전시하는 하나의 밀폐된 조각이다. 사물이나 장소에 대해 치밀하지만 허구적으로 재창조하는 것으로 유명한 엘름그린과 드라그셋의 전형적인 이 작품은 브랜드에 집착하는 내재된 부조리에 대해 말하고 있다.

앤드류 레스터 | 플로팅 메사(FLOATING MESA), 1980

Near Tascosa Road and FM 2381, Amarillo, TX 79012

사막 대기의 눈속임(Trompe L'oeil) 을 이용하여, 앤드류 레스터(Andrew Leicester)의 환경 예술작품은 외딴 곳에 있는 꼭대기가 평평한 산의 윗부분을 잘라내 마치 수평의 흙과 바위 조각이 공중에 떠 있는 것처럼 보이게 만든다. 이 작품은 단순한 길이의 도색된 강철 광고판으로 만들어졌으며, 절벽 꼭대 기와 수평으로 평행하게 뻗어 있다.

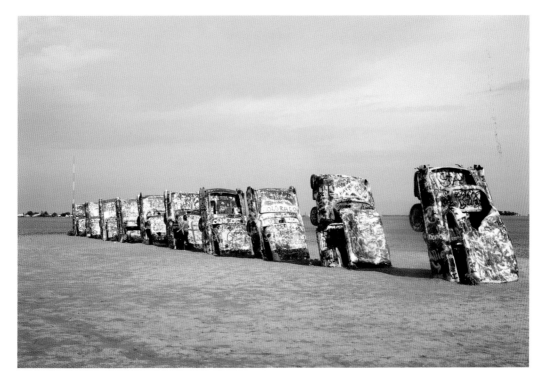

도 무 | 북아메리카

개미 농장(칩 로드, 허드슨 마르케스 및 더그 미컬스) | 캐딜락 랜치(CADILLAC RANCH), 1974

Interstate 40 Frontage Road, near Arnot Road, Amarillo, TX 79124

우스꽝스러운 기념물처럼 10대의 캐딜락이 기자(Giza)의 대(大)피라미드와 같은 각도로 모래 밖으로 솟아있다. 다양한 형태의 꼬리 지느러미가 특징인 이 클래식 자동차들은 캐딜락의 다양한 진화를 나타내며, 소비자 주의와 기술 진보의 미화를 교묘하게 풍자하는 설치작품이다.

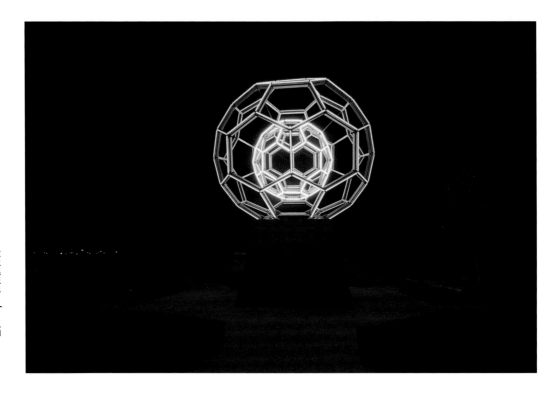

북아메리카 | 미국

레오 빌라리얼 | 버키볼(BUCKYBALL), 2012

Crystal Bridges Museum of American Art, 600 Museum Way, Bentonville, AR 72712

이 뛰어난 조각은 버크민스터 풀러의 이름을 딴 풀러렌 카본 분자를 기반으로 한다. 4,500개의 LED
로 빛나는 이 작품은 커스텀 소프트웨어로 생기를 불어넣는다. 레오 빌라리얼(Leo Villareal)의 매혹적
인 색과 빛의 공연은 크리스탈 브릿지의 0.49평방킬로미터의 공원과 벤턴빌 시내를 연결하는 조각
의 길을 따라가면서 볼 수 있다. 키스 해링, 제임스 터렐, 록시 페인 및 셀레스트 로버지(Celeste Roberge)
의 작품들도 전시되어 있다.

단 로세하르데 | 플로우 5.0(FLOW 5.0), 2007–13

21c Museum Hotel, 200 Northeast A Street, Bentonville, AR 72712

장소에 맞춰 주문 제작된 단 로세하르데(Daan Roosegaarde)의 이 설치작품은 수백 개의 환풍기로 구성된 검은 벽으로, 움직임에 반응하여 함께 바람을 일으킨다. 또한 환풍기들로 만들어지는 기하학적문양이 이동하며, 때때로 공기를 가리키는 세 철자인 A, E, R 중 하나를 묘사한다. 이 작품은 주변을 둘러싸고 있는 공간이 작품에 미치는 영향에 대한 관객들의 의식을 고조시킨다.

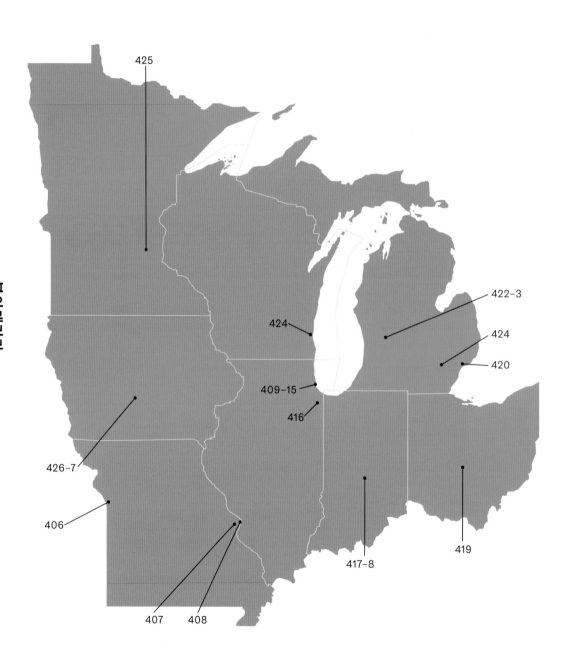

북아메리카

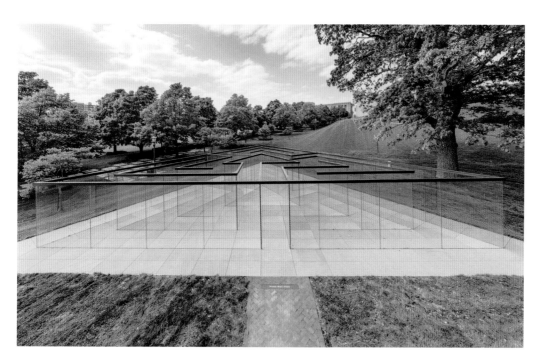

로버트 모리스 | 유리 미로(GLASS LABYRINTH), 2013

Donald J. Hall Sculpture Park, Nelson–Atkins Museum of Art, 4525 Oak Street, Kansas City, MO 64111

빽빽한 담장이나 다른 불투명한 재료로 구성된 전통적인 미로와는 달리 모리스의 미로는 2.5센티미터 두께의 유리로 만들어졌다. 투명한 구조물 사이로 이동하는 경험은 방향감각을 잃게 만들지만, 길을 잃어버리는 것은 불가능하다. 이 조각은 도널드 J. 홀 조각 공원의 25주년을 기념하여 주문 제작되었다.

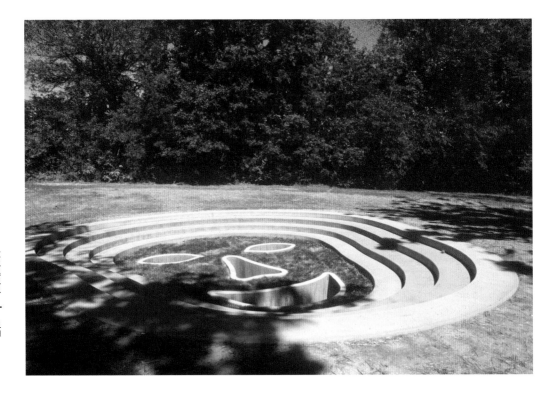

비토 아콘치 | 지구의 얼굴 #3 (FACE OF THE EARTH #3), 1988

Laumeier Sculpture Park, 12580 Rott Road, St. Louis, MO 63127

이 원시적으로 보이는 얼굴의 이목구비는 지면 아래로 내려가 있어서 그 눈, 코, 입 안으로 걸어 들어오도록 관객들을 초대한다. 이 작품은 미국에서 가장 오래된 조각 공원 중 하나인 로미어 조각 공원에 설치된 60점의 작품 중 하나이다. 이 조각 공원의 0.42평방킬로미터 부지에 도널드 저드, 비벌리 페퍼, 앤서니 카로, 제시카 스톡홀더(Jessica Stockholder)의 작품들이 함께 전시되어 있다.

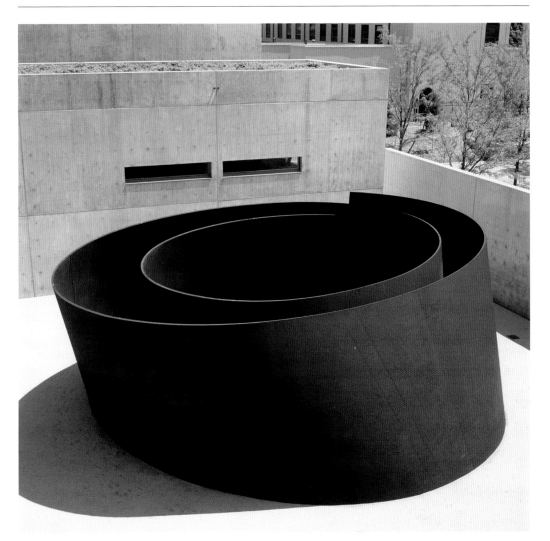

리처드 세라 | 조(JOE), 1999

Pulitzer Arts Foundation, 3716 Washington Boulevard, St. Louis, MO 63108

다섯 개의 강철 판으로 만든 이 기념비적인 조각은 퓰리처 예술 재단 마당에 설치되어 있다. 이 작품은 엘스워스 켈리의 〈블루 블랙(Blue Black)〉(2000), 스콧 버튼의 〈록 세티(Rock Settee)〉(1988 - 1990)와 함께 이 미술관의 3대 영구 설치작품 중 하나로 공동 설립자인 조셉 퓰리쳐(Joseph Pulitzer)의 이름을 따서 명명되었다. 안과 밖을 탐험할 수 있는 경사진 거대한 측면들이 방향을 잃게 할 만큼 아찔한 경험을 자아낸다.

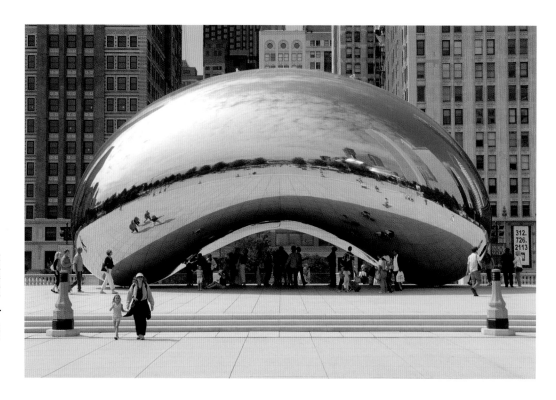

아니쉬 카푸어 | 구름 문(CLOUD GATE), 2004

Millennium Park, 201 East Randolph Street, Chicago, IL 60601

설치 과정에서 '콩'이라는 별명이 붙었던 카푸어의 미국에서의 첫 번째 공공 예술작품으로 환상적
인 시각 효과를 내는 광택 있는 표면을 가지고 있다. 방문객들은 시카고 근처 루프의 유명한 스카
이라인이 반사된 모습을 감상할 수 있으며, 작품 아래 부분에 뚫려 있는 공간 안으로 걸어 들어가
면 오목한 밑면을 올려다볼 수 있는데 여기에서는 왜곡되어 일그러져 보이는 광경을 추가적으로
볼 수 있다.

파블로 피카소 | 무제(UNTITLE), 1967

Daley Plaza, 50 West Washington Street, Chicago, IL 60602

이 기념비적인 조각의 진짜 정체는 모호한 채로 남아 있다. 누군가에게는 여인으로, 또 다른 이들에게는 개코원숭이 혹은 이집트의 신일 것이다. 피카소는 이 문제에 대해 아무런 언급도 하지 않았고, 단지 이 작품이 시카고에 바치는 선물이라고만 주장했다. 이 작품은 공공의 영역에서 조각의 개념을 발전시키며, 도시와 지역 계획의 새로운 시대로 안내했다.

호안 미로 | 달, 태양 그리고 별 하나(미스 시카고)[MOON, SUN AND ONE
STAR (MISS CHICAGO)], 1981

Cook County Administration Building, 69 West Washington Street, Chicago, IL 60602

일상에서 미스 시카고로 불리는 호안 미로의 천상의 영감을 받은 이 인물상은 재료와 형태에 대한 찬양이다. 이 조각은 콘크리트, 청동, 강철 그리고 세라믹이 결합되어 있는 곡선 형태로 브런스윅 광장의 보행자용 길 위로 우뚝 솟아 있다. 1969년 의뢰되었던 이 조각은 시카고 시장이 필요한 자금을 확보한 후인 1981년에 비로소 제작될 수 있었다.

알렉산더 칼더 | 홍학(FLAMINGO), 1973

Federal Plaza, West Adams and South Dearborn Streets, Chicago, IL 60610

16미터 높이의 이 추상 조각은 유려한 강철 아치로 부력의 느낌을 만들어 낸다. 이 조각의 곡선과, 칼더 레드로 알려진 밝은 빨간색은 루드비히 미이스 반 데어 로에(Ludwig Mies van der Rohe)가 디자인한 뒤편 건물의 검은 강철, 유리와 극적인 대비를 이루며 이 작품을 더욱 눈에 띄게 만든다.

미국 | 미국대륙

볼프 포스텔 | 콘크리트 트래픽(CONCRETE TRAFFIC), 1970

University of Chicago, Campus North Parking Garage, 5525 South Ellis Avenue, Chicago, IL 60637

1970년 1월, 시카고의 장인 그룹이 이 조각을 만들기 위해 1957년형 캐딜락 드빌 위에 16톤의 콘크리트를 부었다. 볼프 포스텔은 앨런 캐프로(Allan Kaprow)가 공연이나 사건을 예술로 묘사하기 위해 만든 해프닝이라는 용어를 사용하여, 이 작품을 '즉각적인 해프닝'이라고 상상했다. 포스텔의 퍼포먼스적이고 유머러스한 행위는 운송수단을 하나의 조각적 오브제로 기억하게 만들고 있다.

주세페 페노네 | 돌의 개념(IDEE DI PIETRA), 2004 – 07

Charles M. Harper Center, Booth School of Business, University of Chicago, 5807 South Woodlawn Avenue, Chicago, IL 60637

페노네가 조각한 수많은 나무들 중 가장 큰 나무인 이 작품은 원래 작가의 고향인 이탈리아의 작은 마을에 있었지만, 2010년부터 부스 비즈니스 스쿨의 캠퍼스를 빛내고 있다. 언뜻 보기에는 진짜 같지만 실제로는 강철과 청동으로 만들어진 이 나무는 페노네가 집 근처 강에서 모은 화강암 바위를 안고 있다.

티에스터 게이츠 | 스토니 아일랜드 예술은행(STONY ISLAND ARTS BANK),

2012 – 현재

Stony Island Arts Bank, 6760 South Stony Island Avenue, Chicago, IL 60649

티에스터 게이츠(Theaster Gates)는 시카고의 사우스 사이드에 있는 버려진 은행 건물을 1달러에 매입하면서 건물 복원에 대한 책임을 맡았다. 그는 이 건물을 공공 도서관과 문화 센터로 전환하여 특정 구역들을 개조하고 오래된 건물 일부를 복구하거나 재활용했다. 작가에 따르면 이 프로젝트는 지역 사회의 경제 및 문화적 요구를 충족시키고 있다.

마틴 퍼이어 | 보다크 호(BODARK ARC), 1982

Nathan Manilow Sculpture Park, Governors State University, 1 University Parkway, University Park, IL 60484

미국 중서부에서 가장 유명한 야외 설치작품들이 있는 곳 중 하나인 네이선 매닐로우 조각 공원에
는 29점의 작품들이 있는데 이 가운데 마틴 퍼이어(Martin Puryear)의 주요 작품도 포함되어 있다. 퍼
이어는 연못의 가장자리를 따라, 나무, 아스팔트, 청동 주조, 그리고 오세이지 오렌지 나무 등을 이
용하여, 활 모양의 환경 작품을 만들었다. 방문객들은 작품 속으로 걸어 들어 가 이 작품의 중요한
세부 요소들을 탐구할 수 있다.

로버트 인디애나 | 러브(LOVE), 1970

Indianapolis Museum of Art, 4000 Michigan Road, Indianapolis, IN 46208

인디애나의 〈러브〉는 그 말과 정서를 모두 담아낸다. 이 글자들은 즐거운 느낌으로 서로 옹기종기 모여 있다. 인디애나폴리스 미술관은 인디애나의 첫 번째 〈러브〉조각인 3.7미터 높이의 이 작품을 대표작으로 전시하고 있다. 이 작품은 시간이 지남에 따라 점점 녹이 생기는 코르텐 강철로 만들어졌다. 이 작품의 다른 버전들은 여러 국제적인 장소에서 히브리어와 이탈리아어 등 다수의 언어로 등장한다.

로버트 어윈 | 빛과 공간 III(LIGHT AND SPACE III), 2008

Indianapolis Museum of Art, 4000 Michigan Road, Indianapolis, IN 46208

인디애나 폴리스 미술관은 개관 125주년을 맞이하여 갤러리로 통하는 큰 홀에 맞는 이 작품의 제
작을 의뢰했다. 형광등 전구가 에스컬레이터를 둘러싸고 있는 벽면에 가로세로로 늘어서 있고, 좌
우에는 망사 형태의 천인 스크럼으로 테두리를 둘렀다. 스크럼과 빛나는 조명의 조합은 다른 평범
한 에스컬레이터 공간과 달리 이곳을 특별한 공간으로 완전히 바꿔 놓았다.

로버트 맨골드 | 상관관계: 반경 16 피트의 흰색 대각선과 2개의 호

(CORRELATION: TWO WHITE LINE DIAGONALS AND TWO ARCS WITH A 16 FOOT
RADIUS), 1978

John W. Bricker Federal Building, 200 North High Street, Columbus, OH 43215

강철과 에나멜 도자기로 만들어진 로버트 맨골드(Robert Mangold)의 미니멀리즘 예술작품은 미국 연방 정부 건축국의 건축 프로그램의 일부로 제작 의뢰되었다. 이 단순한 기하학적 형태는 다소 엄격한 연방 건물의 건축에 생동감을 주고 있다. 예를 들어 두 개의 얇은 검정색 호는 벽 모서리의 곡선 사이로 절묘하게 맞아 떨어진다.

마이크 켈리 | 모바일 홈스테드(MOBILE HOMESTEAD), 2010

Museum of Contemporary Art Detroit, 4454 Woodward Avenue, Detroit, MI 48201

마이크 켈리(Mike Kelley)는 디트로이트 외곽의 웨스트랜드에 자신의 어린 시절 집을 실물 크기로 복제하여 지역 공동체 갤러리로 만드는 것을 구상했다. 디트로이트 현대미술관에 영구 설치되지만, 흰색 클랩보드 앞부분이 탈부착되기 때문에 트럭에 싣고 지역 동네를 돌며 도서 대출과 음식 배급과 같은 공공 서비스를 주최하거나 제공할 수 있다.

마야 린│파도 들판(WAVE FIELD), 1995

Francois–Xavier Bagnoud Building, University of Michigan, 1320 Beal Avenue, Ann Arbor, MI 48109

흙과 풀로 만들어진 파릇파릇한 잔디밭의 울퉁불퉁한 표면은 물의 자연스러운 잔물결 패턴에서 영감을 받았다. 대학에서 유체역학에 대한 상세한 연구를 선행한 후에 제작된 마야 린(Maya Lin)의 설치작품은 태양의 움직임에 따라 변화하는 것처럼 보인다. 이 작품은 린의 세 개의 물결 작품 중 첫번째 작품이다. 하나는 마이애미에 있고, 다른 하나는 뉴욕의 스톰 킹 아트센터에 있다.

북아메리카 | 미국

데이비드 내쉬 | 사브르 라치 힐(SABRE LARCH HILL), 2013 – 현재

Frederik Meijer Gardens and Sculpture Park, 1000 East Beltline Avenue NE, Grand Rapids, MI 49525

이 조각 공원의 일본식 정원에 수십 그루의 낙엽송 묘목들을 심은 후, 데이비드 내쉬(David Nash)는 원예사에게 이 나무들을 어떻게 다루고 가지치기를 해야 하는지를 설명하는 자세한 지침을 남겼다. 시간이 지남에 따라 서서히 자라날 이 살아있는 예술작품은 특별한 정원들과 온실, 갤러리가 있는 0.64평방킬로미터 부지에 있는 300여 점의 작품 중 하나이다.

알렉산더 칼더 ▎고속철도(LA GRANDE VITESSE), 1969

Calder Plaza, 300 Monroe Avenue NW, Grand Rapids, MI 49503

이 거대한 붉은 색 조각의 급격한 곡선은 움직임을 암시하도록 설계되었다. 1960년대에 칼더는 그의 유명한 모빌과 대비되는 '스테빌(고정된 조각)'로 알려진 이와 유사한 구조물을 많이 만들었다. 이 조각은 너무 인기가 많아져서 그랜드 래피즈의 공식 로고에 포함되어 있다. 이 작품 근처에 마크 디 수베로의 높이 솟은 타이어 그네인 〈모투 비제(Motu Viget)〉(1977)가 설치되어 있다.

미국 | 중서부지역

마크 디 수베로 | 소명(THE CALLING), 1981 – 82

O'Donnell Park, 910 East Michigan Street, Milwaukee, WI 53202

미시간 호수 해안 근처의 밀워키 미술관 앞에 위치한 높이 12.2 미터의 이 강철 조각작품은 형태와 색상에서 떠오르는 태양을 떠올리게 한다. 이 작품은 건축가 산티아고 칼라트라바(Santiago Calatrava)가 2001년 증축한 미술관을 보완하는지 방해하는지로 지역 주민들 사이에 논쟁의 주제가 되어왔지만, 여전히 원래 설치되었던 그 자리에 서 있다.

피에르 위그 | 윈드 차임(WIND CHIME), 1997/2009

Minneapolis Sculpture Garden, Walker Art Center, 725 Vineland Place, Minneapolis, MN 55403

나무에 매달린 47개의 종이 존 케이지(John Cage)의 피아노 곡 「꿈(Dream)」(1948)의 선율에 맞춰져 있다. 우연성에 전념하는 존 케이지에서 영감을 받아 피에르 위그(Pierre Huyghe)는 작품을 완성하기 위해 바람을 끌어들인다. 윈드 차임은 미니애폴리스 조각 정원의 일부로, 클레스 올덴버그(Claes Oldenburg)와 코샤 반 브루겐(Coosje van Bruggen)의 유명한 〈스푼브릿지 앤 체리(Spoonbridge and Cherry)〉(1985 – 1988)와 함께 전시되며, 티에스터 게이츠의 첫번째 영구 야외 작품도 전시되어 있다.

디모인 ｜ 아이오와주

우고 론디노네 ｜ 월출. 동쪽. 1월(MOONRISE. EAST. JANUARY), 2005 (앞), ## 월출. 동쪽. 8월(MOONRISE. EAST. AUGUST), 2005 (뒤)

John and Mary Pappajohn Sculpture Park, Des Moines Art Center, 1330 Grand Avenue, Des Moines, IA 50309

2.4미터 높이의 이 두 점의 흉상은 12점의 조각작품들로 구성된 더 큰 연작에 속하는 작품들이다. 달에서 영감을 받아 1년 중 몇 달을 가리키는 이름이 붙여진 이 작품들은 시간의 흐름에 구체적인 형태를 부여하려는 론디노네의 관심을 반영한다. 이 작품은 17,806평방미터의 조각 공원에 설치되어 있으며, 여기에는 게리 흄(Gary Hume), 배리 플래너건(Barry Flanagan), 요시토모 나라(Yoshitomo Nara)를 포함한 22인의 주요한 예술가들의 작품이 있다.

메리 미스 | 그린우드 연못: 두 장소(GREENWOOD POND: DOUBLE SITE),
1989 – 96

Greenwood/Ashworth Park, 4500 Grand Avenue, Des Moines, IA 50312

예술작품들은 종종 우리의 시선을 이끌지만, 이 작품은 자연을 바라보는 새로운 시각의 발견에 대해 말한다. 작가는 방문객들에게 디모인 아트센터 근처의 풍경을 변화무쌍한 관점으로 볼 수 있도록 다양한 높이의 전망대, 정자, 그리고 여러 층의 보도와 길을 만들었다. 심지어 관람객들은 연못의 표면을 눈높이에서 응시하기 위해 지하로 내려갈 수도 있다.

미국 서부

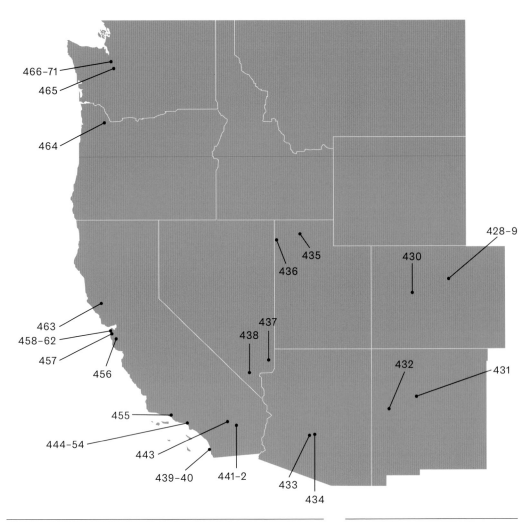

466-71
465
464

428-9
430
435
436
432
431

463
458-62
457
456

437
438

455
444-54
443
439-40
441-2
433
434

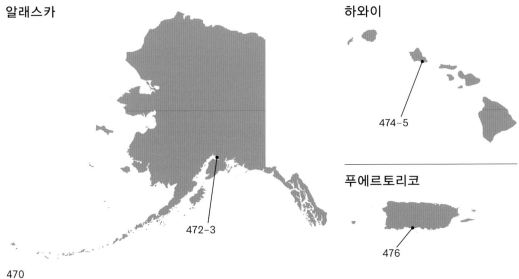

북아메리카

알래스카

하와이

474-5

푸에르토리코

472-3

476

조엘 사피로 | 제니퍼를 위하여(FOR JENNIFER), 2007 – 11

Bannock Street and West Thirteenth Avenue, Denver, CO 80204

이 강렬한 푸른색 조각은 관람객 위로 높이 솟아 있다. 추상과 구상에 걸쳐 있는 10미터 높이의 이 구조물은 사피로의 전형적인 작품이다. 이 작품에서 금속 막대는 공간의 형태와 색상에 대한 탐구이자 춤추는 여인, 특히 이 조각작품이 설치되어 있는 시민 센터 문화 단지를 구상한 기획 감독이었던 제니퍼 몰튼(Jennifer Moulton)의 초상이기도 하다.

에드 루샤 | 덴버도서관 벽화의 일부(PORTION OF THE DENVER LIBRARY

MURAI), 1994 – 95

Denver Central Library, Schlessman Hall, 10 West Fourteenth Avenue Parkway, Denver, CO 80204

덴버 중앙도서관 아트리움(현대식 건물 중앙 높은 곳에 보통 유리로 지붕을 한 넓은 공간) 주위로 뻗어 있는 118.9미터 길이의 이 파노라마 벽화는 이 지역의 역사를 묘사하고 있다. 70개 패널에 그려진 벽화는 아나모 픽 설명 텍스트가 포함되어 있으며, 또한 버팔로의 콧소리와 이 주를 대표하는 새인 종달새의 지저 귀는 소리의 성문(소리의 시각적인 표현들) 등 다양한 소리의 성문들이 특징을 이룬다.

헤르베르트 베이어 │ 잔디 언덕(GRASS MOUND), 1955

Aspen Meadows, 845 Meadows Road, Aspen, CO 81611

헤르베르트 베이어(Herbert Bayer)는 아스펜 인스티튜트의 의뢰를 받아 이 단체의 휴양지와 컨퍼런스 센터를 설계했다. 그의 구상에서 가장 흥미로운 부분은 잔디 언덕으로, 흙의 가장자리로 테두리를 두른 12.2미터 폭의 바위와 흙더미를 포함하고 있는 움푹 들어간 땅이다. 이 작품은 지구의 자연적 인 역동성에 베이어가 매료되어 있었음을 나타내며, 동시대 최초의 환경 예술작품으로 널리 평가 받고 있다.

브루스 나우먼 | 우주의 중심(THE CENTER OF THE UNIVERSE), 1988

University of New Mexico, Yale Boulevard NE near Mitchell Hall, Albuquerque, NM 87106

브루스 나우먼(Bruce Nauman)의 작품 〈우주의 중심〉은 공간과 인간의 지각을 형상화한 것처럼 보인다. 세 개의 서로 연결된 터널로 이루어져 있는 이 작품은 동서남북, 금속 격자를 통하여 하늘과 땅을 향하거나, 명판에서 이 작품을 '우주의 중심'이라고 설명한 것처럼 중심에서 바라보는 광경을 보여 준다.

북아메리카 | 미국

월터 드 마리아 | 번개 치는 들판(THE LIGHTNING FIELD), 1977

Near Quemado, Catron County, NM

월터 드 마리아는 높은 사막 평야에 400개의 스테인리스 강철 기둥을 설치하고, 16열로 약 67미터 간격으로 1×1.6×1킬로미터 크기의 격자를 만들었다. 이 기둥은 피뢰침으로, 폭풍우가 몰아칠 때 번개는 관람객의 오두막에서 멀지 않은 대지를 때리는데, 이 광경은 숭고하면서도 경이로운 현상이다.

북아메리카 | 미국

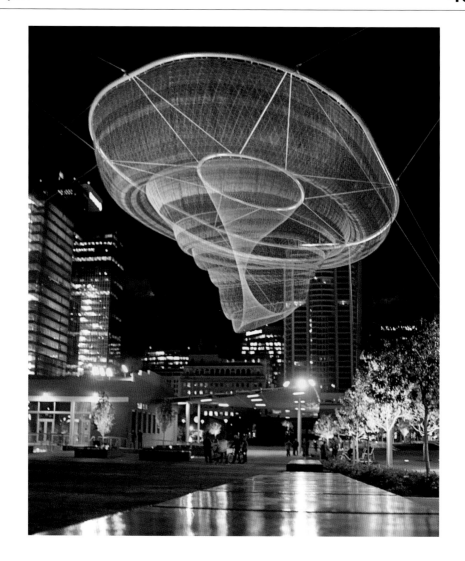

자넷 에힐만 | 그녀의 비밀은 인내(HER SECRET IS PATIENCE), 2009

Civic Space Park, 424 North Central Avenue, Phoenix, AZ 85004

피닉스는 바람에 움직이는 자넷 에힐만의 조각이 있는 많은 도시 중의 하나이다. 이 작품을 위해 에힐만은 몬순 구름의 형성, 화석, 식물 등 지역의 자연 형태와 랄프 월도 에머슨(Ralph Waldo Emerson) 으로부터 영감을 얻었다. 폴리에스테르 망은 무더운 여름에는 시원한 색조, 겨울에는 따뜻한 색조 로 계절에 따라 색을 다르게 하여 조명을 비춘다.

몰메리카　│　몰믐

루이스 네벨슨 │ 대기와 환경 **XVIII**(서쪽으로 난 창문) [ATMOSPHERE
AND ENVIRONMENT XVIII (WINDOWS TO THE WEST)], 1973

Scottsdale Civic Center Mall, North Seventy–Fifth Street near East Main Street, Scottsdale, AZ 85251

스코츠데일 시민 센터 몰에 있는 벽 같은 이 조각은 기하학적 모양들로 채워진 속이 보이는 직사각형의 정육면체 기둥 6개로 구성되어 있다. 코르텐 강철로 만들어진 이 구조물은 빛과 그림자의 이동 효과로 풍화된 표면에 깊이감을 주고 있다. 네벨슨의 대기와 환경 시리즈에 속하는 이 작품은 미국 남서부에 설치된 그녀의 첫 번째 대규모 작품이다.

유타 | 미드웨스트

로버트 스미스슨 | 나선형 방파제(SPIRAL JETTY), 1970

Northeastern shore of the Great Salt Lake, near Corinne, Box Elder County, UT 84307

이 대지미술 작품을 만들기 위해 로버트 스미스슨은 근처 해안에서 그레이트 솔트 호수로 불도저로 작품 재료를 밀어 넣었고, 갤러리와 미술관 시스템 밖에 존재할 수 있는 기념비적이고 비전통적인 조각품을 만들었다. 〈나선형 방파제〉의 규모와 외딴 위치는 방문객들이 광활한 자연을 다시 경험할 수 있게 한다. 작품이 물밑으로 잠기지 않을 때에는 이 나선 위로 걸어갈 수 있다.

북아메리카 | 미국

낸시 홀트 │ 태양 터널(SUN TUNNELS), 1973 – 76

Great Basin Desert, Box Elder County, UT

홀트의 콘크리트 원통들은 방향 감각을 잃게 할 만큼 광활한 지역에 하나의 기준 틀을 제공한다. 이 터널들은 하지와 동지 동안의 일출과 일몰 시간에 맞춰진다. 또한 홀트는 각 터널에 별자리 모양으로 구멍을 뚫어서 햇빛이 그 구멍을 통과할 때 별에서 영감을 받은 배열의 이미지를 터널의 내부 표면에 비추도록 했다.

마이클 헤이저 ▎ 이중 부정(DOUBLE NEGATIVE), 1969

Mormon Mesa, near Overton, NV

대지미술의 창시자인 마이클 헤이저는 15미터 깊이와 457미터 길이의 직선으로 빈 경이적인 공간을 만들기 위해 이 장소에서 240,000톤의 흙을 파냈다. 이 작품은 그의 아버지인 인류학자 로버트 헤이저와 함께 콜럼버스 이전의 대륙과 이집트 유적지에서 고고학 발굴을 한 어릴 적 경험들에서 일부 영감을 받았다.

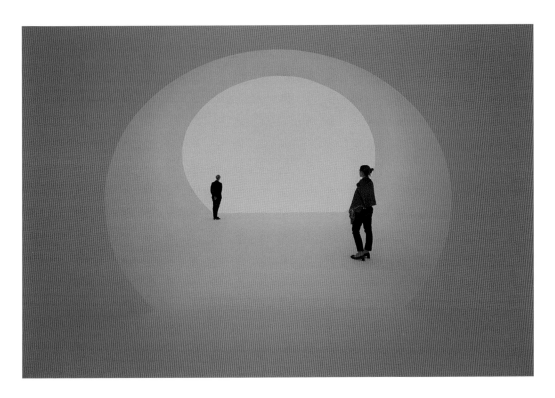

<div style="writing-mode: vertical">미술　｜　투렐하우스</div>

제임스 터렐 ┃ 아크홉(AKHOB), 2013

Louis Vuitton, the Shops at Crystals, CityCenter, 3720 South Las Vegas Boulevard, Las Vegas, NV 89109

〈아크홉〉의 내부에서 관람객들은 색에 완전히 몰입된다. 걸어서 지나갈 수 있는 방은 24분 마다 미묘하게 변화하는 선명하고 강렬한 빛의 색을 특징적으로 보여준다. 이 설치작품은 깊이에 대한 지각의 상실 현상을 묘사하는, 독일 말을 딴 터렐의 〈간츠펠트(Ganzfeld)〉 연작에 속한다. 이 작품은 북미 최대 규모인 루이비통 라스베이거스 매장의 맨 위층에 설치되어 있다.

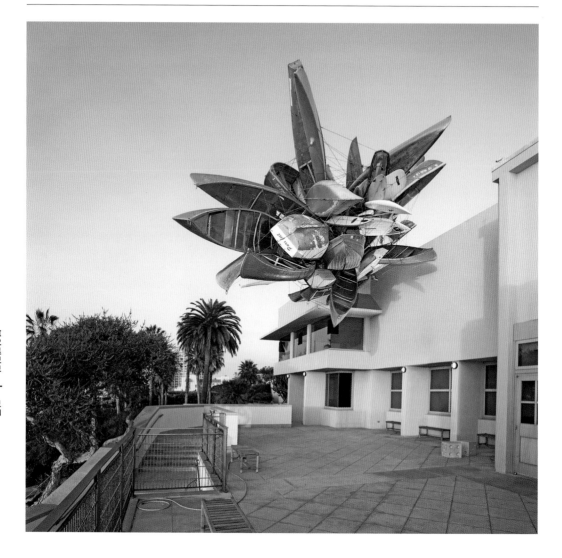

낸시 루빈스 | 기쁨 포인트(PLEASURE POINT), 2006

Museum of Contemporary Art San Diego, 700 Prospect Street, La Jolla, CA 92037

노 젓는 보트, 카누, 서핑 보드 등 역동적인 아상블라쥬가 미술관 지붕에 붙어있다. 관람자의 머리 위로 캔틸레버가 달린 선박들이 와이어로 그 자리에 단단히 고정되어 있다. 버려진 소비재를 정교한 조각 구성으로 변형시키는 작업으로 유명한 낸시 루빈스(Nancy Rubins)는 문명을 성장시키는데 지대한 기여를 한 보트의 단순한 구조에 끌렸다.

서도호 | 떨어진 별(FALLEN STAR), 2012

Stuart Collection, University of California San Diego, 9500 Gilman Drive, La Jolla, CA 92093

샌디에고 캘리포니아 대학의 한 교직원 건물 모퉁이에 작은 오두막집이 위태롭게 넘어질 듯이 서 있는 것처럼 보인다. 정원이 완비된 그 집은 비록 일부 방문객들이 어지러움이나 현기증을 호소하기도 하지만 들어가도 안전하다. 문화적 이동이라는 개념을 다루는 서도호의 작품은 유명한 스튜어트 컬렉션(Stuart Collection)에 맞게 주문 제작된 여러 작품들 중 하나로, 이 컬렉션에는 키키 스미스(Kiki Smith), 존 발데사리, 바바라 크루거, 그 외 다른 예술가들의 작품들도 포함되어 있다.

안드레아 지텔 | A – Z 웨스트의 평면 파빌리온(PLANAR PAVILIONS AT A – Z WEST), 2017

Near Neptune Avenue and Twentynine Palms Highway, Joshua Tree, CA 92252

약 44,714평방미터 지역에 흩어져 있는 이 작품을 구성하는 10개의 파빌리온은 조각과 건축의 교차점에 존재한다. 각각의 파빌리온은 주변 경관에 테를 둘러 벽의 기능을 하는 수직 평면들로 구성되어 있어 물리적, 심리적 피난처를 제공한다. 사막이 점점 더 개발됨에 따라 파빌리온은 폐허로 혹은 건설 중인 구조물처럼 보인다.

북아메리카 | 미국

노아 퓨리포이 | 모든 것과 부엌 싱크대(EVERYTHING AND THE KITCHEN SINK), 1996

Noah Purifoy Desert Art Museum of Assemblage Art, 63030 Blair Lane, Joshua Tree, CA 92252

'환경 조각'은 잘 알려진 대로 인간의 경험과 예술의 소통능력을 탐구하는 노아 퓨리포이(Noah Purifoy) 평생의 사명을 완수하는 총체적인 예술작품이다. 그는 이 원리들을 흑인 예술 운동에 참여하면서 알게 되었다. 퓨리포이는 1994년부터 2004년 사망할 때까지 이 프로젝트에 전념했다. 파운드 오브 제(Found – object: 일상의 물건이 어떤 의도와 의미를 통해 예술로서의 지위를 갖게 됨)로 만드는 이 환경 조각들은 자기 표현 안에 잠재된 자유를 암시한다.

레이첼 화이트리드 | 판잣집 **II**(SHACK II), 2016

Near Geronimo and Cottontail Roads, Yucca Valley, CA 92284

캘리포니아 모하비 사막의 조슈아 나무 인근에 있는 이 조각은 얼핏 보기에 오두막집처럼 보인다. 사실 이 작품은 버려진 오두막 내부를 콘크리트로 주조한 것이다. 이 작품은 레이첼 화이트리드의 〈수줍은 조각(shy sculpture)〉 연작에 속하며, 각 작품은 시골 건물 내부에서 주조된 전면적인 건축 구조물로 야외에 눈에 띄지 않게 배치되어 있다.

북아메리카 | 미국

캐롤 보브 │ 아이오(IO), 2014

Beverly Gardens Park, North Beverly Drive and Park Way, Beverly Hills, CA 90210

고리 모양의 광택이 나는 이 흰색의 강철 조각은 캐롤 보브(Carol Bove)의 〈상형문자(상형문자는 글쓰기 체계에서 문자 또는 상징적 형상이다)〉 연작 중 하나이다. 이 작품은 야심찬 공공 미술 프로그램을 운영하는 비버리 힐스 시(市)의 의뢰를 받았다. 조나단 보롭스키(Jonathan Borofsky), 윌리엄 켄트리지 등 유명한 예술가들의 다른 조각품들도 도시 곳곳에 설치되어 있다.

북아메리카 | 미국

찰스 레이 ▌ 개구리와 소년(BOY WITH FROG), 2009

Getty Center, 1200 Getty Center Drive, Los Angeles, CA 90049

황소개구리를 움켜쥐고 있는 나체의 소년이 게티 센터 계단에 호기심 가득한 모습으로 서 있다. 고전적인 영감을 받은 이 흰색 유리 조각은 높이 2.4미터로 관람객 위로 솟아 있다. 인상적인 야외 조각 컬렉션에는 마크 디 수베로, 마틴 퍼이어, 알베르토 쟈코메티, 르네 마그리트의 작품들이 포함되어 있다. 또한 이 장소에 맞춰서 설계된 로버트 어윈의 정교한 〈센트럴 가든(Central Garden)〉(1997)도 관람할 수 있다.

에드 루샤 | 말없는 그림(PICTURE WITHOUT WORDS), 1997

Harold M. Williams Auditorium, Getty Center, 1200 Getty Center Drive, Los Angeles, CA 90049

에드 루샤의 이 회화 작품은 산타 모니카 산맥의 언덕 꼭대기 넓은 지역에 걸쳐 있는 게티의 복합 단지 안에 전시된 많은 작품들 중 하나이다. 다섯 개의 파빌리온은 영구 컬렉션을 소장하고 있다. 특별 주문 제작된 이 작품은 영구 설치되어 있는 강당의 창문을 통해 비치는 빛의 초상이지만, 또 한 햇빛이 내리쬐는 단 하나의 미술관을 떠올리게 한다.

페이 화이트 | 떨어진 별('W'IND THING), 2010

W Hollywood, 6250 Hollywood Boulevard, Los Angeles, CA 90028

페이 화이트(Pae White)의 금속 색들로 코팅된 레이저 컷 형태의 조합들이 미풍에 매달려 반짝이고 있다. 자연과 일상적인 현상의 아름다움은 작가의 작품에서 반복되는 주제이다. 이 작품에서 세로로 매달려 있는 화려한 장식의 강철 재질 디스크들은 바람의 힘에 좌우되는 미묘한 움직임으로 두 건물 사이에서 이 공간에 생기를 불어넣고 있다.

크리스 버든 | 도시의 불빛(URBAN LIGHT), 2008

Los Angeles County Museum of Art, 5905 Wilshire Boulevard, Los Angeles, CA 90036

크리스 버든(Chris Burden)은 충격적이고 위험한 퍼포먼스 아트로 유명하지만, 이 설치 예술작품은 경외감과 함께 평온한 느낌을 준다. 그는 202개의 빈티지 주철 가로등을 모아서 회색으로 칠하고 로스앤젤레스 카운티 미술관 앞에 격자형으로 배치했다. 이 배열에서, 가로등들은 고전적인 기둥들을 닮았고, 활활 타오르는 불빛은 환영의 등대 역할을 한다.

토니 스미스 | 연기(SMOKE), 1967/2005

Los Angeles County Museum of Art, 5905 Wilshire Boulevard, Los Angeles, CA 90036

미술관 중앙홀을 가득 채운 이 거대한 해골 조각은 스미스의 가장 큰 작품 중 하나이다. 검은색 육각형과 사면체의 형태는 문양과 기하학적 구조에 대한 작가의 관심을 반영하고 있다. 1960년대에 구상된 이 조각은 처음에는 나무로 만들어졌다. 현재의 이 알루미늄 버전은 스미스가 죽은 후에 제작된 것으로 실내 전시를 위해 설계한 그의 유일한 대규모 작품이다.

쿠사마 야요이 | 무한대의 거울방 – 수 백만 광년 떨어진 영혼들
(INFINITY MIRRORED ROOM – THE SOULS OF MILLIONS OF LIGHT YEARS AWAY), 2013

The Broad, 221 South Grand Avenue, Los Angeles, CA 90012

이 황홀한 방의 벽은 거울로 되어 있다. 천장에 매달린 100개 이상의 유색 LED 조명들은 무한하고 끝없는 공간의 느낌을 전해준다. 쿠사마는 1960년대부터 지각하고 듣고 느끼기 위한 장소로 이러한 자기성찰의 방들을 만들어왔다. 방문객들은 개별적으로 입장하여 45초 동안 공간에 머물 수 있으며, 여기서 짧지만 은밀한 시각 경험을 할 수 있을 것이다.

(see below)

로버트 라우센버그 | 파고 포디움(FARGO PODIUM), 1982

Citigroup Center, 444 South Flower Street, Los Angeles, CA 90071

이 도심 사옥에는 내부의 광장과 주변 도시의 시야를 살릴 수 있는 공간에 맞게 제작된 일련의 조각들이 있다. 실내 폭포 맞은 편에 위치한 라우센버그의 〈파고 포디움〉은 지도, 신문 이미지, 사진 등이 혼합된 정교한 콜라주로 장식된 벤치형 플랫폼이다. 또한 시티그룹 센터에는 마이클 헤이저, 브루스 나우만, 마크 디 수베로의 대규모 조각품들이 있다.

494

제니 홀저 ‖ 블랙리스트(BLACKLIST), 1999

USC Fisher Museum of Art, University of Southern California, 823 West Exposition Boulevard, Los Angeles, CA 90089

냉전기 동안 공산주의 신념에 대한 정부의 편집증 때문에 많은 미국인들이 블랙리스트에 올랐다. 인용구가 새겨진 이 석조 벤치들은 1947년 하원 반미활동위원회에서 증언을 거부하여 투옥된 영화 제작자 단체인 할리우드 텐(Hollywood Ten)을 가리킨다. 텍스트 기반의 작업으로 유명한 제니 홀저는 자유 발언과 시민의 자유에 대한 헌사로 이 설치작품을 만들었다.

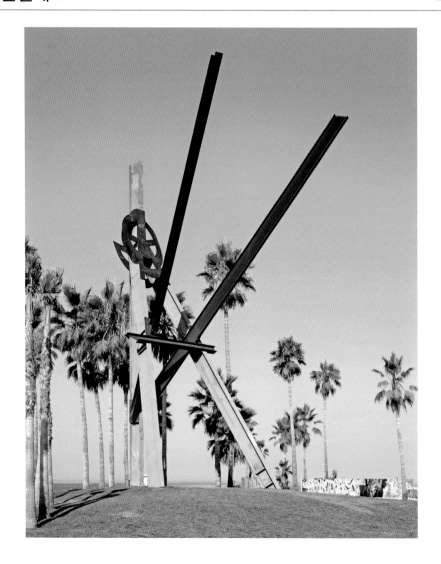

마크 디 수베로 | 선언(DECLARATION), 1999 – 2001

Venice Beach Boardwalk at Windward Avenue, Los Angeles, CA 90291

디 수베로의 이 기념비적인 조각은 하늘을 배경으로 해안에서 떨어져 있는 야자나무들 보다 훨씬 높게 대담한 그래픽 형태로 서서 공공 예술로서의 위치와 위상을 선언하고 있다. 1960년대부터 디 수베로는 산업재료를 사용하여 추상회화의 무중력 상태를 암시하는 이렉트 세트(Erector Set, 어린이용 조립 완구) 같은 대규모 조각들을 만들어 왔다.

496

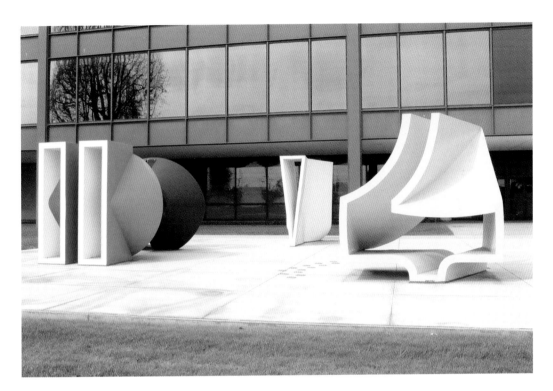

조지 슈가맨 | 노랑에서 하양에서 파랑에서 검정(YELLOW TO WHITE TO BLUE TO BLACK), 1967

701 South Aviation Boulevard, El Segundo, CA 90245

조지 슈가맨(George Sugarman)은 선명한 색으로 칠해진 받침대 없는 대규모 조각들로 유명하다. 이들 노랑, 하양, 파랑, 검정색의 강철 재질 조각들은 이 작가의 첫 번째 야외 작품으로, 1960년대 크레이그 엘우드(Craig Ellwoo)가 사무빌딩으로 설계한 회색 강철과 유리로 지은 건축물과 두드러진 대비를 이룬다.

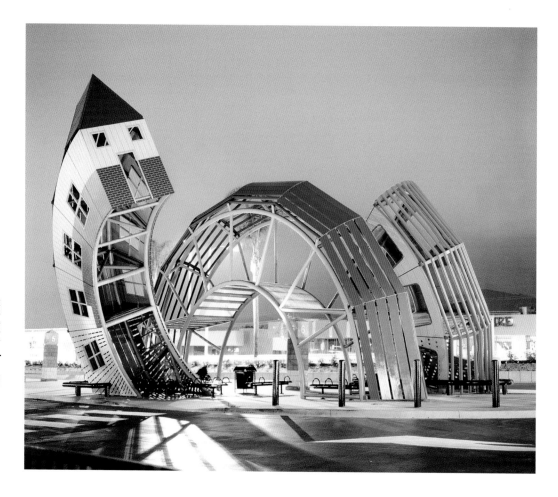

벤투라 홈

데니스 오펜하임 | 버스 홈(BUS HOME), 2002

Pacific View Mall Transit Center, 3330 Telegraph Avenue, Ventura, CA 93003

버스도 아니고 집도 아닌 버스 정류장의 역할을 겸비한 이 설치작품은 작가 특유의 유머를 보여준다. 평행한 튜브, 슬랫, 도색된 나무판들이 여행을 암시하며, 버스 끝 지점은 만화 같은 집 모양으로 변형되어 이 도시에서 집으로 이동하는 승객들의 움직임을 반영한다.

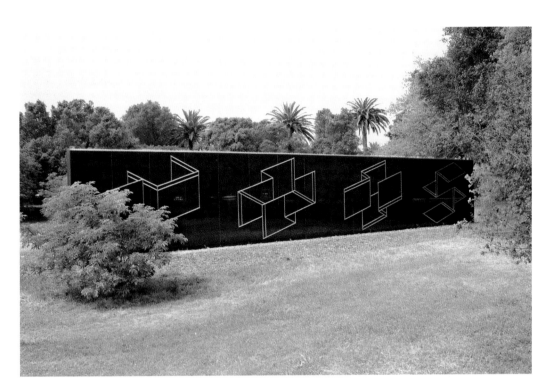

조세프 알버스 | 스탠포드 벽(STANFORD WALL), 1980

Stanford University, Palm Drive and Roth Way, Stanford, CA 94305

독립적으로 서 있는 벽 한쪽에는 하얀 벽돌 사이에 검은 막대가 끼워져 있다. 이 강철 막대는 검은 화강암 표면을 가로질러 기하학적 무늬를 형성한다. 이 멋들어진 조각은 기하학과 색채 탐구로 유명한 선구적 추상화가인 조세프 알버스의 마지막 주요 프로젝트였다. 이 작품은 그가 사망한 후 4년 만에 완성되었다.

비토 아콘치 | 환승 복도의 하늘로 향하는 빛 줄기(LIGHT BEAMS FOR THE SKY OF A TRANSFER CORRIDOR), 2001

San Francisco International Airport, International Terminal, Level 2, San Francisco, CA 94128

비토 아콘치(Vito Acconci)의 조각적이고 기능적인 이 설치작품은 공항 복도(샌프란시스코 국제공항 선행 보안 구역)를 지나는 여행자들의 발걸음을 밝고 활기차게 만들어준다. 천정에서부터 내려오는 빛줄기인 아크릴 빔은 그 안에 화려한 형광등을 내재하고 있는데 이 아크릴 기둥이 벽이나 외향창에 닿기 전에 의도적인 대각선으로 휘어져 작동 중인 공중전화로 향하게 설치되어 있다.

류미 | 쿠에리메이크

루스 아사와 | 오로라(AURORA), 1986

Bayside Plaza, 188 The Embarcadero, San Francisco, CA 94105

루스 아사와(Ruth Asawa)는 "예술가는 평범한 것을 특별하게 만들 수 있는 평범한 사람이다"라고 언급한 적이 있다. 종이접기 디자인은 베이 브릿지의 전망을 틀 안에 넣는 이 스테인리스 강철 조각 분수의 기반이 되었다. 캘리포니아 출신인 아사와가 제작한 다른 공공 작품들도 이 도시 전역에서 볼 수 있다.

줄리 머레투 ┃ 울부짖다, 이온(I, II)[HOWL, EON (I, II)], 2017

San Francisco Museum of Modern Art, 151 Third Street, San Francisco, CA 94103

줄리 머레투(Julie Mehretu)의 활동 이력 중에 가장 크고 야심 찬 이 거대한 추상회화 작품은 샌프란시스코 현대 미술관에 온 관람객들이 왜소해 보이도록 만든다. 미술관의 중앙 계단 위에 설치된 두 개의 장대한 캔버스에는 미국 서부의 장엄한 풍광과 식민주의와 폭력적인 갈등을 나타내는 몸짓의 흔적들이 뒤엉킨 거미줄과 함께 화면을 덮고 있다.

북아메리카 | 미국

키키 스미스 | 근처(NEAR), 2005

De Young Museum, Golden Gate Park, 50 Hagiwara Tea Garden Drive, San Francisco, CA 94118

알루미늄 판으로 만든 비행 기계 안에 두 소녀가 서 있고, 근처에는 유리로 만든 눈물 방울들이 흩날리듯 매달려 있다. 17세기 초상화는 스미스의 설치작품에 영감을 주었는데, 이 작품은 이 미술관의 특정 장소 4곳에 맞춰 주문 제작된 작품 중 하나이다. 게르하르트 리히터(Gerhard Richter), 제임스 터렐, 앤디 골드워시 또한 1989년 지진으로 파괴된 후 1895년 때의 원 상태로 복구된 새 미술관 건물을 위해 작품들을 만들었다.

앤디 골드워시 | 첨탑(SPIRE), 2008

The Presidio, Bay Area Ridge Trail, San Francisco, CA 94129

37그루의 편백나무가 모여 하나의 나선형 줄기를 형성했다. 샌프란시스코 만이 내려다보이는, 높이가 27.4미터가 넘는 첨탑은 2008년부터 2014년까지 프레시디오 공원을 위해 제작한 네 개의 조각 중 첫 번째 작품이다. 6.1평방킬로미터의 이 공원은 삼림 산책과 경치를 특징으로 한다. 골드워시의 작품들은 4.8킬로미터 거리의 등산로를 따라 탐험해볼 수 있다.

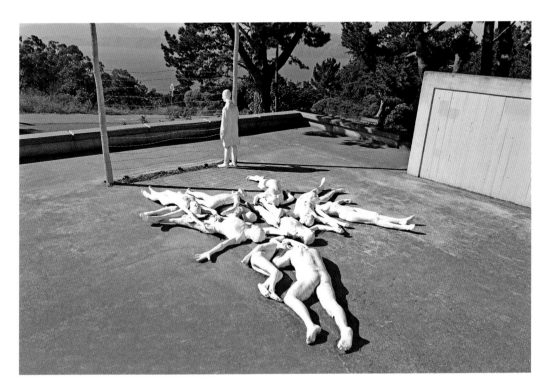

북아메리카 | 미국

조지 시걸 ‖ 홀로코스트(THE HOLOCAUST), 1982

Lincoln Park, near Legion of Honor, 100 Thirty-Fourth Avenue, San Francisco, CA 94129

이 가슴 아픈 기념물은 1945년 독일 부헨발트의 나치 강제수용소 해방 당시인 1945년에 찍은 언론 사진에서 가져온 것이다. 시걸의 청동 타블로(인체 주조물과 일상 오브제로 구성되는 무대 이미지와 흡사한 환경은 '회화적'이거나 '연극적', 혹은 '동결된 해프닝'이라는 특징들로 드러나는 조지 시걸 작품의 특성)조각은 그의 독창적인 사실주의 브랜드를 강력하게 활용하여 죽은 사람들의 형상에 다양한 종교적 상징을 결합시키고 있다. 홀로코스트 생존자는 고독하게 서 있는 남성의 모습을 모델로 삼고 있다.

북아메리카 | 미국

앤 해밀턴 | 타워 · 올리버 랜치(TOWER · OLIVER RANCH), 2007

Oliver Ranch, 22205 River Road, Geyserville, CA 95441

이 그림 같은 0.4평방킬로미터의 부지는 브루스 나우먼, 리처드 세라, 마틴 퍼이어의 작품을 포함한 18점의 작품이 특정 장소에 맞게 주문 제작되어 설치되어 있는 곳이다. 앤 해밀턴(Ann Hamilton)은 춤, 시, 연극, 음악 공연을 주최하기 위해 독특한 음향 환경을 설계했다. 행사는 두 개의 비틀린 계단으로 정의된 공간에서 정기적으로 열린다. 하나는 청중을 위한 것이고, 다른 하나는 공연자들을 위한 것이다.

크리스 요한슨과 요한나 잭슨 | 체리 새싹 농산물(CHERRY SPROUT

PRODUCE), 2009

722 North Sumner Street, Portland, OR 97217

부부 예술가인 크리스 요한슨(Chris Johanson)과 요한나 잭슨(Johanna Jackson)이 그린 이 벽화는 다양한 상황과 순간들이 겹쳐지면서 농업과 자연이 활발하게 묘사되어 있다. 이 벽화에서 지역 채소를 묘사하고 있는 장면은 다양한 지역 농산물을 제공하는 시장 옆을 따라 이어진다. 그림의 대담하고 다채로운 양식은 이 부부가 함께 제작한 작품에서 나타나는 특징이다.

로버트 모리스 | 존슨 피트 #30 (JOHNSON PIT #30), 1979

21610 Thirty-Seventh Place S, SeaTac, WA 98198

이 프로젝트는 환경 복원이 필요한 현장에 대한 모리스의 응답이다. 그의 구상은 사용되지 않는 자갈 채굴장에 회복력 있는 호밀잔디를 심어서 원형 극장으로 재해석하여 만드는 것이었다. 모리스에 따르면, 이것은 "토지 개간이라고 불리는 예술작품을 제작하기 위해 예술가를 고용한 최초의 사례"였다. 이 채굴장은 현재 주택가의 인기 있는 공원이 되었다.

토니 오슬러 | 브레인캐스트(BRAINCAST), 2004

Seattle Central Library, 1000 Fourth Avenue, Seattle, WA 98104

토니 오슬러(Tony Oursler)의 이 작품은 시애틀 중앙 도서관에서 에스컬레이터를 타면 볼 수 있다. 3층 과 5층 사이의 벽에 내장된 이 비디오 설치작품은 사회에 정보가 전달되는 방식을 나타낸다. 얼굴 영상들이 3개의 투명 아크릴로 덮인 흰색 타원형 프레임 속에 투영된다. 모호한 음성 사운드트랙 이 이 작품의 수수께끼 같은 특징을 더 부각시키고 있다.

알렉산더 리버만 | 올림픽 일리아드(OLYMPIC ILIAD), 1984

Seattle Center, west of the Space Needle, Broad Street, Seattle, WA 98109

시애틀의 유명한 스페이스 니들 근처의 잔디밭에는 알렉산더 리버만(Alexander Liberman)의 기념비적인 붉은 조각상이 서 있는데, 높이가 약 13.7미터로 아치형 공간이 있어 방문객들이 걸어 들어갈 수 있다. 리버만은 강철로 된 원통 기둥을 다양한 각도와 길이로 잘라서 작품을 만들었고, 그 결과 이 작품에는 '파스타 튜브'라는 별명이 붙었다.

북미 | 아메리카 드림

루이즈 부르주아 | 아이 벤치 III(EYE BENCHES III), 1996 – 97

Olympic Sculpture Park, 2901 Western Avenue, Seattle, WA 98121

환경 친화적인 36,422 제곱미터 크기의 이 올림픽 조각 공원의 이름은 올림픽 산맥의 경관에서 따온 것이다. Z자 형태의 길은 20세기 중반부터 현재에 이르기까지 토니 스미스, 루이스 네벨슨, 조지 리키, 기타 다른 예술가들의 작품 21점을 볼 수 있도록 관람객들을 인도한다. 부르주아의 〈아이 벤치〉는 초현실주의에서 영감을 받은 작품으로 휴식이 필요한 관람객이 쉴 수 있도록 자리를 제공한다.

마이클 헤이저 | 인접한, 반대의, 위에(ADJACENT, AGAINST, UPON), 1976

Myrtle Edwards Park, 3130 Alaskan Way, Seattle, WA 98121

머틀 에드워즈 공원에 있는 엘리엇 해변의 방문객들은 세 개의 콘크리트 주춧돌 근처에 세 개의
거대한 화강암 덩어리들이 기대어 있거나 그 반대쪽, 혹은 그 위에 놓여 있는 헤이저의 작품을 발
견하게 될 것이다. 이 주춧돌에는 다섯 개, 네 개, 세 개의 면들이 있으며 주춧돌이 단순할수록 동
반되는 화강암 조각은 더 가까이 놓여 있다.

로버트 어윈 | 9개의 공간 9그루의 나무(9 SPACES 9 TREES), 1983/2007

University of Washington, George Washington Lane Northeast near Odegaard Undergraduate Library, Seattle, WA 98195

어윈은 자연의 색채 팔레트는 "어떤 화가도 생각해 본 적이 없는 것"이라고 말했던 적이 있다. 이 설치작품은 방문객의 아름다움에 대한 인식을 고조시킨다. 자주색으로 코팅된 울타리는 9개의 옥외실을 둘러싸고 있으며, 각 방에는 윈터 킹 산사나무가 있다. 이 나무의 외관은 계절에 따라 변하는데, 여기에는 흰색 꽃, 오렌지 – 레드 베리 그리고 금빛이나 주홍색으로 변할 녹색 잎들이 자라난다.

시애틀 | 워싱턴주

스콧 버튼 | 관점(VIEWPOINT), 1981

National Oceanic and Atmospheric Administration Western Regional Center, 7600 Sand Point Way NE, Seattle, WA 98115

워싱턴 호수가 내려다보이는 곳에 버튼은 바위로 만든 의자가 있는 계단식 정원 같은 공간을 만들었다. 그의 가구 조각들이 그랬던 것처럼 버튼은 종종 바위의 가장자리 일부를 거친 상태 그대로 남겨두었는데, 이는 재료의 원 상태를 떠올리게 하는 것이다. 국립 해양 및 대기국 캠퍼스에 위치한 이 작품은 NOAA 아트워크에 있는 다양한 작품들 중 하나이다.

댄 플래빈 | 무제(UNTITLED), 1980

James M. Fitzgerald US Courthouse and Federal Building, 222 West Seventh Avenue, Anchorage, AK 99513

형광등은 평범하고 실용적인 물건이지만 플래빈의 손에서는 미니멀리즘 예술의 재료가 된다. 그는 15개의 녹색등을 사용하여 정부 청사의 로비 벽을 가로 지르는 18.3미터의 대각선 녹색 줄무늬를 형성했다. 그 위쪽에는 12개의 장밋빛 형광등으로 천정을 가로지르는 비슷한 선을 만든다.

안토니 곰리 | 서식지(HABITAT), 2010

C Street and West Sixth Avenue, Anchorage, AK 99501

스테인리스 철강 상자들로 만들어진 이 앉아있는 인물 조각은 집채 만한 크기의 작품이다. 작품의 구성 요소들은 도시의 그리드(Grid)에서 영감을 받았고 사람의 신체, 거주지, 도시와 같은 많은 규모의 인간 서식지를 탐험한다. 런던의 보몬트 호텔에 있는 비슷한 작품은 주거 기능을 하며 그 내부는 호텔 스위트룸의 침실이다.

이사무 노구치 ▎하늘 문(SKY GATE), 1976-77

Honolulu Municipal Building Civic Center, 650 South King Street, Honolulu, HI 96813

이 조각에서 세 개의 돌출된 원형 기둥이 올라갔다 내려갔다 하는 검은 고리를 지지하고 있다. 이 디자인은 일년에 두 번 태양 빛이 머리 위를 직접 비추는 라하이나 눈(Lahaina Noon)으로 알려진 현상이 일어나는 동안 태양이 지나가는 통로에서 고안되었다. 5월 26일과 7월 15일, 노구치의 삼각대는 완벽한 원의 그림자를 땅에 드리우고, 나머지 363일은 그림자가 일그러져 있다.

조지 리키 | 위로 회전하는 2개의 열린 삼각형(TWO OPEN TRIANGLES UP GYRATORY), 1982

Honolulu Museum of Art Spalding House, 2411 Makiki Heights Drive, Honolulu, HI 96822

강철 재질의 이 커다란 삼각형이 공중에서 우아하게 움직인다. 이 금속 형태는 움직이는 부품 사이의 접촉을 막기 위해 설계자인 리키가 개발한 특수 볼 베어링 조인트 위에서 회전한다. 호놀룰루 미술관 정원에 설치된 이 키네틱 조각은 발레리나처럼 우아한 회전의 조합을 무한정 만들어낸다.

로이 리히텐슈타인 | 나는 듯한 붓놀림(BRUSHSTROKES IN FLIGHT),

1984/2010

Museo de Arte de Ponce, 2325 Boulevard Luis A. Ferre Aguayo, Ponce, Puerto Rico 00717

이 조각은 리히텐슈타인의 붓놀림 연작 중 하나로 추상적 표현주의의 몸짓 회화(Gestural Painting)를 풍자하고 있다. 이 연작은 1960년대에 회화와 판화로 제작되었고, 1980년대에는 조각들을 포함하기 시작했는데, 예를 들어 이 7.6미터 높이의 도색된 알루미늄 작품이 그것이다. 이 작품은 아르테 폰스 미술관 정문에 눈에 잘 띄도록 전시되어 있다.

멕시코, 쿠바

멕시코

쿠바

북아메리카 | 멕시코

프란시스 알리스 | 게임 오버(GAME OVER), 2010-11

Jardín Botánico Culiacán, Avenida de las Américas 2131, Col. Burócrata, Culiacán

이 식물원은 사회와 자연에 관한 문제들을 탐구하는 20점 이상의 장소 특정적 현대 미술 작품들을 전시하고 있다. 프란시스 알리스(Francis Alÿs)는 폭스바겐 세단을 파로타 나무에 충돌시켜 작품 〈게임 오버〉를 만들었다. 부서진 자동차 안에서 생물학적 활동이 일어나 자연과 기술 사이의 공생을 창조하고 있다. 이 식물원 안에는 가브리엘 오로즈코(Gabriel Orozco), 테레사 마골레스(Teresa Margolles)를 포함하여 다른 작가들의 작품도 설치되어 있다.

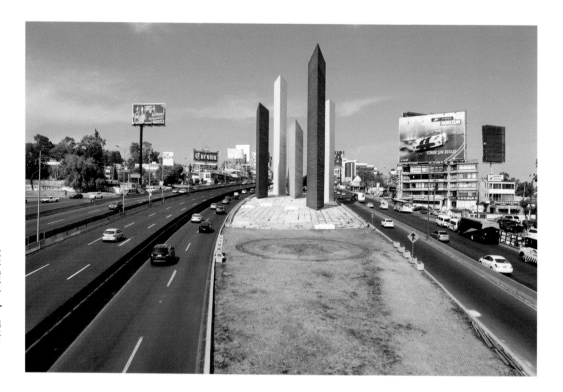

마티아스 괴리츠와 루이스 바라간 | 5개의 타워(CINCO TORRES), 1958

Ciudad Satélite, Naucalpan de Juárez

나우칼판 데 후아레즈 간선 고속도로에 위치한 5개의 프리즘 모양 탑은 멕시코시티의 바로 북쪽에
있는 키우다드 사텔리테 지역에서 사람들을 맞이한다. 이 콘크리트 구조물은 전통과 단절된 멕시
코의 새로운 도시 조각 유형을 상징하게 되었다. 1950년대 후반의 근대 유토피아 정신을 담은 이
조각은 이후 두드러진 랜드마크가 되었다.

레오노라 캐링턴 | 악어(COCODRILO), 2000

Paseo de la Reforma and Havre, Juárez, Mexico City

한 무리의 파충류 선원들이 악어 모양의 곤돌라에 타고 있다. 길이가 8미터인 이 청동 조각은 루이스 캐럴의 『이상한 나라의 앨리스』(1865년)에서 영감을 얻었는데, 이 작품은 악어의 반가운 미소가 물고기를 어떻게 자신의 입으로 유인하는지를 묘사하고 있다. 캐럴의 판타지 소설은 레오노라 캐링턴(Leonora Carrington)에게 커다란 흥미를 주었으며, 그녀의 초현실주의 조각들은 동물의 세계, 신화, 마법으로부터 영감을 끌어 모으고 있다.

마티아스 괴리츠와 페데리고 실바, 세바스티안, 엘렌 에스코베도, 마뉴엘 펠게레스 및 에르수아 │ 조각 공간(ESPACIO ESCULTÓRICO), 1979

Centro Cultural Universitario, UNAM, Ciudad Universitaria, Mexico City

6명의 조각가들이 대학 캠퍼스 내 공공 공간을 디자인했다. 그들은 협력하여 화산 용암으로 만들어진 원형 분화구 같은 공간을 만들었는데, 그 위로 4미터 높이의 다면체 기념물 64개가 우뚝 솟아 있다. 원형 광장까지 이어지는 산책길 부근에는 여러 예술가의 조각들이 설치되어 있다.

북아메리카 | 멕시코

알렉산더 칼더 | 붉은 색 태양(EL SOL ROJO), 1968

Estadio Azteca, Calzada de Tlalpan 3465, Sta. Úrsula Coapa, Coyoacán, Mexico City

배에서 일하던 젊은 시절, 칼더는 달이 한 쪽에서 여전히 빛나고 있는 동안 지평선의 다른 쪽에서 불타는 듯한 일출이 시작되는 장관을 본 적이 있다. 놀랄 것도 없이 구(球)와 원반은 그의 작품에서 반복되는 소재이다. 그의 가장 큰 조각인 이 작품은 아즈텍 스타디움에 있다.

요프 벨론 | 거인들의 모임(TERTULIA DE LOS GIGANTES), 1968

Anillo Periférico and Viaducto Tlalpan, Mexico City

1968년 멕시코시티 하계 올림픽을 위해, 16킬로미터에 이르는 길을 따라 22점의 추상 조각이 의뢰되어 전시되었고, 이후 이 길은 간선 고속도로가 되었다. 앙겔라 구리아(Ángela Gurría), 윌리 거트먼(Willi Gutmann), 키요시 타카하시(Kiyoshi Takahashi) 및 다른 예술가들의 근대 작품들은 국제 우정과 협력이라는 올림픽의 가치를 기념하고 있다. 메소아메리카 건축에서 영감을 받은 요프 벨론(Joop Beljon)의 화려한 탑들은 몇 년 동안이나 방치되었으나 지금은 완전히 복원되었다.

호세 로드리게스 푸스터 | 푸스터랜디아(FUSTERLANDIA), 2000 – 현재

Jaimanitas, Havan

쿠바 작가인 호세 로드리게스 푸스터(José Rodríguez Fuster)는 자신의 집에 시각적인 호기심과 흥미를 더하기 위해 세라믹 타일과 유색 페인트로 집의 표면을 덮었다. 이 프로젝트는 점점 커지면서 주변 지역 블록까지 확장되었다. 활기찬 모자이크는 마당, 지붕, 출입구 등을 장식하고, 쿠바 문학 아이콘의 인용문들과 다양한 조각품들은 예술로 가득한 이 지역에서 탐험할 수 있는 여러 단계를 추가로 제공해 준다.

멜빈 에드워즈 | 기억의 포인트(POINT OF MEMORY), 2010 – 13

Parque de la Beneficiencia, Santiago de Cuba

5.5미터 높이의 이 작품은 지금까지 멜빈 에드워즈(Melvin Edwards)의 조각 중 가장 큰 작품으로 쇠사슬 기둥과 연결된 단단한 기둥으로 구성되어 있는데, 이는 노예의 족쇄와 그것으로부터의 자유를 상징한다. 이 작품은 16세기 노예들이 끌려온 식민지 건물 근처에 설치되어 있어서 작품의 상징적인 의미를 고양시키고 있다.

SOUTH AMERICA

남아메리카

남아메리카

베네수엘라

485-8
489-90

콜롬비아

492-4
491

에콰도르

495

브라질

496
497
498

칠레

499
500

아르헨티나

501
502
503-5

남아메리카

530

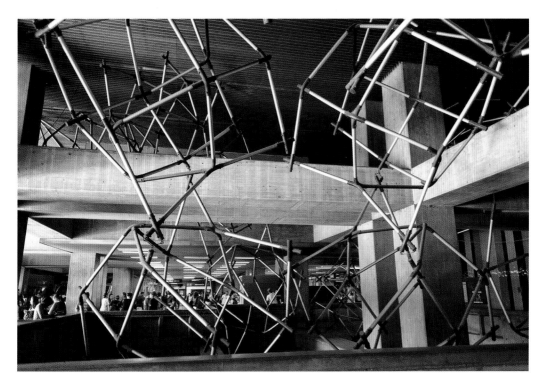

게고 | 사변형(四邊形, CUADRILATEROS), 1983

La Hoyada station, Avenida Sur 5, Caracas

라 호야다 카라카스 지하철 역에 설치된 게고(Gego)의 〈사변형〉은 그녀의 가장 대표적인 시리즈 중 하나인 〈레티큘라레아스(Reticuláreas)〉로 이어진다. 이 작품은 전시 공간들을 상호 연결되는 그물망으로 채우는 설치작품들로 선과 공간에 대한 작가의 관심을 드러낸다. 사각형 설치물들은 알루미늄 튜브를 천장에 고정시켜서 기하학적 선의 구조를 만드는 것으로 이 또한 건축 공간에 통합되어 있다.

헤수스 라파엘 소토 | 노란색 투영 위의 하얀색 가상 육면체(CUBOS
VIRTUALES BLANCOS SOBRE PROYECCION AMARILLA), 1982

Complejo Cultural Teatro Teresa Carreño, Av. Paseo Colón, Caracas

살라 리바스 로비 위에 매달려 있는 노란색과 하얀색 막대들로 이루어져 있는 이 작품은 이 문화복합공간 안에 있는 헤수스 라파엘 소토(Jesus Rafael Soto)의 여러 작품 중 하나이다. 노란색 층은 단일면을 차지하며, 흰색 부분은 그 아래에 머물러 있다. 관객의 위치에 따라 상대적으로 작품에 대한 인식이 달라진다. 에스컬레이터를 타고 바로 아래로 이동할 때 막대들은 엷은 공기 속으로 사라지는 것처럼 보인다.

남아메리카 | 베네수엘라

알렉산더 칼더 ‖ 음향 천장(ACOUSTIC CEILING), 1954

Aula Magna, Universidad Central de Venezuela, Ciudad Universitaria, Caracas

3,000명에 이르는 인원을 수용할 수 있는 아울라 마그나 강당의 천장과 벽을 가로지르는 이 크고 불규칙한 타원형 패널은 칼더 모빌의 개별적인 요소들과 닮아 있다. 그러나 그의 키네틱 작품들과 달리 이 타원형 패널들은 우주 공간에서 얼어 있는 것처럼 보인다. 음향의 패널 역할을 하는 이들의 형태와 재질, 정확한 각도와 위치는 모두 극장의 음향에 가장 잘 맞도록 제작되었다.

헤수스 라파엘 소토 | 파란색과 검정색 가상 육면체와 노란색 연속 점멸 표시등(CUBO VIRTUAL AZUL Y NEGRO AND PROGRESIÓN AMARILLA), 1983

Chacaíto station, Avenida Principal del Bosque, Caracas

소토는 카라카스의 차카이토 역을 위해 두 부분으로 구성된 이 작품을 만들었다. 이 두 조각작품은 전략적으로 배치되어 환기 배관 공간을 덮고 가운데서 만나 하나의 유닛을 형성한다. 역 밖에 매달려 있는 파랗고 검은 가상의 육면체는 허공에 매달려 있는 것처럼 보이고, 노란색 연속 점멸 표시등은 아래의 메자닌 층에서 매달린 육면체를 향해 뻗어 있다.

카를로스 크루스 – 디에스 | 색채 환경(AMBIENTACIÓN CROMÁTICA), 1977 – 86

Simón Bolívar Hydroelectric Plant, Guri Dam, Bolívar

시몬 볼리바르 수력 발전소는 베네수엘라의 전력의 절반을 생산한다. 카를로스 크루스 – 디에스 (Carlos Cruz – Diez)의 〈색채환경〉은 두 엔진실을 모두 장식하고, 터빈을 닮은 기하학적 벽화와 도색된 금속 조각작품들을 포함하는데, 이는 열대 우림의 색채들을 산업 공간으로 가져온다. 이 작품들은 공간에 생기를 불어넣고 인간미를 더해준다.

알레한드로 오테로 | 태양의 타워(TORRE SOLAR), 1986

Via Torre Solar, Simón Bolívar Hydroelectric Plant, Guri Dam, Bolívar

콘크리트와 강철로 이루어진 이 야외 조각품은 수평축에 두 개의 관람차를 쌓아 올린 것과 비슷한 구조를 가진 50미터 높이의 기둥으로 되어 있다. 알레한드로 오테로(Alejandro Otero)의 가장 큰 작품인 이 조각은 수력 발전소의 엔진실에 있는 거대한 발전기를 말하는 터빈(풍력 원동기) 엔진을 연상시킨다.

남아메리카 | 콜롬비아

베아트리스 곤잘레스 | 익명의 기운(AURAS ANÓNIMAS), 2007 – 2009

Cementerio Central de Bogotá, Carrera 20 No. 24–80, Bogotá

콜롬비아의 가장 오래된 공동묘지에 있는 신고전주의 무덤들은 이 도발적인 설치작품에 영감을 주었다. 베아트리스 곤잘레스(Beatriz Gonzalez)는 텅 빈 무덤 틈새에 실크스크린 작업으로 9천여 개의 실루엣을 배치했다. 이 흑백 이미지들은 준군사조직이 코카인 농장을 공격한 이후 언론에 나온 사진들을 조정하여 만들었다. 베아트리스는 이 작품을 익명의 희생자들에 대한 기념물로 생각했다.

루이스 페르난도 펠라에스 | 도시의 숲(BOSQUE URBANO), 2005

Plaza de Cisneros, Medellín

다양한 높이의 300개의 돌과 금속 기둥들로 구성된 이 기념비적인 조각은 이 광장을 하나의 예술 작품과 유명한 장소로 바꿔 놓았다. 밤에는 기둥에 삽입된 반사판들이 이 장소를 비추고, 낮에는 이 기둥들이 그늘을 제공한다. 작가가 심은 대나무 구획들도 그늘을 만드는데 일조하고 있다.

남미대륙 | 콜롬비아

페르난도 보테로 | 평화의 새(PAJÁRO DE LA PAZ), 2000(왼쪽), 새(PAJÁRO), 1994(중앙), 남성의 토르소(TORSO MASCULINO), 1994(오른쪽)

Parque San Antonio, Medellín

1995년 샌 안토니오 공원에 있는 페르난도 보테로(Fernando Botero)의 〈새〉 조각상 내부에서 테러 폭탄이 폭발하여 23명이 사망하고 100명 이상이 부상을 입었다. 보테로는 폭력에 대한 공포의 상징으로 조각상의 잔해를 남겨 놓기로 결정했다. 그는 2000년도에 〈평화의 새〉라는 또 다른 조각작품을 기증했다.

메델린 | 클롬비아

훌리오 레 파르크 | 수직으로 세워진 음량(VOLUME VERTICALE), 1983

Nutibara Hill Sculpture Park, Cerro Nutibara, Calle 30A No. 55-64, Medellín

누티바라 힐 조각 공원의 숲에 자리잡은 훌리오 레 파르크(Julio Le Parc)의 두 부분으로 된 설치작품은 높이 솟은 탑과 물결치는 벽이다. 흰색 섬유 유리와 알루미늄으로 된 이 구조물 표면의 변동들은 율동적으로 움직이는 듯한 환영을 만들어 낸다. 콜롬비아와 해외 작가들에 의해 주문 제작된 작품들이 이 공원에 전시되어 있는데, 이곳에서 각각의 작품들은 언덕의 자연적인 윤곽에 따라 배치되어 있다.

카를로스 크루스 – 디에스 | 색채 유도 아치(ARCO DE INDUCCIÓN CROMÁTICA), 1997

Parque Metropolitano Guangüiltagua, Quito

이 거대한 콘크리트 아치는 움직임을 암시하기 위해 유색 타일 문양을 이용한다. 지각과 색채 현상에 대한 하나의 탐구인 카를로스 크루스 – 디에스의 특정 장소에 맞게 제작된 이 조각은 메트로폴리탄 공원 내 강길타구아의 숲 전체를 가로지르며 곳곳에 흩어져 설치되어 있는 에콰도르와 국제적인 예술가들이 제작한 수십 여 점의 대규모 작품들 중 하나이다. 1.5 제곱킬로미터의 이 광활한 봉우리는 남아메리카에서 가장 큰 도시 녹지 공간이다.

브루노 조르기 | 전사들(THE WARRIORS), 1959

Praça dos Três Poderes, Brasília

정부 청사로 둘러싸인 8미터 높이의 이 청동 조각은 두 명의 전사를 묘사한 것으로, 브라질리아 삼권(三權) 광장의 중앙에 서 있다. 루시우 코스타(Lúcio Costa)와 오스카르 니에메예르(Oscar Niemeyer)는 1950년대 중반에 브라질리아 시(市)를 개발했다. 그들이 꿈꾼 계획에는 브루노 조르기(Bruno Giorgi)의 이 작품을 포함하여 도시를 건설한 많은 노동자들을 기념하는 몇몇 공공 조각들을 세우는 것도 포함되어 있었다.

칠도 오이티시카 | 브라질

칠도 메이어레스 | 엄청난 것(INMENSA), 1982 – 2002

Instituto de Arte Contemporânea e Jardim Botânico Inhotim, Rua B 20, Brumadinho

이 거대한 추상 조각으로 칠도 메이어레스(Cildo Meireles)는 미니멀리즘의 언어를 완전히 전복시켰다. 집안 가구를 시사하는 이 기하학적 요소의 형식적인 배열은 다양한 해석을 불러일으킨다. 퉁가(Tunga), 리자 파페(Lygia Pape) 및 헬리오 오이티시카(Hélio Oiticica)의 작품들을 포함하여 장소 특정적 작품 70점 이상이 인호팀(Inhotim)의 70 제곱킬로미터에 걸쳐 전시되어 있다.

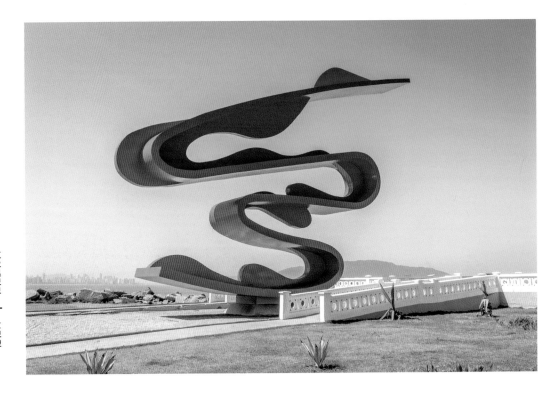

토미에 오타케 ▌ 무제(UNTITLED), 2008

Parque Municipal Roberto Mário Santini, José Menino Beach, Santos

거대하게 부풀어 오른 붉은 색의 리본을 닮은 이 기념비적인 강철 조각작품은 상파울루에 있는 일본인들의 지역사회를 기념한다. 브라질로 이주한 일본인들의 1세기를 표시하기 위해 세워진 높이 15미터의 이 구조물은 해안의 유명한 랜드마크이다. 이 작품의 밝은 빨강색은 일본 국기를 연상시키고 구불구불한 형태는 국가의 신화에 등장하는 인기있는 상징인 영웅적인 용을 암시한다.

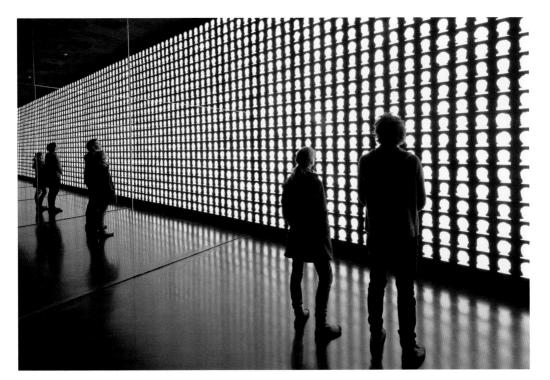

남아메리카 | 칠레

알프레도 야르 | 양심의 기하학(THE GEOMETRY OF CONSCIENCE), 2010

Museo de la Memoria y los Derechos Humanos, Matucana 501, Santiago

알프레드 야르(Alfredo Jaar)의 조명 설치작품을 보는 사람들은 오늘날 칠레인들과 아우구스토 피노체트 독재 치하의 희생자들의 무수한 머리 윤곽들이 있는 격자판 뒤에서 빛나는 인공의 빛을 보기 위해 어둠 속으로 내려간다. 관람객들이 설치작품에서 나올 때, 그들은 빛이 함축하고 있는 구원적인 의미에 의문을 제기하면서 기억의 불가해성을 분명히 보여주는 이 빛에 대한 인상을 간직하게 된다.

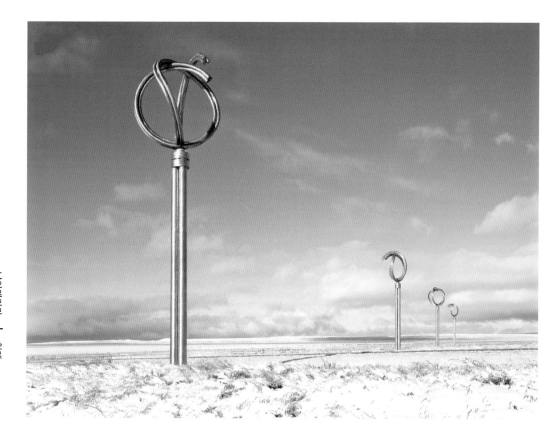

알레한드라 루도프 | 바람에 경의를 표하며(HOMAGE TO THE WIND), 2000

Ruta 9 between Punta Arenas and Puerto Natales, near Villa Tehuelche, Magallanes Region

외딴 곳에 떨어져 있는 이 조각은 칠레 남부 팜파스에 있는 남부 범(汎)아메리카 고속도로를 가로지른다. 4개의 강철 기둥이 꼬여서 회전하는 형태를 지지하는 이 작품은, 지구를 도는 소용돌이치는 바람의 경로와 인간 여행자들이 지나가는 거대한 고속도로망을 모두 말하고 있다. 명판은 호기심 많은 운전자들에게 작품을 설명해 준다.

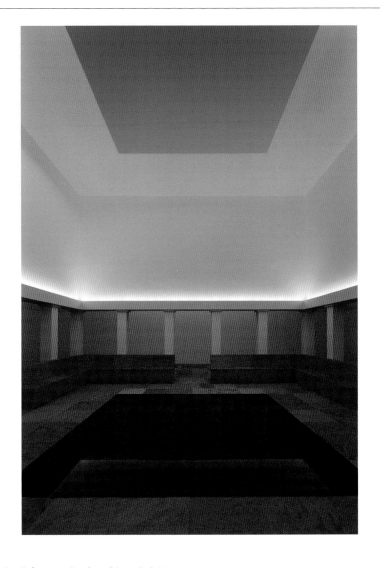

제임스 터렐 | 보이지 않는 블루(UNSEEN BLUE), 2002

James Turrell Museum, Colomé Winery and Estate, Ruta Provincial 53km 20, Molinos, Province of Salta

이 작가의 선구적인 빛 작업들을 위해 처음 헌정된 제임스 터렐 미술관에는 50년에 걸쳐 제작된 설치작품 및 조각작품들이 소장되어 있다. 이 컬렉션은 목적에 맞게 9개의 방을 만들어 작품을 설치했는데 관람객의 넋이 나가게 만드는 하늘 공간의 대형 버전인 〈보이지 않는 블루〉도 여기에 포함된다. 관람객들은 하얀색 벤치에 앉아 자연광과 인공광이 섞이면서 최면 효과를 일으키는 지붕의 커다란 조리개를 통해 하늘의 색이 변해가는 것을 관찰할 수 있다.

남아메리카 | 아르헨티나

무아헤르티 | 아르헨티나

세르지오 아벨로 | 신기루(MIRAGE), 2006

Ruta Nacional 40, Palo Pintado, Valles Calchaquíes, Province of Salta

이 골판지 조각은 도로 표지판처럼 보이지만, 표면은 전부 거울로 되어있다. 세르지오 아벨로(Sergio Avello)의 많은 다른 작품들과 마찬가지로 이 작품은 험준하고 전원적인 주변 풍경을 반영하면서 이러한 환경과 상호작용한다. 이 거울은 마치 신기루처럼 눈을 속이고 혼란스럽게 만든다. 관람객들은 그들 자신이 반사된 모습을 보면서 자연 환경과 그들과의 관계를 생각하는 도전에 직면하게 된다.

GAC 스트리트 아트그룹 | 기억의 표식(MEMORY SIGNS), 1999 – 2010

Parque de la Memoria, Av. Costanera Norte Rafael Obligado 6745, Buenos Aires

부에노스 아이레스 추모 공원은 1969년부터 1983년까지 아르헨티나 정부에 의해 실종되거나 살해된 사람들을 추모하는 장소이다. 다양한 예술작품 중에서 이 작품은 인권 문제에 관심이 많기로 유명한 한 예술가 집단이 제작하였다. 도로 표지판의 도해법(圖解法)을 차용한 이 표지판들은 아르헨티나와 다른 곳에서 벌어진 국가 테러의 역사를 서술하고 있다.

부에노스 아이레스

누시 문타브스키와 크리스티나 스키아비 ┃ 부족(HOMENAGEM), 2011

Museo de Arte Latinoamericano de Buenos Aires, Av. Figueroa Alcorta 3415, Buenos Aires

부에노스 아이레스 라틴 아메리카 미술관 옆에 있는 이 작품은 인근에 있던 많은 사랑을 받은 작품인 호베르투 부를리 마르스(Roberto Burle Marx)의 풍경 디자인에 경의를 표하고 있다. 마르크스의 디자인은 누시 문타브스키(Nushi Muntaabski)와 크리스티나 스키아비(Cristina Schiavi)가 모자이크들(이것들은 좌석으로 쓰이기도 한다)중 하나를 상기시키는 두드러진 나선형을 특징으로 한다. 호메나겜(Homenagem)의 색채 구성 또한 마르스의 미학을 반영한다.

파블로 시키에르 │ 몰리노스 빌딩을 위한 벽화(MURALS FOR THE
MOLINOS BUILDING), 2008

Los Molinos Building, Juana Manso and Azucena Villaflor, Puerto Madero, Buenos Aires

지역 작가인 파블로 시키에르(Pablo Siquier)는 강철에 고정시킨 알루미늄을 이용하여 몰리노스 빌딩에 벽화 두 점을 제작했다. 이 빽빽한 기하학(한쪽은 직선, 다른 한쪽은 곡선)적인 선들은 작가의 전형적인 특징으로 추상적이지만 건축과 도시의 형태를 연상시키기도 한다. 이 두 패널은 통로를 가로질러 마주 보고 있어서 이 곳을 지나가는 방문객들에게 에워싸이는 듯한 경험을 준다.

PICTURE CREDITS

1: Commissioned and created by Andy Goldsworthy for the Conondale Range Great Walk, Conondale National Park, Sunshine Coast Hinterland, Queensland, Australia. © Andy Goldsworthy. Photo: Omar Bakhach, © Queensland Government. 2: © Kusama Yayoi. Photo: John Gollings. 3: Commission for the 50th Perth International Arts Festival, Western Australia. © Antony Gormley. Photo: Frances Andrijich. 4: Photo: Ken Leanfore. 5: © Frank Stella. ARS, NY and DACS, London 2018. Architect: Harry Seidler & Associates. Photo: Max Dupain. Photo © Penelope Seidler, 1989. 6: Curated by Barbara Flynn. Photo: Brett Boardman © Jenny Holzer. ARS, NY and DACS, London 2018. NY Text: "The Letter" by Sally Morgan, © 2000 by the author, from Skins: Contemporary Indigenous Writing, 2000. Used with permission of the author. "In the Dormitory" from Is that You, Ruthie? by Ruth Hegarty, © 2003 by the author. Used with permission of the author. 7: Courtesy the artist. © Warren Langley/Copyright Agency. Licensed by DACS, 2018. 8: National Gallery of Australia, Canberra. Purchased 1977. © Fujiko Nakaya. 9: © Michael Nelson Tjakamarra/Copyright Agency. Licensed by DACS, 2018. Photo: Christopher Groenhout/Lonely Planet Images via Getty Images. 10: Courtesy MONA Museum of Old and New Art, Hobart, Tasmania, Australia. © DACS 2018. Photo: MONA/Rémi Chauvin. 11: Photo: David Hartley. 12: Connells Bay. 13: Commissioned by the Christchurch City Council Public Art Advisory Group. Permanent installation, Avon River, Christchurch, New Zealand. © Antony Gormley. Photo: Bridgit Anderson. 14: Collection of Christchurch Art Gallery Te Puna o Waiwhetu; commissioned by Christchurch Art Gallery Foundation, gift of Neil Graham (Grumps), 2015. © Martin Creed. All rights reserved, DACS 2018. Photo: John Collie. 15: Hotere Garden Oputae, Constitution Street, Port Chalmers Dunedin. By permission of the Hotere Foundation Trust. Photo: Elinor Teele. 16: Courtesy the artist. Photo: Shailan Parker. 17: Collection and Courtesy Kiran Nadar Museum of Art, New Delhi. 18: Photo: Krishna Shah/historyofvadodara.in. 19: Photo: Krishna Shah/historyofvadodara.in. 20: Maker Maxity. Photo: Ruchita Madhok. 21: Courtesy the Samdani Art Foundation and Foksal Gallery Foundation. Photo: Noor Photoface. 22: Photo: Eric Gregory Powell. 23: Photo: Ian Teh. 24: Courtesy ILHAM. 27: © Estate of Roy Lichtenstein/DACS/Artimage 2018. 28: Courtesy Pace Gallery, Ikkan Art Gallery, and Martin Browne Contemporary. © teamLab. Photo courtesy teamLab. 29: Courtesy the Public Art Trust, National Arts Council, Singapore. 30: Photo: Maximilian Weinzierl/Alamy Stock Photo. 31: Courtesy Marina Bay Sands. 32: Supervision: Nanjo & Associates Tokyo. Commissioned by Vivocity, Singapore. © inges idee Berlin and VG Bild Kunst. Photo: Ernest Goh Nacása & Partners Inc. 33: © Wot Batu. Photo: Adhya Ranadireksa & Kemas Indra Bisma. 35: Courtesy Xu Zhen® and Sifang Art Museum. 37: Ron Arad Architects. Courtesy Gana Art. 38: Collection of Dongkuk Steel Co. Ltd., Seoul, South Korea. © ADAGP, Paris and DACS, London 2018. Photo: Jerome Cavaliere. 39: © DACS 2018. Photo: Stephen Bay. 40: Collection LOTTE WORLD TOWER, South Korea. 41: Collection Heungkuk Life Insurance, South Korea. 42: Collection Paradise City, South Korea. 43: Collection Paradise City, South Korea. 44: Collection Museum SAN, South Korea. 45: Collection Changwon, South Korea. 46: Towada Art Center. © DACS 2018. Photo: Kuniya Oyamda. 47: Courtesy the artist. © ADAGP, Paris and DACS, London 2018. Photo: Keizo Kioku. 48: Echigo-Tsumari Art Field. Courtesy Pace Gallery. © James Turrell. Photo: Tsutomu Yamada. 49: 21st Century Museum of Contemporary Art, Kanazawa. Photo: Keizo Kioku. 50: © Kusama Yayoi. 51: Courtesy Pace Gallery, Ikkan Art Gallery, and Martin Browne Contemporary. © teamLab. Photo courtesy teamLab. 52: Collection TV Asahi Corporation, Tokyo. Photo: Kunihiko Katsumata. 53: © The Henry Moore Foundation. Photo: Leon & Mae/Creative Commons. 54: © The Noguchi Isamu Foundation and Garden Museum, New York/ARS, New York and DACS, London 2018. Photo: Paul Almasy/Corbis/VCG via Getty Images. 55: Collection Benesse Holdings Inc. © Kusama Yayoi. Photo: Shigeo Anzai. 56: © ADAGP, Paris and DACS, London 2018. Photo: Tadasu Yamamoto. 57: Photo: Ken'ichi Suzuki. 58: Collection Kunisaki City, Oita, Japan. Photo: Nobutasa Omote. 59: Collection Kirishima Open-Air Museum, Kagoshima prefecture. © Phillip King. 60: Artscape Nordland, Nordland County Council. skulpturlandskap.no. Courtesy the artist and Marian Goodman Gallery, Paris. Photo: Kjell Ove Storvik. 61: © DACS 2018. Photo: André Løyning/Skulpturstopp. 62: Courtesy the artist and Gagosian Gallery. © Rachel Whiteread. 63: Courtesy Pace Gallery/Kistefos-Museet. © Ilya and Emilia Kabakov. 64: Photo: Frédéric Boudin. 64: Photo: André Løyning/Skulpturstopp. 65: © Jim Dine/ARS, NY and DACS, London 2018. Photo: Creative Commons/Bård Jørgensen/Apeland Informasjon AS. 66: Commissioned by Christen Sveaas Art Collection. Courtesy the artist; Andersen's Contemporary, Copenhagen; Tanya Bonakdar Gallery, New York; Pinksummer Contemporary Art, Genoa; Esther Schipper, Berlin. Photo © Tomás Saraceno, 2015. 67: © DACS 2018/Monica Bonvicini and VG Bild-Kunst. Photo: Studio Monica Bonvicini. 68: © DACS 2018. Photo: Florian Holzherr. 69: Galleri Andersson/Sandström. 70: Produced by Carl Nesjar 1964–66. © Succession Picasso/DACS, London 2018. Photo: Moderna Museet, Stockholm. 71: © DACS 2018. Photo: Jacob Dahlgren. 72: The Wanås Foundation, Sweden. Photo: Mattias Givell. 73: © DACS 2018. Photo: Eva Hild. 74: © Holt-Smithson Foundation, Licensed by VAGA/New York. © Estate of Nancy Holt/DACS, London/VAGA, NY 2018. Photo: Nancy Holt. 75: © Agnes Denes. 76: Courtesy the artist and ARoS Aarhus Kunstmuseum, Aarhus, Denmark. © Olafur Eliasson. Photo: Ole Hein Pedersen. 77: © DACS 2018. Photo: Anders Sune Berg. 78: Louisiana Museum of Modern Art, Humlebæk, Denmark. Donation: Max Ernst. © ADAGP, Paris and DACS, London 2018. 79: © DACS 2018. Commissioned by City of Copenhagen and Real Dania. Developed by Superflex in collaboration with Bjarke Ingels Group (GIP) and Topotek1. Photo: Iwan Baan. 80: Photo: NielsVK/Alamy Stock Photo. 81: Commissioned and produced by Artangel. Photo: Stefan Altenburger. 82: Courtesy the artist and Eignarhaldsfélagið Portus Ltd., Reykjavík, Iceland. © Olafur Eliasson. Photo: Olafur Eliasson. 83: Courtesy Galerie Lelong & Co., New York. © Ono Yoko. Photo: Arctic Images/Alamy Stock Photo. 84: Photo: © Amnemcova | Dreamstime.com. 85: © Martin Creed. All rights reserved, DACS/Artimage 2018. 86: Collection of the National Galleries of Scotland. © Studio Nathan Coley. 87: Courtesy Jupiter Artland. © Jim Lambie. All rights reserved, DACS 2018. Photo: Keith Hunter. Courtesy the Estate of Ian Hamilton Finlay. Photo: Andrew Lawson. 89: Commissioned by Art on the Riverside, South Tyneside Metropolitan Borough Council. © DACS 2018. Photo: Peter Atkinson/Alamy Stock Photo. 90: Courtesy Gateshead Council Gateshead. © Antony Gormley. Photo: Colin Cuthbert, Newcastle. 91: © Estate of Victor Pasmore. All rights reserved, DACS 2018. Photo: Arcaid Images/Alamy Stock Photo. 92: © Anish Kapoor. All rights reserved, DACS/Artimage 2018. 93: Collection Harewood House, Leeds. Photo: Jerry Hardman-Jones. 94: © The Henry Moore Foundation. Photo: Henry Moore Archive. 95: Courtesy Corvi-Mora, London. © Roger Hiorns. All rights reserved, DACS/Artimage 2018. Photo: Marcus Leith. 96: © Antony Gormley. Photo: Stephen White, London. 97: © Taro Chiezo 1998. Photo: Brinkstock/Alamy Stock Photo. 98: Commissioned by Liverpool Biennial. Supported by Merseytravel; Weightmans; Salon 94, New York; David Kordansky Gallery, Los Angeles; and Galerie Isabella Bortolozzi, Berlin. Courtesy Liverpool Biennial/Charles Woodman/The Estate of Betty Woodman and David Kordansky Gallery, Los Angeles, CA. Photo: Joel Chester Fildes. 99: Houghton Hall. © Richard Long. All rights reserved, DACS. Photo: Pete Huggins. 100: © Martin Creed. All rights reserved, DACS/Artimage 2018. 101: Courtesy the artist and Maureen Paley, Birmingham City Council, Arts Council England, and Ikon Gallery. Photo: Tracy Packer/Getty Images. 102: Courtesy the artist and Simon Lee Gallery, London/Hong Kong. © Clare Woods. 103: © Liliane Lijn. All rights reserved, DACS/Artimage 2018. 104: Courtesy the artist and Stephen Friedman Gallery. Photo: Jean Bacon. 105: Photo: Jack Hobhouse. 106: © The Henry Moore Foundation. Photo: Jonty Wilde. 107: © DACS 2018/Monica Bonvicini and VG Bild-Kunst. Photo: Jan Ralske. 108: © Anish Kapoor. All rights reserved, DACS/Artimage 2018. 109: Photo: James Whitaker. 110: Paul Carstairs/Alamy Stock Photo. 111: National Maritime Museum, Greenwich, London. © Yinka Shonibare MBE. All rights reserved, DACS/Artimage 2018. 112: Courtesy the artist and Gagosian. © Rachel

Original title ; Desrination Art ⓒ 2018 Phaidon Press Limited

First published 2018
Reprinted 2020

The edition published by Maroniebooks under licence from Phaidon Press Limited,
2 Cooperage Yard, London E15 2QR

Destination
Art 데스티네이션 아트

초판 인쇄일 2024년 4월 1일
초판 발행일 2024년 4월 15일

지은이 로베르토 아미고 외 51명
옮긴이 이호숙, 이기수
발행인 이상만
발행처 마로니에북스
등록 2003년 4월 14일 제 2003-71호
주소 (03086) 서울특별시 종로구 동숭길113
대표 02-741-9191
편집부 02-744-9191
팩스 02-3673-0260
홈페이지 www.maroniebooks.com

ISBN 978-89-6053-655-5